臺灣當代美術社會發展
1980~2000

李宜修 著

臺灣商務印書館 發行

推薦序 1

　　個人身為美術社會的一員，自早年負笈海外時，即對臺灣美術社會發展付出極大的關注，對其發展也一直參與其中，尤其九○年代返臺後，有更多的時間與機會面對美術社會的事物。一直以來，個人對推動臺灣藝術與國際接軌不遺餘力，從早年的國際版畫暨素描雙年展，至近年來的亞太國際版畫邀請展暨學術研討會、當代版畫的走向—2010國際版畫新風貌展、國際紙藝大展暨學術研討會等等，都是個人對臺灣藝文環境有感而發所做的努力，以期對臺灣的藝術發展能有更大的助益。

　　臺灣早年的美術社會整體氛圍，不似現在的自由、多元，這與當時社會，經濟、政治、、、等等有關，直到1980年代，因為政經情勢的驟變，開始發生重大的變化。宜修在九○年代期間於臺北福華沙龍服務，當時的福華沙龍即有不少國際藝術交流的展覽活動，或許是因為如此之經驗，書中對臺灣藝術國際化之議題亦有所著墨。由於置身畫廊業中，所以宜修對美術產業不僅十分了解，也體認到美術產業對美術社會發展的關連性與重要性，當時即時常為文介紹相關議題。

　　本書是宜修長久以來關心臺灣藝文環境發展所獲得之結果，綜觀全書，確實對其作了一全面性的探討與敘述。難得的是他從史觀的面向，對之作了通盤的梳理，尤其是美術社會與整體外在環境的互動與回應部分，是較少人觸及的。本書對想要了解臺灣當代美術社會發展者，是非常值得參考的一本專書，故樂為之序。

國立臺灣師範大學美術系講座教授

推薦序 2

　　回想六〇、七〇年代的臺灣社會，尚為求溫飽傷神之際，實難想像現今美術社會發展的蓬勃多元。而追究其原因，最重要的關鍵應該是八〇年代開始，臺灣社會經濟的突飛猛進，使得人民在物質生活豐富之餘，得以發展精神生活。我們從歷史上可以發現，每個藝術發展良好的時代或地域，都與經濟的發達息息相關。

　　臺灣關於美術相關的著述很多，但以美術社會發展為主要論述的著作則較少見，宜修君以另類的視野焦點，從社會發展的角度，以藝術經濟的發展與美術社會發展間之關係，來探討臺灣美術社會，實屬難能可貴。因為這整個過程，本人適服務於美術館／博物館領域之中，所以能夠深深體會其中的變化。而這臺灣美術社會的發展變遷過程，讀者可以從本書中獲得完全的了解。

　　本人於 2002 年時，擔任宜修君碩士論文的口試委員，該論文在探討九〇年代的臺灣畫廊文化生態，當時對其論文中繪製的藝術產業發展關係圖印象深刻，由此可以得見其對藝術產業及整個畫廊文化生態之熟稔程度。由於宜修君的藝術產業經歷及長期對臺灣美術社會的關注，很高興他能延伸之前的學術研究課題，進一步從史觀的面向，論述臺灣當代美術社會發展，本書為論述臺灣當代美術社會發展之佳作，這是臺灣藝術社會所樂見者，故個人樂意為其作序推介，以饗讀者。

國立臺灣藝術大學校長　

推薦文 3

　　2010 年，亞洲各地的藝術品拍賣成績出現 V 型反彈，這次反彈改寫過去藝術品市場景氣循環週期最短的記錄，僅僅十八個月便從谷底爬升，究其原因，亞洲地區的中國、印度、東南亞諸國的經濟正處於發展期，百萬美元的富有階級爆增，卻缺少多元的投資管道，加上各地政府抑制房價的措施、以及股票市場前景未明，大量游資便轉進藝術市場。這一現象，又以中國為最，2010 年中國藝術市場超越英國，成為全球第二大國。

　　2011 年，看好亞洲的發展態勢，全球首屈一指的瑞士巴塞爾藝術博覽會（Art Basel）買下 60%的香港藝術博覽會（Aer HK）股權。新加坡政府禮聘前巴塞爾藝術博覽會總監勞倫佐・儒道夫（Lorenzo A. Rudolf），重金打造「藝術登陸新加坡」藝術博覽會（Art Stage Singapore），未來五年裏，新加坡政府將大幅增加藝術與文化領域的預算，每年平均開支大約為三億六千五百萬元星幣，比目前增加了 50%以上。其他國際著名的藝術機構、畫廊、拍賣公司等向亞洲匯集的動作更是沒有斷過，這些行為的背後意義在於說明：全球正準備迎接亞洲藝術市場的新紀元。

　　與此同時，日本政府的無為，讓當地藝術市場經歷「失落的二十年」，至今仍欲振乏力。無獨有偶，華人藝術市場的領頭羊——臺灣，同樣在政府的無為之下，步入「失落的十年」，不論是藝術品拍賣、或是畫廊產業，從兩岸三地的標竿，如同日本一樣，逐漸失去主導的地位，甚至邊緣化……。回首來時路，相信走過臺灣藝術產業四、五十年篳路藍縷發展

歷程的前輩，點滴在心頭，除了感慨之外，也只剩無奈了。

　　「創作」和「市場」是藝術產業生態的兩大核心，不過在臺灣的政府部門和學術界，對於「市場」這一塊可以說是沒正眼瞧過，歷任文建會主委，也只有陳其南和翁金珠二位主委在任內實際關注畫廊產業的問題，並給予實質的協助，可惜二位主委任期都過短，對於建構臺灣藝術產業發展政策及論述，在輪廓都尚未成型之前便已去職，殊為可惜。

　　在臺灣要提出「藝術產業發展政策」或相關「論述」是不容易的，主要原因在於對藝術產業過去的發展歷史與現況缺乏了解，對於「市場」之於「創作」，以及整個藝術生態環境的影響，也缺少理性的討論與研究，更別談對亞洲、甚至全球藝術市場的關注和參與。在不了解自己，也不清楚別人的情況之下，如何談產業發展政策？

　　李宜修先生的著作《臺灣當代美術社會發展1980～2000》正好填補了這個空白。這應該是臺灣第一本有系統的把「創作」和「市場」放在一起討論藝術生態發展的學術著作，讓我們看到臺灣近二十年來藝術發展的多樣面貌，而不再只是侷限於創作思潮的探討。我相信這本書的出版，對於臺灣藝術產業的發展和研究，將會慢慢發生它的影響力，在我們政府與民間「文化創意產業」喊徹雲霄之際，在全世界戰戰兢兢迎接亞洲藝術市場的新紀元之始，告別「失落的十年」！

中華民國畫廊協會－臺北藝術產經研究室　執行長

自　序

　　臺灣美術社會在 1980 年代前，受限於政經因素，以致發展遲緩，直到 1980 年代後，因經濟的成長及政治局勢之變化，加速其發展演變。於是 1980 年代開始，臺灣美術社會乃有了重大的變化，但審視其中之變項，最大的關鍵是經濟因素。所以，當九〇年代經濟泡沫化發生時，美術社會的發展也出現了饒富趣味的變化。

　　個人因於九〇年代置身於藝術產業之中，故對其中之演變，有更貼近的觀察與想法。當時有許多對美術社會發展議題之討論，但總覺得多數是從點的面向切入，而較少全面性的觀察探討。因此，一直亟思能以宏觀的歷史視野，對臺灣美術社會發展作較全面的描繪，使關心臺灣美術社會發展的人，對其有較綜合性的理解。

　　本書的內容是個人的體驗觀察所得，其中仍有許多疏漏之處，希望關心臺灣美術社會者能予以指正，而個人基於對臺灣美術社會之關心，仍將持續檢視美術社會之發展，而於適當之時機予以增補。

　　本書能夠出版，感謝臺灣商務印書館給予這個機會，並且對出版期間，士全、素慧、美玲、翠霞、筠軒及許多提供協助的機構及朋友們，致上十二萬分的謝意；此外，對大姊、二哥、三姊、崇領長久以來的支持與關懷銘感於心；最後，要將這本書獻給我最摯愛的兆珩。

<div align="right">李宜修　2011 年 6 月 29 日</div>

目　錄

前　言

　　1980～2000 年可說是臺灣美術社會發展的開創及黃金時期。臺灣自 1987 年解嚴後，緊接的解除報禁、黨禁，除了對社會、政治、經濟產生重大影響外，在美術發展方面，藝術創作更如脫韁野馬般地打破各種禁忌，創作氛圍頓時活潑許多。總之，臺灣自解嚴以後，社會異常活潑，形成所謂的多元社會，期間東西思潮相互激盪，敏感度尤其高的藝術圈受到極大的衝擊，於是形成了 1980～2000 年百家爭鳴蓬勃發展的美術多元現象。

　　誠如阿諾德・豪澤爾（Arnold Hauser）所說的「藝術不僅可以反映社會現實，而且可以批判社會」，臺灣的藝術產業，從早期的著重休閒性到後來的重視商業利益，即是受到經濟發展的影響；另外，美術的發展隨著美術思潮的演變、政治、社會、經濟的互動，也產生了相當大的變化，例如題材從自然的描繪到對社會政治的批判、創作媒材的變化、藝文空間的改變、乃至隨經濟成長應運而生的各類藝文機構的產生等等，我們可以從這些變化裡，清楚地看出臺灣美術社會史的發展。

　　觀察臺灣美術社會的發展，1980～2000 年間可說是相當重要的年代，前所未有多元的面向將美術發展的盛況，推到了極致。而隨著經濟的成長，文化也愈來愈為人所重視，此一範疇的研究，從二十世紀中葉以後在世界各地蔓延開來，臺灣也在九〇年代興起一股文化研究風潮，對各層面的文化現象進行有系統的研究，但其內容大多偏重於政治、社會等方面，對藝術

文化之研究則較少見。對臺灣的美術社會發展而言，九○年代的臺灣社會，歷經政治、經濟、思潮三方面極為重大的改變，美術社會也形成百花齊放的現象，不管在創作上或是藝術經濟、整體環境的回應、、、等等美術社會各面向，都展現前所未有的盛況，此時可說是視覺藝術最為蓬勃的黃金時代。因此，此期間有不少關於美術社會現象的研究探討，但綜觀臺灣美術社會之研究，大多針對特定的議題，較少見全面性之研討，於是個人亟思能以宏觀的歷史角度，探索臺灣美術社會之發展。而 1980～2000 年間不僅是臺灣美術社會發展的轉捩點，更是臺灣美術社會發展的黃金年代，即使時序進入 2011 年，但綜觀臺灣美術發展之脈絡，仍不脫當時的範疇，因此，本文針對1980 年代至 2000 年代的臺灣美術社會發展做一鳥瞰式探究，期以史觀的視野，呈現臺灣美術社會發展之全貌，試圖建構面向較廣且較完整的臺灣美術社會發展史論。然而臺灣美術社會發展雖受到各方面的影響所形成，但不論古今中外，經濟才是藝術發展最重要的前提，因此，我們對照臺灣美術與社會歷史的發展，就能發現藝術經濟在此間所扮演的重要角色。謝里法研究臺灣的美術社會指出其發展歷程為：沙龍時代→畫會時代→畫廊時代→美術館時代四個階段，[1]檢視其間的美術創作，早期受到教育、政治不小的影響，而從畫廊時代開始，則可以發現許多藝術家的作品，已與藝術市場的發展變化有很大的關係，連帶地也帶動美術社會中介角色的變化，由此可見藝術經濟對臺灣美術社會發展的重要性。因此，本文乃從藝術經濟的視角切入，深入探討臺灣美術社會發展之面貌。

　　然而，文前需要先說明的是，本文之藝術市場是指畫廊、

① 謝里法：《探索臺灣美術的歷史視野》（臺北：臺北市立美術館，1997年），頁 191。

拍賣公司、藝術博覽會等，不包括古董文物市場；另外，本文既以全面性的史觀論述，因此，對許多議題將點到為止不予贅述；再者，因研究時間為當代，為避免提及人事而引起不必要之困擾，本文將以環境事件議題為主，盡量避免人事部分，還有，關於藝術產業之語彙，由於藝術產業包括視覺藝術及表演藝術，而本文之藝術產業則專指美術產業，但因一般媒體及畫廊業界本身多習慣用藝術產業稱之，所以，本文以藝術產業統稱。

在空間的範圍方面，臺灣文化界常為人所詬病的，即常以臺北觀點看臺灣，但不可否認的，長久以來國家發展的南北失衡現象，在文化界更是顯而易見，如藝文活動、藝術產業等大都集中在臺北。因此，本文之內容或有同樣之譏，但筆者認為，文中所探究的領域著重在美術社會發展史觀，以整體社會為觀察對象，故應能減低以臺北觀點看臺灣的現象。

此外，由於臺灣藝術市場中的交易等相關數據是業者機密，所以研究過程苦於數據之難以蒐集，這點從臺北國際藝術博覽會之成交量竟有不同之統計數據可見一斑，其他私人畫廊更是難以探得。所幸，本文的標的是臺灣美術社會發展，而相關之數據可與大環境之經濟相呼應，所以，並不至於對本文的研究有太大影響。

其實，臺灣美術社會的範疇，還有許多值得深入研究探討的空間，例如關於藝術這個產業的行銷經營，就有各種不同的重點與方法值得研究；若從歷史角度對照臺灣美術的發展，國外美術思潮對臺灣美術界的影響，也是可以再深入探析的主題；而藝術與政治自古以來就很難完全分開，尤其在臺灣特殊的政治環境下，藝術與政治間所產生的糾葛，也相當值得深入研究；拍賣公司與畫廊間關係的釐清、替代空間與藝術家的關

係及發展、網路對藝術產業的應用與未來發展之研究，都是值得探討的課題；而美術館與藝術家和藝術產業的關係，如展覽、典藏等，常引發爭議，其中還有許多值得深入研究的地方。總之，本文的每個子題都可以再被獨立出來繼續研究，筆者為文的目的在於以宏觀的美術社會史觀之面向，從面的視野來窺探臺灣美術社會發展，但更期待今後有更多的研究者，能從點的視角再做深入的探究，如此，臺灣美術社會發展史將能更完整地呈現。

最後，誠如前述，現今時序雖已進入 2011 年，但據筆者觀察，2000 年後的臺灣美術社會發展大體而言，仍依循著之前的軌跡運行，因此，本文之論述仍以 1980～2000 年，這段臺灣美術社會發展變化最劇烈的年代為主，後期的發展變化將於未來適當之時機再予增補。

第一章
臺灣當代美術發展及藝術市場概說

　　臺灣當代美術社會發展與藝術經濟息息相關，然而，任一事物的發展絕非僅受單一因素影響，臺灣的美術社會發展就還受其他諸如政治、教育、思潮等等面向之影響。本章內容即就1980～2000年間臺灣當代美術之發展及藝術市場作一概述，然而歷史是延續的，因此1980年代前的臺灣美術發展與藝術經濟也扼要述及，讓讀者能對臺灣當代美術社會發展與藝術經濟間的關係有一梗概認知。

第一節　臺灣當代美術發展略述

一　前論

　　研究臺灣美術史的人常會感慨臺灣美術發展的曲折，從1895年馬關條約割臺予日本，直到1945年歸還為止的日據時代，知識分子一面努力維持固有文化，另一方面卻又得接受強制的皇民化教育產生的文化衝突。當時日本的美術教育受明治維新的結果大幅西化，延伸到臺灣的美術教育後，也使臺灣得以接觸西方的美術思潮。臺灣的前輩畫家不少人赴日本留學，或在國內接受師範體系的藝術教育，因此，其表現媒材也跳脫傳統的水墨，而以膠彩畫（東洋畫）、油畫、水彩及雕塑為主流。當然，當時的美術社會尚無法形成藝術市場，美術創作者多以教書為業，偶爾靠贊助者的資助維持其創作，謝里法研究臺灣日據時代美術史時，即指出當時的美術社會屬於「畫會時

代」，當時的創作者參與美術活動的方式，大都是透過參加畫會及參加展覽，當時最重要的美術展覽為「臺展」，「臺展」從 1927～1936 年共舉辦了十屆，直到 1936 年後改為「府展」，「府展」從 1938～1943 年計舉辦了六屆。

　　直到 1945 年光復，臺灣的美術發展又產生重大的變化，國民政府為了強調所謂的正統，標榜中原文化，於是傳統水墨畫一躍又成美術創作的主流，日據時代延續下來的表現媒材一度受到打壓，加上政治上的戒嚴，藝術創作的靈魂——題材、內容受到限制，使得戒嚴時期的創作大都圍繞在社會寫實的題材。此外，由於此時期的臺灣接受美國軍事、經濟援助，於是美國文化亦於此時大量移植，臺灣的藝術創作者在接受西方文化的同時，雖擴大了視野，但創作思維仍受箝制，所以作品內容仍無法自由發揮，在此情況下結合六〇年代美國的抽象主義，開始了臺灣創作者一個新的視界，其背後實有許多的無奈。這是呂清夫所形容的六〇年代是個虛無的年代。①

　　七〇年代則是臺灣當代美術發展的關鍵時刻，當時盛極一時的「鄉土文學」對日後的本土文化發生重大的影響，林保堯即謂：「七〇年代的鄉土文學，引發其後彌久不衰的本土文化主流價值觀，甚而衝達日後臺灣的政治民主，令人不禁想起引領歐洲文藝復興的翡冷翠梅迪奇家族所提出的新柏拉圖主義思想，最後卻創造歐洲文明史上最珍貴的文藝復興新境，兩者似是有著相當意義的對應性。」②此外，影響臺灣美術發展甚鉅的「雄獅美術」、「藝術家」兩家美術雜誌也於七〇年代創

① 陳淑鈴整理：〈開新——八〇年代臺灣美術發展座談會紀錄〉，臺北：《現代美術》2004 年 12 月，頁 23。
② 林保堯：〈七〇年代——臺灣美術發展的關鍵時刻〉，臺北：《藝術家雜誌》2003 年 3 月，頁 186。

刊。另值得一提的是 1975 年「龍門畫廊」的成立。龍門畫廊可說是臺灣第一個具現代意義的畫廊，它的展覽內容跳脫一般的展出樣貌，對臺灣美術社會發展而言，具有相當的時代意義。

臺灣美術創作者創作自由的有形、無形箝制，一直到 1987 年解嚴後才徹底解放，而在解嚴前的八〇年代初期，社會已經醞釀著一股爆發力，八〇年代的狂飆年代，乃延續自七〇年代由文學界的鄉土文學所開始蘊藏的本土意識。呂清夫即以感傷的年代形容七〇年代，而蕭瓊瑞在研究臺灣美術史時則指出，從 1945 年光復到 1987 年解嚴的臺灣藝術可分為六個時期：[3]

1. 從 1945 年至 1950 年間的「社會寫實時期」，主張藝術脫離戰前的純粹形色追求，關注社會大眾的生活，反映社會大眾的美感。

2. 從 1950 年至 1957 年間的「新藝術運動時期」，由大陸來臺的西畫家何鐵華、李仲生、黃榮燦等人，倡導新興藝術運動：其間，和本地的藝術團體「紀元畫會」，有著相互支援的意味，可看成是之後「現代繪畫運動」的暖身期。

3. 從 1957 年至 1966 年的「現代繪畫運動時期」，由李仲生學生組成的「東方畫會」，和師大校友組成的「五月畫會」，及另一團體「現代版畫會」為主導，形成風起雲湧的畫會時代，以追求「形象解構」的「現代繪畫」為訴求。

4. 從 1966 年至 1970 年的「初期複合藝術時期」，反對以

③ 蕭瓊瑞：〈撞擊與生發──戰後臺灣現代藝術的發展（1945-1987）〉，臺中：《臺灣美術》2004 年 4 月第 56 期，頁 31-32。

「抽象」的平面表現為唯一及最高的藝術手法,主張運用多媒材及現成物的複合表現,傳達個人的心境、意念,以及對社會的質疑與批判。

5. 從 1970 年到 1983 年的「現代藝術生活化時期」,現代藝術受到鄉土運動的影響,有暫趨消退的現象,但在現代雕塑及現代版畫上,則和正趨興盛的臺灣工商業社會結合,有較突出的表現。

6. 從 1983 年到 1987 年的「多元開放表現時期」,受到大量回國的藝術家影響,配合臺北市立美術館的成立,形成解嚴前蓬勃興盛的多元開放時期。

總之,八〇年代是臺灣美術發展最重要的時代,這是一個百家爭鳴、百花齊放的年代,臺灣豐富多元的美術發展於焉開始進入另一嶄新的歷程。

二　狂飆的八〇年代

有人以「狂飆的八〇年代」形容八〇年代的臺灣美術,這個說詞實在十分貼切地形容了那個時期。1979 年的美麗島事件、五二〇農民事件,似乎是臺灣人民對長久威權統治壓抑的宣洩,在踏出禁忌的第一步後,整個八〇年代的社會氛圍已不似以往肅殺,加上蔣經國刻意的開放,臺灣社會慢慢地呈現較以往自由多元的因子。而在美術社會方面,各縣市文化中心的成立、1983 年臺北市立美術館開幕、大批留學國外的藝術創作者回臺等,都使得臺灣的美術發展日趨多元。

尤其在 1987 年政府宣佈解嚴後,臺灣美術界可以用百花齊放來形容創作上的解放。事實上,臺灣的藝術思想從五〇、六〇年代開始即接收西方的潮流,所以,在創作的手法上都循

著西方的腳步前進，如抽象主義、寫實主義、行為藝術、普普藝術、新古典主義、女性主義、貧窮藝術等等，都被臺灣的藝術創作者套用，所不同的是題材上的禁忌，尤其是政治上的題材。然而解嚴後官方對臺灣美術的重視是前所未有的，1988年臺北市立美術館及省立臺中美術館（現在的國立臺灣美術館）即分別舉辦「臺灣早期西洋美術回顧展」、「臺灣美術三百年展」，這應是解嚴的結果。因此，狂飆的八〇年代指的是八〇年代後期解嚴後開始的歲月，而其中表現得最淋漓盡致的是政治題材，真如脫韁野馬般恣意奔馳。當然，其他社會議題也都是創作者所觸及的，美術展現涉及的面向也愈來愈廣，而時序也進入了九〇年代。

三　守成的九〇年代

　　九〇年代的美術社會發展延續八〇年代的狂飆歲月。討論九〇年代美術發展的人，對九〇年代讓人眼花撩亂的創作總是給予激情的評價，但如果細心觀察，不難發現，其實繽紛的九〇年代都是延續八〇年代後期的解放，所以，筆者贊同呂清夫對九〇年代所下的註解，他認為九〇年代是守成的年代。[4]所謂的守成是繼續八〇年代而加以發揚光大。

　　於是，我們在九〇年代所看到的是，意猶未盡地繼續享受著無拘無束的自由創作，再者，也因為藝術市場的蓬勃，帶給臺灣藝術創作者更大的創作資源。這過程中也因此出現了藝術本質上的變化，整個臺灣社會被物化得非常嚴重，其中自然也包括了美術社會，此將留待後文繼續探討。此外，九〇年代的

[4] 陳淑鈴整理：〈開新——八〇年代臺灣美術發展座談會紀錄〉，臺北：《現代美術》2004年12月，頁23。

美術創作，在表現媒材上，觀念藝術似乎最受創作者的青睞，或許是受到社會上速食的影響，許多人拋棄了需要基本功的平面創作，而偏愛不用繪畫基礎功夫的觀念藝術，於是裝置藝術、媒體藝術在九〇年代大行其道，這也是值得探討的議題。

藝術是一個社會歷史發展的可循軌跡，有學者綜觀九〇年代的臺灣美術發展，即指出當時的美術有四個特色：「1.透過藝術表現對社會與政治的強烈關心。2.對臺灣歷史定位的再詮釋。3.對通俗文化的興趣。4.對性別議題的討論。」[5]這四個特色正是當時臺灣社會的現象，我們確實可以在臺灣藝術家的創作中清晰看到社會發展的脈絡。

姚瑞中歸結九〇年代的美術與社會發展指出：

> 整個九〇年代的臺灣藝壇，可說是藝術狂飆的年代，除了政治上的解嚴、民主的進步及社會風氣的開放之外，歸究其原因大致有以下幾點：海外歸國學人帶動的新藝術觀念、三大現代美術館的成立、南部及北部國立藝術學院的設立、替代空間與閒置空間再利用的興起、本土化論戰與文化自覺、國際雙年展的參與及舉辦、公立及私立藝術基金會的成立、藝術補助條例的設立、公共藝術的設置、策展人風潮、國際化趨勢及全球化狂潮、藝術村的設置（作者註：藝術村因九二一大地震已擱置）……藝術家出國駐村計畫、美術獎項的鼓勵、相關藝文雜誌的推行等。[6]

藝術是一種精神需要，必須建構在物質豐裕的前提下，我們將八〇、九〇年代的美術發展對應當時整個的社會發展，就

⑤ 顏娟英、黃琪惠、廖新田：《臺灣的美術》（臺北：群策會李登輝學校，2006年），頁110。
⑥ 姚瑞中：《臺灣裝置藝術 since1991-2001》（臺北：木馬文化公司，2004年），頁15。

能夠理解其所以然，細觀這些原因的背後，乃因該年代是臺灣經濟榮景之時，假若無當時的經濟為後盾，恐怕是無法產生如此大開大闔的藝術環境。只是，審視上述的美術發展，卻也讓我們為臺灣的社會發展憂心，因不少僅是呈現表象而無反省沉澱的作品，讓我們為臺灣文化的深層發展擔心。面對這些媒材多樣化、內容五花八門的創作，黃海鳴的批評引人深思：「針對 2000 年之後我會用兩個字——玩物，也就是藝術家的作品不再要求精準的意涵，而是作一些調侃、做一些腦筋急轉彎之類的作品，不再去探討終極的事情。……九〇後期甚至從 2000 年開始，大型展覽已經成了大賣場。九〇年代大家大鳴大放，甚至為了標新立異而說了很多奇奇怪怪的話。」[7]文化人應知文化是深層結構，臺灣多年來一直為人詬病的淺碟文化，期盼能在藝術社會發展中，因組成分子的自覺而獲得改善。

第二節　影響臺灣當代美術發展之面向

臺灣的當代美術發展及其速度有著不凡的演變，這些與臺灣特殊的地理、歷史、經濟、政治等發展有關。觀察臺灣當代美術發展者，當能體認其中受到經濟、政治、教育、思潮等影響甚多，以下即分別從此四個面向扼要說明。

一　經濟

從人類文明發展看，繁榮的經濟為藝術發展創造了基本條件。所以，藝術的發展，經濟因素扮演著關鍵的角色，由臺灣當代美術發展的軌跡中，更看出經濟成長對美術發展的重要性。根據研究：當國民收入平均達八千美元時，人們才可能有

⑦ 陳淑鈴整理：〈開新——八〇年代臺灣美術發展座談會紀錄〉，臺北：《現代美術》2004 年 12 月，頁 24。

收藏藝術品的興趣，而要到一萬美元時，才會有健全的藝術品收藏機制的產生。事實上，從圖1中我們可以發現，臺灣在國民收入平均達八千美元的九〇年代前後，即掀起一股收藏熱潮。雖然，其中有炒作的情況，但確實從此階段開始，由於藝術產業的投入，使得國人對美術的關注提昇不少。

　　臺灣的藝術品收藏在早期五〇年代，僅侷限於少數富商階級或政府要員，楊照即認為 1980 年以前「臺灣的美術是依賴在官業的制度上，其作為一種經濟活動的性格因市場的闕如而隱晦不顯。」[8]然而，在經過七〇年代經濟的起飛到八〇年

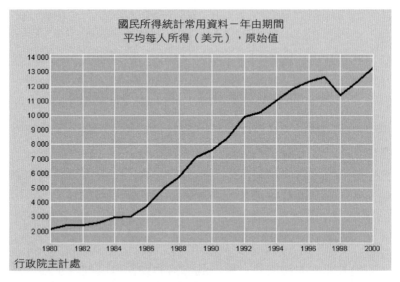

圖1：1980～2000 年國民平均每人所得

資料來源：中華民國統計資訊網 http://61.60.106.82/pxweb/igraph/MakeGraph.asp?onpx=y&pxfile=FF0007A1A2009122915493.px&PLanguage=9&menu=y&gr_type=0（2009/09/28）

[8] 楊照：《為誰而畫？為何而畫？》（皇冠藝文中心主辦，北美館協辦，1994年8月5日「戰後臺灣美術與環境的互動」學術研討會）演講稿。

代，臺灣的藝術市場開始蓬勃，這其中有許多的中產階級或因興趣或因投資，而進入藝術收藏行列，尤其，電子新貴更是異軍突起，這也反應了時代的特性，因為此波的經濟與電子業關係密切。然而，九〇年代中期以後，臺灣受泡沫經濟影響，景氣大幅滑落，許多畫廊因此歇業，繼續營運的畫廊，其展覽檔期縮短，藝術家因為舞臺減少，有些人因此銷聲匿跡，但有不少人轉身投入公共藝術的創作，而公部門藝文機構也因此承擔更多的展覽活動，這些都可說明經濟對美術社會的重要影響。

二　政治

　　政治為藝術服務這是古今中外所常見，尤其在威權體系下更是如此，即使如美國這個民主典範國家，亦因政治力的介入而產生了抽象表現主義。而臺灣政治對美術社會發展的影響，則以戒嚴時期及其後遺症為最，此無形中限制了藝術創作的題材內容，使得藝術家無法暢所欲言，倪再沁即指出：

> 抽象繪畫的確是時代（反共抗俄、白色恐怖）的產物，它是足以抒發新生代無根與流離的苦悶，在文藝三害（赤色的毒、黃色的害、黑色的罪）的戒嚴下，緊閉在象牙塔的創作或許是唯一與時代相抗的做法。⑨

　　此外，研究臺灣美術史者，大都同意 1947 年「二二八事件」對臺灣美術的影響，蕭瓊瑞於研究戰後臺灣美術發展中，即指出在「二二八事件」前臺灣的美術創作：

⑨ 倪再沁：〈戰後臺灣美術斷代之初探〉，臺北：《現代美術》1993 年 8 月，頁 8。

延續戰前聖戰美術對現實生活關懷與描繪，也頗有一些臺灣本地畫家開始以社會題材作為創作的主題，一反之前純粹形色關懷與畫面趣味的追求，如：李石樵、李梅樹、林玉山、陳進等等，不分油畫或膠彩，均有相關的作品提出；其中尤以李石樵的思想傾向最為明確。李氏創作了「市場口」（1945）、「田家樂」（1946）、「建設」（1947）等大型人物群像畫，顯示當時社會現實景象。這些社會寫實傾向的作風和畫家，在1947年的「二二八事件」及1949年國民政府宣佈戒嚴等政治壓力下，終成曇花一現，消失在之後的臺灣美術歷史中。⑩

　　另外，因政治議題所引發所謂的文化殖民，一直也是臺灣美術社會常探討之問題，羅秀芝即認為：「臺灣美術的本質等同於過去被殖民經驗裡所有不同文化異質的美術全部」，⑪此語雖有待檢驗之處，卻也相當程度揭示此議題在臺灣美術社會所受到之重視，關於此議題將於之後思潮一節再行敘述。從臺灣美術社會發展中，我們可以清楚發現，政治因素讓臺灣的美術發展停滯數十年，如果將政治之影響從臺灣美術發展中移除，則今日臺灣之美術社會將大異其趣。

三　教育

　　教育是文明的根基，雖然經濟對藝術的發展有著關鍵的角色，但教育無疑是重要的推手，因為擁有經濟優勢而進入藝術

⑩　蕭瓊瑞：〈撞擊與生發——戰後臺灣現代藝術的發展（1945-1987）〉，臺中：《臺灣美術》2004年4月第56期，頁33。
⑪　羅秀芝：《臺灣當代美術大系：文化‧殖民》（臺北：行政院文化建設委員會，2003年），頁8。

經濟領域的人，若無相當的教育背景，其經濟力是無由發揮的。根據中華民國畫廊協會 1994 年的一項關於收藏者的統計，其年齡層主要在三十至五十歲間，佔收藏人口的 67%；職業除 33%為富商階級外，其餘均屬中產階級，對藝術品的瞭解程度則有 76%的人對所買的藝術品有相當之瞭解，從這些統計數據中，可以發現這些收藏者都是中產階級以上人士。而中產階級的特質之一，即都具有相當的教育程度，由此可知，教育對臺灣藝術經濟及美術社會發展的重要與影響。

此外，臺灣在八〇年代初期有大量出國研習藝術領域的留學生回國，帶回了藝術的新知與媒材，同時期各大專院校亦有許多藝術科系的成立，這些與藝術教育相關之因素，對臺灣的美術社會發展，都起了推波助瀾的作用。而正由於藝術教育對美術社會發展的重要性，因此，從臺灣藝術教育中，更可以發現臺灣美術社會發展歷程的癥結所在。美術教育大體可分為全民美育及專業美育，嚴格而言，臺灣在這兩方面都未臻理想，全民美育因功利、升學主義而未能落實，即使是專業美育亦僅著重在技藝層次，而失之偏頗，倪再沁即在此問題上指出：

　　臺灣美術界的結構之所以不健康，就因為我們的教育只偏向藝術創作，我們只有美術家，而缺乏足夠的藝評家、藝術史家和美學家，而創作者也多因統合的藝術理解力不足，沒有辦法探究藝術的本質，也不能洞悉藝術所顯示的這個周遭環境和世界。[12]

　　這樣的結果，導致了我們的美術社會發展過程中，無法出

⑫ 倪再沁：〈「經濟的」美術教育——臺灣美術教育的批判〉，臺北：《雄獅美術》1991 年 5 月第 243 期，頁 185。

現較多傑出藝術創作者的現象。同時，也因全民美育的偏差，導致整體人民美學素養不足，進而影響了欣賞及收藏的品味及能力，這些都攸關美術社會的發展，故藝術教育實為美術社會發展的底層。

四　思潮

　　思潮是一種潮流，也是一種運動，它是可以引領人們行為的一種意識型態。思潮對臺灣美術最重要的影響在於創作者的理念呈現。八〇年代以後，在思潮的影響下，臺灣美術呈現百家爭鳴的情況，當時的臺北市立美術館館長黃光男即指出：「思潮的開展，引發行動的實質，從現代美學理念，重思考、原創與多樣化、生活性觀念下，有關實驗性的作品發表，有如雨後春筍，不論在畫廊或美術館都充分提供展示場地，甚至舉辦各種座談會。」[13]臺灣的美術思想在八〇～九〇年代似乎被西方思潮所淹沒，早在六〇年代，「五月畫會」、「東方畫會」即為傳統與現代藝術思想有過思辯，演變結果顯然西方思潮佔了上風，研究者指出「1980年代以降，臺灣對於西方的仰賴日深，而這正是年輕世代藝術家的成長背景。可以說，他們是不折不扣西方文化的消費者。這種消費者的身分，使他們在藝術創作的形式潮流和美學判斷上，很自然地越來越以當下西方的價值觀馬首是瞻，或不自覺地趨同。」[14]

　　一個創作者的思想型態可以影響其藝術創作這是顯而易見的，這種現象在臺灣尤其明顯。臺灣的美術社會發展，是在

[13] 黃光男：〈臺灣現代美術的過去・現在與未來〉，載李既鳴總編輯：《臺灣地區現代美術的發展》（臺北：臺北市立美術館，1990年），頁277。
[14] 王嘉驥：〈臺灣的位置——政治困境下的臺灣當代藝術〉，臺北：《典藏今藝術》2000年9月，頁125。

八〇年代後因強力經濟的後盾下才得以快速進展，八〇年代前，由於經濟尚未發達的因素，加上政治的有意封鎖，國人所能得到的國際訊息不外來自美軍電臺、雜誌，以及歸國學人帶回的資訊等。因此，早期的美術發展軌跡深受西方思潮之影響，可說是亦步亦趨地跟隨著西方的腳步，如六〇年代的抽象主義，七〇年代的超寫實主義，都是跟隨西方早期的藝術思潮。到了八〇年代，因歸國學人增多，以及政治的解嚴，資訊的流通容易，所以從八〇年代開始，臺灣可以說是同步的接受西方美術思潮，如女性主義、解構主義、後現代主義等各種思潮都引領著臺灣當代的藝術走向。正由於臺灣美術社會強烈受到西方思潮的影響，所以，1991 年倪再沁有感而發的在雄獅美術雜誌上發表〈西方藝術・臺灣製造——臺灣現代美術的批判〉一文，竟引發一場為時甚久關於藝術本土化的筆戰。

在西風東漸之際，臺灣藝術界較少自覺到「文化主體」這個議題，加上當時的社會氛圍是以能沾染到西方色彩的事物才是進步的象徵，所以，藝術家也不自覺地以西方為時尚追隨標的，當時普遍的藝術創作現象就是以模仿西方風格為主。藝術創作者盧天炎即說道：

八〇年代初期我們這一批從事社會議題的工作者，常被回國的畫家們譏笑是「土雞」，因為我們都沒有出過國，而我們畫的東西是當時最流行的新表現。我們大約是在八一年左右，逐步地獲得一些點點滴滴的訊息，從《雄獅》、《藝術家》雜誌，還有董振平及一些從國外回來的藝術家，一有人回國，我們就朝拜似的通通跑過去聽、去看他們帶回來的幻燈片以及畫冊。所以我們這一群藝術家被稱為是畫冊中成長的畫家，也就

是看畫冊來抄襲的畫家的意思。⑮

　　對於臺灣受到西方思潮如此重要的影響，有學者深不以為然，何懷碩即認為這是一種文化殖民：

　　　　歐美國家透過大量具規模的博物館、畫廊、基金會、政府文化宣傳預算、企業贊助；透過大量、精緻的出版、報刊、電視、影片、文章、加上所謂「策展人」的導演；運用聲勢浩大的展覽、活動（如全球性的雙年展、文件展、博覽會等）、拍賣公司的商業操作、新聞、宣傳等等手段，無孔不入，長期性、全方位的運作，已達到預期的效果：（一）藝術的革命由我主導；（二）藝術的定義與價值由我裁決；（三）世界當代藝術主流在我手中，此外非我族類者皆為邊緣性、地方性、落後、保守、背時、非「國際性」的藝術。而對甘願臣服於西方現代藝術的非西方藝術家（崇拜者、追隨者、學習者），則給予名利之鼓勵；或頒予獎金、榮銜，或邀請訪問、展覽，或獎助留學、提供藝術家工作室，或透過傳播媒介予以表揚。務期四海歸心，使當代西方藝術成為全球藝術殖民的共主。⑯

　　其實，文化殖民主義至今仍一直是世界文化研究學者熱衷探討的議題，事實上，這是一個見仁見智的問題，雖然不少文化研究者對西方強國利用其資本主義方式，有意無意地將其文化外銷至其他國家頗有微詞；但也有人認為歷史上沒有純的文化、藝術，歷史發展中總是進步國家的文化影響落後國家的文

⑮　陳淑鈴整理：〈開新——八〇年代臺灣美術發展座談會紀錄〉，臺北：《現代美術》2004 年 12 月，頁 33。

⑯　何懷碩：〈憂思與期望——兩岸三地華人當代藝術發展現況觀察〉，臺北：《藝術家雜誌》2005 年 11 月，頁 439-440。

化。筆者則認為，早先的歷史發展，國與國間因交通、語言、文字之故，較無刻意進行文化移植之情事，但近代發展神速，國與國間距離拉近，世界村已然形成，故有意的文化移植是可能的。所以，現今世界的文化潮流講求文化主權，強調文化多樣性，其目的即在保護自身之文化。

第三世界或開發中國家，由於軍事及經濟等各方面受西方的援助，施惠者往往在有意無意間進行文化移植，這似乎是近代歷史發展過程所無可避免的。所以，臺灣各方面發展受西方思潮的影響，是近代世界歷史發展無法閃躲的結果。但隨著創作者文化主體性的自覺與建立，以及臺灣社會的變化等等，臺灣美術社會有了自主性的本質變化，慢慢地各種檢討意見提出，自然會自動調整為內省的自主性文化社會。

總之，歷史的發展是有軌跡可循的，臺灣當代美術社會的發展即是在如此時空交錯下，受到經濟、政治、教育及思潮等因素，從不同的角度予以影響，這是歷史演繹過程中不可避免的。也正因為上述特殊的時空背景，才能產生出臺灣當代如此多元豐富的美術社會發展。

第三節　臺灣藝術市場概況

藝術發展的前提是堅實的經濟，臺灣的藝術市場見證了臺灣經濟的蓬勃，此處即對臺灣藝術市場之梗概作一略述。

一　藝術市場與經濟

藝術市場受經濟層面之影響最鉅，尤其藝術產業是興於百業之後，衰於百業之先，因此，臺灣的藝術產業可說是經濟成長下的產物。試想，五〇、六〇年代的臺灣，大多數人還在為生計打拼之際，怎麼可能接觸長久以來被視為玩物喪志的藝術

品？即使歷史中藝術消費極盛的清朝，也是在經濟繁榮的揚州、上海等富庶之地才能形成藝術市場般的景象。臺灣的藝術市場巔峰期在八〇年代末、九〇年代初，這也正是臺灣最近一次的經濟高峰時期，然而九〇年代初期以後景氣低迷，導致藝術市場也開始沈寂，所以說藝術市場是依附在高度經濟發展下的產物，這論點理應無可質疑。

二 臺灣經濟奇蹟下蓬勃的藝術市場

　　一般而言，藝術市場有所謂的第一市場——畫廊；第二市場——拍賣市場；另所謂的第三市場是指衍生性藝術商品，而臺灣的藝術市場主要亦為第一、第二市場，這也是本文所指涉的範圍，第三市場則不在本文討論之列。

　　藝術市場的發展前提是經濟的成長。藝術產業不同於其他產業，多數人仍將其視為奢侈品或是投資物，而不是必需品，所以，其發展更需要高經濟之支持。臺灣藝術產業的興衰正與臺灣經濟亦步亦趨的進行著，以下試以臺灣大環境的景氣信號圖、經濟成長、國民平均所得、股市平均加權指數及雄獅美術、藝術家兩家雜誌的廣告量等統計及相關文獻，分析臺灣的藝術市場發展，並從其中的關係，以萌芽期、蓬勃期及衰退期三期分別敘述之。

■ 景氣對策信號（分數）（分）

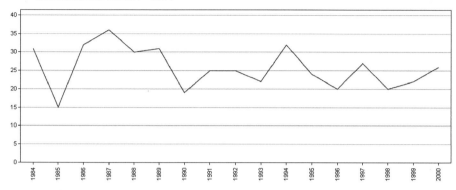

圖 2：1984～2000 年景氣信號圖

資料來源：中華民國統計資訊網 http://61.60.106.82/pxweb/igraph/MakeGraph.asp? onpx=y&
pxfile=FF0007A1A2009122915 493.px&PLanguage=9&menu=y&gr_type=0 (2009/09/ 28)

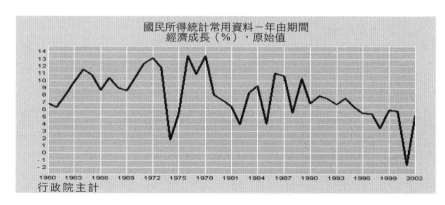

圖 3：1960～2002 年經濟成長圖

資料來源：中華民國統計資訊網 http://61.60.106.82/pxweb/igraph/MakeGraph.asp? onpx=y&
pxfile=FF0007A1A2009122915 493.px&PLanguage=9&menu=y&gr_type=0 (2009/09/ 28)

第一章　臺灣當代美術發展及藝術市場概說

■

21

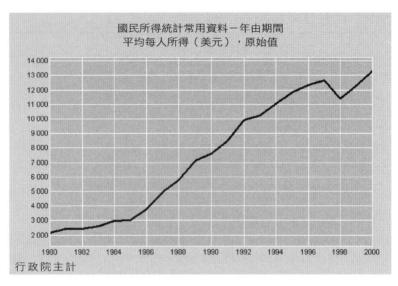

圖 4：1980～2000 年國民平均每人所得

資料來源：中華民國統計資訊網 http://61.60.106.82/pxweb/igraph/MakeGraph.asp?
onpx=y&pxfile=FF0007A1A2009122915　　493.px&PLanguage=9&menu=y&gr_
type=0 (2009/09/28)

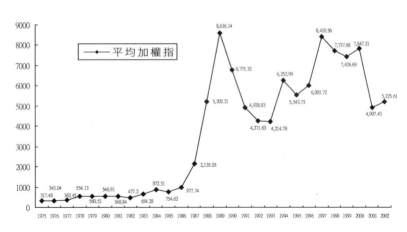

圖 5：1975～2002 年股市平均加權指數

資料來源：臺灣證券交易所 http://www.twse.com.tw/ch/statistics/statistics_list.php?
tm=07&stm=001 (2009/09/28)

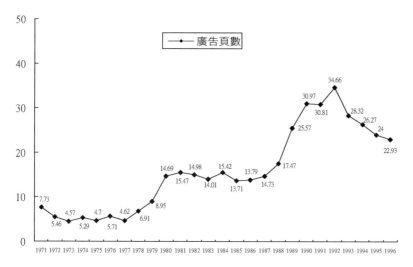

圖 6：1971～1996 年雄獅美術雜誌廣告

資料來源：彭佳慧：《從藝術雜誌觀察臺灣藝術生態的互動關係——以「雄獅美術」雜誌為例（1971～1996）》（臺中：東海大學美術研究所碩士論文，2000

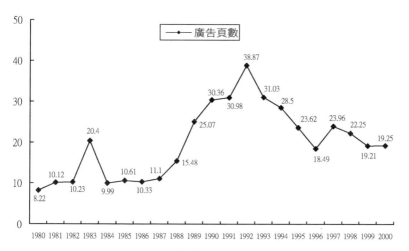

圖 7：1980～2000 年藝術家雜誌廣告

資料來源：本圖表為作者統計藝術家雜誌自 1980～2000 年之廣告，但統計中不包括該雜誌自行刊登之出版品廣告。

（一）萌芽期（1962～1987）

本文研究年代雖訂於 1980～2000 年，但因藝術市場之萌生早於此時，故藝術市場的萌芽期，須追溯自 1962 年，國內第一家純藝術畫廊「聚寶盆」成立開始起算，由於這個階段臺灣經濟尚在起步之中，所以藝術市場可以用慘澹經營形容，六〇、七〇年代是臺灣經濟的關鍵期，也是藝術市場的準備期。

「聚寶盆」畫廊的成立可說是臺灣藝術產業劃時代的一頁，臺灣經濟在六〇年代至七〇年代初呈現高成長，此時，六〇年代的畫廊有聚寶盆、海天、文星、凌雲、海雲閣、國際、藝術家、春秋等等，七〇年代則有鴻霖、西北、長流、龍門、阿波羅、太極、好望角、春之、純粹、版畫家、羅福、前鋒、明生、中外等等。[17]此時期的藝術市場消費者主要是駐防臺灣的美軍顧問團及觀光客，還有國內少數的政府官員及企業主，當時市場主要集中在中山北路。

由於六〇、七〇年代初期的經濟成長，開始培養出少數的本土收藏家，其中部分企業家由於對藝術的喜愛，甚至也投入藝術市場，如七〇年代的春之藝廊、國泰美術館就是由本地企業家所成立。直到 1979 年中美斷交，美軍撤防，藝術市場的收藏者才慢慢地以本地的收藏家為主。1979 年中美斷交到 1987 年，臺灣的政治、經濟發生問題，如十信案等[18]，使得經濟呈

[17] 整理自倪再沁：《臺灣當代美術通鑑》藝術家雜誌 30 年版（臺北：藝術家出版社，2005 年），頁 72-73；涂榮華：《臺灣商業畫廊經紀方式之研究》（嘉義：南華大學美學與藝術管理研究所碩士論文，2004 年）。

[18] 十信指臺北市第十信用合作社，是國泰集團蔡萬春家族所擁有。蔡萬春之子蔡辰洲於1982 年當選立法委員，結合部分委員組成「十三兄弟」，縱橫政商界。1983 年十信被財政部查出不良放款情事，雖派員進駐輔導，仍未見好轉，而於 1985 年由合作金庫代管，蔡辰洲亦因冒貸案等罪被捕。十信案牽涉之金額高達百億，經濟部長陸潤康、財政部長徐立德並因此請辭，造成當時

現疲軟現象，此時有不少畫廊結束營業，如享有口碑的春之藝廊、國泰美術館都於此時關閉，[19]此為臺灣藝術市場的萌芽期。

（二）蓬勃期（1987～1995）

八〇年代末期由於解嚴及經濟成長等政經情勢之故，臺灣的經濟景氣處於空前蓬勃發展時期，股市、房市都出現狂飆景象，「臺灣錢淹腳目」是形容當時的社會經濟盛況，於是藝術產業在 1988 年開始呈現蓬勃的景象。根據統計，1989 年下半，新成立的畫廊遠超過過去三十年間的總和。[20]由此可見藝術產業的蓬勃，但此時期有一弔詭現象出現，那就是臺灣的經濟從 1990 年開始呈現下滑的情況，不論股市、房市都開始蕭條，但藝術產業卻不降反升。這應是由於當時不少投資者在畫廊業者的鼓動及自身的考量下，將熱錢轉向藝術品投資，於是，臺灣藝術市場一反常理的於此時期狂飆至 1994 年左右才退燒。

1990 年代初的藝術產業熱潮甚至將國際兩大拍賣公司蘇富比、佳士得吸引來臺灣進行拍賣業務，進而帶動臺灣的拍賣制度；同時，藝術家雜誌也於 1990 年開始製作市場行情表，收集業界所售出的藝術家畫作價位供市場參考；此外，臺灣的藝術博覽會也在 1992 年開始運作。嚴格而言，臺灣第一次藝術產業的蓬勃期大約僅有上述的五、六年之久，但這短短幾年間對臺灣美術社會卻產生重大的影響，此將於後文敘述。

社會之動盪。國泰集團遭受重挫，該集團之國泰美術館亦因此關閉。蔡辰洲於 1987 年病逝。

[19] 參閱附錄：1962～2000 年藝術產業大事記。

[20] 倪再沁：《臺灣當代美術通鑑》藝術家雜誌 30 年版（臺北：藝術家出版社，2005 年），頁 236。

（三）衰退期（1995～2000）[21]

　　其實臺灣的藝術經濟從 1990 年即開始慢慢走下坡，只是當時的投資者或因分散風險或因其他因素轉向藝術投資，所以藝術產業未馬上反應經濟狀況。根據佳士得及梅摩斯指數（Mei Moses）於 1929 年、1970 年代早期及 1987 年的觀察統計，藝術市場的下滑有著時間差，一般而言，相差約一年半至三年的時間。[22]而 1995 年可說開始了臺灣藝術經濟的衰退期，從這時期起臺灣的經濟狀況每況愈下，除了電子產業外其他產業都毫無起色。同時，1995 年發生國票弊案、新偕中弊案[23]對國內經濟可說是雪上加霜。緊接著亞洲金融風暴、產業外移與九二一大地震等天災人禍，藝術市場首當其衝受到嚴重的影響。這時期有許多老字號、形象佳的畫廊及替代空間因不敵景氣而結束營業，如高雄阿普、時代畫廊、當代藝術、臺灣畫廊、臺北阿普、二號公寓、雄獅畫廊、新生態、杜象、串門等等，根據文建會的文化統計資料顯示，臺灣畫廊從鼎盛時期的二百餘家，到 2000 年只剩一百二十一家了。

　　景氣的衰退讓藝術產業者紛紛打退堂鼓，即使未退場的業者也減少活動量，如展覽場次少了，畫廊年度的盛事——藝術博覽會也不參加了，甚至曾任畫廊協會理事長的龍門、東之、

（左側邊欄）臺灣當代美術社會發展１９８０～２０００ ■ 26

[21] 由於本文研究範圍從 1980～2000 年，故以 2000 年為止期，事實上，臺灣藝術產業於 2000 年後仍呈低迷狀態，雖於後期一度出現榮景，但此並非常態。

[22] 黃文叡著：《藝術市場與投資解碼》（臺北：藝術家出版社，2008 年 7 月），頁 88-89。

[23] 國票案及新偕中案是發生於 1995 年的兩起重大經濟犯罪案，國票案是國際票券金融公司基層員工楊瑞仁以職務之便，盜用商業本票冒取新臺幣百億以上現金炒作股票，由於事蹟敗露，引發投資者解約兌現潮，臺灣金融市場隨之動盪不已，該案是臺灣經濟史上最大的個人經濟犯罪；新偕中案則是新偕中建設公司董事長梁柏薰由於擔任華僑銀行常務董事，利用職務之便以人頭冒貸金額新臺幣五十餘億，違法掏空華僑銀行。此兩件經濟犯罪案金額龐大，對當時臺灣金融市場及社會造成極大之動盪。

阿波羅等重量級畫廊亦無法全勤參加藝術博覽會。此外，藝術市場的低迷也影響不少創作者，由於舞臺少了，於是有些創作者銷聲匿跡，有些則轉而從事公共藝術創作。

　　臺灣藝術市場發展約五十年，而在 1980～2000 年間是變動最大的年代，其由盛而衰都在這個時期，這個時期也是臺灣美術社會最活潑，發展最豐富多元的階段。日後研究臺灣美術社會發展者，當不否認 1980～2000 年間是臺灣美術社會的成型期。此時的藝術市場大概有三個發展階段，首先是八〇年代的畫廊階段，再來則是九〇年代的拍賣公司階段及博覽會階段。然而，不管是畫廊階段或是拍賣公司階段、博覽會階段，其基本架構都是以畫廊為主體，畫廊階段的主體毋庸贅述是畫廊，即使到九〇年代的拍賣公司階段，畫廊同樣扮演重要的角色，有不少拍賣公司是由畫廊業者所組成，形成球員兼裁判的情形，也有的拍賣公司是畫廊業者與收藏家結合而成。畫廊階段與拍賣公司階段最大的差別在於市場交易總額，由於拍賣的藝術品大都是高價位的藝術品，尤其九〇年代本土意識高漲，許多前輩藝術家的作品在拍賣會上都拍出天價，所以，拍賣公司時期是藝術市場的高峰；另一階段藝術博覽會，則從 1992 年開始，臺灣藝術博覽會的功能，除了促進市場交易外，主要應是業界意欲呈現整體組織戰力的表現，因為畫廊博覽會由中華民國畫廊協會邀集國內、外畫廊業者及藝術雜誌等相關產業聚集而成，其一年一度以大拜拜形式聚集人氣的盛況，確實可以達到密集式的推廣宣傳效果。

　　然而，台灣的畫廊博覽會隨著經濟的變化及大陸的崛起，目前臺灣因體質之故，尚能維持優勢，但盱衡未來之趨勢，大陸的畫廊博覽會將可能後來居上，吸引國際藝壇更大的注目，故在臺灣的藝術市場中，畫廊、拍賣公司將扮演更重要角色。

臺灣的藝術產業從九〇年代末的衰退開始至今,尚未見大規模的全面好轉。雖然在 2007 年前後,由於全球性當代藝術的熱潮,呈現出一片榮景,這主要應與世界藝壇流行有關,此外,收藏群年輕化,易於接受新事物或亦有關係,所以,此榮景並未維持太久,即歸於平淡。

小結

從臺灣美術發展及藝術市場演變概述中,可以很清晰地發現臺灣美術社會如何受到經濟、政治、教育、思潮等各種因素的影響,而呈現出現今的多元面貌,而其中臺灣經濟的發展對藝術市場所產生的變化、影響尤鉅,因為如果沒有1920~2000年代藝術市場的演變,則臺灣之美術社會發展,將無由產生如此豐富的樣貌。

第二章
美術環境與藝術經濟發展之關係

藝術經濟的發展與美術環境兩者是相輔相成的，經濟固是藝術發展之基本條件，然而如果沒有良好的藝術環境，則徒有良好的經濟亦無法發展出深厚文化氛圍的藝文環境。臺灣目前藝文發展之癥結即在於物質面勝於精神面，我們的經濟條件與精神面之發展不成正比，探究其原因乃在於發展經濟的過程中有所偏頗，一味地著重經濟發展，而忽略了文化建設所致。須知，美術環境與藝術經濟是一體兩面，有良好的美術環境才能發展出健全的藝術經濟，同理，有成熟之藝術經濟，將有助於建構更良善的藝術環境。本章即試從臺灣的整個美術環境說明其與藝術經濟發展之關係。

第一節　藝文環境概況

藝文環境之良窳，攸關藝術文化之發展，從臺灣美術社會之發展，我們明顯看出南、北地域的差異性，其中的癥結即在於整個藝文環境發展，在根本上發生了失衡的現象，而出現了不論在藝術設施、藝術經濟、美學素養等等傾斜的現象。

一　藝文發展失衡

臺灣因城鄉的差距，造成各方面的嚴重失衡，就藝文設施方面，不管在軟硬體上，北、中、南即有著明顯的差距，從表1可發現單以藝文機構而言，就比例懸殊，普及率亟待改進。

表 1：臺閩地區展演地點分布概況——按地區分　中華民國八十九年底（2000 年）

類　　　型	總計	臺北市	高雄市	臺　灣　省					福建省
				小計	北部區域	中部區域	南部區域	東部區域	
總計	1,504	178	25	1,297	372	478	296	151	4
縣市立文化局暨文化中心	29	-	1	26	6	7	10	10	2
社教館	6	1	1	4	1	1	1	1	-
紀念館	4	3	-	1	-	-	1	1	-
博物館、科學館	15	7	1	7	4	2	1	1	-
美術館、藝術館	19	5	1	13	4	3	6	6	
藝廊	121	71	6	44	19	7	16	16	
文物館	7	1	-	6	2	3	-	-	
展示（陳列）中心	7	2	-	5	1	3	1	1	
演藝廳	13	6	-	7	4	2	1	1	
具備展、演空間的地點	30	6	-	24	8	6	9	9	-
劇場、舞蹈、音樂教室	4	2	-	2	-	-	1	1	
圖書館	99	12	3	84	20	36	20	20	-
書店、報社	5	1	-	4	2	1	1	1	
文教基金會	7	3	-	4	1	1	1	1	
非文教團體	12	1	-	11	2	7	1	1	-
社區民眾活動中心	99	-	-	99	18	28	14	14	-
各類活動中心	28	3	2	23	7	9	5	5	-
社區廣場	7	-	-	7	2	3	2	2	-
政府所在地	59	5	-	54	25	17	9	9	-
中山堂或中正堂	4	-	-	9	4	2	3	3	-
大學、學院	34	5	1	28	10	8	6	6	-
專科學校	6	2	-	4	1	1	1	1	-
中等學校	198	-	-	198	54	75	44	44	-
小學、幼稚園	359	15	2	342	83	170	54	54	-
公園	46	5	-	41	20	12	5	5	-
體育館（場）	27	1	-	26	12	4	6	6	-

遊樂場	8	2	-	6	1	3	2	2	-
農場、馬場	2	-	-	2	-	1	1	1	-
飯店、旅社、渡假中心	9	1	1	7	-	2	-	-	-
寺廟	137	2	4	131	33	41	55	55	-
教會	3	1	-	2	-	-	2	2	-
百貨公司、商圈	21	3	1	17	8	4	5	5	-
茶藝館、餐飲店	2	-	-	2	1	1	-	-	-
其他	72	12	1	57	19	18	12	12	-

資料來源：行政院文化建設委員會「全國藝文活動資訊系統」。附註：展演地點係指當年內曾舉辦藝文活動之地點。

　　從上列統計表中可以很明顯地看出臺灣在藝文建設方面的懸殊，如北部五百五十個，中部四百七十八個，南部三百二十一個，此固然與地域、人口有關，但整體而言，差距仍顯過大。由於設施的差距，相對地造成民眾接觸藝文機會的落差很大，南部民眾因此常批評、抱怨政府重北輕南。由於藝文設施明顯差距，南部的民眾接觸藝文的機會自然較少。所以造成高雄市立美術館開館之初，當時的館長黃才郎為改變部分民眾嚼檳榔、穿拖鞋進入美術館的習慣，特別購買一些鞋子放在入口處供人換穿的情事，[1]是以政府有責任平衡全國各區域藝文軟硬體設施落差的現象。

二　藝文生態描繪

　　由於藝文機構嚴重失衡，自然對藝術的發展造成迥然不同的結果。尤其南部地區因藝文機構較欠缺，致使藝文活動較少，於是南部向來有「藝文沙漠」的稱謂。所以長久以來，南

[1] 孫立銓：〈藝術產業能否跨過濁水溪──畫廊業者對南移的觀點〉，高雄：《炎黃藝術》1996 年 7、8 月第 79 期，頁 51。

北藝文生態的差異性就一直為人所探討，其中，倪再沁對臺北、高雄美術界的比較可說較具有代表性，其對兩地之觀察、形容十分入微貼切：

> 論臺灣美術的風貌、臺灣美術的發展、臺灣美術的環境……只要是論臺灣美術，以往的論述其實都只是以臺北為著眼點……特別是文化藝術方面，在植基於臺北優越且權威的觀點中，臺北已足以代表臺灣，高雄是微不足道的。
>
> 高雄美術在 1990 年代初才算嶄露頭角……憑著幾位藝術家旺盛的企圖心，以自力救濟和自我肯定的方式逐漸讓臺北美術圈意識到，臺灣美術不僅只是臺北而已，在南臺灣的角隅還有一個相對於主流臺北的邊陲高雄。
>
> 臺北這個主流地區並沒有任何主流的風格，這個資源豐富、資訊氾濫的大都會像是個交易中心，引進、吸收、轉化和汰換的速率都相當驚人，它的美術風貌當然也就風情萬種而且目不暇給。
>
> 邊陲的高雄美術給人的感覺就單純多了，這種感覺是和當地自然、人文景觀混合在一起而產生的。高雄的工業形象……使高雄美術家不免也有比較粗勇的傾向……少數風格剽悍的美術家往往被視為高雄美術的徵象，臺北美術家是商業都市裡的文化人，幽雅而機智；高雄美術家是工業城市裡的藝術工作者，沈穩而且勤勞。在臺北美術菁英的眼光中，高雄地域風格還太保守；在高雄美術菁英的眼光中，臺北美術身段太多，在南北不同觀點對照下，也許可以呈現出臺灣美術的另一類陳述……較重情感的高雄‧較重思考的臺北較為質樸的高雄‧較為精緻的臺北較為社會性的高雄‧較為純粹的臺北較為經驗的高雄‧較為訊息的臺北較為拙澀的高雄‧較為成熟的臺北。②

倪再沁的形容可說對臺灣長期以來南北的美術發展狀況，
做了一整體而又傳神的全貌性描述。的確，早期由於政府將臺
北視為政治、經濟、文化中心，一切建設以臺北為主，南部地
區是被邊緣化。但失之東隅，收之桑榆，從另一個角度看，高
雄的藝文在被冷落之下，該地的藝文人士得以順應南部的地域
性，其人文性格沒有經過太多的矯飾，所以能夠形成它獨特的
風貌，例如洪根深的「黑畫」就深具高雄的地域特性，而予人
深刻之印象。反觀臺北，或許是因為接受太多的外來資訊，所
以，雖然面貌多元、豐富，卻給人東拼西湊沒有自己風格的感
覺，因而有人認為這樣的結果，讓臺北的個體藝術風貌百花齊
放，但卻沒能形成一個都會城市整體的風格，然這是否為負面
觀點，卻是見仁見智的。

三　藝術市場的地域差異

　　臺灣由於長期以來的發展重北輕南，因此，在經濟的發展
上造成北富南貧的現象，這樣的發展自然地反映在藝術產業上
亦是如此。依文建會 2000 年的統計，藝廊於北部有九十家，
南部則僅有二十二家，可說比例懸殊，這樣的結果造成南北藝
術市場在結構上亦有所不同，最大的差異自然在產值上不成比
例。印象畫廊負責人歐賢政即指出，藝術市場佔有率大臺北地
區即佔 70%左右，臺南、高雄地區僅佔 17%。[3]另以畫廊的經
營定位風格而言，大體上南部因藝文機構較少，民眾對文化藝

② 倪再沁：《臺灣美術的人文觀察》（臺北：雄獅圖書公司，1995 年），頁
　76。
③ 孫立銓：〈藝術產業能否跨過濁水溪──畫廊業者對南移的觀點〉，高雄：
　《炎黃藝術》1996 年 7、8 月第 79 期，頁 51。

術的接觸相對較少，自然會影響畫廊的經營方向及內容。且南部收藏家也較中、北部少，畫廊的經營相對較為困難，為滿足各個客層，經營內容包括各種媒材、題材而顯得較為多元。所以，無法像臺北的畫廊，比較能有自己的經營方向風格。

同時，由於藝術產業和藝術家以北部居多，也形成了一個現象，那就是北部的畫廊經營，不論是畫家或是題材上，面貌比較多元，相形之下，南部的畫廊經營就比較具有地域性的色彩。此地域性同時也表現在收藏群的性格，即有業者從收藏家性格指出南北的不同：

> 臺灣不大，但南北收藏家對藝術的看法和態度卻迥然不同，在內容上，北部的收藏家對現代藝術的接受度高，呈現較多元的現象，南部則顯得較保守；而在與畫廊的互動上，北部收藏家較專業、理性，具國際眼光，與畫廊間是種買賣關係，畫廊不需費太多心力在他們身上，南部收藏家與畫廊的關係，則是屬於朋友關係，他們講人際關係，所以畫廊需要花較多時間和他們交際。④

臺灣的美術社會發展，的確因為南北的地域特性與藝文生態結構的差異，造成藝術產業的經營型態與市場規模的不同，使得產業多集於北部，南部則量少且經營狀況亦不似北部熱絡。

第二節　畫廊、拍賣會、藝術博覽會與美術館

藝術經濟的發展，端視藝術社會環境中的畫廊、拍賣會、美術館、藝術博覽會等相關產業機構的運作成效，本處即對臺

④ 李宜修：《90's 年代臺灣畫廊文化生態之研究》（嘉義：南華大學美學與藝術管理研究所碩士論文，2002 年），頁 20。

灣的畫廊、拍賣會、美術館、藝術博覽會等個別之運作機制及
相互之關係分別探究之。

一 畫廊

　　畫廊一辭源於西方，西方自十六世紀以來，將所搜集到的
美術作品陳列於建築物的迴廊，這是畫廊的起源。而十九世紀
以後，畫廊與今天的美術館的性質相近，因為當時的畫廊成為
觀眾鑑賞美術作品的公開陳列場所。同時，西方從十九世紀以
後，因資本主義的發展，藝術日趨商業化，以專營美術品為業
的畫商也應運而生，而這些畫商陳列和銷售美術品的場所也稱
為畫廊。[5]本文所指之畫廊是指畫商陳列、展示與銷售美術品
之場所，而摒除經營複製畫、裱畫框及古玩民藝等藝廊。

畫廊是藝術產業的主體，圖為台北福華沙龍。　圖片提供／福
華沙龍

─────────────
[5]　《藝術百科全書》（中國北京：中國大百科全書出版社），頁 175。

（一）畫廊型態與概況

臺灣雖是彈丸之地，但就有一百二十一家的畫廊，[6]畫廊的類型有許多種，要對臺灣畫廊給予明確的歸類，實在不是件容易的事，在九〇年代中期左右就有人將其分為五類：1.傳統型：多屬老字號，經營之畫家以成名之老畫家為主，如龍門畫廊、東之畫廊、鴻展藝術中心、長流畫廊等。2.經紀型：如敦煌藝術中心、京華藝術中心、新墨色畫廊、新展望畫廊。3.收藏兼代理商型：由收藏家經營畫廊者，如甄雅堂、雍雅堂、翡冷翠藝術中心、臻品畫廊、炎黃藝術館。4.新企業家型：如阿普畫廊、京華藝術中心、串門藝術中心、高高畫廊、臺灣畫廊。5.代售畫商：屬自由型畫廊由其他畫廊取得作品寄售，抽取佣金。[7]其實，這樣的分類並不十分精準，因為，事實上各類型之間的角色往往是相混的，如收藏兼代理商型與新企業家型即是，而該分類中的傳統型中亦有是經紀型的，在觀察臺灣畫廊產業的發展過程可以發現，畫廊因為要求生存，其靈活度甚高，常會轉換經營方向內容，因此，很難為其分類定位，這也是臺灣畫廊一大問題，但是由於臺灣對畫廊屬性之研究不多，有人對其做此之分類已屬不易。

另外，臺灣的畫廊一般都有其主要的經營項目，以展覽媒材分，有專營水墨的，例如長流畫廊、大千世界藝術中心、翰墨軒、桃源畫坊、傳承藝術中心等等；有專營西畫的，例如阿波羅畫廊、東之畫廊、天賦藝術中心、印象畫廊等等；有專營陶藝的，例如景陶坊、岡山陶房等等；此外，亦有標榜以當代藝術為經營項目的畫廊如誠品畫廊、臻品藝術中心、原型藝術

⑥ 臺灣的畫廊在九〇年代初有二百餘家，但至 2000 年，據文建會的文化統計結果則減為一百二十一家。

⑦ 黃河：《藝術市場探索》（臺北：淑馨出版社，1996 年），頁 22-23。

中心、漢雅軒、阿普畫廊、串門藝術中心、高高畫廊、飛元藝
術中心等等；也有些畫廊以大陸畫家為經營重點如傳承藝術中
心、晴山藝術中心、郁芳畫廊、王家美術館等等；同時也有以
本土藝術家為經營重點者如南畫廊、阿波羅畫廊、東之畫廊等
等。其實，實際觀察臺灣畫廊的展覽內容，可以發現這樣的分
類，除了少數固守經營路線的畫廊，如阿波羅畫廊、東之畫
廊、南畫廊的堅持本土畫家，傳承藝術中心的專攻大陸水墨，
誠品畫廊、臻品藝術中心的定位於當代藝術外，大都相當混
雜，由此可見，畫廊業者對自己的定位還是十分模糊的，難怪
國外的業者都感到不解。

　　從分類說明中即可發現臺灣畫廊專業化程度不足之現象，
不僅國內業者自認臺灣的畫廊有缺乏風格、與藝術家的關係不
明確二大缺點，[8]即使法國、日本及美國等國外的業者，到臺
灣畫廊集中地阿波羅大廈參觀時都表示，臺灣畫廊沒有自己獨
特的品味卻能生存實令人不解。[9]因基本上，畫廊產業結構須
具備五項特質：「1.畫廊展出的畫家首先他要有自己獨特的風
格。2.畫廊必須有他自己的專屬的畫家。3.畫家的作品，必須要
能獲得特定的藝評家的賞識。4.畫家的作品須有固定的收藏群作
持續性地收藏。5.作品須能適時得到美術館的支持。」[10]因此，
檢視臺灣畫廊之經營，顯然在專業度方面仍有成長的空間。

　　陸蓉之觀察臺灣畫廊業者之經營方式，即認為有不少畫廊
業者將自己當作二房東的心態經營事業，她強調畫廊產業是文

⑧ 趙琍：〈香港亞洲藝術博覽會的省思——從參展經驗看臺灣畫廊經營與市場
　　國際化問題〉，臺北：《雄獅美術》1994 年 1 月第 275 期，頁 14。
⑨ 黃河：〈建立臺灣畫廊的世界新形象——第一屆中華民國畫廊博覽會的運作
　　構成與展望〉，臺北：《雄獅美術》1993 年 1 月第 263 期，頁 39。
⑩ 黃河：〈建立臺灣畫廊的世界新形象——第一屆中華民國畫廊博覽會的運作
　　構成與展望〉，臺北：《雄獅美術》1993 年 1 月第 263 期，頁 40-41。

化事業，經營者要有個人的文化立場。它是一個團隊，其中包括藝術家、收藏家、記者、文化中心及美術館等構成所謂的生命共同體，這過程畫廊業者須擔負藝術教育的責任，讓其中的成員一起成長。⑪

（二）畫廊是臺灣藝術產業的主流

臺灣的藝術產業在 1990 年白省三的傳家藝術國際公司成立前，全由畫廊獨撐大樑，即使後來陸續成立幾家拍賣公司，畫廊仍是臺灣藝術產業的主流，尤其在 1992 年的第一屆畫廊博覽會開始，更是將臺灣藝術產業邁入另一紀元。

臺灣畫廊雖居藝術產業的主流，但其發展卻也面臨了一大困境。藝術產業的發展應是逐步朝向國際化的，臺灣畫廊業者雖也體認國際化之必要，但其運作卻過於本土，如過於刻意的運作本土前輩畫家的畫價，使其畫價動輒高於世界級的價位，將導致購藏的收藏家，僅侷限於臺灣，而無法進入國際市場。面對國際上愈來愈多的國際藝術博覽會，都不見臺灣業者有更具體突出的作為與世界接軌，尤其蘇富比、佳士得兩大拍賣公司的撤離，更突顯臺灣藝術產業不夠國際化的窘境，這對臺灣藝術產業而言，是必須突破的困境。政府當局要將臺灣打造為亞太經貿中心，但一直以來，畫廊業者在國際博覽會上都是單打獨鬥，政府未能以具體措施幫助業者，致使錯失良機，相較於近來鄰國新加坡、韓國政府對藝術產業的大力贊助，臺灣政府應見賢思齊有所作為，如此不但可以發展臺灣的藝術產業，也能藉此達到深化臺灣藝術文化之結果。

⑪ 陸蓉之：〈藝術產業的「地方性」與「國際化」〉，載《1997 藝術產業及藝術品經營系列演講活動演講專輯》（臺北：行政院文化建設委員會，1997年），頁 72-73。

（三）畫廊與臺灣美術社會

臺灣美術社會的發展，畫廊可說是居於重要的關鍵。臺灣的文化發展向來都由官方所主導，但由於政府對文化建設之漠視，使得臺灣的美術社會發展緩慢，早期主要都是靠藝術家自主性的建構。但從八〇年代末的「畫廊時代」開始，畫廊各式各樣的展覽，帶領臺灣美術社會的發展走向前所未有的快速變化，如果誇張地說臺灣美術社會發展「成也畫廊，敗也畫廊。」雖有些言過其實，卻也相當程度的說明了，畫廊在臺灣當代美術社會發展史上的鮮明角色。

如前所述臺灣以往的美術社會發展是緩慢的，但在畫廊的積極經營下，臺灣的美術社會呈現前所未有的發展，卻也由於畫廊以利字為重，讓臺灣美術社會發展也有急功近利的情形，因此衍生許多現象的產生，諸如創作者喪失自我、市場引領創作內容等等。但也不可否認，臺灣美術社會的發展背後，都有畫廊正面運作的軌跡，如美術社會中專業的藝術評論者、策展人、媒體等更能適得其所的扮演其角色，進而豐富臺灣的美術社會，都是畫廊產業發展過程所引領的，從此可見畫廊與臺灣美術社會的緊密關係。

二　拍賣公司

拍賣公司是指接受他人委託，以自己名義公開拍賣他人物品，並收取報酬的機制。拍賣公司是一種特殊仲介行業，它專門從事拍賣業務。這種仲介行業的成立，在有些國家必須經過政府機關部門的審核和批准，在業務活動中，還要接受上述部門的監督與管理，以保證其奉行誠懇地為買賣雙方負責的原則。拍賣公司擁有自己的拍賣官（拍賣師）、鑑定人員等專業

拍賣公司在臺灣藝術產業扮演著重要角色。圖為拍賣公司拍賣會場。　圖片提供／景薰樓國際藝術拍賣公司

人士，進行各場拍賣會的運作。[12]本文所指的拍賣公司乃專以經營藝術品拍賣業務為範疇之公司。臺灣九〇年代初由於藝術市場的蓬勃，成立了許多的拍賣公司，其後續發展在臺灣的美術社會發展上發生了不小的影響。

（一）拍賣公司林立

臺灣藝術市場在狂飆之際，拍賣公司如雨後春筍般成立。首先，白省三於 1990 年 12 月以收藏家身分成立本土第一家拍賣公司「傳家藝術國際公司」，而後又有 1994 年 5 月由藝術經紀人黃河籌組的「標竿藝術拍賣公司」，同年有慶宜集團張英夫等收藏家組成的「慶宜國際藝術拍賣公司」（該公司於1996 年 5 月重組，畫廊業者日升月鴻藝術中心負責人游浩丞加入）、臺中霧峰林家後裔林振廷與臺中地區藝文及醫界菁英籌設的「景薰樓國際藝術拍賣公司」（景薰樓於 1995 年 3 月於臺

⑫ 劉剛、劉曉瓊：《藝術市場》（中國南昌：江西美術出版社，1998年），頁132。

北首拍時已是獨資公司）。1995 年則有收藏家劉國基的「甄藏國際藝術公司」及由亞洲藝術中心、印象畫廊、愛力根畫廊、雍雅堂等四家畫廊業者組成「傳家藝術國際公司」（白省三之拍賣公司結束運作此新公司延續傳家之名），1999 年羅芙奧股份公司成立。其中，以國際知名的蘇富比及佳士得的引進影響尤鉅，蘇富比及佳士得分別在 1981 年、1990 年於臺灣設點，而於 1992 年、1993 年在臺灣舉行它們的在臺首拍，[13]從此，拍賣公司就在臺灣藝術市場扮演重要的角色。[14]而上述拍賣公司除景薰樓設於臺中外，其餘均設於臺北（景薰樓後亦於臺北設有據點）。

表 2：1980～2000 年臺灣藝術拍賣公司一覽表

拍賣公司名稱	所在地區	備　　註
蘇富比臺灣分公司	臺北市	1981 年成立，2000 停拍
佳士得臺灣分公司	臺北市	1990 年成立，2001 停拍
傳家藝術國際公司	臺北市	為 1990 年白省三之拍賣公司於 1995 年由亞洲藝術中心等四家畫廊改組延續傳家之名，1999 年宣佈停拍
宇珍國際藝術有限公司	臺北市	1993 年成立
標竿藝術拍賣公司	臺北市	1994 年成立，1996 年後無拍賣記錄
景薰樓國際拍賣股份有限公司	臺中市	1994 年成立
慶宜國際藝術拍賣公司	臺北市	1995 年成立，1997 年後無拍賣記錄
甄藏國際藝術有限公司	臺北市	1995 年成立，2002 停拍
羅芙奧股份有限公司	臺北市	1999 年成立

資料來源：作者整理自藝術雜誌及年鑑。

[13] 蘇富比公司 1992 年 3 月於臺北首拍，總件數八十二件，預估總值六千五百七十七萬元，成交總值八千六百二十五萬元。佳士得公司則於 1993 年 10 月於臺北首拍，總件數八十二件，預估總值五千零五十一萬元，成交總值三千七百五十三萬元。資料來源：黃河：《藝術市場探索》（臺北：淑馨出版社，1996 年）。

[14] 拍賣會交易等相關事項，參閱附錄：1962～2000 年藝術產業大事記中關於拍賣會之記事。

（二）拍賣市場與畫廊的衝突

藝術市場因拍賣公司的介入而顯得更加活絡，但也因此讓畫廊業界感受到市場被瓜分的危機感，導致畫廊業界對拍賣公司迭有怨言，諸如刻意炒作、手續費過高、與畫廊搶生意、利潤高等等。當然，也有不少人持正面意見，如可活絡市場、讓藝術市場透明化等等。但好景不長，拍賣市場因受國內經濟景氣的影響，導致業績不佳，因此，陸續有傳家、標竿等拍賣公司停止拍賣業務。尤有甚者，連國際知名的拍賣公司蘇富比、佳士得也分別在 2000、2001 年結束在臺灣的業務。

原本拍賣公司和畫廊的經營方向應是區隔明確的，通常拍賣公司是經營質精量少的已過世知名畫家，或是在世之大師級作品，由於這些作品有其稀有性，或是收藏家有其個人因素，如經濟或收藏方向等考量，希望流通、轉讓，所以拍賣市場變成流通的最佳管道。畫廊則是以中青輩的藝術創作者為主要經營對象，通常畫廊的價格和拍賣市場的價格，因供需因素而有所不同，但在臺灣，常出現一些活躍於畫廊的中青輩畫家的作品出現在拍賣市場上的現象（如黃銘昌、黃楫、黃銘哲、于彭、鄭在東、、、等等）。因此，這樣的情形又打亂了藝術市場的生態，雖一時之間畫家的畫價提高了，但畢竟事在人為、非市場機制正常運作下的結果。因此，一旦經濟景氣低迷的時候，最終三方都自食惡果，有不少畫家的作品即在拍賣市場造成流標，這些都是當初他們始料未及的。

蘇富比、佳士得兩大世界拍賣公司的引進，在臺灣的美術社會發展史上是一大重要指標，但其所引起的爭議卻也不少。由於國際拍賣公司到臺灣的目的在以營利為目的，所以，炒作的行為時有所聞。有業者認為拍賣公司雖是商業的機制，但仍應負有藝術教育的責任，然而此兩家國際拍賣公司以賺錢為目

的，對本土的藝術環境沒有形成好的影響，如炒作部分藝術家的價格，造成市場低迷時，因畫價過高而乏人問津，對臺灣整個藝術產業造成不小的傷害。

在商言商，兩大拍賣公司在臺灣藝術市場的高峰進場，卻也在市場低迷的時候退場，其背後雖有政府稅制上的限制問題使然（臺灣的藝術拍賣公司，因藝術品課稅以及進出口問題，而一直無法邁向國際化。因為臺灣提供藝術品給拍賣公司的提供者，在藝術品賣出後需繳稅，而藝術品的買方也需要繳費。因此，對收藏家而言，他們除了畫價之外，還需多付 20%的手續費，另外，臺灣國稅局對拍賣公司要求提供買賣雙方的名單，也常使得拍賣公司被罰款）。[15]但主要原因仍是敵不過景氣的寒冬，至此其與臺灣的藝術產業關係算是暫時劃下休止符，蘇富比及佳士得分別於 2000、2001 年結束在臺的運作，對此臺灣業者有不同的反應：

表 3：臺灣藝術產業業者對兩大國際拍賣公司撤拍的反應

有影響論者		無影響論者	
受訪者	反應與意見	受訪者	反應與意見
協民國際藝術錢文雷	這有可能對本土油畫造成影響，因為，國際拍賣公司一定會在拍品數量上更嚴格，數量一旦有所改變，對本土油畫市場自然會有衝擊。	景薰樓陳碧真	國際拍賣公司與本土拍賣公司最大的立基點就是對這地方的認同。以經營本土畫家作品而言，本土拍賣公司比國際拍賣公司來得熟，因此，撤拍事件對市場機制沒有影響。
誠品畫廊趙玼	有影響，我覺得臺灣老畫家的作品本來在市場價錢上，也沒有那麼嚇人……現在拍賣公司離開了，畫廊能夠接手如此的價格嗎？	朝代藝術劉忠河	這正好可以讓臺灣藝術市場做個盤整。

大未來畫廊 林天民	佳士得離開臺灣的拍賣 市場，我們要想的是如 何有一個單位能取而代 之？本土拍賣公司能夠 嗎？	亞洲藝術中 心李敦朗 現代畫廊 施力仁	我不覺得有什麼壞影 響，以前沒有拍賣，我 們還不是這樣在做。 這些國際公司反正看臺 灣現在經濟面不理想， 賺了該賺的之後，當然 也就會離開。

資料來源：曾士全：《臺灣藝術拍賣市場經營之研究》（嘉義：南華大學美學與藝術管理研究所碩士論文 2002 年），頁 68。

但不可否認，兩家國際大型拍賣公司對臺灣拍賣制度的建立，有其不可抹滅的貢獻，同時，透過國際性拍賣公司的運作，讓臺灣的藝術產業在國際上獲得較多曝光的機會，有助於臺灣藝術產業在國際上的發展。

（三）拍賣公司與畫廊應有之角色扮演

拍賣公司與畫廊業界這些年來的運作情形，雙方或許是因經驗的不足，或是純商業利益考量等因素使然，而造成了若干藝術產業不健康的發展。因此，多數的畫廊業者都抱持著，兩者應該各做各的，不要相互掛勾，在市場機制正常運作之下，自然會有健康的合作關係。

藝術經理人朱利安·湯普遜（Julian Thompson）在一次藝術產業及藝術品經營系列演講中，對畫廊及拍賣公司的交涉與運作曾做如下的說明：

> 拍賣公司為國際上所有買家及賣家提供了一個公開、公正的藝術買賣市場。經由拍賣公司，藝術市場得以國際化，而非

臺灣當代美術社會發展 1980〜2000

⑮ 鄧淑玲：〈美術館與藝術拍賣公司的互動關係〉，臺北：《歷史文物》，2003 年 5 月，頁 90-91。

只是參差不齊的地方性區域市場。更重要的是，拍賣公司將成
交紀錄以刊物方式印行。此刊物的重要性乃在於它是藝術市場
上唯一將拍賣價格公開呈現之記錄。許多畫廊或經紀商的標售
價格，通常可以議價；而拍賣公司所拍賣之藝術品則是當場拍
定價格……拍賣公司常遭受畫廊同業指責其搶生意；確實，拍
賣公司與畫廊同業是競爭對手，但是拍賣公司與畫廊同業均對
藝術市場有所貢獻，而且彼此是互惠互利，不可偏廢的。大型
國際拍賣公司推動市場的力量是一般經紀商或畫廊同業所不能
及的。拍賣公司可以負擔龐大的行銷費用，以吸引更多新收藏
家及買家。首先，這些新收藏家都被拍賣公司吸引進入市場，
但很快地便會投向畫廊或經紀商以索取更進一步的資訊。沒有
任何收藏家只與拍賣公司交易。所以，拍賣公司不斷地開發新
的收藏家，對於藝術市場不啻為一大貢獻……從另一方面來
說，畫廊或經紀商能夠提供一些拍賣公司無法提供的服務。經
紀商與收藏家可保持親密的關係，經紀商並可依據收藏家的個
人特性作特別的服務。另外，經紀商可快速地支付款項給賣
方，不同於拍賣公司只能預付 40 ％，其餘款項需等數月後才
可得到。尤其是當畫廊同業結合在一起舉辦展覽會時，其推動
市場的力量則更強大。總括而言，拍賣公司與畫廊同業、經紀
商的角色應是互動互補的，彼此的運作使得藝術市場可以更加
健全……拍賣會所拍賣的作品多是已負盛名的藝術家，鮮見新
興藝術家。推介新藝術家應屬於畫廊的任務，而非拍賣公司。
⑯

⑯ 朱利安・湯普遜（Julian Thompson）：〈拍賣會系統的介紹〉，載《1997 藝
　術產業及藝術品經營系列演講活動演講專輯》（臺北：行政院文化建設委員
　會，1997 年），頁 14-15。

所以，拍賣公司與畫廊兩者性質應是區隔十分清楚的，但因為臺灣拍賣公司多，因此拍賣次數亦相對頻繁，為畫的來源，不可避免地會與畫廊接觸，而畫廊為要行銷其畫家，並且，有時要為收藏家送件、買件，於是，臺灣的拍賣公司與畫廊就形成許多不是常態且錯綜複雜的關係。因此，我們不禁要問，臺灣這彈丸之地，有這麼多拍賣公司存在的條件嗎？因為市場沒這麼大的需求量，在彼此競爭之下，不免就會產生一些問題來。

畫廊與拍賣公司兩者應各有本分，是相輔相成、共生共榮的關係。但從臺灣藝術產業的實際運作中可以發現，臺灣的畫廊和拍賣公司之間的運作，如角色混淆不清、刻意的人為炒作哄抬、少數兩者角色重疊，導致發生球員兼裁判的現象。這些讓社會大眾、收藏家、甚至藝術家，都對藝術市場產生了迷茫。理想中雖然希望兩者能各司其職，但臺灣畫廊良莠不齊且多數規模不大，在大部分以功利為考量，欠缺文化理想性格的情況下，這實在是件不容易的事。

拍賣公司與畫廊都是藝術產業中重要的成員。臺灣的畫廊產業從 1962 年的「聚寶盆畫廊」算起大約五十年，而拍賣市場的歷史從 1990 年的「傳家藝術公司」開始至 2000 年止，也不過短短十年左右。拍賣公司與畫廊兩者間的互動關係都尚在摸索階段，在素質良莠不齊的情況下，要期待兩者能理性健全的發展出如上述的理想狀態，還要經過一段時間的經歷與磨練，才能成熟地邁向健康的藝術市場。

三　藝術博覽會

（一）功能與目的

藝術博覽會是提供藝術家、藝術產業（畫廊）及藝術愛好

者各取所需的展示平臺，一個成功的博覽會能吸引國際藝術產業者、藝術家、收藏家、藝評家及策展人等等的參與，此組織在世界上已行之多年。世界上的博覽會最早出現於十九世紀末的倫敦博覽會，當時是以商業展示為主，而第一個藝術博覽會，則為 1967 年德國的科隆藝術博覽會。此後較知名的有瑞士巴賽爾博覽會（1970）、法國的巴黎國際藝術博覽會（1974）、西班牙的拱之藝術博覽會（1982）、美國芝加哥藝術博覽會（1990）、日本當代藝術博覽會（1992）、香港亞洲藝術博覽會（1992）、廣州藝術博覽會（1993）、上海藝術博覽會（1997）等等，臺灣的藝術博覽會則開始於 1992 年的中華民國畫廊博覽會。

　　一般而言，藝術博覽會具有幾項功能：1.促銷藝術品。2.推動藝術文化交流。3.培育藝術市場。4.提高舉辦城市的知名度。[17]因此，藝術博覽會已經成為現代城市的指標之一，世界知名的城市大都有類似的博覽會。

一年一度的藝術博覽會是臺灣畫廊業界的盛會。　圖片提供／中華民國畫廊協會

（二）臺北國際藝術博覽會

臺灣的藝術博覽會開始於 1992 年（其實，最早的類似活動是 1986 年 3 月在福華大飯店，由林復南策辦的「臺北畫廊博覽會」，有十二家畫廊，三家出版社參加），該博覽會的成立，當時之秘書長蕭國棟作如下的說明：

> 展覽會本身就是一個很大的市場，它能夠在很短的時間內使供需得到滿足；除此之外，最重要是因為臺灣對市場的資訊不夠多，尤其對國外的畫廊的資訊更為缺乏，加上畫廊與畫廊之間彼此觀摩學習的機會也欠缺；另外收藏家對畫廊的資訊也不夠，通常只止於他本身所熟悉的幾個畫廊而已。在這種情形下，藝術品的價格就很容易被炒高或壓低。因此藉著博覽會的成立，讓資訊集中，促進彼此間資訊的交換，這種不良的情況自然會消失。對於畫廊經營的方式，現階段也會發生很大的作用；由於本身已設定好的方針，極可能在這種展示下受同業的衝激而有所修正。對收藏家們而言，可以和以前從來沒有接觸過的畫廊經營者接觸，交換經驗，很可能就因此使得他們收藏的方向有所調整。[18]

由此可知，臺灣藝術產業界對藝術博覽會是寄予厚望，希望能藉由它來刺激、提昇國內的藝術環境。但臺灣的藝術博覽會發展時間尚短，且在美術社會中的藝術教育尚未臻成熟下，目前藝術博覽會呈現出來的只是一個表象，要等到國內觀眾的美學素養提昇至一定程度之後，才可能達到知名藝術博覽會的成效。

[17] 章利國：《藝術市場學》（中國杭州：中國美術學院，2005 年），頁 145-146。

[18] 陳建北：〈如何辦好藝術博覽會〉，臺北：《藝術家雜誌》1992 年 11 月，頁 266。

從表4中華民國畫廊協會對歷屆藝術博覽會的統計（1993～
2000）中，可以明顯發現藝術博覽會與經濟發展緊密的關係，
因其參加與交易額的數字變化，基本上是隨國內的經濟景氣起
伏。這樣的情況對照近年來的發展看，臺灣的藝術市場發展不
禁讓人引以為憂。因為大陸的藝術產業日漸蓬勃，藝術博覽會
扮演日益重要的角色，其在不少大城市都有藝術博覽會。其中
具國際知名度的有 1993 年廣州中國藝術博覽會，該博覽會後
於 1995 年分設主會場與分會場於北京及廣州，並且從 1996 年
起各自獨立舉辦藝術博覽會；而 1997 年開始舉辦的上海藝術博
覽會，則不僅規模大且運作積極，[19]兩相比較，臺灣藝術博覽會
亟賴業界與政府速謀對策，以免日後被中國大陸後來居上。

表 4：中華民國 1992～2000 年藝術博覽會統計

年	國內參展數	國外參展數	參與人數	成交額	地點	備註
1992	56	0	10 萬人	5 億	松山外貿	
1993	47	0	5 萬人	—	臺中世貿中心	
1994	54	0	10 萬人	—	世貿一館	
1995	62	17	7 萬 8 千人	1 億 1 千萬	世貿一館	
1996	51	16	9 萬人	1 億 2 千萬	世貿一館	
1997	45	8	7 萬人	8000 萬	世貿一館	
1998	39	10	8 萬人	1 億 1 千萬	世貿一館	
1999	39	4	5 萬人	1 億	世貿二館	921 地震
2000	35	0	6 萬 5 千人	7500 萬	世貿二館	

資料來源：2005 年視覺藝術市場現況調查，中華民國畫廊協會出版（註：2000
年展覽前一個月發生 921 地震，國外參展畫廊退展。）
作者註：原統計表無 1992 年資料，且 1993 與 1994 地點應顛倒。另 1992 年至
1995 年參與人數參考何佳真：《國際藝術博覽會趨勢初探——以臺北國際藝術
博覽會為例》（桃園：元智大學藝術管理研究所碩士論文 2009 年），頁 42。

[19] 章利國：《藝術市場學》（中國杭州：中國美術學院出版社，2003 年 4 月），
　　頁 152。

此外，藝術博覽會是藝術家作品，除了在畫廊外另一個直接面對觀眾的地方，它提供藝術家，尤其是年輕藝術家提高知名度的機會。因此，在藝術博覽會場中發現，有不少藝術家直接到會場行銷自己，這樣的行為實有待商榷，因為博覽會只是另一個展示的平臺，這是畫廊及經紀人扮演的角色，藝術家雖應了解市場、觀眾，但若是赤裸裸地參與自我行銷的商業運作，則似乎不是美術社會發展的正軌。

四　美術館
（一）美術館與美術社會

美術館具有典藏、研究、展示、教育等功能，其對美術社會之影響十分深遠廣泛，它為社會大眾提供一個美術教育的場域。同時透過其研究部門所規劃研究的各種展覽，更能作系統深入的展示，並且，其典藏的走向、內容及來源都牽動著創作及藝術市場的規模。現今的美術館經營因應時代的潮流，已從以往靜態的研究展示，轉變成更具靈活多元的經營模式。因此，美術館的發展能帶動周邊相關的商機，如觀光旅遊、運輸、媒體等，而策展人、藝術公關公司等等也因為美術館的活動更加活躍。

臺灣的私人美術館從早期由收藏家所成立的國泰美術館、鴻禧美術館，之後因經濟的蓬勃發展，以藝術家為主體而設立的紀念性美術館一度如雨後春筍般的設立，如楊三郎美術館、李石樵美術館、李澤藩美術館、李梅樹美術館、楊英風美術館、朱銘美術館等等，其中以朱銘美術館之經營較具規模與績效。因在臺灣美術社會發展中，私人美術館多數是屬於個人紀念館形式，其對藝術產業而言無甚關係，反倒是公立美術館的

展覽、典藏等，對臺灣美術社會之發展影響甚鉅，所以本文中的美術館，僅專指公立美術館。臺灣最早設置的公立美術館是1983年的臺北市立美術館，而後1988年成立臺灣省立美術館（現國立臺灣美術館），高雄市立美術館則於1994年成立，加上對美術展覽亦十分積極的國立歷史博物館（1955 年設立），此四個位於北中南的美術館，對臺灣的美術社會發展扮演者重要角色。

（二）美術館與藝術市場之實際互動

在美術社會生態中，一般的觀念，畫家的作品如果在公立美術館展過，即代表受到一定的肯定，類似晉級一樣，日後在私人畫廊展覽時，價格就可能調漲。所以，未成名的藝術家，他最渴望的是有朝一日其作品能在公立美術館展示，以提高其

1983年台北市立美術館成立，是最早的公立美術館。　攝影／吳素慧

高雄美術館成立於 1994 年　攝影／楊美芬

知名度。而畫廊亦然，也希望能發掘具潛力的畫家加以培植，使其作品日後能為美術館所肯定而展示甚至典藏。

美術館與藝術產業間應有密切的互動，因為展覽是美術館和畫廊兩者很重要的業務；另外，美術館需要有典藏品充實館藏，畫廊則有豐富的藝術品可供選擇。但實際上，美術館與畫廊在這兩項的互動上並不是十分順暢，以展覽言，美術館以其固有任務及豐沛資源，向來展覽都是由館內專業人員自行策畫，鮮少與民間畫廊合作；而典藏品部分，更為避免圖利他人及減低成本等理由，多數向藝術家直接購買。歸究這兩者的根由，都與避免招來圖利他人之批評有關，此外，由於美術館的官方角色，他們或許不認為自己是藝術產業之一員，因此，雙方互動較少。但這是早期文化官僚的態度，由於美術館經營觀念的改變，其角色認知亦有所調整，兩者的互動關係現在已經

改善許多。

（三）畫廊業者對美術館的期望

在臺灣美術社會發展的九〇年代，公立美術館如臺北市立美術館、國立歷史博物館，以其豐富的資源舉辦了知名華人藝術家如常玉、潘玉良、林風眠、趙無極、朱德群、吳冠中等人的展覽，而讓臺灣的收藏者對這些藝術家有更深的認識，使得畫廊業界也因勢舉辦相關展覽，因而帶動了藝術市場的蓬勃發展，故知畫廊與美術館之關係是有其緊密的部分。

因此，臺灣畫廊業者對美術館提昇該產業有相當的期盼，若美術館能跳脫制式的思考，視自身為藝術產業的一員，不堅持與民間商業截然劃清界線，則其對畫廊產業的贊助，如藝術品的典藏、展覽的共同研究，都將對產業造成莫大的助益，而有利於美術社會的發展。美術館若能摒除既有成見而以其專業角度，不避諱地與公認的民間優質畫廊作展覽之研究合作，則以其公家的資源，將對整個藝術產業的蓬勃發展有莫大的影響，甚至因此而成為藝術產業的龍頭，由前述美術館展覽知名華人藝術家作品的例子可知，美術館的展覽通常會對市場起一種火車頭的功能。

曾任高雄市立美術館館長的李俊賢對美術館與畫廊的互動就提出這樣的意見：

> 美術館這個文化行政系統……以其所擁有的豐沛資源，應該要有更積極的作為才是。通常民間的敏感度總比官方系統高，所以在藝術生態中，民間的畫廊其實可以利用它靈活機動的特性，與官方美術館形成一種「外圍」與「中心」、「探索」與「整理」的關係，亦即美術館可以給予畫廊適時、適度的支援，讓畫廊在外圍做探索的工作，再由美術館做綜

合整理的工作，兩者形成一種良性的互動，如此美術館可以減少許多無謂的資源浪費，而畫廊也可以從美術館的支援中獲得發展空間，這樣的互動關係，對藝術生態的健全必然是有益的。[20]

　　如此之意見，需要雙方都有較新的文化及行銷策略思維，雖然現在的觀念已較早期進步許多，但不可諱言，要達到如此之交融，尚不是一蹴可及的，然而相信隨著時間的推演，這是可以被期待的。

第三節　替代空間

　　替代空間的成立最早出現在美國的紐約，其成立目的是為藝術家尋找一個自由的展示空間。羅伯特・艾得金（Rodert Atkins）在「*Art speak: A Guide to Contemporary Ideas, Movements, and Buzzwords*」一書中，介紹替代空間的緣由發展：

　　　　另類（替代）空間最早是在 1969 年與 70 年間出現在紐約，當時在格林街 98 號、112 號，首先開啟了為藝術家所設，也由藝術家經營的小型非營利性質的組織。這些獨立的組織所以被需要，是因為當時實驗性藝術蓬勃，卻不為美術館、商業畫廊與數家經營的合作畫廊所接受之故……如果沒有另類（替代）空間作為裝置、錄影、表演及其他觀念性藝術型式的發表場所，那個時代的多元主義實在難以蔚為氣候。[21]

臺灣當代美術社會發展1980～2000

■

54

[20] 李俊賢：〈藏富於民與官商勾結　淺談臺灣美術館與民間畫廊之關係〉，高雄：《南方藝術雜誌》1995 年 2 月，頁 26。
[21] 羅伯特・艾得金（Robert Atkins）著，黃麗絹譯：《藝術開講》（臺北：藝術家出版社，1996 年 9 月），頁 41-42。

雖說臺灣的替代空間亦是一實驗性、非營利之藝文空間，但其演變慢慢地亦產生質變。在臺灣的藝術市場中，不時可以發現活躍於替代空間的藝術工作者，所以，替代空間某種程度上可說是畫廊的前哨站。

一　臺灣替代空間形成背景

臺灣替代空間的產生類似上述美國早期的替代空間，是相對應於主流展覽空間，如美術館、畫廊等，它讓一些新人或實驗性質高、較無市場性的藝術家（作品）有展覽的機會。替代空間的初衷雖是非營利性質，但實際運作並不排除展售功能，臺灣的替代空間從八〇年代，即有少數從事觀念藝術的創作者成立類似空間以展示他們的作品，如在建國北路的 SOCA；還有「息壤畫會」，他們曾經租過幾個破舊的公寓去辦展覽；此外還有「嘉仁畫廊」，是由畫家陳嘉仁所主持的。這些都曾經留下重要的紀錄，也栽培了不少重要藝術家，雖然它們成立的時間很短，但對臺灣美術卻扮演著開路先鋒的角色。[22]而知名的「伊通公園」成立於 1988 年、「二號公寓」則成立於 1989 年（1994 年結束），這些替代空間成立的共通點就是理想性高，不願受制式機制如美術館或畫廊的約束。當然，最重要的一點是他們的創作對商業畫廊而言沒有賣點，自然不容易進入其中，於是這些志同道合的人，就集結起來組織團體從事自己的創作。

到了九〇年代則有更多的替代空間出現，由於替代空間的獨特性格，蕭瓊瑞稱其有著既反「商業畫廊」、又反「美術

㉒ 陳淑鈴整理：〈開新──八〇年代臺灣美術發展座談會紀錄〉，臺北：《現代美術》2004 年 12 月，頁 30。

替代空間為臺灣的當代／實驗藝術創作，提供展覽的平台，其地點多隱於市井之間，圖為台北伊通公園外觀。　圖片提供／伊通公園

此為伊通公園內部展覽空間　圖片提供／伊通公園

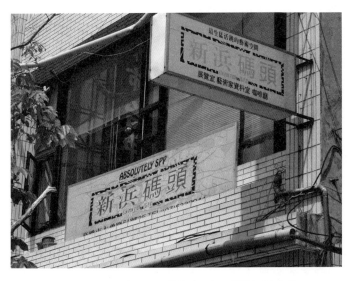

高雄的新浜碼頭是高雄地區活躍的替代空間　攝影／李宜修

館」機制的意味。[23]但是，臺灣的替代空間發展，就如美國的
演變一般，從原先成員分攤費用，自行管理，慢慢轉型成為複
合式空間，也接受政府的補助了，部分也有買賣的行為。以下
為臺灣目前（2000年）持續運作的替代空間：

表 5：臺灣目前（2000 年）持續運作的替代空間

地 區	名 稱
高雄地區	新濱碼頭、青山國小、豆皮
臺南地區	原型藝術空間、十八巷花園、文賢油漆工程行、替代傳奇─林鴻文
臺中地區	藝術新樂園、得旺公所─Want Space、夜間臺灣私立美術館
臺北地區	伊通公園、新樂園、竹圍工作室、華山藝文特區、前藝術、聶魯達咖啡館、oso café、環亞替代空間

資料來源：《藝術觀點》，2000 年 10 月 1 日 NO.8

二　替代空間是畫廊的前哨

　　替代空間的設立，的確是為了許多從事實驗性創作者而產生。它為一些作品不為美術館、商業畫廊所接受，而苦無場地發表的藝術工作者（尤其是年輕的藝術工作者）提供了一個展示的舞臺。而事實上，替代空間在臺灣的藝術市場發展中，不少創作者的作品，因受到肯定而轉進商業畫廊，所以被視為是藝術創作者進入商業機制的前哨。

　　對於替代空間的成立，多數畫廊業者是樂觀其成的，因為性質不同、訴求不同，兩者是不衝突的，尤其經營當代藝術的畫廊更是如此看待。因為，經常在替代空間展覽的創作者，日後可能會走到藝術市場上，而實際上也有一些藝術家是在替代空間展示創作，而後再到商業畫廊展覽，因此，我們可以將其視為一個創作者在進入藝術市場的試驗空間。於是，替代空間具有培養畫廊藝術家與未來客戶的功能。

　　但也有人對替代空間與商業畫廊間的微妙連結關係提出不同的意見：

　　　　「替代空間」、「校園美術館」、以及私人「美術館」等
　　　等，雖說「畫廊」作為藝術品展示功能的角色，陸續被這些空
　　　間形式給分攤和稀釋了，但對畫廊言，衝擊最大的是這些空間
　　　有意或無意間成了市場「次要通路」的管道，才是心中最大的
　　　「痛」。[24]

　　石隆盛上述所指的「次要通路」應是兩造之私下行為，這

[24] 石隆盛：〈臺灣藝術市場發展的下一波──畫廊產業總體檢〉，臺北：《典藏今藝術》2003 年 5 月，頁 51。

是臺灣藝術產業中尚待努力建立的機制，當臺灣美術社會發展成熟時，美術社會各成員，都能恰如其分地扮演其應有之角色，則這些問題將可迎刃而解。其實，就整個美術環境而言，替代空間與商業畫廊的關係應是互補的，由於畫廊有其生存壓力，較不可能展示一些沒有市場性的現代藝術作品，而替代空間則提供他們一個展示的空間，日後如果一般大眾能接受這些現代藝術，則自然可以轉移到市場機制的畫廊來。

事實上，臺灣替代空間的形成對整個美術社會生態而言，是針對不同類型的美術創作者，以及社會環境的背景所自然形成的，對美術社會也是不可或缺的。從臺灣現今一些活躍於畫廊的當代藝術創作者，早期都是在替代空間展覽的要角，即可知替代空間確實有助於臺灣畫廊產業的發展。

而述及臺灣替代空間的發展，政府「閒置空間再利用」的政策是需要在此稍作敘述的。九〇年代初期替代空間的成立，於九〇年代末因政府「閒置空間再利用」的政策而益形蓬勃，直到現在仍持續發展中，後文將敘述的鐵道藝術網絡即其產物。「閒置空間再利用」政策要溯及 1997 年臺灣省政府時期的文化處所委託的研究案（劉舜仁、沈芷蓀所進行「藝術家傳習創作及相關展市場所專案評估」研究），當時研究後即進行建構工作，而至 2000 年總統大選政黨輪替，民進黨執政時期的文建會將「閒置空間再利用」作為文化施政重點，於是大量公家閒置空間釋出，改造成為藝文空間。該政策對藝文活動較少的南部地區發揮了不小的功用。

第四節　國際藝術的引入

整體而言，臺灣的藝術界總是跟著歐美潮流走，因此，國際藝術思潮對臺灣的藝術發展扮演著重要的角色，畫廊作為一

個藝術創作發表的場域，這些思潮就自然會反映在畫廊的運作上。但藝術界畢竟與藝術產業仍有很大的不同，因為整個藝術生態中，畫廊只是其中的一部分，畫廊站在商業的考量下，不可能如學院裡的學者，或藝術創作者般地將全部的藝術思潮反映出來，但有部分以推動當代藝術為主的畫廊，會重點性的將這些潮流表現出來。本節所述的現象，即是畫廊業對潮流的反應。雖然，此現象對藝術產業的利益而言，並沒有產生太大之影響，但是，這些現象或多或少地直接與畫廊經營發生一些關聯，如果在本文中不予提出，將會對整個臺灣美術社會發展，產生疏漏之憾，因此，就這些現象作一探討分析仍有其必要。

一　歐美藝術流派的因襲

　　臺灣美術界的資訊，從早期的透過歐美藝術雜誌介紹，到後來留學歐美藝術工作者的返臺，多數是將歐美的藝術思潮流派移植過來，自然在創作內容上，也有許多是因襲著歐美的藝術系統。從公、私立展覽機構的展覽內容，即可明顯發現，幾乎歐美發展過的流派，都會在臺灣的美術界重現。這樣的發展，引起不少人的質疑，如所謂抄襲、喪失藝術的原創性等等。尤其是因為文化主體性的問題，而引發所謂的「本土化」與「國際化」的論戰。

　　由於臺灣現代化過程所使然，國內的藝術創作者確是跟隨在西方的腳步之後，因此，我們可以從歷來的展覽中發現一些藝術創作者的作品裡，所標榜的達達、普普、抽象主義、極限主義、裝置藝術、觀念藝術、女性主義等等這些早就在西方出現的議題。這正突顯出工業革命後，西方強權透過軍事、政治、經濟，甚至文化力量，對其他國家進行批評者所謂的文化殖民之現象。

我們檢視國內各公、私立藝文機構歷來的展覽中，從中即可以看出歐美藝術流派在臺灣之軌跡，其中尤以專營現（當）代藝術之誠品畫廊的展覽中更能清晰看出，該畫廊除本身經營之藝術家外，不時會邀請旅居國外的華人藝術家及外國籍之藝術家至該畫廊展覽。諸如梅丁衍的普普藝術、連建興的超現實主義、莊普的極限主義、曲德義的抽象主義、司徒強的照相寫實主義、連淑惠的女性主義、蔡國強的裝置藝術等等，從中可以清楚看出臺灣美術發展過程中，西方美術思潮對臺灣藝術家之影響。

藝術流派與市場結合，最為成功的當推美國。美國在二次世界大戰以後，因資本主義帶動下的消費思想，使藝術市場蓬勃發展，因此，各種形式的藝術也相繼產生，其中普普主義與市場的結合是最成功的例子。普普主義藝術是對資本主義下消費通俗文化的妥協與頌揚，能夠捉住普羅大眾的心態，我們從知名的普普主義藝術家安迪·沃荷（Andy Warhol）赤裸裸的表白，即可以看出其作品是如何地與市場緊密結合。

> 商業藝術乃藝術的下一個階段。我由一位以生意為目的的藝術家（commercial artist）開始，希望最後以一位商業藝術家（business artist）終止。在我創作了被稱為「藝術」或任何其他名稱的作品後，我邁入了商業藝術。我想要作一位藝術商人（art businessman）或商業藝術家（business artist）。善於經營商業是最美妙的一種藝術……賺錢是藝術，工作是藝術，好的商業是最好的藝術。[25]

㉕ 蘿蕾丹娜·帕米莎妮（Loredana Parmesani）等著，黃麗絹譯：《商業藝術·藝術商業》（臺北：遠流出版公司，1996年），頁5-6。

大體而言，所謂西方藝術流派的因襲，在臺灣藝術產業上因較不具市場性，所以，都是推動當代藝術的畫廊才會安排展出，但在市場的考量下，僅佔少數的檔期，其主要展場還是在公家的展覽單位。在 2000 年以前的市場，即使在一些經營現代藝術畫廊的有心推介下，大體上還是以本土泛印象派的作品為市場寵兒。

二　國際性大展對畫廊的影響
（一）對藝術市場有限之影響

　　九〇年代，國內一些基金會、媒體與博物館／美術館合作，策辦不少國外知名藝術家或藝術流派的國際性大展而引起熱潮，以下即為九〇年代較為臺灣民眾熟悉的大展：

表 6：九〇年代國際性大展

展出時間	展　出　內　容
1990.06	臺北市立美術館「超現實主義大師保羅‧德爾沃畫展」
1991.11	國立臺中美術館「米羅的夢幻世界畫展」
1993.02	國立故宮博物院「十九世紀末期中西畫風的感通」展覽（印象派與莫內作品）
1993.06	臺北市立美術館「羅丹雕塑展」
1993.11	國父紀念館「夏卡爾畫展」
1994.08	清韵藝術中心「畢卡索的藝術世界」作品展
1994.10	臺北市立美術館「安迪‧沃荷回顧展」
1995.03	臺北市立美術館「赫胥宏美術館雕塑展」
1995.11	臺灣藝術教育館「米羅－東方精神特展」
1996.05	高雄市立美術館「畢費回顧展」
1996.11	臺北市立美術館「面對面」法國龐畢度中心現代美術館典藏廿世紀大師素描作品展
1997.01	國立歷史博物館「黃金印象」法國奧塞美術館名作展

1997.05	高雄市立美術館「西潮東風－印象派在臺灣」展 高雄市立美術館「黃金印象」法國奧塞美術館名作展
1998.06	國立歷史博物館展「尚‧杜布菲回顧展 1919～1985」
1999.12	臺北市立美術館「世紀風華－法國橘園美術館收藏展」

資料來源：作者整理自藝術雜誌之展覽訊息。

　　這些國際性大展雖然都造成轟動吸引觀賞熱潮，但多數的藝術產業者認為，這對藝術市場並沒有直接的效益。因為，除非畫廊手上擁有這些大家的作品，否則不會有任何影響，而國內經營國外藝術作品者並不多，如大未來畫廊、協民藝術中心、帝門藝術中心等，這些畫廊雖然經營某些國外藝術家的作品，然而，真正頂尖的作品也極少有機會流到臺灣，因此就經濟效益而言，大型國際展覽對畫廊產業之影響不大。

（二）擴大美術欣賞人口

　　國際性大展對藝術市場雖沒有直接影響，但在臺灣平時的展覽裡，能吸引這樣多人潮的展覽活動是極少見的，其中或許有許多人是出於好奇、趕流行的心態，但其結果對普遍缺乏藝術欣賞素養的民眾而言，無形中仍有潛移默化的作用。而藉由美術

九〇年代臺灣藝文機構常引介國際性大展來臺展出

欣賞人口的擴大，對長遠的藝術市場言，絕對是有益的。

（三）具有教育效果

另由於這些大展的高知名度，可以吸引大批的觀眾，於是有部分業者基於教育推廣或其他考量，亦會配合這些大展推出展覽相呼應，例如臺北福華沙龍通常會於國際素描暨版畫雙年展時，舉辦版畫或素描展。黃才郎即認為透過美術史上大型國際名家作品臺灣展出的全面性接觸，這對於臺灣藝術文化活動、藝術贊助、美術館經營、藝術行政乃至於抽象的全民美育及提昇國民生活品質等，各方面都有其顯著的拉拔助益。

另外，有一相類似的現象在此亦值得一提，臺灣一直想要成為華人藝術圈的領航者，而八〇年代末九〇年代初，臺灣的藝術經濟的確有此實力成為華人藝術中心。所以，藝術產業一直對華人藝術家及其作品投注相當的注意力，而九〇年代國內的美術館也陸續舉辦成名於國外的知名華人藝術家的展覽：

表 7：九〇年代知名華人藝術家在臺展覽

展出時間	展　出　內　容
1992.03	臺北市立美術館「朱沅芷作品展」 帝門藝術文教基金會「徐悲鴻傳奇的一生」
1993.02	臺北市立美館「趙無極回顧展」
1993.07	國立歷史博物館「李可染的藝術世界展」
1994.06	國立歷史博物館「徐悲鴻紀念展」
1995.10	國立歷史博物館「雙玉交輝」——常玉與潘玉良畫展
1996.01	高雄市立美術館「趙無極回顧展」
1997.05	國立歷史博物館「吳冠中作品展」
1997.11	高雄市立美術館「朱德群作品展」

資料來源：作者整理自藝術雜誌之展覽訊息。

由於這些人的作品普遍受到喜愛，所以，如果美術館展出

他們的作品，民間的某些畫廊就會順勢推出該藝術家的展覽，如大未來畫廊、協民藝術中心、長流畫廊、好來藝術中心等畫廊，於該展覽時亦有相關展覽活動，或多或少都有助於業務之成長。

嚴格而言，國際性大展除了少數畫廊以因緣際會的關係獲利外，對畫廊產業的影響並不是絕對且直接的，但就長遠來看，國際性的展

九〇年代華人藝術風潮，臺灣公私藝文單位舉辦知名華人藝術家的回顧展。

覽所帶來的觀賞熱潮，對美術人口的培養，當會有所助益，而這些亦是畫廊業者所寄望的日後之「潛在客戶」。從另一層面言，國際藝術的引入雖對臺灣的藝術經濟沒有太大之影響，但這卻也是展現臺灣經濟發展的成果。正由於當時之經濟發展，使得這些主辦單位有能力舉辦此展覽活動；再者，人們的物質生活在達到某一程度後，對精神生活當會有進一步的需求，這也是經濟影響藝術的證明。

小結

唯有在高經濟成長的狀況下，藝文機構軟硬體的設施才會更完善，整個藝文環境才能更健全，亦唯有如此，各公、私立藝文機構才能行有餘力地引進各項藝術活動，促進藝術環境的

熱絡，再進而帶動藝術經濟之發展，如此相互循環。因此，藝術環境與藝術經濟是息息相關的，臺灣的美術環境在經濟的護持下日臻成熟，環觀美術環境中的各個面向，諸如軟硬體藝文設施、各種公私部門的產業機制，如畫廊、拍賣會、美術館、替代空間等等都得以成型發展。但不可否認，從 1980～2000 年間，由於臺灣美術環境的發展時程不夠長，加上當時的社會發展偏向追求經濟的成長，以及政府政策、藝術教育等等未能隨著經濟的成長而呈正比的發展，故發展過程自然未臻完善，以致藝術環境與藝術經濟兩者之發展產生落差。但臺灣藝術產業發展不過數十年，其結果使得臺灣美術社會從荒蕪而至開花結果，並能讓國際藝術產業界側目已屬不易，只要兩者能持續成熟茁壯，相輔相成，則臺灣美術社會的健全發展是可以預期的。

第三章
政經與傳播環境對藝術經濟的影響

　　雖說藝術市場需依賴經濟才得以蓬勃，進而促使美術社會的發展，但影響藝術市場（經濟）除大環境的經濟因素外，尚受到社會環境中其他相關環節之影響，如政經情勢的改變；此外，由於藝術市場是屬小眾市場，更需藉助其他的推廣力量，所以媒體、專業素養等因素亦有重要的作用。本章即就臺灣藝術經濟發展之觀察，而針對影響臺灣藝術市場之政經、傳播環境等變項作一探討。

第一節　臺灣政治解嚴與美術發展

　　《荀子・樂論篇》中：「樂則不能無形，形而不為道則不能無亂。先王惡其亂，故制雅頌之聲以道之，使其聲足以樂而不流。」正說明政治人物如何巧用藝術，這是先民時期政治權高於一切時，政治與藝術的典型關係。然而處於民主社會之現今，亦何嘗不是如此，即如以民主自豪的美國，亦見政治力介入藝術之情事：「藝術與政治之間的親密關係，有時並不存在於政治題材或藝術家個人的主觀動機中，而是瀰漫在當時的政治社會氛圍裡。美國抽象表現主義，其實是一個非常個人、非常唯心的藝術創作活動。但是，由於美國政府的需要，以及美國洛克斐勒基金會的運作，使得美國抽象表現主義成為民主自由世界對抗蘇聯世界社會寫實主義的主要象徵力量，並迅速傳播到世界各個角落。」①由此可見，古今中外政治與藝術一直

都存在著微妙的關係。

　　而在臺灣的歷史發展中，1949 年國民政府退守臺灣，因政治之需要，採取高壓威權統治，戒嚴的治理對思想的箝制影響尤大，在這樣的環境氛圍下，對臺灣美術社會發展產生了極大的影響。其中影響最大者，應是美術題材內容傳達上的限制，由於對思想的箝制，使得創作者對創作之題材多有考量，以免惹禍；再者，觀察臺灣藝術經濟將會發現，臺灣前輩畫家的畫作一度奇貨可居，其中原因當然很多，但因素之一即當時政治上強調本土之故，因此，本土前輩畫家在當時臺灣藝術市場是眾人追逐的搶手貨。

一　威權政治氛圍下畫家的壓抑

　　有人說藝術家是社會忠實的觀察家，臺灣早期的藝術創作者，由於受到白色恐怖的影響，在創作上都不敢對社會現象有所回應，因此，創作內容大都是以自然景色的描繪，或是如抽象畫、超現實繪畫等等為主，而不會直接反映現實社會的題材，以避免因此賈禍。如 1960 年的「秦松事件」[②]和 1985 年的「李再鈐事件」[③]即是因為其作品內容而招禍的例子。因白色恐怖籠罩，政治氛圍肅殺，甚至有此一說：當時畫家在海邊寫生，都極可能會被視為是在描繪軍事要地而觸法。因此，蕭瓊瑞認為與現實保持距離的題材對創作者是較安全的：「不論

① 托比·克拉克（Toby Clark）著，吳霈恩譯：《藝術與宣傳》（臺北：遠流出版公司，2003 年），頁 7。

② 畫家秦松的作品「春燈」與「遠航」被認為涉嫌辱及國家元首，而遭情治單位調查，致使籌備中的「中國現代藝術中心」受到波及而流產。

③ 藝術家李再鈐置於臺北市立美術館的雕塑作品「低限的無限」，因作品之幾何造型從某一角度看有如星狀且是紅色，而遭當時代理館長蘇瑞屏之與中共五星旗的聯想，下令將紅色作品噴漆成銀色，引起抗議風暴。而該作品於1986 年恢復成紅色。

1986年李再鈐展出於台北市立美術館的作品「低限的無限」，因造型與色彩予人中共五星旗之聯想，而遭當時台北市美術館漆為銀色，引起譁然，幾經波折後改回紅色，現該作品置於台北市民生東路三段。　攝影／李崇領

是本地或大陸青年，抽象、立體、野獸、或超現實，均帶著一種和現實保持距離的特色，在那樣仍然緊張的戒嚴時期，顯然是一種較為安全的創作路向。」④

這是整個環境氛圍所使然，明哲保身是種智慧。因此，當

戒嚴時期藝術家之創作，多以抽象或自然景色之描述為主。圖為廖修平作品「作品 A」。　　圖片提供／福華沙龍

時的創作者為免惹禍上身，在創作上多避免與現實社會有關之題材內容。而這樣的政治氛圍一直延續到解嚴前，無形中對藝術創作者形成一個緊箍咒，箝制著創作者的思想。所以在解嚴後，多年的壓抑終於可以一吐為快，乃造成美術形式百花齊放的現象，不論立體、平面的作品，在視覺、思維上都給人耳目一新的感覺。

而臺灣解嚴後之政治與美術發展關係，政治影響美術者，莫大於因政治意識型態，導致以政治力干預藝術之專業運作，如臺北市議會公然以政治力干預市立美術館的典藏制度，⑤乃至因政黨輪替後文化機構負責人的更換，都帶有濃厚的政治色彩。文化的運作如果不能擺脫狹隘的政治力量干預，其結果是相當令人憂心的。

二　解嚴後的百花齊放

1987 年的解嚴對臺灣美術社會可說是一大解放，至此，我們可以看到各式各樣的創作題材，此時的藝術創作可說生冷不忌，各種衝擊體制的題材出現，令人印象深刻的有吳天章的政

④ 蕭瓊瑞：〈百年美術・世紀風華重看臺灣美術的百年歷程〉，臺北：《歷史月刊》2001 年 3 月，頁 25-26。
⑤ 參閱附錄：1962～2000 年藝術產業大事記。

治人物圖象、王國柱的二二八系列、劉耿一的政治受難者系列等等，這些都是戒嚴時期不可能出現的創作禁忌。除此之外，亦有許多充滿暴力、冒瀆一般道德規範的內容，這些琳瑯滿目的作品是之前不曾有過的，整個美術創作，因政治解嚴而呈現出豐富多元的景象，學者對當時的現象有如此之觀察：

> 在解嚴之後，千奇百怪的美術型態和主張紛紛出籠，暴力的、色情的、荒謬的、反中國的、反國際的、反本土的……特別是政治化的題材最受新生代熱愛，楊茂林的抗暴爭鬥、吳天章的鞭打權威、連德誠的嘲弄法統、吳瑪悧的顛覆教條……還有「五二〇事件」、「天安門學運」等政治性議題都變成美術家表達現實觀感的最佳題材，臺灣美術似乎也和其它領域一般，進入了泛政治化時期……
>
> 數十年的政治禁忌突然被打破，泛政治化的美術突然湧現，使美術家們對政治的觀察異常敏銳，反應在創作上也非常快速，所以，我們看到太多為解讀時政而做的「速寫」，卻很少看到為表達現實而做的「省思」。因此，解嚴後的臺灣美術有一切泛政治化的特質，盡是喧囂的表象而少沈斂的品質。⑥

這是臺灣社會長期以來遭受壓抑後的反彈，這也是一個封閉社會桎梏解開後的自然反應，由於臺灣美術社會發展適逢如此之歷史過程，才使得我們得以深刻體認與比較政治對人們思想箝制的嚴重性。

⑥ 倪再沁：《臺灣美術的人文觀察》（臺北：雄獅圖書公司，1995 年），頁221。

解嚴後藝術創作之內容頓時獲得解放。圖為吳天章作品「關於蔣經國的統治」。 圖片提供／吳天章

三 政治解嚴助長本土繪畫抬頭

　　政治干預藝術，古今中外皆有，尤其在極權政治下更甚。臺灣的政治歷史獨特，先後經過不同種族、政權的統治，致本土意識遭受壓抑。1949年國民政府來臺後，大中國的思維讓本土意識相形之下遭到漠視，當時的美術創作以國畫（水墨畫）為主流，藝術教育亦是如此，當時的藝壇大老都是水墨畫家，如黃君璧、溥儒、高逸鴻、張大千、傅狷夫、、、等等，水墨可說是當時藝術創作的顯學。但曾幾何時，在1987年解嚴之後，政治走向民主化，社會呈現多元面貌，以往受到刻意壓抑的本土意識頓時獲得解放，這也反應在美術社會之中，由於本土前

輩畫家多數從事油畫創作；再者，因政治意識型態之故，社會存在一股去中國化的勢力，影響所及，水墨畫從當初的顯學而日趨沒落有被邊緣化的情形。臺北市議會甚至於 1993 年以優先購藏本土藝術家油畫作品為由，限制臺北市立美術館不可購藏水墨作品。[7]南方朔在一項研討會的論文裡，即指出政治與人的因素，左右著藝術的定義，而本土則成為一種新的本質性存在議題：

> 九〇年代開始，隨著臺灣政治的日益變化，本土意識日益增高，反映在藝術上的，則是本土繪畫也日益國際化，早期老輩畫者的印象派作品，無論粗細，都一律按字排班，出現可能物超所值的行情。於是，有人指稱這是畫商炒作，而新輩畫者則稱之為它已使臺灣畫市整個被印象派作品壟斷。臺灣畫市一如臺灣政治市場，同樣走在劇變的年代裡。臺灣畫市的老輩畫者市場狂飆，是否物超所值，其實並不重要。目前的臺灣仍處於藝術的政治行情高漲的時刻，許許多多具有交換價值的物件，都被政治加碼。歷史在默默中對一些事情進行彌補……藝術作品具有符號標籤意義，一定程度易於回應政治的召喚。老輩畫者的作品在時代改變的此刻，已成了稀少性的文化認同符號。政治與人的因素，左右著藝術的定義，「本土」則成了一種新的本質性存在。[8]

臺灣由於長期的威權統治，使得早期的人們大都避政治而

[8] 南方朔：《權力‧前衛‧諷刺‧鄉愁——臺灣美術文化的四個陷阱》（皇冠藝文中心主辦，北美館協辦 1994 年 8 月 5 日「戰後臺灣美術與環境的互動」學術研討會）演講稿。

遠之。但自解嚴之後，整個政治氛圍呈現解放的現象，反應在美術創作上，則是本土繪畫的流行，所謂本土繪畫是指表現在創作者和內容題材上而言。在解嚴前就創作者言，因為政府推動中華文化復興運動，隨政府來臺的傳統水墨畫家較受重視。多數臺籍前輩畫家一直十分低調地從事創作，如廖繼春、李石樵、蕭如松、廖德政、、、等等，而在解嚴之後，這些人頓時受到前所未有的重視；另在題材上，早期的創作者，為避免意識型態帶來無謂的爭議，創作的內容多為自然景色的描繪，尤其是以臺灣本地的風土民情為主。解嚴之後，則創作內容趨於多元，不再只是景物的描繪，還有許多極富政治、社會批判的作品出現，但也有不少標榜所謂臺灣鄉土系列的創作，作品歌詠臺灣的山川景色，以及懷舊的鄉居等等。

四 本土繪畫成市場的主流

由於政治解嚴，讓原本沉寂的本土前輩畫家，有機會被發掘出來。而被壓抑甚久的本土意識在解脫之後，激起許多人愛鄉愛土的情感，這些作品都是屬於具象的繪畫作品，這是有能力購藏藝術品的三、四十歲以上的族群，在他們所受的美術教育經驗中，較為熟悉且易於了解的風格面貌，因此本土繪畫就成為市場的主流。就如前文南方朔所言「臺灣畫市一如臺灣政治市場」、「藝術的政治行情高漲」。

在當時藝術產業中，便有不少畫廊以本土繪畫為主要經營內容，如東之畫廊、阿波羅畫廊、南畫廊、印象藝術中心、哥德藝術中心等等。拍賣公司也以本土繪畫為主要拍品，如傳家、景薰樓等，就連蘇富比和佳士得亦然。因此，被一些畫廊業者抨擊是炒作本土繪畫市場，然而不論如何，藝術產業的確

因此從中獲取不少利益。

而一向以經營本土畫家的南畫廊，還在 1994 年 10 月 11 日發起「臺灣畫經紀人聯盟」的團體，參加首次會議的有南畫廊、阿波羅畫廊、飛元藝術中心、日升月鴻藝術中心等。其宗旨有：1.集合經紀臺灣本土作品之畫廊，強化本土意識之群聚力量，鞏固臺灣繪畫市場 70 ％的佔有率。2.建立畫市新秩序。3.鼓吹臺灣畫特有風格，團結開發新市場。4.創造劃時代的文化貢獻。[9]從他們的宗旨和企圖，我們可以發現本土繪畫在當時風行的情況。

即使在今天畫廊產業低迷之際，本土前輩畫家的繪畫仍是市場的寵兒，這是臺灣特有的文化現象，除了是一種特殊的情感之外，同時也是意識型態的具體呈現，因為有些收藏者只對以臺灣有關的題材作為購藏對象，而他們有些是在政治上具有強烈的臺灣意識者，這似乎也反映臺灣社會泛政治化的文化現象。

第二節　政經變遷下兩岸藝術衝擊

探討臺灣的美術社會發展，不可忽略與大陸的關係，兩岸有著相同的文化背景，但因特殊歷史自 1949 年雙方阻隔數十年，但 1987 年臺灣廢除戒嚴後，雙方交流頻繁，藝術市場更是影響深遠。大陸因經濟改革，且在加入世界貿易組織（WTO）後，一躍而為經濟大國，國力因此大幅提昇，在國際藝壇上乃掀起一股中國風，大陸藝術家亦較臺灣藝術家活躍於世界藝術舞臺，使得較成熟的台灣藝術市場，可能有被大陸取代之勢，現在的北京儼然有取代香港成為日後亞洲藝術中心之姿。以下即討論兩岸政經的變遷所造成臺灣美術社會發展的變化。

⑨ 《臺灣美術年鑑》（臺北：雄獅圖書公司，1995 年），頁 41-42。

一 解嚴後大陸藝術品來臺管道多

　　大陸藝術品在解嚴前，即透過香港、日本等地以跑單幫的方式進來臺灣，當時多以水墨作品為主；及至解嚴後，業者透過觀光、探親、交流等名義大量引進大陸藝術品，其媒材不僅只有水墨，還包括油畫、版畫等等其他不同之媒材。這現象從1994年以後可說進入高峰，由中華民國畫廊協會舉辦的國際藝術博覽會，在 1998、1999 年時，展出大陸作品的業者已經超過半數，大陸藝術品相當比例分食了臺灣藝術市場的大餅，因此引起經營本地藝術家之畫廊業者的非議。

　　兩岸藝術文化的交流，自政府解嚴後即往來頻繁，部分業者便捉住這個商機，主打大陸藝術品。兩岸的交流，在商業畫廊方面有晴山藝術中心、隔山畫廊、傳承藝術中心、郁芳畫廊、德元藝廊、王家美術館、索卡藝術中心等專營大陸畫家的藝術品；而在官方方面，則有一些大陸知名藝術家在公立美術館舉辦大型展覽，如 1989 年 10 月國立歷史博物館的「林風眠九〇回顧展」（該展林風眠親自來臺）、1989 年 12 月國立歷史博物館的「上海美專師生聯展」（該展劉海粟親自來臺）、1993 年 8 月國立歷史博物館的「無限江山──李可染的藝術世界」、1993 年 12 月臺北市立美術館的「中國新繪事 1993 畫展」、1994 年 6 月國立歷史博物館的「徐悲鴻紀念展」、1994 年 7 月臺北美術館的「海峽兩岸版畫交流展」等等，這些展覽都助長大陸藝術品在臺灣的市場活動。總之，由於兩岸的開放促進了雙方的文教活動，進而使美術社會的發展更加多元豐富，根據文建會的統計，雙方在解嚴後文教活動及人數均與年遽增。

二 業者經營大陸藝術品及市場

如前所言，由於大陸藝術品來臺的管道多，加上業者之興趣及經濟成本考量，臺灣有不少業者專營大陸藝術品。在商言商，經濟效益是畫廊經營大陸畫作的主因，大陸畫作的價格較臺灣低廉許多，可說是低成本，高效益；其次，大陸藝術創作者的繪畫技巧佳，深獲藏家之好評；再者，臺灣畫廊經營大陸藝術家，較不會產生畫廊與藝術家之間相互抱怨對方推廣不力或私下賣畫等之摩擦，且因分隔兩地接觸較少及市場不同，即使大陸畫家在當地私下賣畫，對臺灣的市場也不致有太大的影響；最重要者，由於大陸經濟的發展迅速，不少業者看好日後大陸的廣大市場，因此，乃提早至北京、上海等地佈局以佔先機。

臺灣畫廊業者在 1990 年代初期，即有索卡、帝門、隔山等積極在大陸佈局，而較有組織性的是 1999 年由中華民國畫

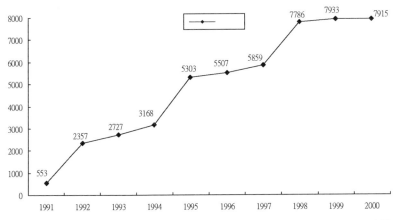

圖 8：1991～2000 年中國人士來臺從事文教活動核准數量概況（單位：人次）

資料來源：文建會全國藝文活動資訊系統 http//: event.cca.gov.tw/artsquery/xls/統計表 145.xls

廊協會理事長洪平濤邀集首都、長流、索卡、協民等七家畫廊
業者參加北京及上海的藝術博覽會，目的在為西進大陸測溫，
直到 2000 年後，臺灣的經濟不見復甦的情況下，促使業者更
積極的到大陸發展，根據統計至 2006 年止，已有多家臺灣畫
廊前往大陸發展：

表 8：國內畫廊西進大陸業者

設點時間	畫廊名稱	設置地點
2001.9	北京索卡（臺南索卡）	北京
2005	帝門藝術中心	北京（798 藝術區）
	八大	北京（798 藝術區）
	協民國際	北京（798 藝術區）
	昇藝術空間	上海
2006	新時代	北京
	家畫廊	北京（798 藝術區）
	亞洲藝術中心	北京（觀音堂）
	大未來（籌設中）	北京
	旻古藝術中心（籌設中）	北京
	現代畫廊（籌設中）	北京

資料來源：《2005 年視覺藝術市場現況調查》（臺灣：中華民國畫廊協會出版，
2006 年）

三　對本地藝術市場是一種刺激

　　由於大陸藝術品的價位低，並且品質不差，所以吸引不少
買家，因此，畫廊業界有人抱怨大陸藝術品，除了分走臺灣藝
術市場資源，同時也降低對本地藝術家的支持。其實，這樣的
說法以產業的立場而言，是似是而非的，因為，臺灣的藝術品
價格較高，對於消費者的立場而言，當然要求的是物美價廉。
在這樣的情況下，臺灣市場的萎縮剛好可以引進大陸藝術品，
但買家還是在臺灣消費，只是商品改變，所以說這正好可以刺

激市場，應該是以正面的態度來因應才對。

　　若說對本地藝術市場有影響，那應該是在開放大陸探親、觀光之後，國人到大陸購買藝術品的機會大增，相對的在臺灣的市場消費力就減少了。如此，當然對本地藝術家有影響，但這並不是全面性的，好作品仍舊會有市場，況且臺灣藝術品的高價格，是否造成買家卻步？也是業界及畫家自己該思考的問題。

四　國際上的擠壓

　　1987 年臺灣解嚴後兩岸情勢改變，在各方面都產生相當大的變化，除了最明顯的政治、經濟外，藝術文化的交流日益增多，這對藝文發展而言自然是好現象，尤其大陸藝術市場的成長即受到臺灣很大的影響，同時臺灣的民主型態對大陸藝術家的創作內容亦產生不小的影響。

　　但隨著大陸的經濟發展，使其一躍成為世界強權，在藝術的表現上已有凌駕臺灣之勢，而大陸「一個中國」的政治型態下，不僅在政治上孤立臺灣，甚至在世界藝文活動上亦以政治思維考量，使臺灣處處受掣。由於中國的崛起，世界藝壇流行起一股中國風，因此，大陸的藝術家在國際上的鋒頭明顯健於臺灣的藝術家；另外，國際藝術展演上，大陸動輒以名稱因素阻撓打壓臺灣，使臺灣藝術在世界藝壇之發展受到干擾，如2000 年杯葛臺灣建築師與藝術家以「臺灣館」名義，加入威尼斯建築雙年展展出；另臺灣藝術家的作品受邀參加里昂當代藝術雙年展，因為作品中蔣介石的圖像，而受到中共領事館的無端挑剔與抗議等等。面對中共在國際場合上，對於臺灣的百般封殺，臺灣已經落入下風與弱勢的位置。

　　而兩岸在複雜的政治角力中，存有一種現象是臺灣文化界人士探討及憂心的。由於臺灣特殊的政治情勢，統獨對立的白

熱化，從李登輝時期開始有意無意的所謂「去中國化」的議題出現，即有人認為並憂心：「臺灣在政治上的『去中國化』，也直接影響到了後續的文化發展。從政治的『去中國化』到文化的『去中國化』，臺灣當代藝術家運用『中國』這一傳統及其符號的合法性與專利權，似乎也逐漸在式微之中。」[10]有人認為如此之發展，無疑是自廢武功，以目前兩岸之發展，臺灣還明顯佔優勢的就是在中華文化上的保存及發展，如果因為政治意識型態的原因，而自己拋棄了長久以來的成果，其結果會是如何？這是大家無法預期也引以為憂的。

第三節　傳播媒體與藝評對藝術市場的影響

臺灣的藝術市場，收藏者購買藝術品的考量因素中，作者之知名度是重要的參考原因之一，而知名度與曝光率常是相對的。其中，傳播媒體及藝評即為重要之角色，兩者都扮演著藝術教育、推廣藝文活動及推介藝術家的功能，尤其傳播媒體對藝術市場之影響尤大，此處即針就此兩者分別探討。

一　傳播媒體

傳播媒體是無遠弗屆的工具，尤其在現今資訊爆炸的年代，媒體更是宣傳的利器。漢斯・艾賓（Hans Abbing）認為媒體擴大藝術的消費群，讓藝術及藝術家受到關注，使成功變得更平常，也因此讓藝術去除了神秘化。[11]臺灣從早期閉塞的年代到現在開放多元的時代，媒體一直都扮演著啟蒙的角色，臺

[10] 王家驥：〈臺灣的位置——政治困境下的臺灣當代藝術〉，臺北：《典藏今藝術》2000年9月，頁124。

[11] 漢斯・艾賓（Hans Abbing）著，嚴玲娟譯：《為什麼藝術家那麼窮——打破經濟規則的藝術產業》（臺北：典藏藝術家庭出版公司，2008年），頁349。

灣美術社會的發展，媒體自然不會缺席，藝文界人士大多認同
媒體對臺灣美術社會發展的重要性：

> 臺灣藝術的發達，跟傳播媒體是不能切斷關係的，因為媒
> 體將藝術概念與藝術家的創作傳播給社會，這非常重要。在臺
> 灣最初比較有影響力的媒體是報紙的藝文版，我們當初從事現
> 代主義運動的訊息都在藝文版刊登出來，……當時的藝文版影
> 響很大。⑫

　　而論及媒體對臺灣美術發展之影響，最為人所津津樂道
者，應該是七〇年代在臺灣美術社會喧騰一時的素人畫家洪通
及朱銘兩人所造成的轟動。該兩人的掘起，當時中國時報人間
副刊主編高信疆可說是關鍵人物，高信疆以其在媒體之關係，
連結其他相關媒體強力推介，使得該兩人的展覽呈現出前所未
有的盛況，並引起廣泛之迴響，媒體之力量由此可見。尤其解
嚴後，開放媒體設立，平面、電子媒體如春秋戰國時代，群雄
並立，競爭激烈。以報紙為例，報紙版面從原本的四張變成十
餘張，其中關於藝文的新聞也跟著多了起來。但從報紙的藝文
報導及張數的變化也可以發現藝文受人漠視的窘境，因為報紙
從解嚴後的十餘張，到了經濟崩盤後，各報社又減少報紙張
數，而其中減少的部分，藝文版即首當其衝。文化之不受重
視，於此可知，但我們從當代臺灣美術社會發展上，仍可發現
媒體不可抹滅的重要性。此處從以下面向說明：

（一）主要媒體類型

　　媒體的傳播無遠弗屆，是文宣廣告的利器，臺灣藝術產業
之媒體運用，主要有三種類型：

⑫ 林惺嶽：〈從《藝術家》雜誌看三十年臺灣美術座談會〉，臺北：《藝術家
雜誌》2005 年 6 月，頁 259。

1. 電視：臺灣有線、無線電視發達，合計將近一百個頻道，幾家主要電視臺，如臺視、中視、華視、民視、TVBS、東森等等都有藝文新聞，甚至有藝文節目。然而，電視雖有動態畫面的優勢，但囿於時間，並且電視臺沒有專業的藝文新聞記者，所以往往無法做較深入之報導。

2. 報紙：報紙在臺灣的美術社會發展中是最重要的傳播媒體之一，雖然藝文新聞的份量也是佔少數，但幾家大的報社都有常態的藝文報導，例如聯合報、中國時報、民生報、自由時報等都有專屬藝文記者，常能做即時及深入之報導，且因其讀者多，影響力亦較大。

3. 雜誌：雜誌是臺灣美術社會中，藝術教育及藝術訊息的重鎮，由於篇幅多且有專業撰稿人員，不管在廣度及深度都是媒體中最佳者，但是因為受限於出刊時間，無法作即時之報導。

另外，電子媒體中的廣播亦有藝文節目之製作，只因美術是視覺藝術，在廣播中較難以呈現，因此，其效果不及上述三種；此外，網路是現今流通訊息最廣的傳播方式，如網路中即有不少部落格對藝文有深入之介紹。臺灣藝術產業界已有人運用網路行銷，但主要還是停留在訊息傳播上，運用空間有待開發。

（二）媒體對市場的作用

雖然從國內傳播媒體對藝文的報導及篇幅可發現藝文的弱勢地位（其中視覺藝術的篇幅又在藝文新聞中佔少數篇幅，這可能與視覺藝術的靜態特質有關。）但是，即使如此，大多數的畫廊業者，都肯定傳播媒體對畫廊活動的報導。因為媒體對該展覽活動作報導，多少會吸引一些觀眾前來觀賞，至於對市

場交易的作用，則有不同的意見。

有人認為臺灣媒體的藝文報導，大多報導公部門的展覽活動，對商業畫廊的報導較少。並且，多數畫廊的客戶是固定的，因此，媒體對市場的影響並不大。但臺灣有些畫廊設於飯店、百貨公司中，對於這些位於特定場所的畫廊而言，媒體的報導則會有意想不到的效果，如位於臺北觀光飯店中的福華沙龍，因其所在位置的關係，到畫廊看畫的人比一般畫廊的觀眾多，且這些觀眾大多具有一定的消費能力，因此，如果作品的單價不是太高，常常會有不是收藏家的一般民眾，因自己的愛好而購買藝術品。由於媒體的報導，一則可以增進藝術家的知名度，再者可以吸引更多的觀賞人口，故有其加分作用。

雖然真正具有藝術素養的收藏者，購買藝術品通常不會受到媒體報導的影響，但根據畫廊協會的相關調查顯示，為數不少的收藏家購買藝術品的考量是藝術家的知名度，而知名度的建立，媒體則扮演著舉足輕重的角色。因此，亦有業者認為，媒體的報導對藝術市場而言十分重要，此即基於媒體能提昇藝術家的知名度，刺激客戶收藏動機；再者，媒體報導所吸引的觀眾，亦有臨時起意購買者，而提高交易的機會。

儘管各方意見不一，但歸結媒體的角色，其對藝術市場的重要功能，卻是不可言喻的，因為透過它的報導對觀眾藝術思想的啟迪、藝術知識的傳播，日後都能轉化為藝術市場的能量。但對於媒體在藝術社會的角色扮演中，亦有人提出如此之批評：

> 1970 至 1980 年代期間，臺灣藝壇見證了許多藝術家因媒體而幾乎在一夜之間成名的現象。從洪通、朱銘到席德進，都

沒有例外地因為重要報紙媒體——尤其是〈中國時報〉與〈聯合報〉兩大報系——的大肆披露與報導，而在幾日之內，造就極高的知名度，因而在人們心中留下深刻印象。藝術家因為寡頭媒體的禮遇或青睞，蔚為一種奇觀。這奇觀使其突然獲得了極高的知名度，甚至身價，進而在藝術市場上獲得優於其他藝術家的意外收益。

1990 年代迄今，威權時代媒體的強勢與風光雖然不再，但是，大型媒體集團卻始終沒有忘記昔日挾媒體宰制時人思惟的黃金時光。儘管解嚴後的臺灣已然進入民主政治的程序，媒體的公器性質更被社會視為必然而基本的常識。然而，大型媒體卻仍舊頻頻在技術上犯規，甚至挾私利之心，繼續炒作奇觀，公然利用媒體的版面或空間，不斷宣傳自家投資、參與、與主辦的藝術活動。近幾年來，從「羅浮宮珍藏名畫特展」、「黃金印象——奧賽美術館名作特展」、「世紀風華——橘園美術館珍藏展」、「達文西特展」、以至於晚近的「秦兵馬俑特展」及「魔幻‧達利特展」，無一不是〈中國時報〉與〈聯合報〉兩大新聞媒體集團，以炒作藝術奇觀的手法，將公器私有化，濫用公眾對新聞媒體的信任，擺明操縱視聽，驅使社會大眾前往觀賞。這種製造奇觀的動機，表面上是為了豐富臺灣社會的藝術涵養，然而，骨子裡卻擺脫不了昭然若揭的媒體惡質競賽，甚至不乏為其所屬的資本集團興利的現實意圖。[13]

相較於上述王嘉驥的批判，李維菁則顯得較為含蓄，但亦意有所指的認為：美術（博物）館與媒體的結盟是媒體以「媒

⑬ 王嘉驥：〈臺灣的位置——奇觀、傳媒與當代藝術〉，臺北：《典藏今藝術》2001 年 3 月，頁 91。

體接近權」進行強勢的置入性行銷，其背後有複雜的行政與商業操作。她並認為這是「藝術行政上的榮光與迷思，文化行銷與文化消費的操作佔領博物館。」[14]藝文界對媒體角色的批判，應是針對媒體實際操作手法而言。

其實，在美術社會的發展過程中，這樣的角色扮演無可厚非，由於媒體的強力運作，使得許多人對它有更多的認知，進而促進知識的增長，產業的活絡，如果有更多的媒體參與這樣的活動，相信對臺灣美術社會發展將會是利大於弊。

總之，媒體對藝術產業的活絡是有其不容忽視的功能。反倒是畫廊本身，不應因媒體的忽視，或自恃本身擁有基本客戶而忽略媒體的力量，應更重視媒體，持著教育的觀念，透過教育逐漸深植人心，培養出民眾美學的素養，久而久之人們自然會進入藝術市場之中。因此，業者應該盡量提供媒體更多的資訊，媒體記者每天面對許多的展覽訊息，如果畫廊不主動提供詳實的新聞稿，可能該展覽訊息就被漏失，而減少曝光的機會，甚至是交易的機會。

（三）藝術市場需要媒體支持

對多數的畫廊而言，因為買賣大都倚靠固定的收藏群，所以不會對媒體有太多的期望，但這是指那些已有收藏資歷的收藏家而言。一般人都相信所謂的口碑，而媒體的報導是建立口碑的一種方式，畫廊業者都不否認，在媒體上曝光確實會對藝術活動的熱絡有幫助，對於新的或是潛在的收藏人口有加溫的效果。因此有人戲稱，如果有一天臺灣媒體對藝術的報導，能像報導社會、影視綜藝八卦般積極，則藝術產業將會興盛許

[14] 李維菁著：《臺灣當代美術大系：商品‧消費》（臺北：行政院文化建設委員會，2003年），頁117。

多。事實上，因為各傳播媒體的藝文版面總是少於其他版面，且藝文活動的報導總是表演多於視覺，官方多於民間，並且，長久以來藝文報導也重北輕南，臺北以外的藝文活動，較少能夠上藝文版，大多是穿插在地方版或消費版，所以，畫廊業者總是失望多於希望。

最後，在論及媒體對藝術及產業傳播的重要性時，雙方也應各自面對問題，一是畫廊業者需要自己檢討，自己的展覽品質是否具有報導價值；再者，讀者其實是個被動的角色，主導權在媒體，它提供什麼訊息給讀者，讀者只能消極的接受，所以，藝文記者應有專業的素養及高度的使命感，因為他們的報導內容，對人們審美品味的培養，會在不知不覺中散播開來。

二 藝評

假如藝術家是一粒油麻菜籽的話，那麼藝評家就像是一陣怎麼吹都可能（以）的風。因為一篇所謂權威但是潛藏著太多主觀意識型態，並且朝向反動效力的藝術評論，極可能令一件好作品（或藝術家）的創作成就，得到藝術社會間的負面認同。同樣地，一篇所謂權威但是載負著太多自我意識型態，並且朝向某目的的善意導向的藝術評論，也極可能成為替一件平凡的藝術（或藝術家）的造神抬轎者。[15]

其實，「藝術批評是審美經驗的手段，而不是目的。藝術批評家應是一個教育家而不是獨斷的發號施令者。」[16]但臺灣

⑮ 陳英偉：〈槍手與活靶──藝評家評「藝術」與藝術家評「藝評」〉，臺北：《藝術家雜誌》1997 年 4 月，頁 299。
⑯ 郭繼生：〈藝術批評的基本原則〉，載《挫萬物於筆端──藝術史與藝術批評文集》（臺北：東大圖書公司，1994 年 3 月），頁 81。

的藝術批評或許因尚未發展成熟，因此，才會有上述陳英偉對臺灣藝評生態這種成也藝評，敗也藝評的描述。其實在藝術社會中，藝評佔有重要地位，如果藝評家能夠秉持評論的專業發表意見，除了是創作者與欣賞者的溝通橋樑外，對收藏者亦有許多助益，因為新進的收藏者大多缺少對藝術作品獨立判斷的能力，所以透過藝評的評介，可以幫助其專業知識的獲得，這將能進一步幫助藝術市場的正常發展。

（一）藝評影響藝術市場

由於藝評可以提供讀者的專業知識及提昇藝術家的知名度，尤其對剛開始進入藝術市場的人，藝評是其判斷作品好壞的依據，因此，藝評會影響藝術市場的運作。藝評家謝東山即認為：

> 批評家的作用和角色是在參與審美活動，並調節審美生產與審美消費之間的關係。批評家透過批評，對藝術和藝術活動進行描述、詮釋和評價，以此影響或引導大眾，實現它的傳播與調節功能。[17]

在一個成熟的藝文生態中，藝評家對藝術生態的影響甚鉅，蓋一知名、專業的藝評家，可以引領風潮，帶動藝術界某一藝術風格、藝術理論的形成，並且可以提昇一個藝術創作者在藝術市場的地位與價格。例如美國知名的畫家賀普納（Hoppner）、李奇登斯坦（Lichtenstein）即是畫商運用藝評家所造就出來的例子。但臺灣藝術市場的買家購買藝術品，多數是依畫家的知名度及個人喜好，極少是因為藝評家文章的緣故，所

[17] 謝東山：〈藝術批評、藝術價值、市場價值〉，載《1997 藝術產業及藝術品經營系列演講活動演講專輯》（臺北：行政院文化建設委員會，1997 年 5 月 19 日），頁 17。

以，藝評影響藝術市場的功能在臺灣還有待時間發展，這也是臺灣美術社會未臻成熟的部分。

（二）臺灣藝評發展與業者看法

臺灣的藝評其實與藝術產業是存有某種密切的關係。不管業者對藝評家的看法如何，但就臺灣美術社會之發展而言，藝評的形成，藝術產業本身即是扮演著推手的角色。臺灣美術早期並無專業評論者，若有相關文字論述亦多是人情之作，同時亦多球員兼裁判，即畫家兼藝評。此處姑且不論恰當與否，但由此已突顯臺灣藝評人才的欠缺。藝術史學者郭繼生早年（1981）在談大學的人文教育時即指出：

> 在整個大學人文教育裏，我們可以發現對於藝術史與藝術批評相當的忽視，以致無法形成一種「批評的視境」。於是報章雜誌上的許多談文論藝的東西（尤其是對繪畫及音樂會的「批評」或「介紹」），通常都流為搞好公共關係的宣傳品而已。[18]

慢慢地，隨著市場的蓬勃，各公、私立藝文機構展覽頻繁，於是需要專人撰文推介，這時也出現一批學有專精的評論人員，帝門藝術基金會並舉辦藝評研習營，培植藝評人才，至此專業的藝評家在臺灣才開始形成。

藝評與市場的關聯性，主要涉及的兩個對象是買家和藝評家，買家從中獲得關於作者與作品的知識，然後決定購買與否。至於藝評部分，則包括藝評的客觀性和專業性，臺灣絕大部分的畫廊業者都認為，藝評對市場的好壞並無影響，即使有

[18] 郭繼生：〈藝術史與藝術批評——談大學的人文教育〉，載《挫萬物於筆端——藝術史與藝術批評文集》（臺北：東大圖書公司，1994年3月），頁3。

也都是有條件的。亦即藝術家的知名度、作品以及媒體的報導等相加乘，如此，藝評才能發揮它的效用。此際藝評最大的功用在於為收藏者分析作品之內涵，以期能對所購買的作品有更深入之了解。當然，也不能否認應有一些收藏者無暇或不在意作品及畫家的相關資訊，於是業者提供的藝評文章就成為他們購買時的參考指標。

　　從畫廊界的說法來看，業者多數認為藝評對市場沒有直接有效的影響，這樣的結果似乎與一般的認知有所差異，問題的癥結何在，實值得推敲。業者對藝評者有意見，但從事藝評的人也有不同角度的意見，倪再沁即提出：

　　　臺灣是個講人情的社會，要批評只能做整體廣泛的批評，不能針對個人，尤以美術界的批評往往牽涉到「市場價值」，在不擋人財路的原則下常是動輒得咎，我們的美術家只需要捧場文章而不歡迎批評。由陳傳興寫了篇純美術的批評文章就遭畫家放話要捧人的事可知，臺灣的美術評論不可涉及清晰的價值判斷。像龍應台那樣評小說，焦雄屏那樣評電影，像蘭陵劇坊那樣在「當代」雜誌被點名批判，這樣的批評在美術界是不可行的。[19]

　　畫廊業者和藝術家有人質疑藝評的公正性，而藝評者也對藝術家的器度感到抱怨，這中間其實有意氣之爭，也有利益之爭，如果彼此不能就事論事，則其關係將會繼續惡性循環，讓藝評與市場的關係不能朝正面發展。

⑲ 倪再沁：〈藝評難為〉，臺北：《雄獅美術》1991 年 7 月第 244 期，頁107-108。

（三）藝評本身的問題

　　藝評除了畫廊業者在實際運作的過程中，所指陳的那些無法影響市場的因素外，事實上，藝評的書寫形式也有問題，這是讓多數人不願閱讀的原因之一。藝評的主要目的，就是要讓喜愛藝術又不懂藝術的一般大眾，從其評論中瞭解藝術，但專門化、學術化的結果，卻產生事與願違的發展，謝東山認為，九○年代的藝評就明顯出現過度專門化與學術化的現象：

> 　　藝評寫作原以大眾為對象，目的原在說服讀者相信藝術家所看到與所相信的。為了說服讀者，藝評家經常需要列舉事實、使用比喻、援引學理，甚至借用故事，以吸引讀者的閱讀……今天，國內藝評在學術化之後，寫作者往往過度熱中於理論的闡述，而忽略了其他三者，其結果是，有心要瞭解藝術的大眾，往往不是讀得一頭霧水，便是在難以卒讀下收場。[20]

　　而關於此，筆者認為臺灣無自身的藝評語彙也許是造成此結果的關鍵，故認同謝東山指出臺灣缺乏自己的批評語言，所以總是借用西方的批評語彙之看法。[21]其艱澀難懂也就可想而知，而這正是藝評相關專家、學者需努力的方向。

臺灣的藝術評論在各方努力下，已漸入佳境。

[20] 謝東山：〈我們這個時代的藝評〉，臺北：《藝術家雜誌》2002 年 4 月第 323 期，頁 32。

[21] 謝東山：《殖民與獨立之間：世紀末的臺灣美術》（臺北：北市美術館，1996 年），頁 7。

總之，想要讓藝評與市場之間擁有良好的關係，或許只能期待畫廊業者有較長遠的眼光，經營具美術史地位的畫家；畫家能有恢弘的器度接受專業的評論、以及藝評家書寫方式的平民化，甚至從寄望買家藝術素養的提昇裡來期待。當這四方面都健全發展後，這種只靠畫家知名度，而不看作品品質的藝術市場現象才或可得以改善，整個美術生態才能正常發展。

小結

　　政經及傳播環境對藝術經濟各有不同程度的影響，這顯示一個健全的藝術生態是需要多方的配合才能獲得。而從前述中我們可以發現，雖然政治層面對藝術經濟之影響並不具直接明顯的重要角色，但從臺灣美術社會之發展言，卻有其別具意義而需予以探討之必要。由前述中可知臺灣政治影響藝術最主要而明顯者，乃在於題材內容方面，由於政治的解嚴，使得創作者在題材上得到解放，而呈現出更多元的創作內容。然而，從前文之論述中，我們可從中抒理出臺灣當時之政治與藝術經濟的微妙關係，蓋政治解嚴後使得本土繪畫成為主流，而前輩畫家亦因此成為藝術市場的寵兒；另由於兩岸政治的開放，也促進藝術品的流通，此亦帶動藝術市場的活絡。是以政治雖非藝術經濟發展的主要、直接因子，但其間接延伸之現象對藝術經濟仍有其一定程度之影響。

　　而傳播媒體與藝評雙方的關係，理論上對藝術經濟應佔有重要的角色，而從前述臺灣藝術市場之發展過程中發現，傳播媒體確實扮演著相當重要的功能，但藝評之功能則似乎不如預期，究其因，除產業之經營方式外，藝評書寫形式亦有商榷之處。總之，傳播媒體及藝評不管現在或未來，都將扮演重要的

角色。

　　臺灣的美術社會，在經過上述這些政經變化及美術社會的結構改變後，這些年來均能積極的去面對、調適，使能更成熟的經營運作。只是從這些年來經濟的變化趨勢，尤其大陸的經濟影響力愈來愈強，臺灣的藝術產業預期將會有更多的業者轉移陣地，臺灣要再現八〇年代末九〇年代初的藝術狂飆年代似乎是難以期待。但仔細思量臺灣的美術社會發展，對此現象卻也不必過度在意，因為過去的狂飆年代或許是不成熟機制下的產物，臺灣美術產業經過這些年的調適，已經有很大一部分人體認到，現在的狀況才應該是正常的現象。

第四章

美術生態之變遷與美術社會發展

　　1980～2000 年是臺灣美術社會發展變化最劇的年代，由於藝術產業的發展，美術生態也起了重大的變遷，連帶地牽引整個美術社會的發展，從藝術產業內部的經營走向，擴及美術社會成員的種種變化，甚至影響外部大環境的回應與變化。本章即在探討 1980～2000 年臺灣的美術生態之變遷與美術社會之發展，同時，這一時期所呈現的各種現象，正是現在臺灣美術環境及藝術產業重要的里程碑。

第一節　市場經營現象

一　畫價狂飆下偽作的猖獗

　　臺灣藝術經濟蓬勃的八〇、九〇年代，由於知名畫家的畫價高漲，在有利可圖的情況下，偽作於此時期可用猖獗形容，期間糾紛不斷，甚至發生高雄名人畫廊與大陸知名畫家范曾臺海兩岸的偽作跨海官司。1988 年范曾在北京召開記者會，指出高雄名人畫廊即將舉行的「范曾畫展」中的展品是膺品，而引發兩造極大之紛爭。①

（一）偽作猖獗的原因

　　藝術市場偽畫的話題層出不窮，於蘇富比、佳士得的拍賣

① 該展 1989 年 5 月於高雄名人畫廊展出時，二十七幅作品全部失竊。而有關真偽問題，臺灣刑事局透過管道，取得范曾的存證錄音帶，范曾指出該二十餘幅作品係出自其親筆。

會裡，更是對獨具眼光之專業人士的一項考驗。古今中外偽畫的產生，似乎不曾斷過，其原因大抵不外乎兩種情況：一是偽畫製作者有心炫耀，並捉狎地要考驗他人的眼力；另一種則是刻意詐騙錢財。臺灣藝術市場也因為畫價的高漲，產生許多市場明星的偽作，尤其是本土前輩畫家的偽作猖獗，讓畫家及畫廊經營者，甚至拍賣公司都不堪其擾。②根據資深藝術經紀人黃河的統計，偽畫行銷的管道有以下五種：③

1. 誤入歧途的收藏家的私相授受佔 40%
2. 新畫廊或不肖畫廊佔 30%
3. 拍賣公司佔 10%
4. 古董店佔 10%
5. 其他通路（如網路）佔 10%

偽畫盛行一直沒有辦法遏止，讓畫廊業者在自求多福之餘亦感無可奈何，而偽畫所衍生出來兩個問題，至今仍沒有妥適的解決之道：一是法律的問題，再者是鑑定的問題。雖然，在刑法（91～103 條）、民法（84～90 條）及著作財產權上，有對藝術創作者的相關保護規定，但對偽作的認定上，則有相當大的困難。如偽畫製作者，只要辯稱是模仿不是刻意製作謀利；販賣者，只要辯稱是誤認該作品為真跡，則法院很難據此作為犯罪之判斷。因此，偽畫問題在法律上，不像一般的犯罪案件容易明確審判，所以投機者總能逍遙法外，而偽畫就在市面上不停的流通。另外，鑑定的問題也是十分棘手的，臺灣的偽畫爭議，不少都是作品在市場出現後，遭到畫家家屬指稱不

臺灣當代美術社會發展1980～2000

■

94

② 偽作的猖獗在拍賣會上尤其嚴重，可參閱附錄：1962～2000 年藝術產業大事記中關於拍賣會之記事。

③ 黃河於藝術收藏講座未出版之講義。

是畫家作品的情形，但僅憑其家屬的片面之詞，實在很難讓人信服，因為畫家的創作過程，其家屬未必能全程參與，卻常因他們的一句話，而引來爭議不斷。所以，針對此點中華民國畫廊協會特別組成一個鑑定委員會，成員共五位，理事長及秘書長為當然委員，另外，則在業界由三位專業經理人共同參與，並聘有學者、專家若干位為顧問（此鑑定委員會之運作迭有變更，於此不予贅述）。但這個鑑定委員會實際上運作的效果並不理想，因此，多數的畫廊為避免不必要的麻煩，通常都經營在世的藝術家，對於過世畫家的作品，除非來源十分可靠，或相信自己的眼力，否則大都儘可能避免。

相較於畫廊，拍賣會的偽作情形就顯得較公開，如 1990 年 11 月傳家公司舉行的臺灣美術品拍賣會，其中廖繼春的畫作「湖光山色」因有修補和塗改之爭，而引起真偽之辯，當時，畫家吳炫三表示該作品確為廖繼春之畫作，因稍有破損，乃基於師生情誼受託修補。[④] 又如 1992 年 3 月間，蘇富比拍賣公司在臺北拍賣目錄上一幅李石樵的「紅衣少女像」，經其本人指出是偽作，蘇富比公司因此撤銷該畫之拍賣。另有廖繼春的「風景」之作，亦被稱為偽作，但當時在未取得有力證明之下，蘇富比未有任何動作。由於拍賣會是公開的訊息，畫作真偽的問題自然容易登上檯面，而在一般市場裡，偽畫問題則必更為嚴重。

（二）畫廊對偽作的因應

有鑑於偽畫問題的猖獗，擾亂藝術市場的正常運作，中華民國畫廊協會的鑑定委員黃河即認為，應從制度面著手，杜絕偽畫的歪風。首先該建立經紀制度，讓藝術家的作品都透過其

④ 《臺灣美術年鑑》（臺北：雄獅圖書出版，1992 年），頁 102。

經紀畫廊處理買賣事宜,而該經紀畫廊對其作品的整個創作過程,必需建立完整的檔案資料,對外窗口僅此一家,偽畫製作者無利可圖,偽畫自然就會減少。另一個就是畫家全集的出版,黃河以法國知名畫家為例,只要該畫家逝世,其經紀畫廊就會為他出完整的畫集,內容包括畫家全部的畫作、文字說明等,既然該畫家的作品都包含在內,有利於比對,則偽畫自然沒有生存的空間。⑤但對於畫冊的出版,還是有人提出質疑,因有範本可供遵循,如此更有利於偽作的產生。

其實,在藝術市場,因利之所趨,偽畫似乎是無法根除的,它在藝術市場所引起的糾紛,也是很難斷絕的。雖然,已經可以科技方法進行辨識工作,但似乎也只是提供佐證之用,並不能做為全然的證明。因此,偽畫的問題,只有靠道德和制度的建立,以期降至最低限度了。總之,偽作的出現,是美術社會中很難避免的現象,但它卻又影響藝術市場甚鉅,故業者對其似乎也只能徒呼奈何了。

二 因應科技下的網路經營

網路時代網路佔據現代人生活中不少的時間,因此,許多利用網路的產業應運而生。面對此一趨勢,藝術產業在程度上也或多或少地介入其中,但因屬性、技術等問題,藝術產業的網路經營並不成功,雖然如此,但其在臺灣的美術社會發展中,卻是一個必須探討的議題。

(一)科技帶來的網路熱

隨著網際網路的進步,網路已經大大的改變了人們的生活習慣,根據統計,網路廣告的成長率,每年超過 150%,因此

⑤ 李宜修:《90's 年代臺灣畫廊文化生態之研究》(嘉義:南華大學美學與藝術管理研究所碩士論文,2002 年 7 月),頁 60-61。

藝術產業在因應網路的潮流，及冀望網路帶來的巨大商機雙重因素下，也掀起一股網路熱。根據分析，目前藝術網站經營型態可以劃分為三類：

　　一為藝術機構成立的附屬網站，包括美術館、博物館等，以靜態作品展示及提供展覽資訊為主；二為特定企業或單位，如畫廊、藝術中心，網站提供內容多與合作對象有關，廣度深度皆有侷限；三是網友個人或藝術家本身設立網站，以個人創作發表為主。⑥

　　另有統計指出：1998 年臺灣擁有自己網址的畫廊（如敦煌、長流、首都、、、），不會超過十家，但如果加上委託專業網路業者代為編輯網頁，或者是委託刊登廣告方式執行，則目前臺灣約有五十餘家藝術產業業者，有自己的網頁。而畫廊業者擁有自己的電子郵件信箱的比例，這三年來更是成長許多，比例從 1998 年的 10%，增加到 1999 年初的 70%。⑦

　　網路已與生活密切結合，於是開始有不少畫廊業者投資金錢在網路上，架設自己的網站，於網站上從事買賣。此外，在這波網路風潮中，也有科技公司以其專業設備投身藝術市場，如華藝數位藝術公司活動十分積極，但因其屬性與本文所指之畫廊不同，故不在研究之範圍。

（二）網路對藝術品交易的限制

　　藝術品的特性，與一般商品不同，「藝術作品如果能夠感動人，使人注意，那也是一種極私密的心靈活動。從看到作

⑥ 陳信榮：〈開拓藝術化人生藝騰網〉，臺北：《經濟日報》2000 年 1 月 2 日19 版。

⑦ 陳宜君：〈看得見的未來──畫廊、古董業、拍賣公司對網路商機的期待〉，臺北：《典藏藝術雜誌》1999 年 4 月，頁 196。

品，到決定加以收藏，原本就是一種深具人文情調的審美、鑑賞與溝通過程。網路拍賣剝奪了此一饒富美感的鑑賞程序，只把藝術品當作尋常的文化商品販賣，只怕難以得到嚴肅藝術買家或收藏家的普遍認同。」⑧

此外，少了身歷其境，網路上的藝術品更真偽難辨，鑑定困難也讓買方難以放心，除非拍賣公司信譽良好，具有公信力，否則在網路上交易機會不多。再者，網路交易尚有使用者習慣的問題，以目前臺灣藝術市場而言，具經濟實力的收藏家，年齡多在五十歲以上，這些人較無使用電腦的習慣，自然較不會在網路上進行交易。同時，網路畢竟是虛擬世界，除無身歷其境的真實感外，其對藝術作品在展示空間的運用上，如何呈現作品所要傳達的意念，亦有先天上之限制，尤其是部分當代藝術更是如此，這些都限制了購買者的購買意願。因此，在網路上進行買賣仍有其侷限，以目前實際運作的情況，在網路上成交的作品，都是低價位的物件。

國內畫廊雖有部分架有網站，其中較積極運用網路進行交易者，當屬敦煌藝術中心和哥德藝術中心，然成效仍有限。⑨我們上網至畫廊網頁，可以發現有些畫廊的網站雖設立經年，但資料卻幾乎都沒有更新過可見一斑。總之，網路藝術市場經營的不易，有其現實的客觀因素，我們從國際知名的藝術網站 Artnet 放棄網路上的繪畫項目之交易，以及蘇富比與知名的 Amazon 合組的 Sothebys.Amazon.com，於 1999 年 6 月成立，

⑧ 王嘉驥：〈網際網路與臺灣藝術產業〉，臺北：《典藏今藝術》，2000 年 4 月，頁 56。

⑨ 參閱附錄：1962～2000 年藝術產業大事記 1999 年 8 月之記事。另據林天良：網路藝術市場有潛力敦煌宏碁先後投入，1999 年 12 月 15 日《經濟日報》第 30 版報導敦煌藝術中心於 1999 年 11 月開始實施網站上拍賣藝術品，第一個月的成交額即突破 1 百萬元，已可損益兩平。

為因應網絡時代，部分畫廊經營網路畫廊，敦煌畫廊是其中較早投入並具成效者。　授權網頁擷取／敦煌畫廊

卻在 2000 年 10 月即結束運作的案例中，更加印證網路藝術交易的困難度。[10]

（三）業者對網路的應用

雖然，多數畫廊業者認為網路對畫廊經營是趨勢所在，他

[10] 鄭慧華：〈藝術上網，重新對焦！——網路藝術市場的問題與契機〉，臺北：《典藏今藝術》2001 年 4 月，頁 152-153。

們也用心於網路上，但絕大多數業者體認到網路的特性是虛擬的，因此，並不冀望在網路上能夠從事交易活動。他們多數認為網路的交易，只適合價位低廉的作品，且大家都將網路功能定位在資訊的傳播、藝術教育的推廣上。因此，即有人指出「臺灣畫廊和藝術拍賣公司設立的網站，其所提供的服務普遍流於過度簡單，除了提供基本藝術交易常識與當前的展覽訊息之外，就是線上藝術交易的部分。」⑪

其實，臺灣畫廊產業目前對網路交易不看好，與其經營方式亦有關係，雖說現今的商業行銷手法日新月異，但多數畫廊經營方式，仍採取傳統的以主客戶為服務對象的做法。因此，網路對他們而言並沒有迫切性。

（四）有待克服的實際問題

綜合前述，網路藝術市場可能發生的問題有如下幾點：1.大眾上網的習慣問題，雖然上網已經是十分普遍的事，但各式各樣的網站多如過江之鯽，藝術網站屬於小眾網站，這點我們可以從藝術網站的訪客人數得知。尤其，具購買能力的買家的年紀，是屬於較少上網者，根據文建會 2000 年的文化統計，2000 年 4 月上網到藝文類者有三十一萬六千人，但三十五歲以上的人僅五萬三千人，佔 16.8%。⑫此藝文類包括美術、文學、電影等等，如果再細分至美術類，那人數將會更少，這個數據顯示，上網至美術網站者是極少數的。2.不管網路科技如何進步，總無法給人實際的臨場感，尤其藝術品的實物與影像常會有不小的落差。3.藝術品的真偽是網路上極大的問題，單憑影像實在很難具有說服力，尤其是高價位的藝術品，更難讓人放

⑪ 陳如瑩：《從 eBay 看線上藝術拍賣市場》（桃園：元智大學藝術管理研究所碩士論文，2005 年），頁 169。

⑫ 《民國 89 年文化統計》（臺北：行政院文建會，2002 年），頁 149。

心直接在網路上交易。4.詐欺行為在網路上時有所聞,網路信用卡的詐騙行為、虛設網站騙財等都是可能發生的事。5.網路上的拍賣過程,總可能會有人有意、無意的惡作劇假投標,擾亂市場。6.可能會有人透過網路炒作哄抬搗亂市場,而在炒作哄抬之餘,也可能不了了之,而徒增困擾。

網路雖說是一個時代的趨勢,但其中尚有許多問題有待克服,如果無法解決,則網路對畫廊產業而言,將仍只停留在展覽訊息的告知、畫廊與藝術家的介紹、藝術教育的推廣等等資訊的流通,以期待不可知的未來「潛在客戶」之培養。

三 市場國際化的迷思

臺灣的藝術市場不大,以目前臺灣藝術產業的規模,業者亟需另謀出路以維持其經營,所以,畫廊業界一致認為需走出臺灣,走入國際市場,也一度積極的參與,但形勢比人強,面對中國大陸的崛起,弱化了臺灣國際市場的能量,而除此因素,藝術產業本身亦有不少有待克服之困境。此外,由於亞洲市場的快速發展,亦有許多因地制宜的可能性。

(一)企圖走上國際市場以打開困局

臺灣因是海島型國家,經濟上以貿易的進出口為主,但在藝術產業方面,除早期以裝飾性為主的「外銷畫」外,一般畫作很難進入國際市場。其實,畫廊產業在國內,向來都是單打獨鬥各自經營,直到 1992 年才有中華民國畫廊協會的成立。並自 1992 年開始,每年舉辦一次畫廊博覽會,企圖透過組織性的活動,提昇產業競爭力。並於 1995 年開始,為擴大國內藝術市場的觸角,將原本只有國內畫廊參加的畫廊博覽會改成國際藝術博覽會,邀請國外畫廊參與。

表 9：1995～2000 年國際畫廊博覽會國外參展畫廊數目

年份	參展畫廊數目
1994	55
1995	國外 17
1996	國外 22
1997	國外 08
1998	國外 10
1999	國外 04
2000	國外 0

資料來源：《2005 年視覺藝術市場現況調查》（臺北：中華民國畫廊協會，2006
年），頁 37。
註：2000 年展覽前一個月發生 921 地震，國外參展畫廊退展。

　　從參加國際藝術博覽會的國外畫廊數量逐年減少，可以觀
察到與當初預期之效益不符，當然，這與我們的經濟衰落有
關，但也顯示出一個現象，所謂的「市場國際化」，以如今的
臺北國際藝術博覽會的狀況來看，似乎是我們被國際化了，因
為這些國外來的畫廊，其目的是看好臺灣的消費能力，來推銷
他們的藝術家，是希望來此獲利的，等到他們發現無利可圖
時，就意興闌珊不來了。本來我方冀望藉由他們的參與、交
流，推銷本地的藝術品，最後反而成為被推銷的對象了。所
以，我們的產業還是出不去。期間國內業者也曾組團出國參加
香港、上海、新加坡、法國的藝術博覽會，但大都僅是觀摩居
多，並且多以華人世界為主。

（二）對國際化的看法

　　對於臺灣藝術產業國際化的問題，關心臺灣藝術發展的人
各有不同的看法，倪再沁認為：

　　1992 年中華民國畫廊博覽會後頻頻出擊加上媒體的不斷造

臺灣當代美術社會發展 1980～2000

102

勢，錯把藝術市場國際化視為臺灣美術已國際化，其實也像
另一種「凱子外交」，真正深厚的實力絕不是靠「國際大展」
給幾個名額（還得自己花錢）就能印證的，臺灣就是臺灣，
國際永遠是國際，並非經由國際承認了，臺灣才能存在，臺
灣美術進軍國際，三十年前的理想看來是很難在九〇年代真
正實現。⑬

　　其實，畫廊業界對市場國際化，向來持兩個極端的看法，
有人認為這是不可行的，因為臺灣目前處境沒有強勢的國力為
後盾，如韓國、新加坡、中國等在國際上大力推動本國藝術
家；再者，自己的作品原創性不足，風格仍有待建立；並且，
相較於前述韓國、新加坡、中國由政府扶助的情況，臺灣業界
多數靠自己的力量，欠缺政府的扶持，實有力所未逮之處。因
此，臺灣現階段要進入國際市場自是有其難度。

　　另一情況則是，對部分經營大陸藝術家的畫廊而言，彼等
認為臺灣的畫廊產業本土化過熱，加上中國經濟的高度成長，
因而看好華人的藝術市場，因此，乃積極拓展海外市場，希望
將其所屬的大陸藝術家推向國外。

　　針對此部分，曾任中華民國畫廊協會秘書長的石隆盛，因
為實際參與國際畫廊博覽會之經驗，其意見較為中肯：

　　　八〇、九〇年代的臺灣經濟確實是提供藝術市場發展的有
　　利條件，但對於作為國際藝術市場而言，臺灣市場仍有力未逮
　　之處：一來藝術市場發展的時間過短，尚未累積足夠且深層的
　　藝術收藏族群；二來國內藝術家尚無法進入國際藝術市場，而

⑬ 倪再沁：《臺灣當代美術通鑑》藝術家雜誌 30 年版（臺北：藝術家出版社，
　2005 年），頁 256。

第四章　美術生態之變遷與美術社會發展

國外藝術家除西洋美術史上的名家之外，能被國內收藏家接受的藝術家也是不多；第三，藝術市場原本就有它文化上、美學上與價值上認定的封閉性；第四，政府並不具備發展藝術產業的宏觀與能力，而無法提供合理、甚至優惠的產業生存環境；第五，臺灣社會、城市國際化的程度不深，加上國際政治局勢的限制等，臺灣要成為亞洲藝術中心，即使在那景氣大好的年代也是一個高標準的目標。⑭

　　從實際的情況言，臺灣藝術產業國際化之路並不成功，這其中除產業本身專業問題及欠缺政府奧援外，臺灣尚未培育出文化風格鮮明，具國際指標的藝術創作者亦為重要因素，蓋所謂的國際化，並不僅止交易行為的國際化，重要者在於本國藝術文化在國際上的成就，才可說是真正所謂之國際化。

（三）策略運用與操作困境

　　臺灣在國際上的政治及藝術文化地位因國際政治的現實，相形之下是較弱勢的，並且，藝術收藏群較之國外亦相對較小，故要讓藝術作品進軍國際市場更顯不易。因此，業界設立中華民國國際藝術博覽會，其目的即在於整合各方資源，以團體的力量與國外進行交流、結盟，達到進入國際市場之目的。短期而言，若要收到經濟效益，可能無法預期，但透過如此之交流，本地之藝術產業將能從中獲得各種經驗，對日後藝術經濟之發展將有正面之效果，而國內相關研究者亦提出他們的看法，如陸蓉之持如此之看法：

⑭ 石隆盛：〈為什麼是韓國？——側看臺灣藝術市場國際化的契機與策略〉，臺北：《典藏今藝術》2003 年 6 月，頁 134。

從各種小規模、區域性的結盟，來鍛鍊我們跟國際性互動的關係。藉由這種區域性結盟的概念，可以從臺北／高雄／花蓮的結盟經驗，擴充成為高雄／臺南／漢城／西雅圖的結盟經驗。如果對國際市場有興趣，必須先固本再擴張。本都固不好，談國際化是無意義的。[15]

　　而石隆盛對臺灣藝術市場國際化的操作策略則提出以下意見：

一、開拓國內藝術市場的多元化，持續引入國外優秀藝術家的作品，一方面培養多元的收藏族群，另一方面與國際藝術市場的同業保持互動與交流的良好關係，拓展臺灣藝術市場的國際發展格局。

二、國際藝術博覽會很多，選擇同質性較高的博覽會，有計劃且持續長期的參與。

三、藝術品的跨國經營不像其他商品，可以輕易開連鎖店或分店為之，因此選擇合作對象，是初期經營國外市場可以採行的方式。[16]

　　另熊宜敬則指出：

　　在「華人藝術」氛圍儼然已成為未來市場主流的事實下，臺灣藝術產業應儘速調整定位，而且恐因自外於主流市場而被邊陲化；首要之務，應將優秀的本土藝術家作品不分老、中、

⑮ 陸蓉之：〈藝術產業的「地方性」與「國際化」〉，載《1997藝術產業及藝術品經營系列演講活動演講專輯》（臺北：行政院文化建設委員會，1997年），頁73。

⑯ 石隆盛：〈為什麼是韓國？——側看臺灣藝術市場國際化的契機與策略〉，臺北：《典藏今藝術》2003年6月，頁135。

青三代，積極重新包裝，融入整體「華人藝術」範疇，讓市場價值的認定，不再只以臺灣版圖設限，而讓本土藝術作品勇敢接受更大市場版圖的考驗，一旦獲得成功的檢驗，才能擴充流通管道，才能延伸本土作品在大華人地區及至海外、國際的曝光度。⑰

　　前述中，就石隆盛之意見而觀察臺灣的藝術產業，其與國際同業之交流者，似乎不及與大陸之盛，臺灣近年來即有不少畫廊至大陸發展，而對國際藝術博覽會之參與，或與本身經營理念之故，或為效益考量，亦不見熱絡，由是觀之臺灣市場國際化之路，尚有一段路途要走。熊宜敬之重點在於華人藝術市場，筆者觀之更覺憂心，蓋現今提及華人藝術市場，不可諱言，中國大陸將獲此穩固之地位矣，雖說如此，但筆者卻也認為此一區塊，應是現階段臺灣藝術產業界需積極重視，且是較可行者，因整體經濟實力雖不若中國之厚實，但臺灣藝術產業之經營行銷，則較其具優勢，這是臺灣目前尚有可為之處。

　　然而，從畫廊業界這幾年參與國際藝術博覽會的意興闌珊看來，雖與經濟環境有關，但其中業者對國際化的態度分歧，似乎是重要原因之一。在追求國際化時，因臺灣藝術產業國際經營經驗的不夠成熟，且多年來一直接收西方藝術思想之遺緒，而未能建立屬於臺灣風格，產生讓人另眼看待的藝術作品，以及國際政治地位的弱勢和政府對藝術文化的漠視等因素，讓業者在尋求國際化的過程中，走得格外艱辛。蕭瓊瑞在一場關於藝術產業及藝術品經營演講中就指出：

⑰　熊宜敬：〈大破大立‧整裝破繭——臺灣藝術市場‧過去現在未來〉，臺北：《典藏今藝術》2002 年 1 月，頁 147-148。

西方的拍賣市場進入臺灣，藝術單一市場再進入拍賣市場，即所謂第一市場進入第二市場。進入所謂的拍賣市場時，表面看來，國外的力量把臺灣提昇到一個所謂國際的市場裡，但實際上，在臺灣進行拍賣的這些臺灣藝術家的作品，往往其市場也只有在臺灣，能夠拍賣的地方也僅止臺灣。臺灣的藝術品要進入國際時，若沒進入產業的觀念裡是沒有前途的。這當中牽涉到二個問題：第一是技術層面的問題；另一個是政治運作的問題。藝術本身也是政治操作的一環，如果當成是政治型態去操作時，就離不開國家實力強弱的問題，而這問題不是呼籲政府重視即可解決的，這牽涉到整個臺灣國際競爭力的問題。[18]

該論述即點出重要的兩項核心所在，首先，當然是藝術作品本身是否具國際份量；另外即是政治的議題，此背後其實隱含著政治主體的問題，亦即指臺灣本身政治主體的不確定。因此，每當我們參與國際藝術活動時，總是會遭到中國方面的從中作梗，致使處處受到矮化、抵制，以目前臺灣參與國際藝術活動的重點威尼斯雙年展為例，總是會遭到中國的抗議干擾，使得藝術發展受到限制，自然會減低臺灣藝術在國際上的競爭力。

（四）主體文化特色是進軍國際市場前提

近年來大家一直強調國際化，但由於臺灣的政經教育發展，有意、無意地似乎都以依循西方才是國際化，殊不知在世界地球村中，地域化特色才可能引起注意與重視，而這才是進入國際化的有效途徑。多數人都會同意，臺灣的藝術受西方影

⑱ 蕭瓊瑞：〈臺灣藝術產業的歷史論述〉，載《1997藝術產業及藝術品經營系列演講活動演講專輯》（臺北：行政院化建設委員會，1997年），頁37。

響太深，而失去具自己特色的藝術。臺灣在七〇、八〇年代因鄉土文學之故，本土意識正濃郁，若循此演變或可發展出屬於自己的本土特色，但也在此時，大批留學國外的藝術創作者返臺，他們不少人在學校任教，也活躍於藝壇，自然將大量國外的藝術語彙帶回，這或許也是造成錯失本土文化形成機會的原因。

雖然，臺灣藝術市場國際化的問題，就目前的發展來看，多數畫廊業者普遍抱持悲觀的看法，臺灣文化的淺碟性，確實造成極大的阻力，但文化需要時間的累積。如果藝術家們能拋開西方的桎梏，努力創作出屬於臺灣自己文化特色的作品，相信就能得到國際上的注意，如此，自然就有可能進入國際市場。

不可否認的，國際藝術市場向來都由歐美強勢文化，和其資本主義的行銷體系所控制的。因此，臺灣在追求國際市場時，畫廊業者及藝術創作者實該深思熟慮，不妨先在自己本地建立起自己的文化特色，再思及國際化的議題才是正確的步驟。

當然，先建立自己文化特色是最基本的前提，但筆者對臺灣藝術市場國際化短期內仍持悲觀的態度，政府雖一直標舉臺灣要成為亞洲金融中心，民間也希望臺灣能成為亞洲藝術中心，但從我們自身的發展看，在我們最蓬勃熱絡之時，臺灣的藝術市場因政治、法律等因素，已錯失時機了。資深藝文記者太乃也提出，臺灣藝術市場的問題在於不夠國際化，是一內需型的市場，其中相關法令如古物出口限制及稅率問題是關鍵，[19]致使世界兩大拍賣公司都轉移陣地了，這些問題至今仍尚未解

[19] 太乃：《華人藝術市場》（臺北：皇冠文學出版社，1996年），頁 114-115。

決。再者，大陸近來的崛起，挾其龐大的經濟力量及政府在法規制度上的配合，上海儼然有成為亞洲藝術中心之勢，此從臺灣近年興起的當代藝術熱依附於大陸市場可窺知一二。

第二節　美術社會角色的變化

一　策展人的熱潮

　　臺灣在 1990 年代中期後，才有所謂的策展人稱謂。其實，在這之前，臺灣畫廊的行政人員依職務所需，早已扮演著策展人的角色，只是隨著專業分工的精緻化，策展人乃應運而生。本文所謂之策展人，是指一般美術館／博物館的策展人，畫廊所委請之策展人即屬該領域之策展人，當然畫廊所策展的規模，限於人力、財力、場地等不能與美術館／博物館的策展相比。策展人簡言之是指策劃展覽的人。策劃一項展覽的工作範圍，包括藝術專業上：展覽主題構想、展覽內容的選定、展品的研究與解讀說明與推廣、乃至展覽空間及陳列方式的規劃；而在行政方面則必須監督展覽籌備進度、促進相關工作人員、單位間的合作協調，甚至必須控制預算的收支平衡。因此，一位稱職的策展人需具備藝術史、藝術理論、組織、財物、行政管理、募款等能力。而從臺灣策展活動內容觀察，公部門的藝文活動委請專業策展人較多，但本文所關注者是因藝術市場變化及策展人的出現對藝術經濟的影響，故以商業畫廊為討論重點，公部門之策展乃不在探討之列。

（一）策展人風起雲湧

　　臺灣藝壇在九〇年代因要與國際接軌，所以積極參與國際上的藝術大展，像威尼斯雙年展、臺北國際雙年展、、、等等重要展覽，然而，或許是我們尚未培養出優質的策展人，或許是要藉由國外知名的策展人提昇我們的知名度，這些重要的展覽

都由國外策展人，或是由本地策展人結合國外策展人出線。例如 1998 年臺北市立美術館主辦的首屆「臺北國際雙年展」即委由日籍策展人南條史生策展，而引起國內美術界的異議。於是，在外來的和尚會念經的質疑下，臺灣的美術界一下子冒出了許多的所謂「策展人」，形成策展人風起雲湧的情況，這些人有藝術學者、藝評家、藝術創作者，策展人於是便成了很浮濫的稱呼，好像人人都可以勝任一般。於是，策展人的議題，不免又在臺灣的美術圈形成很大的爭論。雖說策展人主要活動的場合是在公部門的藝文機構，但那主要是因為資源分配的問題，畫廊因無充分的資源（資金、人力），在經濟的壓力下，無法如公部門般大張旗鼓地策劃大型活動。但從臺灣的美術社會發展，我們可以發現，畫廊對臺灣策展人的形成，扮演著微妙的角色，因為策展人是先為畫廊策展後慢慢成形的。

（二）畫廊的策展活動

　　策展人石瑞仁對策展人在臺灣的發展即表示：「臺灣的藝術策展人，可說都是由商業畫廊暖身出道的……，1990 年初，因為受到經濟不景氣的影響，臺灣畫市的飆風轉趨疲弱，畫廊業也進入了重新洗牌的時代。在這個時刻，一些有志的畫廊漸能體會和接受的觀念就是『藝術市場雖然有時可以炒作，最重要的還是要能深根耕耘』；藝術品的展出雖然意在銷售，想要界定他們的特殊價值，從出發點去打造他們的文化意義，其實才是正道。總之，約自 1991 年起，即陸續有民間畫廊主動邀請藝評人代為策劃展覽，而『藝術策展人』或是『獨立展覽策劃人』這個專有名詞，也就在這一波波的委託策展活動中被確立起來了。」[20]

[20] 石瑞仁：〈當代藝術展覽的觀念與策略〉，臺中：《臺灣美術》1998 年 10 月，頁 16。

如前所述，畫廊業者向來就扮演策展的角色，它的每一個檔期，都是一個小型的策展活動，只是它的規模無法與一般公部門的大型策展活動相比擬，當然，九〇年代之前臺灣也沒有策展人這樣的稱謂。九〇年代開始，有少數經營現代藝術的畫廊會在自己的畫廊，請外面的策展人策劃一些較特殊的展覽，而最早請所謂策展人策展的畫廊，應屬帝門藝術中心 1991 年的「西方美術理論的臺灣現象」（策展人有陸蓉之、黃海鳴、嚴明惠、盧怡仲、陳弘平），往後 1993 年高雄積禪五十藝術空間的「邁向顛峰——臺灣現代美術大展」（策展人為林惺嶽）和臺北漢雅軒的「臺灣 90's 年代新觀念族群」（策展人為陸蓉之）是在臺灣較受人注目的策展活動。但整體而言，較常邀請策展人策劃展覽的應是經營當代藝術的誠品畫廊，其中除了因為他們對當代藝術的支持外，多少也有跟著流行風的意味在，但畢竟這些展覽大都沒有市場性，因此，藉由策展人策劃的展覽還是不多。本文即以誠品畫廊為例，列出該畫廊自 1999 年至 2000 年委請策展人策劃的展覽，從中可知，即使如誠品畫廊者，都只有少數展覽委請策展人策展，遑論其他的畫廊。

表 10：誠品畫廊 1999～2000 年委請策展之展覽

時　間	展　名	策展人
1993. 5/22～6/20	年度主題展	柯應平
1994. 7/23～8/21	代理藝術家聯展	石瑞仁
1995. 5/20～6/11	誠品 '95 年度新銳展——情感的凝顏	柯應平
1998. 4/04～4/12	楊肇嘉與文化贊助	陳傳興
1999. 5/01～5/30	「家園」——誠品畫廊 10 週年慶	王嘉驥
2000. 2/06～2/27	捕風捉影——臺灣當代素描特展	石瑞仁

資料來源：誠品畫廊

如果仔細從畫廊策展展覽時間上觀察，將會發現到一個現象，那就是展出時間大多在寒、暑假期間，亦即畫廊的淡季期間展出，因為這些策展人都站在一般美術館／博物館策展人的立場，偏向從美術史觀的角度切入，所以其策劃的展覽，不會站在畫廊營利的立場考量。易言之，這些展覽都沒有市場性，所以，畫廊通常會將這些展覽排在畫廊的淡季時間展出。

也是策展人的王嘉驥即不諱言表示：「以臺灣當代藝壇的現況而論，『獨立策展人』很難形成一種專職與專業的身分，因為整個藝壇的體制與藝術經濟的規模，無法支撐獨立或自由策展人成為一種特定的藝術行業，而只能是偶而有之的活動。」[21]當然，這是臺灣美術社會發展過渡時期的現象，我們期望，也相信假以時日，臺灣的美術社會發展健全成熟時，專業的策展人將能夠有很好的發展。

（三）藝術家 vs.策展人

由於臺灣欠缺專業策展人，所以早期不少策展人具有多重身分，較多的是藝術家兼策展人，也因此遭受不少非議，如因人設展而非因展找人等等。其實，在尚未成熟的情況下，如此之發展是可以理解的，許多事是有其不得不然的情勢，藝術家兼策展人姚瑞中即曾就此提出說明：

> 藝術家跨界策展這樣的狀況我認為是過渡的時期，藝術家用他們的熱情來策展，主要目的是推廣，其實對自己並沒有太大的幫助，反而要花費很大的心血，去交涉和處理事務性工作，所以我們每次策展都要休息半年。但是從一個藝術家的角度看，策展是一種熱情，是一種對所關注事情努力的實踐，把

21 王嘉驥：〈獨立策展路迢迢！〉，臺北：《藝術家雜誌》2004 年 9 月，頁240。

它分享出去的過程，最終還是要繼續做創作的，但是有機會把我關注的事情分享給大家，也覺得未嘗不可。[22]

其實，藝術家與策展人間的關係，最重要的問題在於這一窩蜂的策展風潮下，藝術家的角色出現了一個問題，是讓人引以為憂的，葉明勳即提出：

> 時下策展人盛行，面對策展人，藝術家的位置應該在哪裡……究竟是藝術家在創作還是策展人在創作？現在的年輕人，對於策展人的意願配合度過高，有時卻忽略了自己原來要作什麼。一個藝術家創作的主軸是必要的，藝術家應該挑選適合自己的展覽參加。[23]

這是藝術家自我定位及身分原則的問題，亦為臺灣九〇年代策展人風潮中一個值得省思的地方，即使到現在二十一世紀初，仍存在著這樣的現象，但誠如姚瑞中所言，這是一個過渡時期，在藝術社會中，最終仍是要各就各位，而另一方面，在豐富多元的藝術社會中，應該不能否認與拒絕可身兼數職之優異人才。

二 裝置藝術與平面繪畫的對峙

「裝置藝術乃為一特定畫廊空間，或戶外地點所作的創作，它不僅是一群可以個別觀賞的藝術品，還是一個完整的集合或環境。裝置藝術帶給觀者一種被藝術環抱的感覺，如同在

[22] 〈策展人專輯〉，臺北：《藝術家雜誌》2004 年 9 月，頁 261。
[23] 葉銘勳：〈藝術家要建立創作的主軸〉，臺北：《藝術家雜誌》2005 年 5 月，頁 313。

一間裝飾著壁畫的公共空間或充滿藝術氣息的教堂內……裝置藝術作品通常在展出一段不算長的時間後便被拆除，留下的只有記錄文件。」㉔一般而言，裝置作品因為展覽結束後即拆除，大都只留下紀錄之文件，不適合收藏，所以，畫廊很少舉辦裝置藝術的展覽。但九〇年代的臺灣美術社會，裝置藝術成為主流藝術，裝置藝術在藝術經濟上雖不能與平面繪畫相比，但由於其在美術發展的廣度，在當時勢不可擋，甚至引起與平面藝術的對峙。

（一）九〇年代裝置藝術成展覽主流

在九〇年代，裝置藝術可說是臺灣美術界的主流，從公家美術館到民間的替代空間，甚至商業畫廊，都不時推出裝置藝術的展覽。關於裝置藝術的展覽，其實早在 1966 年黃華成的「大臺北畫派 1966 秋展」、郭承豐、蘇新田、李長俊、馬凱照、侯平治、楊英風、李錫奇、何恆雄八人於 1970 年的「70超級大展」都可說是臺灣裝置藝術的濫觴，七〇、八〇年代亦有少數從事現代藝術創作者發表。但裝置藝術成為主流，則要從 1985 年臺北市立美術館的「前衛、裝置、空間特展」開始，此後 1987 年北美館的「實驗藝術──行為與空間展」的作品中，即以裝置藝術佔多數。

臺北市立美術館更從 1991 年開始，將其地下室 B04 展場作為「前衛與實驗」的空間，接受國、內外有關「突破傳統藝術展演形式和觀念」的申請展。從 1992 至 1995 年，該展場的十六檔展覽，幾乎全是裝置、複合媒體、行動／表演的觀念性藝術的舞臺。㉕

㉔ 羅伯特・艾得金（Robert Atkins）著，黃麗絹譯：《藝術開講》（臺北：藝術家出版社，1996 年），頁 90-91。

㉕ 謝東山：〈國際化倫理與臺灣前衛藝術〉，臺南：《藝術觀點》2001 年秋季號，頁 4。

觀察裝置藝術在臺灣的發展，固然是因為國際潮流之影響，但當時各種藝術競賽中的獎項，也多為裝置藝術創作者所囊括，以臺北獎為例，1998年的造型藝術類六位得主中，即有四位是以裝置的形式表現，亦當助長了此一風氣，有學者即表示：「臺灣裝置藝術在近年來成為一種官方至民間的集體流行，其最大的影響可能在於高等藝術教育，它在學院與藝術競賽裡成為流行。」[26]

　　影響所及，「九〇年代中期以降，學院教育課程規劃上，大量與裝置有關科目如複合媒材、多媒體、錄影、環境藝術等之設立，造成當前多數學院美術系所學生，普遍熱中於新媒材的實驗。」[27]因此，臺灣大專院校美術科系的畢業展，有許多以裝置藝術為內容，而這些學生畢業後，如繼續從事創作者，則仍會以此媒材從事創作，因而造成謝東山所言：「九〇年代後期以降，學院藝術陣營也不能免疫地受到感染，以至於如今出現藝術生產場域內產品的單一化——到處除裝置藝術還是裝置藝術。」[28]的情況。

九〇年代裝置藝術風行，圖為陳彥名等之「潮騷」。　　圖片提供／陳彥名

㉖　〈回顧與展望——裝置藝術在臺灣座談〉，臺北：《藝術家雜誌》2002年4月，頁510。
㉗　謝東山：〈九〇年代裝置藝術對臺灣藝術體制的影響〉，臺南：《史評集刊》2002年創刊號，頁93。
㉘　謝東山：〈國際化倫理與臺灣前衛藝術〉，臺南：《藝術觀點》2001年秋季號，頁5。

我們從九〇年代裝置藝術展出之次數統計，即可看出裝置藝術之流行盛況：

表 11：九〇年代裝置藝術展

年份	替代空間／官方展場	畫廊	總計
1990	8	3	11
1991	14	2	16
1992	25	4	29
1993	25	9	34
1994	30	6	36
1995	20	1	21
1996	20	2	22
1997	26	2	28
1998	32	1	33
1999	25	5	30
2000	42	4	47

資料來源：《藝術觀點雜誌》2001 年 10 月秋季號

當裝置藝術在公家的美術館及民間的替代空間如火如荼的展示之際，商業畫廊中一些推動現代藝術的畫廊，也推出裝置藝術展，如誠品畫廊、福華沙龍、帝門藝術中心、漢雅軒、飛元藝術中心、悠閒藝術中心等等。甚至 1994 年 7 月在商業畫廊的集中地——臺北忠孝東路的阿波羅大廈中的悠閒藝術中心、東之畫廊、阿波羅畫廊、印象藝術中心、珍傳畫廊、龍門畫廊等六家畫廊也舉辦了「裝置阿波羅」，展出裝置藝術作品。以下即為 1990～1999 年間，臺灣各畫廊展出裝置藝術之情形：

表 12： 1990～1999 年臺灣各畫廊裝置藝術展

年代	展　覽　內　容
1990	03.03～03.21　析世鑑－世紀末卷－徐冰（龍門畫廊） 06.24～07.08　再製的風景－吳瑪悧、袁廣鳴、姜守暉、許書毓、張正仁 　　　　　　　等人（漢雅軒） 07.21～08.05　參千－四人裝置展－黃翰荻、陳正勳、許文智、許雨仁 　　　　　　　（漢雅軒）
1991	09.07～09.29　繪畫裝置藝術－曾四遊個展（阿波羅畫廊） 12.07～12.22　作品中的時間性－盧明德、李銘盛、侯宜人、黃步青、季 　　　　　　　鐵男等人（帝門藝術中心）
1992	06.06～06.25　梅丁衍個展（臻品藝術中心） 08.08～08.30　「逆現代」的時空對話－黃步青、李錦繡（新生態藝術環 　　　　　　　境） 10.10～10.31　馬體・山形・水彩－董振平（臺灣泥雅畫廊） 12.05～01.03　「2 號公寓」林振龍等 22 人（黃河藝術中心）
1993	01.01～01.21　費明杰裝置雕塑展（龍門畫廊） 01.01～02.07　金影像 Golden Image－范姜明道個展（高高畫廊） 02.16～03.09　「關於藝術，我們還有什麼？」陳愷璜（臺北阿普） 03.20～04.06　冷凍庫裡的時間－范姜明道、何華仁、周邦玲、曾清淦、 　　　　　　　邵婷如（福華沙龍） 05.02～05.23　亞熱帶植物－莊普、陳慧嶠、黃文浩、陳愷璜、袁廣鳴等 　　　　　　　人（臻品藝術中心）
1993	06.05～06.25　當小發財遇上超級瑪莉－吳瑪悧（黃河藝術中心） 06.05～06.25　黝黑方位系列－顧世勇（黃河藝術中心） 11.06～12.05　范姜明道個展（高雄阿普畫廊） 11.27～12.14　蕭麗紅個展（福華沙龍）
1994	04.16～05.08　手記－黃文慶個展（拔萃畫廊） 07.16～07.30　裝置阿波羅－吳瑪悧、王德瑜、梅丁衍、朱嘉樺、顧世 　　　　　　　勇、盧明德（悠閒藝術中心、東之畫廊、阿波羅畫廊、印 　　　　　　　象藝術中心、珍傳畫廊、龍門畫廊） 07.23～08.09　陳文祥、陳昇志、湯皇珍、梁光霙裝置藝術展（福華沙龍） 08.12～09.15　之後火球－李銘盛（珍傳畫廊） 10.07～10.30　林正盛裝置藝術展（串門藝術空間） 11.05～11.26　空間・妝置・生活－黃步青、盧明德、連德誠、黃宏德 　　　　　　　（新心生活藝術館） 12.10～12.31　洪素珍影像裝置個展（誠品畫廊）

年代	展 覽 內 容
1990	03.03～03.21 析世鑑－世紀末卷－徐冰（龍門畫廊） 06.24～07.08 再製的風景－吳瑪悧、袁廣鳴、姜守暉、許書毓、張正仁等人（漢雅軒） 07.21～08.05 參千－四人裝置展－黃翰荻、陳正勳、許文智、許雨仁（漢雅軒）
1995	05.06～06.23 南方性格－莊普、陳建北、陳順築、黃步青、簡福鉳（悠閒藝術中心）
1996	07.19～07.31 文藝富麗式/YAW 偏航　陳文祥、陳昇志（福華沙龍） 12.15～01.31 黑色裝置展－王德瑜（帝門藝術中心）
1997	03.01～03.30 擬象與寓言－莊普、陳慧嶠、姚瑞中、林明弘、盧明德等人（臻品藝術中心） 09.20～10.11 「梯與方形物」陳志誠裝置展（誠品畫廊）
1998	03.14～03.31 范姜明道裝置展（大未來畫廊）
1999	04.03～05.22 入〈一〉ZOO彭弘智、李宜全、林建榮、游本寬（大未來畫廊） 07.24～08.10 唐唐發、柳菊良 1999 雙個展（悠閒藝術中心） 09.17～10.10 心靈網事‧欣臨往事－許淑真裝置個展（宅九藝術中心） 09.18～10.05 息壤 5－高重黎、林鉅、陳界仁（大未來畫廊） 10.02～10.23 複寫記憶：陳順築的家族影像（漢雅軒）
2000	01.01～01.19 獸身供養－姚瑞中個展（臺灣國際視覺藝術中心） 07.08～08.02 「實境‧虛擬」「破‧立」張明風、黃文德、王子音、李耀生（悠閒藝術中心） 09.02～10.09 物種原型自體潰爛－吳雪綿、鍾順達、陶美羽、陳永賢、張筱羚等人（悠閒藝術中心） 09.09～01.07 又見點子－范姜明道（大未來畫廊）

資料來源：《藝術觀點雜誌》2001 年 10 月秋季號

　　從上述統計中，可以明顯看出裝置藝術在當時的風行盛況，即使在以經濟考量為重的藝術產業，也推出不少裝置藝術展覽，所謂形勢比人強，裝置藝術在當時之景況由此可知。而對於裝置藝術之盛行，王嘉驥認為其原因如下：

臺灣自從 1987 年走出長達四十年的戒嚴體制之後，1990年代邁入了一個不折不扣的解構體制與顛覆傳統的過渡階段。無限上綱的「個人主義」，「人心思變」，乃至於「為反對而反對」的心態，在在都是 1990 年代臺灣社會的特色。其次，隨著政治與社會生態的巨大改變，藝術家再也無法以舊的藝術語言及形式，來與這個嶄新的局勢對話。傳統或現代主義的繪畫與雕塑語言，再也不能滿足藝術家在創作上的需求。為了突顯自身的主體意識，許多藝術家　　尤其是年輕世代　　甚至認為繪畫與雕塑再也不能滿足他們的創作表現企圖，同時，在急於參與和急迫求成的心理之下……轉而擁抱與投入表現空間看似較為寬大的「裝置藝術」創作行列。再者，行之有年的繪畫與雕塑形式，即使不是出現扁平化的困境，也的確在一時之間，難以跟上整個臺灣社會的劇烈變化，因此，其藝術語言出現了落後或甚至匱乏的現象，而無法確實再現 1990 年代臺灣的政治、社會與文化景象。這種種現象造就了裝置藝術在 1990年代臺灣興起的契機，晚近甚至演變為走向一窩蜂且庸俗化的趨勢。㉙

　　王嘉驥的觀點主要是針對臺灣當時政治社會情勢之變化，及長久以來，繪畫、雕塑做為創作媒材所衍生出來的困境，自有其歷史演變之事實。而筆者認為，一窩蜂的流行亦是一主要原因，因事實上有不少的裝置作品是為裝置而裝置，其作品之內涵並非必然需藉由如此之形式呈現，這或是創作者另類的隨波逐流！

㉙ 王嘉驥：〈以裝置藝術之名書寫臺灣〉，《臺灣裝置藝術 since1991～2001》（臺北：木馬文化公司，2004 年），頁 8。

（二）裝置藝術與產業

　　如前所言，裝置藝術因為特性之故不易收藏，所以對藝術產業而言，並無利基，他們之所以安排裝置藝術的展覽，在於這是一個潮流，再者，除了支持現代藝術外，在景氣低迷之際亦可以讓畫廊藉由活動熱場，不致因低迷而暮氣沉沉。藝術家范姜明道回憶當初裝置藝術與畫廊結合的情況：

　　　　那時在商業畫廊中較大規模的裝置展覽，應是 1994 年的「裝置阿波羅」：一個「遊移美術館」的活動，我說服了大廈裡六家畫廊，在沒有重要展覽的暑休時期空出來一個月，將三、四棟大樓中的五、六間畫廊，變成美術館空間。我請石瑞仁幫我策畫，這也是他離開美術館後的第一個策展。我做了一百件小作品在其中一個畫廊義賣，收入都投入這個展覽；跟美術館的機制一樣，展覽有導覽手冊也有策展人。我們在數個畫廊做了一個真正的裝置展，因為如此，畫廊也開始注意到裝置藝術。我想早期臺灣的裝置藝術就是這樣慢慢形成的。[30]

　　雖然商業畫廊開始展出裝置藝術，但是如前所述，其中除了潮流外，還帶有些許的贊助，但參與當時「裝置阿波羅」展覽的龍門畫廊負責人李亞俐就直言指出：

　　　　如果以現在藝術市場的主觀條件來說，裝置藝術是沒有市場的，但如果我們不苛求太困難的未來，要變的話，藝術家可能可以與他認為可合作的畫廊、經紀人協調，去帶一點可以與市場溝通的心情。還有，我是不贊成以贊助的心情來看待裝置

[30] 〈回顧與展望──裝置藝術在臺灣座談〉，臺北：《藝術家雜誌》2002 年 4月，頁 510。

藝術。否則，我們就根本不必談市場。[31]

由於風潮以及表達對裝置藝術的支持，私人畫廊也舉行裝置藝術展。圖為福華沙龍的裝置藝術展。　圖片提供／福華沙龍

對畫廊而言，市場取向仍是他們最大的考量。雖然，期間一些畫廊展出裝置藝術，但多數的動機還是以推動現代藝術為主。裝置藝術由於常是組合式的，或是隨意的組織物，使得在收藏和保存方面與平面繪畫比較，有較大的侷限性，而且，國人對觀念藝術的接受度，還是十分有限。此外，裝置藝術的實驗性，使得在空間的運用上，不能有太大的限制，這對一般畫廊空間的設備上也造成困擾。雖然裝置藝術在產業中很少能產生實際經濟效益，但仍有業者持正面看法，大未來藝術中心的林天民即認為：「裝置展的活動、作品或紀錄，同樣會產生價值、抽象的回收、商譽、知名度、創作的認同度、話題性。」[32]但其看法最終還是商業利益考量，只是拉長戰線而已。

（三）平面繪畫之反動

裝置藝術熱絡的現象，使得有人因此戲稱它是九〇年代展

[31] 〈臺灣裝置藝術作品的市場在哪裡？座談會〉，臺北：《藝術家雜誌》1998年11月，頁295。
[32] 同前書，頁292。

覽型態的顯學。的確，整個九〇年代的藝壇動態中，裝置藝術頓時成為公、私展示空間與媒體的寵兒，因此，引起了平面繪畫創作者的不滿，於是，出現了一個對峙的情勢，那就是由盧天炎、連建興、夏陽、李民中、楊茂林、吳天章、陸先銘等人，於 1998 年組成了「悍圖社」這個繪畫團體，以抗議美術界偏重裝置藝術的現象。

「悍圖社」的成員大多有鮮明的個人色彩，尤其作品以對社會現象的犀利批判著稱。而在裝置藝術當道的九〇年代，以他們的批判性格來看，起而對抗似乎是再自然不過的了。但有趣的是，後來其成員中亦有偶而從事裝置創作者（如楊茂林、吳天章），不知是故意對裝置藝術的反諷，或是平面繪畫亦有其無法言盡之處。但平面繪畫對裝置藝術之反動，似乎也只有「悍圖社」一個組織，具體地表達出其對裝置藝術風行的不滿，其他藝術界人士則僅多是以言語傳達其意見，「悍圖社」的設立在當時的臺灣美術社會著實引起一陣騷動。

三　畫廊介入公共藝術／創作者創作方向轉換

政府「公共藝術設置辦法」的設立，對臺灣美術發展有了相當微妙的變化。由於公共藝術金額龐大，吸引了畫廊、個別藝術家及一些藝術顧問公司競相投入這個領域之中，而畫廊與藝術家這兩者原本相互依存的夥伴關係，或許因利之所在而曾因此分道揚鑣。畫廊業者原本以為透過產業的資源，結合藝術家兩者可互蒙其利，但實際執行情形卻未如其所願。從其運作中發現，公共藝術這塊大餅，最大得利者似乎是藝術家個人，由於利之所趨，我們發現不少藝術家積極投入其中，甚至因此改變了創作方向，如有些藝術家由平面轉為立體等等，本節即

在探討公共藝術的設置對美術社會之影響。

（一）百分之一公共藝術經費的設置

藉由公共藝術美化城市，以提高國人的美感素養，在國外已行之有年，並有不錯之成效。因此，政府也積極推動這項工作，在 1992 年 7 月公佈的「文化藝術獎助條例」的第九條第一款就有這樣之規定：「公有建築物所有人應設置藝術品，美化建築物與環境，且其造價不得少於該建築物造價百分之一。」這項條例的通過，讓藝術相關人員如藝術家、藝術顧問、畫廊業者雀躍不已，因為由多項鉅大的公共工程所需要的龐大經費裡，提撥出來百分之一的經費的確十分可觀，因此，讓相關藝術工作人員燃起不小的希望。

而此處所指之公共藝術，即依該條例所設的「公共藝術設置辦法」第二條：「本辦法所稱公共藝術，指依『文化藝術獎助條例』第九條第一項及第三項規定，於公有建築物及重大公共工程設置藝術品。」而此藝術品係指以繪畫、書法、攝影、雕塑、工藝等技法製作之平面或立體藝術品、紀念碑柱、水景、戶外家具、垂吊造型、裝置藝術及其他利用各種技法、媒材製作之藝術創作。直到 1998 年文建會公告實施「公共藝術設置辦法」後，中央及地方均需設立「公共藝術審議委員會」，至此，可說是公共藝術時代的正式來臨。根據文建會出版的公共藝術年鑑，自 1998 年通過「公共藝術設置辦法」後，1998 年有五十五件，經費約六千萬元，1999 年有三十二件，經費約二億二千萬元，2000 年六十八件，經費約一億九千萬元，往後每年的經費亦在億元以上，可見公共藝術對藝術產業的龐大經濟效益。

依據文建會 1998 年發布的「公共藝術設置辦法」第 9 條規定，公共藝術的取得方式有四種：[33]

1. **公開徵選**：以公告方式徵求公共藝術設置方案，並由評審會議選出適當之設置方案。

2. **邀請比件**：邀請二人以上藝術創作者進行創作，並由評審會議選出適當之設置方案。

3. **委託創作**：委託藝術創作者提出三件以上設置方案，並由評審會議選出適當之設置方案。

4. **評選價購**：選出適當之藝術品，並經評審會議通過後購置。

事實上，百分之一公共藝術設置費用的規定，實施以來即爭議不斷，如藝術創作性不夠、與所在環境不符、審查不公、圖利他人、應該排除外國藝術品等等不一而足，誠如藝術界人士所質疑的：「百分之一的藝術基金，卻又是另一種危機。而且未來將如何發展，尚有疑義『金額明訂，藝術無價』是否會引發一場藝術革命或演變成另一種官商勾結，炒作藝術品等更待商榷。」[34]然而這許多的爭議，不是本文所要探究的，本文所要探討者為，這許多藝術相關的藝術產業（畫廊）及藝術創作者介入公共藝術工程的情況。

（二）公共藝術的運作執行

1. 藝術社會對公共藝術之意見

公共藝術的設置，對國民審美觀的培養及環境之美化讓各界人士甚為期待，所以，對公共藝術之設置，探討者眾，大家無不對公共藝術寄以厚望。以下所述即為一些相關人士對於公共藝術所作的探討。陳其南個人對此即提出他的看法：

[33] 此四種取得方式為 1998 年之版本，該辦法經若干次之修訂，現依「公共藝術設置辦法」第 17 條之規定將取得方式改為公開徵選、邀請比件、委託創作及指定價購。

[34] 賴新龍：〈公共藝術在臺灣〉，載高雄市立美術館編：《公共藝術國際學術研討會論文集》（高雄：高雄市立美術館，1996 年），頁 285。

公共藝術代表著當時代人民美學的程度，其品質好壞反映人民審美素質高低。藝術家在創作公共藝術時，雖是以最大觀眾群為考量的對象，但如何在藝術原則觀念上與民意訴求考評上取得最佳的美學平衡基點，卻也成了其最大挑戰處。個人認為公共藝術的創作者，雖然面對的是「因地制宜」的公共藝術品，而非思索著如何闡揚個人風格，但依舊應該堅持藝術乃是位於教育且領導時代美學的前衛地位，不當以大眾品味而易於被接受者為取向。雖然國外不乏因不被民眾接受而遭撤除的知名公共藝術品，但畢竟此非常態，我們終究需要尊重藝術家的專業素養。㉟

1％公共藝術經費的實施，美化了臺灣的空間景觀，圖為廖修平位於萬華火車站的公共藝術「節慶」。　攝影／吳素慧

㉟ 陳其南：〈立法理想與執法現實的拉鋸戰——談「公共藝術在臺灣」系列演講及座談會——社區總體營造與建築空間規劃〉，臺北：《雄獅美術》1996年2月，第 300 期，頁 64-65。

黃銘哲位於敦化北路與民生東路口的公共藝術「飛行在東區」。
攝影／吳素慧

　　而一直關注且參與公共藝術事務的陳惠婷，即對公共藝術
執行的成效予以肯定，「我常在想，公共藝術十年來成效的檢
視，包括三個方面——一個是環境空間的提昇，一個是藝術家
創作機會的增加，第三個是市民的公共福利。」[36]但所謂愛之
深責之切，公共藝術實施以後，也有許多的檢討意見，其中產

[36] 〈公共藝術在臺灣面面觀座談會（行政院文化建設委員會、藝術家雜誌合
　　辦）〉，臺北：《藝術家雜誌》2003 年 7 月，頁 146。

業界的意見將於下文提出，此處主要為學界之意見，這些意見都是從實際操作中的有感而發，對日後公共藝術的發展深具參考作用：

> 對於市民而言，公共藝術的意義不只是這個藝術品在表達什麼概念，而是可以引發他對於社區公共事務有發言、執行、參與的機會與責任，可是我覺得這方面完全沒有引動。原因很多，這其中包括大眾教育問題，以及經費問題等，我們把大部分的經費拿來做藝術品，卻沒有相關的教育經費。第三個是我們的策畫人或是推動者還不夠多，大家還沒有學會怎麼推動這方面的事務，有待積極地培養。[37]

> 我們花了這麼多的經費，用了這麼多的精力，做了這樣的推動與執行，但事實上公共藝術對整體生活環境品質的提昇——包括舒適度、美感與文化性格等，並沒有很積極的成效。……我們只是執行了公共藝術，做了一些作品在我們的空間裡面，但是忽略了這些空間中的公共藝術對人們生活的影響。[38]

> 公共藝術不該只是一件工程，它是藝術家從發想到實踐之創作過程展現。公共藝術的作品，不但頗具備公共、公眾的本質精神，同時也必須不著痕跡地將自我風格隱藏其中，才是一件成功的公共藝術……公共藝術無法自外於人與環境的影響，

[37] 同前書，頁 146-147。
[38] 〈公共藝術在臺灣面面觀座談會（行政院文化建設委員會、藝術家雜誌合辦）〉，臺北：《藝術家雜誌》2003 年 7 月，頁 147。

它是必須與其所設置基地之空間、人文環境、往來人群朝夕相處的。但是處在現下許多粗糙背景的烘托下，致使公共藝術家即使在有關單位的積極執行及推廣下，仍無法達到美化環境、調節人心、進而成為藝術及人文教育工具的輔助功能。[39]

我們國內沒有公正、超然的鑑價機構或單位，藝術家或設計、經紀公司按照公佈徵件的經費來提案送件，結果一些平日不甚有市場的藝術家，可以高價承包到公共藝術的案子，或為公共藝術所執行的案子竟數倍或數十倍於他們在畫廊售出的價格。[40]

上述各專家學者的意見，均為彼等對公共藝術實際運作中之觀察與省思，頗值得公共藝術執行之參考。而個人則認為，臺灣的公共藝術有一普遍的現象，那就是其所呈現出來的，仍是作者個人原本創作的再現，只是空間的轉換而已。因公共藝術本質中的公共參與部分，在其中是較少被重視的；此外，龐大的公共藝術經費，不啻是提振藝術產業的良好時機，但因多數藝術家「全程參與」，以致產業在此並未蒙其利，其中癥結何在亦是可供探討者，此將於後文論述之。

2. 產業參與公共藝術實況

事實上，畫廊業者參與公共藝術工程者不多，成功的案例更少，在研究過程中發現，曾參與的畫廊有南畫廊、首都藝術中心、龍門畫廊、誠品畫廊、臻品藝術中心，而他們都有非常

[39] 董振平：〈公共藝術不是工程的創作觀〉，臺北：《美育月刊》2004年1月，頁14-16。
[40] 陸蓉之：〈誰的公共藝術？為誰？〉，臺北：《聯合報》1999年11月3日第14版。

不好的經驗，當時只有龍門畫廊、臻品藝術中心繼續參與，而龍門畫廊與臻品藝術中心自參與以來，所承接到的案子也極少，如龍門畫廊也只有承標到板橋捷運站一個案子。龍門畫廊在實際操作中，體驗到目前公共藝術工程實際的情況為，畫廊是在做一般畫家無法獨立完成者，原因是這些通常是較大的案子，需要作整體規劃者，該畫廊即表示「公共藝術工程的作業，就畫廊本身的前置作業，即需二個月，而其流程自開始到完成大約須半年至一年，目前多數公共藝術都由藝術家個人製作，而畫廊從事公共藝術，則多數是較大的案子，藝術家個人無力承包，而由畫廊就整個計劃作整合規劃。」[41]

　　此外，因公共藝術之設置，也促使一些以製作公共藝術為主要業務的藝術顧問公司成立。因為臺灣多數的公共藝術是以立體作品為主，除非畫廊手上經營或熟悉從事立體作品創作的藝術工作者，否則畫廊通常不會介入公共藝術工程，自然也就與這塊大餅失之交臂。如此一來，也就提供不少機會給藝術顧問公司。

3. 產業對公共藝術的質疑

　　畫廊業者在從事公共藝術招標過程中指出，由於相關業務人員的藝術專業不夠，有時顯得很難溝通，且整個流程作業過於繁瑣。此外，由於臺灣地域不大，因此美術圈的人往往從審查委員會的成員，就可以預知誰會得標。這樣的現象，讓不少畫廊業者認為，有些案子是私相授受，最後得利的是藝術家或藝術團體，產業反而無法從中獲利。

　　其實，任何事物都是相對的，雖有業者質疑審議的公平

[41] 李宜修：《90's 年代臺灣畫廊文化生態之研究》（嘉義：南華大學美學與藝術管理研究所碩士論文，2002 年），頁 41。

性，但不可否認，公共藝術涉及的專業性，是畫廊業者自己要有所體認者。公共藝術的製作規模大小不一，其製作又極具專業性，以臺灣畫廊的規模，事實上有許多大案子，畫廊業者是無法承接的。因此，我們可以發現公共藝術之承攬，反倒是有一些藝術顧問公司較常取得標案。因為公共藝術涉及工程問題，其中有許多繁瑣的作業，不是每位藝術家個人能力可以承擔的，這點我們從國內不少公共藝術的議題，大多由建築師提出可以得見。也因此，藝術界有人認為，公共藝術多由建築師居主導地位，藝術家僅淪為配角的角色，畫家曲德義就認為百分之一公共藝術，表面上似乎是尊重藝術家，但實質上藝術家彷若一顆棋子或一種執行工具，是不被重視的。[42]

然而，也有人對藝術家對公共藝術之認知有意見，行政院文建會官員的林正儀即指出：

> 設置於公共空間的藝術作品與純藝術創作不同，部分國內藝術創作家並未瞭解公共藝術的特質，致有拿大同小異作品到處去應徵，甚有入選作品被指模仿抄襲，或有民眾不認同，或因作品表現違反民間信仰，而引起民眾抗議等諸多異象。[43]

其實前述的各項質疑意見，應是公共藝術執行伊始，在經驗與專業不足的情況下所無法避免的，相信經過一段時間的運作後，彼此相互了解需要，互相調適，各方將會針對上述所面臨的癥結，提出妥適的解決之道。

[42] 黃茜芳：〈做中學錯中改——1%公共藝術法案問題重重〉，臺北：《典藏藝術雜誌》1997 年 9 月，頁 227。

[43] 林正儀：〈當前臺灣公共藝術政策推動面臨的課題〉，臺北：《新朝藝術雜誌》1999 年 8 月，頁 54。

另自公共藝術法案通過之後，即有業者表示，政府為扶持藝術產業，應該將公共藝術的工程交給畫廊執行，曾經參與過公共藝術招標的業者即認為：

　　　　政府的公共藝術政策是不錯，但實際上對藝術產業並沒有多大效益，因為，多數在審查委員會時就形成私相授受的情形，畫廊是不大可能拿到這個案子的，政府如真要提振藝術產業，則應該規定公共藝術的製作要透過畫廊，不是直接給藝術家，這是一個生物鏈，如此藝術產業才能健全，當然這些畫廊是有資格限制的，即須是夠水準的專業畫廊。[44]

　　雖然，畫廊業界有人認為，公共藝術應透過畫廊為中介，而不是直接由藝術家個人承接，此觀點因雙方各有立場，而有值得商榷的地方，但以公共藝術實際執行上所遭遇的問題，如公共工程的法令、稅務、合約採購法等繁複的流程，對向來只面對自己創作的藝術家而言是有些困難的，如果透過畫廊，則畫廊在行政上可為藝術家分擔不少精神心力。另外，畫廊在其專業上，可視個別的公共藝術案件，針對整體環境提供合適的藝術家，如此，對業主、藝術家而言，均可省去不少心力。對畫廊產業而言，如此龐大的公共藝術經費，對刺激、活絡藝術市場自然是有極大的功能，當然，這是站在市場機制而言，如果畫廊與藝術家兩者能合作愉快，則對整個藝術產業而言不失為一件好事。只是在執行上仍有些問題尚待克服，如藝術家能否拋開既得利益、畫廊的專業是否足夠等，這些都是亟需解決的問題。

[44] 李宜修：《90's 年代臺灣畫廊文化生態之研究》（嘉義：南華大學美學與藝術管理研究所碩士論文，2002 年），頁 43。

文建會 2000 年的文化統計顯示，1999 年全國公共藝術案例計有七十一件，其中有七十件是由藝術家者得標，唯一一件非藝術工作者得標的，是一工程顧問公司，也不是畫廊業者。⑤所以，就藝術產業而言，公共藝術這塊原本讓業界垂涎的大餅，並沒有讓他們在其中得利，而最大的獲利者，似乎是如畫廊業者所質疑的獨厚藝術家個人。其實，從整體的藝術市場的生態結構而言，藝術家最終仍須回歸到正常的機制，即各司其職才是正軌，就如畫廊與畫家的經紀制度一般。現行的公共藝術狀況，如能透過市場機制，由畫廊透過經紀、代理或委託制度，全權代表藝術家對適當之公共藝術，進行相關招標作業，讓畫廊、藝術家各司其職，本著共生共榮的關係，似乎對整個藝術市場生態才是有利的。

（三）公共藝術改變創作者的創作方向

　　公共藝術對藝術產業是塊大餅，尤其在市場低迷之際，對賴以維生的藝術家而言這不啻是其另一出口，如前所述，1999 年全國七十一件公共藝術案例中，有七十件是由藝術家得標，藝術家標得一個公共藝術的案子，其金額往往是其作品在畫廊售出的數倍甚至數十倍之多。但其背後所隱含的狀況是，有不少藝術家因此將重心轉移至公共藝術的創作，並且，有部分的創作者，其創作媒材也轉換了，形式由平面轉為立體，材質也改成適合公共空間的金屬、石材等等。這是臺灣美術社會發展中微妙的轉變，也是十分奇特的現象。

　　上述的藝術家就在如此狀況下減少了其常態的創作，因此，我們可以發現不少藝術家減少在畫廊的展覽，甚至不再有

⑤ 《民國 89 年文化統計》（臺北：行政院文建會，2002 年），頁 278-280。

展覽訊息了，這當然與其從事公共藝術佔據其多數時間有關。公共藝術的高所得，讓藝術創作者一頭栽進去，導致藝術創作者改變創作方向與時間，這是臺灣公共藝術發展歷程中所始料不及，並且也是臺灣美術社會發展中饒富趣味的地方。

四　科技與媒材

歷史是時代全體之呈現，因此，美術社會的發展過程中，科技與媒體的改變，自然地對臺灣美術社會產生了變化與影響，八〇～九〇年代臺灣的創作媒材，因科技的昌明而產生五光十色的變化，媒體藝術的創作與科技文明在產業中的應用，亦為臺灣美術社會發展前所未有者，此處僅略述科技及媒材的演變與臺灣美術社會發展之關連。

（一）媒材與文明

藝術最能反應社會時代的特性，除風格精神外，最顯而易見的是媒材的演變與表現，這是由於科技的文明所使然，因為數位科技的昌明，有越來越多的藝術工作者利用它來從事美術創作，而與傳統媒材相撞擊下，產生更多元的藝術創作，故綜觀各美術史，亦可謂是科技文明的發展史。

（二）臺灣的媒體藝術

在臺灣以科技產物如電腦、錄影機等等創作之藝術，一般統稱為媒體藝術。向來臺灣的藝術創作大都跟著西方的腳步走，媒體創作更是如此，根據袁廣鳴的研究，臺灣的媒體藝術：

> 將近有二十年的歷史。1984 年臺北市立美術館曾辦了一項「法國錄影藝術」的大型展覽，1985 年，又辦了「雷射藝術展」，1987 年，辦了「德國錄影藝術大展」，1988 年，蘇守

政從日本回臺，他在現在的國美館連續辦了兩項展：「國際尖端科技藝術展」和「日本尖端科技藝術展」，有國際級及臺灣本土的藝術家參展。到了 1990 年，國美館又辦了蔡文穎的動態藝術個展，1992 年，蘇守政老師又在國美館辦了「名古屋國際科技藝術展」；1993 年北美館辦了「荷蘭當代錄影藝術展」，之後沈寂了五年，直到 1998 年南條史生策劃第一屆臺北雙年展才開始又回來。[46]

　　媒體藝術雖在臺灣掀起一股熱潮，但在藝術產業上與裝置藝術一樣，屬於較低經濟效益的媒材，但因整個藝術環境瀰漫著這樣的氛圍，生活其中的成員自然呈現這樣的結果，一如裝置藝術般也引起許多年輕藝術家的熱衷。但觀察臺灣的媒體藝術，總有令人眼花撩亂之感，藝術創作者吳天章即表示「有些藝術家的作品太強調科技，他們有些人完全是理工的底子，可是如何將想法視覺化，恐怕還要下一番功夫。」[47]

　　綜觀臺灣的媒體藝術，整體而言所呈現的結果卻不盡理想，王靜靈之意見，相信是不少關心臺灣媒體藝術者共同之看法：

　　　觀察目前臺灣當代藝術的表現，大多數的媒體藝術作品，僅僅是在做技術的呈現，其藝術作品所要訴說的內容簡直是乏味至極，甚至有的連技術的呈現都是有問題的。然而打著「科技藝術」或是「媒體藝術」的旗號，卻幫助這些內容貧乏得可

[46] 陳淑鈴整理：〈立異──九○年代臺灣美術發展座談會紀錄〉，臺北：《現代美術》2005 年 2 月，頁 61。
[47] 同前註。

憐的作品成為引領臺灣當代藝術潮流的「先鋒」。[48]

（三）科技與產業

另外，由於電腦科技所引發的 e 時代，不只是藝術家的創作媒材隨之創新，藝術產業界除經營網路畫廊外，也隨著更新其文宣方式，1998 年的「臺北國際藝術博覽會」即首創門票與光碟二合一的電子門票。也有部分業者於展覽時，以光碟片取代傳統的畫冊，臺北亞洲藝術中心李敦朗為畫家陳銀輝舉辦的「七十歲精選展」，科技即在其中發揮了大效用，李敦朗表示：「不少人因為看了這張光碟，直接打電話訂購作品，也有更多的人進一步來到畫廊觀看作品……此外還有一些美術老師向畫廊索取，表示可以帶回學校做教學用，這更擴大了光碟片的作用，今後凡是重要的展覽檔期，一定都要製作光碟。」[49]由此可見，科技不僅表現在藝術創作上，其對藝術產業之行銷，也發揮一定的功效。

第三節　環境的回應

臺灣美術社會的發展快速而多元，面對藝術經濟所帶來的種種衝擊，美術社會生態也起了相當大的迴響，諸如鐵道藝術網絡、大學藝文中心、藝文期刊的發展、各種營利非營利藝文機構成立等等，這些迴響更豐富了臺灣的美術社會。

[48] 王靜靈：〈媒體藝術教育臺灣普查〉，臺北：《藝術家雜誌》2004 年 2 月，頁 289。
[49] 黃寶萍：〈展覽畫冊光碟化新媒體大受歡迎〉，臺北：《民生報》2000 年 7 月 5 日 A5 版。

一　鐵道藝術網絡

（一）緣由

臺灣鐵道藝術網絡，其實是根據「閒置空間再利用」而來的概念，而其緣由始於當時的臺灣省政府文化處。「『鐵道藝術網路』計畫，源自於 1997 年臺灣省政府文化處（後改為文建會中部辦公室）委託東海大學劉舜仁老師及成功大學沈芷蓀老師所進行「藝術家傳習創作及相關展示場所專案評估」研究，專案內容是針對許多舊有之公家建物進行調查，包括霧峰的省教育廳舊舍、臺灣電影文化城、臺中戰車基地等地，由於在尋訪過程中意外發現高大寬敞的鐵路倉庫頗具空間能量，因而才有再利用的思考……省文化處於是決定以『鐵道』作為貫穿全島的軸線，希望串聯各地的鐵道倉庫，建構出具有地方特色之藝術網路。」⑩由此緣起，再配合藝文界之需要及政府的政策之故，於是陸續建置臺灣鐵道藝術網絡。

（二）現狀

臺灣鐵道藝術網絡目前已建構五個網絡點，首先成立的是「臺中二十號倉庫」於 2000 年 6 月啟用，「嘉義鐵道倉庫」為第二站於 2000 年 12 月運作，「枋寮車站藝術村」為第三站於 2002 年底營運，第四站為 2004 年 10 月開始的「新竹市鐵道藝術村」，2004 年 12 月的臺東站則為第五站。筆者於研究期間不時至上述鐵道藝術網絡之網站瀏覽，多數鐵道網絡活動頻頻，就其網站活動歷史紀錄約略統計，嘉義站自 2007 年 5 月至 2010 年 6 月有七十餘個活動，新竹站自 2007 年 12 月起

⑩　倪再沁：《臺灣當代美術通鑑》藝術家雜誌 30 年版（臺北：藝術家出版社，2005 年），頁 355-356。

台中二十倉庫是鐵道藝術網絡中最早成立者。　攝影／曾士全

鐵道藝術網絡除展覽空間，亦提供藝術家駐村創作。　攝影／曾士全

至 2010 年 7 月計一百九十餘個展覽活動，臺東站自 2005 年 10 月至 2009 年 12 月有一百餘個活動，臺中站雖無活動歷史紀錄，但網站上每月活動不斷，總數應該也滿可觀，倒是枋寮站從其大事記上之記載，活動較之其他四站少了許多，原因為何？頗值得探究，此臺灣鐵道藝術網絡之經營及成效之比較研究，可於日後探討之。

（三）願景

鐵道藝術網絡的發展大體上是成功的，它於提供藝術創作者空間，活化該空間之餘，並帶來該地方在藝文、經濟上的效益，最重要的是它將為臺灣美術社會發展展現出強大的創造力。如果能成功的在每一個網絡點，發揮創作者的能量，並促進當地藝文活動的普及，則於完成環島藝術網絡時，屆時臺灣的藝術社會將讓人耳目一新。謝里法認為：「創作的空間決定了創作的風格」，因此，他預期在臺灣美術發展歷史中有「鐵道畫派」的形成。[51]

鐵道藝術網絡的落實直到 2000 年後，是本文研究時間點的最後一年，然而其雛形則在九〇年代末期開始，如前所述，這是「閒置空間再利用」的概念，是世界各國行之有年的措施。該政策雖是政府所主導，而其背後實則由於臺灣九〇年代藝術經濟的發展，在藝文界人士缺乏空間，且政府又有閒置空間的情形下，鐵道藝術網絡乃應運而生，事實上政府還釋出許多閒置空間，供藝文界使用。

臺灣當代美術社會發展1980～2000

[51] 謝里法：〈構製鐵道族美術的新生態──臺灣鐵道藝術網路的設置〉，臺北：《藝術家雜誌》2003 年 1 月，頁 511。

閒置空間再利用的政策，提供台灣藝文界許多的展覽空間，台北
的華山藝文特區，是酒廠所改造。　攝影／吳素慧

高雄的駁二藝術特區，是高雄港倉庫所改造。　攝影／李宜修

二　大專院校藝文中心的設立

（一）設立

　　臺灣各大專院校自八〇年代中期後，有一普遍現象，那就是藝文中心的設置。其實，在歐美國家的大學中設置美術館、博物館及畫廊是十分普及的，且其成效卓著，反觀國內，早期只有中國文化大學設有博物館，這樣的情形一直到八〇年代開始陸續有學校設立相關組織，以下即整理出目前大專院校設有藝文中心相關單位者：

表 13：國內容大專院校藝文中心一覽表

成立年度	學校系所名稱
1982	國立臺灣師範大學藝術學院
1988	國立清華大學藝術中心、國立中興大學藝術中心、國立交通大學藝文中心、國立臺灣藝術大學版畫中心
1989	國立政治大學藝文中心
1990	華梵大學華梵文物館
1994	東海大學藝術中心
1995	國立中山大學藝文中心、國立中央大學藝文中心
1997	元智大學藝術中心、國立新竹教育大學藝術空間、實踐大學通識教育中心（2006 年 8 月更改為實踐大學博雅學部）
1998	靜宜大學藝術中心
1999	國立成功大學藝術中心、逢甲大學藝術中心、雲林科技大學藝術中心、大仁科技大學通識教育中心
2000	國立虎尾科技大學藝術中心、淡江大學文錙藝術中心、大葉大學設計暨藝術發展中心、中華大學藝文中心、正修科技大學藝術中心、義守大學通識教育中心、修平技術學院通識教育中心、國立嘉義大學人文藝術學院
2001	國立高雄第一科技大學藝文展示廊、國立臺灣藝術大學藝文中心、長庚大學藝文中心、弘光科技大學藝術中心、明新科技大學藝文中心、高雄餐旅學院通識教育中心

2002	臺南科技大學藝術中心、育達商業技術學院廣亞藝術中心、清雲科技大學清雲藝廊、南開技術學院藝術中心、國立中山大學逸仙美術館、萬能科技大學創意藝術中心、銘傳大學藝術中心、龍華科技大學藝文中心、國立臺灣海洋大學藝文中心
2003	中國科技大學視覺傳達設計系藝文中心、國立臺北教育大學南海藝廊、嶺東科技大學藝術中心、嘉南藥理科技大學文化藝術中心、國立東華大學藝術中心、國立臺南藝術大學藝象藝文中心、東方技術學院藝術中心
2004	建國科技大學美術文物館、東吳大學游藝廣場、長榮大學長榮藝廊、高苑科技大學藝文中心、國立聯合大學藝術中心、澎湖科技大學藝文中心、中華醫事科技大學藝術中心、國立高雄大學人文社會科學院、國立中正大學學務處藝文活動組（2009 年 1 月正式更名為「學務處藝文中心」）
2005	國立臺中教育大學藝術中心、國立臺北科技大學藝文中心、國立暨南國際大學人文藝廊、中原大學藝術中心、臺北市立教育大學人文藝術學院、屏東教育大學人文社會學院、國立高雄應用科技大學通識教育中心（藝文中心）、國立新竹教育大學人文社會與藝術學院、國立臺北藝術大學關渡美術館
2006	國立臺灣藝術大學藝術博物館
2007	國立陽明大學藝術中心、稻江科技暨管理學院藝文中心

資料來源：行政院文化建設委員會出版 2006、2008 年臺灣視覺藝術年鑑。
註：部分學校無專設藝文中心，但隸屬於通識中心、學務處等等相關單位，執行藝文中心之工作。

80-90 年代大學藝文中心林立，扮演著校園與社區的藝術推手功能。圖為清華大學藝術中心。　圖片提供／清華大學藝術中心

大專院校藝文中心的成立，除為相關系所學生實習作用外，教育部評鑑將其列為評鑑項目之一亦為重要因素，所以在九〇年代後，可以用一窩蜂來形容設置的盛況。尤其後期許多學校為升格大學，更積極設置藝文中心。但筆者認為八〇、九〇年代，臺灣社會其實將文化藝術當成一種時尚，在許多的商業行銷廣告文案中，我們可以發現藝術、文化、美學等字眼不時出現，從中即可得以窺見一二。各大專院校

中央大學藝文中心展覽活動
圖片提供／中央大學藝文中心

應是感受到如此之氛圍，加上當時藝術產業蓬勃，亦扮演推波助瀾的功效，所以，藝文中心才如雨後春筍般林立。

（二）定位與功能

每所學校成立藝術中心之目的不同，黃巧慧即以目前臺灣的大學藝文中心在學校組織中的定位，將其區分為下列幾種類型：「一、以推展全人教育為目標，致力於推動人文藝術風氣、提昇人文素養，與通識藝術教育相呼應；二、以推廣教育為主要訴求，推動校園及社區藝文活動；三、配合專業藝術創作教學，做為藝術相關科系的師生實習交流空間；四、以配合師生藝文社團活動為出發，附屬於學生事務處。」[52]如此之分類，事實上已將大專院校藝文中心之定位與功能清晰的界定。

[52] 黃巧慧：〈奏出學院藩籬共築社區文化──大學藝文中心的整合與發展〉，臺北：《國家文化藝術基金會會訊》1999 年 7 月，頁 2。

對於藝文中心的功能，各學校大都偏重於展覽與教育上，對美術館另外的重要任務——研究及典藏則較少觸及，一方面由於國內藝文中心才剛起步歷史較短，難以與外國百年歷史相較，再者與自身的定位有極大關係，所以，對設有美術科系的學校而言，該藝文中心將有更多發展空間。

廖敦如即依相關文章針對國內各學校的藝文中心發展型態作如下之圖示：㊸

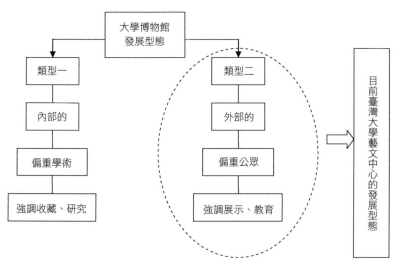

圖9：大學藝文中心的發展內涵（廖敦如改編自Humphrey，1991年）

（三）藝文中心與藝術社會

對於大專院校成立藝文中心的風潮，中山大學於 1998 年

㊸ 廖敦如：〈打造無牆美術館：校園公共藝術趴趴走兼論大學藝文中心的角色與功能〉，臺北：《美育月刊》2008 年 7 月，頁 80。

4月召集了全國十四所大學的藝文中心或相關單位代表，舉辦「藝術文化的第二展演管道——藝文、校園與社區結合」研討會。當時決議籌組一個全國性的大學院校藝文中心組織，於是在1999年成立「中華民國全國大學院校藝文中心協會」，現有四十三所大專院校藝文中心加入會員。

　　校園藝文中心對美術社會而言，最主要者為展覽功能，其相當程度提供藝術創作者展覽空間，並且對學生的人文素養無形中也有潛移默化之功用。此外，校園藝文中心的設立，亦衍生了駐校藝術家的出現，部分藝文中心邀請藝術家駐校創作，並與學生直接互動，此有助於整體藝文素養之提昇。而國藝會亦於1997年開始配合「國家文藝獎」，安排文藝獎得主駐校從事藝文活動，以活絡校園藝術氣息。由於校園藝文中心的數量眾多，且有學術專業為後盾，目前已成為各公私立展覽空間外另一個重要的展覽空間，相信在未來，有部分的藝文中心將會轉型，朝向更大規模的美術館發展，它在臺灣的美術社會中，將扮演日愈重要的角色。

高雄國際貨櫃藝術節，是以其地方特色而設置的藝術節。

三　藝術活動節慶化

（一）藝術與地方產業

　　1994年文建會開始了文藝季的活動，關心臺灣社會發展的人，大多會發現臺灣各地方一股腦兒興起各式各樣的文化季、藝術節。這些

文化季、藝術節的內容
有地方產業，如各種
農、漁產品文化季，亦
有純視覺藝術，如苗栗
假面藝術節、高雄貨櫃
藝術節（這兩項藝術節
都開始於 1999 年）等
等，這些活動的背後都
有一個共通的原因，那
就是以藝術包裝經濟。
因為主辦單位不外乎要
藉此來促進經濟消費，
或者展現經濟力量，並
增進地方知名度等等，

苗栗縣國際假面藝術節，以嘉年華會形式吸
引眾多人潮。　圖片提供／苗栗縣政府國際
觀光文化局

但從其內容可以發現，
這些活動主要偏重於地
方產業或民俗藝術，涉及本文所謂之藝術產業者較少，但不論
如何，站在國家整體文化發展立場而言，這些活動是值得鼓勵
肯定的。並且，從臺灣的美術社會發展言，此亦為文化現象之
一，故仍為一值得討論之議題。

（二）藝術與政治共舞

　　藝術活動節慶化是臺灣美術社會發展一饒富興味的現象，
其中涉及經濟，同時涉及政治問題，不少藝文界人士即認為臺
灣藝術活動節慶化與政治有密切關係，前高雄美術館館長李俊
賢觀察臺灣各種藝術節，做出如下的分析：

　　　　「藝術節」在臺灣發燒，是各種因素促成的，在政治層面

上，「藝術節」吸引大量群眾，其實無異於政治上的造勢大
會，而且相對於一般的群眾大會，「藝術節」比較輕鬆軟性，
更容易聚集不同立場的民眾，這種完美的政治效益，政治人物
可謂了然於心，對於「藝術節」，當然要善以待之。在社會層
面上，「藝術節」提供民眾休閒、消費、教育等活動，在休閒
的氛圍中，各取所需，有的享受最直接的官感刺激，有的真正
獲得知識的長進，甚至獲得心靈的提昇。而在產業上，「藝術
節」的節慶氣息，真的足以帶動消費和號稱有數億的大型「藝
術節」？在社會層面上，「藝術節」有無窮的效益。而回歸
「藝術節」的本質要義——藝術，「藝術節」促成藝術家在公
共開放空間直接展現作品，「藝術節」迫使藝術家思考「藝術
節」，使藝術家上山下海「扛千金、擔重擔」，如此的考驗歷
練過程，對藝術家未嘗不是一種創作思考盤整的過程，一些活
躍於「藝術節」的藝術家，「藝術節」確實促成了他們創作格
局的開展，而且，「藝術節」至少提供了藝術家實質的經濟收
益。從各種面向看，臺灣在各種面向上都有「藝術節」的需
求，而「藝術節」確實帶來各種形式的效益，因此，「藝術
節」在臺灣，應該還要繼續發燒吧。[54]

　　李俊賢同時認為「當前臺灣地方藝術節的風起雲湧，可說
是政治當權者執政思考下必然結果。」[55]另王嘉驥也認為：

　　就以 1990 年代以來，民進黨政府以反對黨的身分與姿態
崛起，在各地所採取的政治操作與選舉的策略模式，作為分析

[54] 李俊賢：〈社會進步藝術節發展蓬勃——當代臺灣藝術節形成原因初探〉，
　　臺北：《典藏今藝術》2003 年 7 月，頁 125。
[55] 同前書，頁 127。

的背景，並不難看出，這種由官方統治機器所贊助與推動的「當代藝術」展演活動，其背後的目的，除有為了振興地方上的觀光文化，或是為了促成社區文化總體營造的理想之外，同時，更有一大部分的「民粹主義」動機，尤其是為了塑造並提升主政者自身的文化形象。放在這樣的政治與文化脈絡加以檢驗，我們幾乎可以說，臺灣當代藝術近幾年來的「嘉年華會」，幾乎是採取寄身於政治統治機器，甚至與之結合的手段，來形成一種既藝術又政治的「奇觀」。[56]

不可否認，藝術活動的節慶化在民進黨執政後大行其道，民進黨向來較為文化界人士青睞，即在於與其他政黨相較下，民進黨對文化議題較為重視之故，但其實這是世界文化潮流趨勢，世界各地類似活動比比皆是，且其與政治之結合也是常態。布魯諾・費萊（Bruno S. Frey）即表示：「政客與政府官員早就表達出對藝術與特展的興趣。他們不但對藝術界與當地商業界的各種要求做出善意的回應，而且還有機會以『藝術活動贊助者』的身分（用納稅人的錢）在媒體上曝光。」[57]臺灣社會發展於此正躬逢其時，於是順勢有這樣的發展。

（三）藝術普及化

藝術活動節慶化不論主事者的考量何在，但站在整體藝術文化的推廣上，都是值得肯定支持的，重點在於如何將當地產業特色、風土人文及時代特色相結合，使其確實成為具吸引大眾注目的活動，讓人民因參與這些活動而在潛移默化中培養他

[56] 王嘉驥：〈臺灣當代藝術奇觀化的省思──從「粉樂町」、「好地方」、「高雄國際貨櫃藝術節」三展談起〉，臺北：《典藏今藝術》2002年3月，頁57。
[57] 布魯諾・費萊（Bruno S. Frey）著，蔡宜真、林秀玲譯：《當藝術遇上經濟》（臺北：典藏藝術家庭出版社，2003年），頁99。

們的審美觀，進而達到藝術普及化的目標，如此才具有意義。我們憂慮的是，執政者為突顯表面上對文化的重視及政績之呈現，一窩蜂地舉辦這些活動，但經費預算不足時，這些活動首先遭到忽視，這些更突顯出文化在臺灣的弱勢，是主事者應當重視的議題。

四　營利與非營利藝文機構之消長

（一）營利藝文機構

　　營利藝文機構主要指畫廊及拍賣公司而言，畫廊和拍賣公司在 1980～2000 年代產業由盛至衰的景況，從運作的家數可以清楚看出其消長，根據統計，臺灣畫廊的集中地阿波羅大廈，最盛時有四十九家，最低迷時剩十三家；[58]而拍賣公司也遭遇同樣狀況，景薰樓國際拍賣股份有限公司、羅芙奧股份有限公司、甄藏國際藝術有限公司、蘇富比臺灣分公司、佳士得臺灣分公司、宇珍國際藝術有限公司、傳家拍賣公司、標竿藝術拍賣公司、慶宜國際藝術拍賣公司等，至 2000 年止，除景薰樓國際拍賣股份有限公司、羅芙奧股份有限公司外，其餘都已停拍或轉移陣地。

（二）非營利機構

　　臺灣非營利藝文機構如文教基金會、公私立美術館、博物館在 1980～2000 年代呈現前所未有的盛況，這是拜經濟成長所賜。且幸運的是，比起營利藝文機構，它們在景氣低迷時，沒有發生那麼大的巨變，大都還能繼續運作，只是活動量減少，而不致於結束運作，當然很大的原因是其背後有企業及政

[58] 涂榮華：《臺灣商業畫廊經紀方式之研究》（嘉義：南華大學美學與藝術管理研究所碩士論文，2004 年），頁 49。

府的支持。

　　企業收藏藝術品通常是因為企業主個人對藝術的喜愛，有些進而設立美術館，亦有不少企業設立藝文性質之基金會（節稅為原因之一），除前述之外，並且可以提昇企業形象，美化工作環境，提昇員工士氣與工作效率。根據研究顯示，喜愛藝術的人較具創新的能力，或許也是企業主收藏展示藝術品的原因，當然其中也有投資的部分。

　　臺灣早期企業家收藏藝術品，最知名的當屬國泰集團的蔡辰男，其甚至為其收藏成立國泰美術館，這是早期喜愛藝文人士經常流連之處。可惜者，1985 年爆發十信案，蔡辰男受到影響，不得不關閉國泰美術館。而後臺灣私人企業設立美術館，較知名且活動力強者有鴻禧美術館（也因企業財務問題館舍遭拍賣而關閉）、奇美博物館、鳳甲美術館，另宗教團體佛光山的佛光緣美術館活動亦積極。此外，朱銘美術館則是藝術家個人成立美術館最為成功者之一，而另一財團——富邦集團，其雖未設立美術館／博物館，但所成立之富邦藝術基金會，對於藝術活動積極參與，是臺灣藝文基金會中甚為活躍者。

　　非營利藝文機構如前所述，有公部門或私部門所設置者，私部門所設置者就如上述的國泰、鴻禧，皆因經濟因素而關閉，這在臺灣泡沫經濟下是最常見的，影響所及，許多私人美術館活動力驟減，此時端賴公部門的藝文機構挑大樑了。從以下所整理的臺灣公、私立藝文機構成立時間，可以看出其中的消長情形，同樣的，從表 14 中我們可以發現 1980～2000 年代是公私立藝文機構成立的黃金時期，這正也可說明經濟對藝術社會發展的重要性。

文化中心一直是台灣重要的展演空間,尤其 90 年代末,商業畫廊低迷之際,文化中心更承擔許多藝術家展覽的需求,圖為台中文化中心。　攝影／曾士全

台中文化中心內部展覽空間　攝影／曾士全

表 14：各文教基金會設立一覽表

成立日期	基金會名稱
成立日期不詳	財團法人臺灣省福粟文教基金會
1975	山葉音樂振興基金會
1991	財團法人波錠文教基金會、吳三連臺灣史料基金會、孫瑞麟先生文教基金會、陳啟川先生文教基金會、仁和文教基金會、財團法人臺灣省音樂文化教育基金會、財團法人臺灣省博物館文教基金會
1992	和成文教基金會、財團法人臺灣公共圖書館事業文教基金會、林榮三文化公益基金會、鄭順娘文教公益基金會、廣三文教公益基金會、光寶文教基金會
1993	楊英風藝術教育基金會、天仁茶藝文化基金會、財團法人霧峰進南宮仙公廟文教基金會、泰安旌忠文教公益基金會、甲桂林文教基金會、施金山文教基金會、財團法人阿南達瑪迦公益基金會、白鷺鷥文教基金會
1977	永漢文化基金會
1978	吳三連獎基金會
1980	大同文化基金會
1981	聯合報系文化基金會、席德進基金會
1983	立青文教基金會、應昌期圍棋教育基金會、老莊學術基金會
1985	私立西田社布袋戲基金會、中華蕭邦音樂基金會、水藍文教基金會、王振生翁文教慈善基金會、李仲生現代繪畫文教基金會
1986	財團法人崇仁文化教育基金會、財團法人佛教育德啟智文教基金會、中華花藝文教基金會、樂山文教基金會、宏廣文教基金會、
1987	財團法人佛法山文教基金會、雙燕文化基金會
1988	財團法人佛光山文教基金會、鴻禧藝術文教基金會、周凱劇場基金會、太平洋崇光文教基金會、勤宣文教基金會、辜公亮文教基金會、果實文教基金會、雲門舞集文教基金會、沈春池文教基金會、廣青文教基金會
1989	世界客屬文教基金會、擊樂文教基金會、中法文化教育基金會、吳鼎昌陳適雲文教紀念基金會、財團法人臺中市山東省同鄉會文教基金會、國際沛思鋼琴學術文教基金會、中華飲食文化基金會、中國信託商業銀行文教基金會、財團法人光慧文教基金會、財團法人智者文教基金會、中華民國帝門藝術教育基金會

1990	財團法人臺灣省美術基金會、陳佩伶文教基金會、吉星福張振芳伉儷文教基金會、臺原藝術文化基金會、邱再興文教基金會、陳文成博士紀念基金會、臺北愛樂文教基金會、世紀音樂基金會、嘉祿陶藝文教基金會、國際新象文教基金會、財團法人鄉林文教基金會、青年音樂家文教基金會、亞洲文教基金會、財團法人天主教上智文教基金會
1994	財團法人善立文教慈愛基金會、玉山文教基金會、新古典表演藝術基金會、財團法人全臺鄭姓文教基金會、古典詩學文教基金會、松柏文教基金會、年喜文教基金會、何創時書法藝術文教基金會、永大文教公益基金會
1995	財團法人新光三越文教基金會、魏海敏京劇藝術文教基金會、鄧麗君文教基金會、中美亞洲文化基金會、震旦文教基金會、中華民族藝術文教基金會、楊三郎文教基金會
1996	家樂福文教基金會、建弘文教基金會、財團法人臺灣大地文教基金會、財團法人何春木文教基金會、明華園文教基金會、財團法人養德文教基金會、財團法人臺灣省私立明倫文教基金會、郭木生文教基金會
1997	國際文化基金會、財團法人李天祿布袋戲文教基金會、財團法人啟里文教基金會、富邦藝術基金會、保生文教基金會、財團法人關懷文教基金會、巴黎文教基金會、根登文教基金會
1998	財團法人臺灣省文化基金會、華盛頓文教基金會、新光吳火獅文教基金會、聯邦文教基金會、日月光文教基金會、德杰公益文教基金會、跨界文教基金會、財團法人水源地文教基金會、財團法人雲長文教基金會、財團法人天律文教公益基金會、美安文教基金會、財團法人天本文教公益基金會、現代文化基金會、財團法人真善美文教基金會、財團法人黃帝文教基金會、民視文教基金會
1999	春之文化基金會、紀慧能藝術文化基金會、陳昌蔚文教基金會、林洪易文教基金會、延平昭陽文教基金會、財團法人博觀致遠文教基金會、陳澄波文化基金會、財團法人臺灣原住民部落振興基金會、國巨文教基金會
2000	臺灣棋院文化基金會、財團法人新希望文教基金會
2001	恆友文化基金會
2003	財團法人億光文化基金會、力晶文教基金會、財團法人臺灣新光保全文化藝術基金會

2004	戴立林文化藝術基金會、財團法人陽明海運文化基金會
2005	日盛藝術基金會、勇健文化藝術基金會
2006	財團法人臺灣閱讀文化基金會

資料來源：文建會網站、《2006 年臺灣視覺藝術年鑑》（臺北：行政院文化建設委員會，2007 年）

表 15：各公私立美術館／博物館設立一覽表

成立日期	美術館名稱
1908	國立臺灣博物館
1925	國立故宮博物院
1955	國立歷史博物館
1957	國立臺灣藝術教育館
1961	國軍歷史文物館
1963	陶瓷博物館
1972	國立國父紀念館（含：中山國家畫廊、逸仙藝廊、德明藝廊、翠亨藝廊、戴之軒、翠溪藝廊六個展廳）
1975	臺南縣歷史文物館
1976	國立臺灣工藝研究所工藝文化館
1983	臺北市立美術館
1984	國立臺灣工藝研究所臺北展示中心、鳳山國父紀念館
1987	牛耳藝術公園、林淵美術館、林淵樸素藝術紀念館
1988	國立臺灣美術館、竹藝博物館
1990	二呆藝術館、臺灣民俗文物館、李梅樹紀念館（原名為劉清港醫師李梅樹教授昆仲紀念館，1995 年 4 月遷入現址:臺北縣三峽鎮中華路 43 巷 10 號，並正式定名為「李梅樹紀念館」。）
1991	楊三郎美術館、王家美術館、鴻禧美術館、蔡平陽木雕藝術館
1992	楊英風美術館、貝汝藝術館、奇美博物館
1993	李石樵美術館
1994	高雄市立美術館、佛光緣美術館總館、佛光緣美術館（臺北館）、鄉土藝術館、順益臺灣原住民博物館、皮影戲館
1995	李澤藩美術館、嘉義梅嶺美術館、稀綺美術館、木雕博物館、樹火紀念紙博物館、臺灣藝術博物館

1996	寶邁美術館、臺灣寺廟藝術館、新竹縣文化局美術館
1997	陳忠藏美術館、佛光緣美術館（屏東館）、袖珍博物館
1998	高雄市立歷史博物館
1999	鳳甲美術館、朱銘美術館、琉園水晶博物館、玻璃工藝博物館、國立臺灣歷史博物館
2000	中環美術館、鶯歌陶瓷博物館、新竹市文化局影像博物館、嘉義市交趾陶館、臺灣漆文化博物館（2005 年更名為「賴高山藝術紀念館」）
2001	臺北當代藝術館、楊清富美術館、國立臺北藝術大學關渡美術館、花蓮縣石雕博物館、世界宗教博物館
2002	中央研究院嶺南美術館、佛光緣美術館（宜蘭館）
2003	八畝園美術館、紫辰園美術館、蘇荷兒童美術館、長流美術館、花蓮縣文化局美術館、蘇荷兒童美術館、臺北縣立十三行博物館、震旦藝術博物館、祥太博物館、千岱博物館（前身是日大雕刻行（1998 年～2003 年），於 2003 年 5 月 17 日改成「千岱博物館」）
2004	萬芳美術館、嘉義市立博物館
2005	高雄市兒童美術館、陽明海洋文化藝術館

資料來源：文建會網站、《2006 年臺灣視覺藝術年鑑》（臺北：行政院文化建設委員會，2007 年）、中華民國博物館協會網址：http://www.cam.org.tw/big5/museum01.asp

（三）營利與非營利藝文機構消長之影響

　　本文於探討藝術教育時，論及我國之藝術教育於正規學制教育中之不足，端賴社會教育體系補充，臺灣的營利／非營利藝文機構對國人藝術教育之助益良多，再者，一個健全的藝術社會，營利／非營利藝文機構亦是十分重要之區塊，因其亦可視為社會文明之指標。臺灣 1980～ 2000 年間，由於經濟的成長及政府政策的推波助瀾，營利／非營利藝文機構相繼設立，自然帶給國人更多的學習場所，但也因經濟的因素，不少藝文機構無法持續正常運作。故不論是公、私部門的營利／非營利藝文機構，其消長均隨經濟的起伏而迭有變化，影響所及，使

得大眾的學習處所減少了。於藝術教育普及之角度言，當然不樂見如此之情況，蓋文化藝術之普及，最需要時間及人力的投注，而藝文機構的消長則與此息息相關。可見藝文機構的多寡攸關美術社會的發展，由此更加印證美術社會的運作，背後需要厚實的經濟作其後盾。

五　藝文期刊見證市場滄桑

（一）重要的藝術教育媒介

臺灣的藝術教育中，除正規的學校教育外，藝文期刊也扮演著重要角色，這在早期資訊不是十分發達的臺灣社會尤然。藝文雜誌除了介紹新的藝文理論知識外，還提供各種藝文訊息，並且，部分雜誌如藝術家雜誌、典藏雜誌、CANS藝術新聞、、、等等還有許多藝術產業的相關訊息，這些是學校課堂上較無法即時提供者，所以，藝文雜誌在臺灣已成為汲取藝術教育、相關新知的重要媒介。

（二）臺灣藝文期刊發展

臺灣的出版業非常蓬勃，社會上充滿各式各樣的雜誌刊物，但我們也可以發現，市面上關於藝術的期刊、雜誌，比較其他領域刊物似乎少了些，筆者試著整理出國內的藝文刊物發行狀況，對照藝術產業的發展，約略探討兩者間的關係。

藝術雜誌對藝術知識、訊息的傳播扮演著重要角色。

表 16：國內的藝文刊物一覽表

期刊類別	創刊日期	備註
藝術雜誌月刊	1958 年 11 月	已停刊
藝文誌雙月刊	1965 年 10 月	1993 年 7 月第 282 期停刊
藝術學報半年刊（國立臺灣藝術大學）	1966 年 5 月	繼續刊行
書畫月刊	1967 年 2 月	已停刊
藝粹雜誌月刊	1967 年 6 月	已停刊
中山學術文化集刊年刊	1968 年 3 月	1985 年 3 月第 32 期停刊
國立故宮博物院展覽通訊季刊	1968 年 11 月	第 21 卷第 2 期（1989 年 4 月）以前，刊名為：故宮展覽通訊；自第 33 卷第 1 期（2001 年 1 月）起，改刊名為：國立故宮博物院通訊；本刊自第 37 卷第 1 期（2005 年）起恢復原題名。繼續刊行
中國書畫月刊	1969 年 4 月	已停刊
美術雜誌月刊	1970 年 11 月	已停刊
雄獅美術	1971 年 3 月	1996 年 9 月第 307 期停刊
中國藝文月刊	1971 年 4 月	已停刊
東吳大學中國藝術史集刊	1973 年 3 月	已停刊
百代美育月刊	1973 年 9 月	已停刊
藝術家雜誌	1975 年 6 月	繼續刊行
藝術季刊	1972 年 9 月	已停刊
藝林月刊	1976 年 11 月	1977 年 7 月第 2 卷第 3 期停刊
藝海雜誌	1977 年 4 月	已停刊
中華藝術月刊	1977 年 11 月	不確定
美術家雙月刊	1978 年 4 月	不確定
民俗曲藝季刊	1979 年 9 月	本刊第 1 期（民 1979 年 9 月）至第 11 期（1980 年 6 月）為報紙型式，月刊，原由中國文化學院地方戲劇研究社發行，自 1980 年 11 月起，改刊為雜誌型式，期數另起。自 2002 年起改為學術季刊，所有投稿均需通過匿名審查方可刊，繼續刊行

中華民俗藝術年刊	1980 年	不確定
華岡藝術學報（不定期，中國文化大學出版部）	1981 年 6 月	2003 年 6 月第 7 期停刊
藝術之友	1982 年 2 月	不確定
藝術生活雜誌	1982 年 3 月	不確定
第一畫刊	1983 年 1 月	不確定
故宮文物月刊	1983 年 4 月	繼續刊行
桃園縣立文化中心藝文活動月刊（桃園藝文）	1884 年 1 月	繼續刊行
中國文物世界月刊	1985 年 10 月	2003 年 1 月第 197 期停刊
藝術界雙月刊	1985 年 11 月	不確定
府城藝苑年刊	1985 年	繼續刊行
臺灣藝聞月刊	1986 年 1 月	繼續刊行
當代月刊	1986 年 5 月	本刊發行至第 118 期（1996 年 2 月）後休刊，於 1997 年 7 月起復刊，2007 年 10 月第 239 期停刊
佛教藝術（不定期）	1986 年 5 月	1987 年 10 月第 4 期停刊
藝術學（不定期，國立臺北藝術大學美術史研究所）	1987 年 3 月	第 1 期有副題名：藝術學研究年報。原為年刊，自第 7 期（1992 年 3 月）起，改為半年刊；後又為不定期出刊，繼續刊行
云藝雜誌（不定期）	1987 年 3 月	不確定
藝術傳真月刊	1987 年 9 月	不確定
藝術教育月刊	1987 年 10 月	1995 年 10 月第 97 期停刊
臺中藝文季刊	1988 年 3 月	不確定
臺灣美術季刊	1988 年 6 月	繼續刊行
現代美術雙月刊	1988 年 7 月	繼續刊行
中國藝術雙月刊	1988 年 10 月	不確定
美育月刊	1989年3月25日	繼續刊行
藝術貴族	1989 年 8 月	1993 年第 48 期停刊
炎黃藝術	1989年9月1日	1997 年 1 月改名為山藝術，於 1997 年 12 月第 93 期停刊

收藏天地月刊	1989 年 9 月	不確定（香港發行）
藝術評論年刊（臺北藝術大學）	1989 年 10 月	繼續刊行
龍語文物藝術雙月刊	1990 年	不確定（香港發行）
藝鐸年刊（臺北市立師範學院美勞教育學系系學會）	1990 年 6 月	繼續刊行
長流藝聞月刊	1990 年 8 月	繼續刊行
藝術眼月刊	1990 年 10 月	1992 年 12 月第 27 期停刊
臺南市立文化中心季刊	1991 年 1 月	1997 年 10 月第 14 期停刊
中華藝術資訊月刊	1991 年 7 月	1993 年停刊
國立國父紀念館館訊（不定期）	1991 年 10 月	自 1998 年 5 月起，改刊名為：國立國父紀念館館刊，卷期另起
南濤美術季刊	1991 年 12 月	繼續刊行
文化翰林雙月刊	1992 年 6 月	1993 年 2 月第 5 期停刊
臺灣畫雙月刊	1992 年 9 月	1996 年 9 月第 24 期停刊
覺風季刊	1992 年 12 月	2002 年 6 第 36 期停刊
世紀月刊	1992 年 10 月	不確定
藝術潮流季刊	1992 年 10 月	1995 年 1 月第 8 期停刊
典藏藝術雜誌月刊	1992 年 10 月	2000 年 4 月第 91 期起衍成為典藏今藝術、典藏古美術，繼續刊行
中山人文學報半年刊（國立中山大學文學院）	1993 年 4 月	繼續刊行
石之藝術雜誌月刊	1993 年 6 月	原為雙月刊，第 13 期（1996 年 6 月）起改為月刊，繼續刊行
山海文化雙月刊	1993 年 11 月	繼續刊行
盼盼表演藝訊月刊	1993 年 11 月	繼續刊行
鑑賞雙月刊	1993 年 12 月	已停刊
美哉南投季刊	1994 年 1 月	不確定
鄉城生活雜誌月刊	1994 年 2 月	2000 年 1 月第 72 期停刊

億典精藏：藝術生活推薦雜誌季刊	1994 年 3 月	不確定
今日藝術季刊	1994 年 6 月	1995 年 4 月第 3 期停刊
南方藝術雙月刊	1994 年 11 月	原為月刊，自第 19 期（1996 年 11 月）改為雙月刊，繼續刊行
中國傳統藝術文化展季刊	1995 年 2 月	不確定
品藏藝聞月刊	1995 年 3 月	不確定
藝術論談	1995 年 7 月	不確定
藝術論衡年刊（成大藝研所）	1995 年 7 月	2003 年 12 月第 9 期停刊
頂尖藝術生活雜誌月刊	1995 年 12 月	繼續刊行
藝術秀雜誌月刊	1996 年 5 月	繼續刊行
琉園季刊	1996 年 6 月	1998 年 5 月停刊
大墩文化季刊	1996 年 11 月	繼續刊行
國立國父紀念館演藝資訊月刊	1997 年	繼續刊行
臺灣人文年刊（國立臺灣師範大學人文教育研究中心）	1997 年 6 月	2005 年 12 月第 10 期停刊
藝術新聞	1997 年 7 月	繼續刊行
CANS 藝術新聞月刊	1997 年 7 月	繼續刊行
臺南有藝術：臺南市聯合藝訊雙月刊	1998 年 1 月	繼續刊行
文化視窗月刊	1998 年 3 月	2005 年 12 月第 82 期停刊
藝類月刊	1998 年 5 月	繼續刊行
國立國父紀念館館刊半年刊	1998 年 5 月	原刊名為：國立國父紀念館館訊，自 1998 年 5 月起，改為此刊名，繼續刊行
新朝華人藝術雜誌	1998 年 10 月	2000 年第 27 期停刊
議藝份子年刊（中央大學藝研所）	1998 年 10 月	繼續刊行
藝術觀點季刊（國立臺南藝術大學）	1999 年 1 月	第 29 期（2006 年 4 月）至第 32 期（2007 年 10 月）為半年刊，繼續刊行

大雅藝文雜誌雙月刊	1999 年 2 月	2005 年 4 月第 38 期停刊
傳統藝術月刊	1999 年 6 月	原為雙月刊,自第 19 期(2002 年 6 月)起改為月刊,本刊發行至第 61 期(2005 年 12 月)止;自 2006 年 2 月起,改刊名為:傳藝,並改以雙月刊發行,期數繼續
國立臺灣美術館館訊雙月刊	1999 年 7 月	繼續刊行
果陀藝文電子報	2000 年 3 月	繼續刊行
環境與藝術學刊(南華大學環境與藝術研究所)	2000 年 6 月	本刊發行至第 3 期(2005 年 6 月)止;第 4 期(2006 年 5 月),刊名為:環境與藝術期刊;自第 5 期(2007 年 5 月)起,又恢復原刊名:環境與藝術學刊,繼續刊行
典藏今藝術報週刊	2000 年 10 月	繼續刊行
逢甲人文社會學報半年刊	2000 年 11 月	繼續刊行
輔仁學誌.人文藝術之部(輔仁大學文學院・藝術學院)	2000 年 12 月	繼續刊行
東方文薈年刊	2000 年 12 月	繼續刊行
黎明藝訊雙月刊	2001 年 3 月	繼續刊行
藝術教育研究半年刊	2001 年 5 月	繼續刊行
大趨勢月刊	2001 年 7 月	繼續刊行
西灣藝論年刊(國立中山大學音樂學系)	2002 年 6 月	繼續刊行
史評集刊年刊(國立臺南藝術學院藝術史與藝術評論研究)	2002 年 12 月	2003 年 12 月第 2 期停刊
造形藝術學刊年刊(國立臺灣藝術大學造形藝術研究所)	2002 年 12 月	繼續刊行
造形藝術學刊年刊(國立臺灣藝術大學造形藝術研究所)	2002 年 12 月	繼續刊行

藝術論壇（不定期，臺灣師範大學美術所）	2003 年 1 月	繼續刊行
圖文傳播藝術學報年刊（國立臺灣藝術大學圖文傳播藝術學系）	2003 年	繼續刊行
國立臺北師範學院學報－人文藝術類	2003 年 3 月	原刊名：國立臺北師範學院學報，發行至第 14 期（2001 年 9 月）止；自第 15 期（2002 年 9 月）起，衍成：國立臺北師範學院學報數理科技教育類、國立臺北師範學院學報教育類，期數繼續自第 16 卷第 1 期（2003 年 3 月）起，改以「卷、期」方式計期；再衍出：人文藝術類，卷期繼續。 本刊另出版光碟，本刊發行至第 17 卷第 2 期（2004 年 9 月）止；自 2005 年 9 月起，改刊名為：國立臺北教育大學學報人文藝術類，卷期繼續（因稿源不足，第 18 卷第 1 期未出人文藝術類），刊名變更
臺北縣立鶯歌陶瓷博物館季刊	2003 年 4 月	本刊只出 1 期；自 2003 年 7 月起，改刊名為：陶博館季刊，繼續刊行
陶博館季刊	2003 年 7 月	原刊名：臺北縣立鶯歌陶瓷博物館季刊，只發行 1 期；自 2003 年 7 月起，改為現刊名，繼續刊行
藝術論文集刊半年刊（國立臺灣藝術大學）	2003 年 12 月	繼續刊行
實踐通識論叢	2003 年 12 月	本刊發行至第 5 期（2006 年 1 月）止；自 2006 年 7 月起，改刊名為：實踐通識學報，繼續刊行
生活閱讀季刊	2004 年 3 月	繼續刊行
當代藝家之言季刊	2004 年 6 月	繼續刊行
藝術欣賞雙月刊（國立臺灣藝術大學）	2005 年 1 月	繼續刊行

CANS 當代藝術新聞	2005 年 2 月	本刊發行至第 2 期（2005 年 3 月）止；自 2005 年 4 月起，改刊名為：當代藝術新聞，繼續刊行
藝術認證雙月刊	2005 年 4 月	繼續刊行
國立臺北教育大學學報－人文藝術類半年刊	2005 年 9 月	原刊名：國立臺北師範學院學報.人文藝術類，發行至第 17 卷第 2 期（2004 年 9 月）止；自 2005 年 9 月起，改為現刊名，卷期繼續（第 18 卷第 1 期因稿源不足未出刊）本刊發行至第 19 卷第 2 期（2006 年 9 月）止；自 2007 年 3 月起，與《國立臺北教育大學學報.數理科技教育類》及《國立臺北教育大學學報教育類》合併成《教育實踐與研究》，繼續刊行
臺中教育大學學報－人文藝術類半年刊	2005 年 12 月	原刊名：臺中師院學報，發行至第 19 卷第 1 期（2005 年 6 月）止；自 2005 年 12 月起，改刊名為：臺中教育大學學報，並衍成人文藝術類、教育類、數理科技類，繼續刊行
藝術學研究年刊（國立中央大學藝術學研究所）	2006 年 6 月	繼續刊行
應用藝術與設計學報年刊（南華大學應用藝術與設計學系）	2006 年 7 月	繼續刊行
書畫藝術學刊（半年刊，國立臺灣藝術大學）	2006 年 11 月	繼續刊行
上古藝術投資	2006 年 11 月	已停刊
藝文薈粹半年刊	2006 年 12 月	繼續刊行
財團法人國家文化藝術基金《國藝會》	2007 年	財團法人國家文化藝術基金會簡訊 2007 年更名國藝會繼續刊行
成藝學刊年刊（國立成功大學藝術研究所學生會）	2007 年 8 月	繼續刊行

資料來源：國家圖書館期刊文獻 http://readopac1.ncl.edu.tw/nclserialFront/search/guide/search_result

從上表中可以發現三個主要特點，一是刊物的發行者主要為政府單位及學校；再者，發行日期主要時間集中在八〇～九〇年代間，第三，刊物的發行與停刊頻繁。政府機關因為擔負著推行政策的必要性，學校單位則基於研究的需要，加上這兩個單位在經費上較一般私人企業寬裕，所以可以持續出版，而八〇～九〇年代間則是藝術產業的興衰期，藝術市場的興衰也反映在藝文雜誌的發行與停刊上。

（三）見證藝術產業興衰

　　基本上，藝文雜誌的閱讀者是社會中的小眾，而如前所述，藝文雜誌的發行時間，主要集中在八〇～九〇年代間，這正是臺灣藝術經濟變動最大的時期。因此，不少出版業者在因勢利導下發行刊物，但也在景氣低迷不振，無利可圖的情況下停刊，如此出刊與停刊顯得頻繁，正顯示藝文雜誌與產業發展之密切關係。即使如藝文雜誌的龍頭雄獅美術，都在廣告量少難以支撐下，於 1996 年停刊，由此可見一般。所幸，政府及學校的藝文雜誌發行較不受影響。從上述之演變歷史，我們可以說，國內藝文期刊的滄桑史，正可以見證藝術市場的興衰史。

小結

　　綜觀前述我們可以清晰地發現，臺灣美術生態之變遷與臺灣美術社會發展有著密切關係，藝術產業的經營與經濟的榮衰息息相關，業者對景氣的變化所產生的現象都有其對應方法，如市場中偽作、網路之興起、市場的國際化等等，都能機動因應；而社會環境的演變，同樣也會有相關的機制與回應，如策展人的熱潮、公共藝術的介入、鐵道藝術網絡的形成、營利／

非營利機構及藝文期刊的更迭起伏等等，在在印證美術社會生態中，各個角色對美術社會發展相互呼應的結果。

　　美術社會的發展是隨社會的進化演變而變化，所謂天時地利人和，美術社會的發展需要各方的配合，如此，才能發展出成熟的美術社會。臺灣是個充滿生命力的社會，美術社會中的成員總能在各種變動中，尋找出適應的應變方式，而發展出自己獨特的美術社會生態。

第五章
美術社會之生態結構

　　一個健全的美術社會，端賴美術社會中各個角色恰如其分的扮演，才能獲致良好的結果，其中包括社經結構、藝術家、收藏家、產業界、美術館、藝術教育等等，這些元素是構成美術社會生態的重要環節，同時也是美術社會與大眾美學素質的基底。

第一節　社經結構

　　此處社經結構乃指社會大環境之整體結構而言，舉凡政治、經濟、社會、人口結構等等，此大環境之結構間環環相扣，彼此間的關係與互動，攸關著美術社會之發展。

一　經濟

　　文化經濟學者大魏・索羅斯比（David Throsby）曾這樣比喻經濟與藝術，他說：經濟如果是一個真實的人，那麼他一定是男性，而且是在長途飛機上，你不會希望坐在他旁邊的那種人；藝術則必定是女性，而且是聰明、捉摸不定、有趣的女人。而這兩個就像南半球和北半球，長久以來井水不犯河水地存在人類社會。[1]

　　而經濟與藝術這原本南轅北轍的兩個領域，隨著時間的嬗變，已經變得關係緊密，相互依存了。經濟已成為藝術市場，

[1] 大衛・索羅斯比（David Throsby）著，張維倫等譯：《文化經濟學》（臺灣：典藏藝術家庭公司，2003年），頁 vii-viii。

甚至是整個美術社會發展的前提，因為經濟的發展：「一是生產效率的提高，人們的休閒時間則相對延長，這就使其有更多的閒暇去關注藝術品；二是收入水平的提高，這為藝術品消費提供了經濟上的可能；三在滿足基礎的需求後，人民的需求欲望提高。」[2]因為如此，人們才可能從容地接觸藝術、典藏藝術，以促進藝術市場的發展。

　　經濟是增進美術社會發展的要素，但其兩者卻是相輔相成，產生互利的循環模式，藝術賴經濟發展，經濟亦受藝術文化之影響。大衛·索羅斯比（David Throshy）即指出文化在三個面向影響經濟結果：1.文化會影響經濟效率；2.文化會影響公平；3.文化會影響甚至決定群體欲追求的經濟或社會目標。[3]

　　所以，藝術的發展可說需建立在完整的社經結構基礎下，使藝術社會的成員相互影響配合。維克多利亞 D·亞歷山大（Victoria D.Alexander）在其《藝術社會學——精緻與通俗形式之探索》中，修改了 Grisword 的文化菱形為：

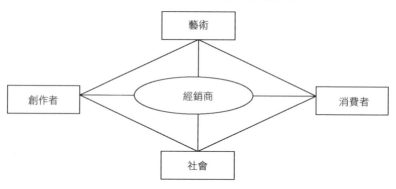

圖 10：Victoria 的文化菱形

② 趙軍朋、董靜：〈經濟發展與藝術市場〉，中國北京：《商場現代化》2006年5月（下旬刊）總第 468 期，頁 413。

③ 大衛·索羅斯比（David Throsby）著，張維倫等譯：《文化經濟學》（臺北：典藏藝術家庭公司，2003 年），頁 77。

此文化菱形加入了經銷商的角色，強化了經濟面的功能，意味著藝術與社會間的連結，永遠不可能是單一直接的，因為它們一方面會受到藝術創作者的中介，另一方面還受到接受者的影響，這整個是一個生態鏈的結合。④

二　人口結構

　　阿諾德‧豪澤爾（Arnold Hauser）認為：「藝術生產和接受與特權階級的存在是密切相關的……沒有一定的安逸感和支配空餘時間的能力，沒有人可以獲得文化。」⑤意指對於藝術文化的接受者是有其必要條件的，而在藝術社會中，擁有這條件的人就是一般所謂的中產階級。因此，藝術社會的發展，人口結構扮演著重要地位，中產階級向來是社會的中堅，中產階級的穩定，亦是藝術社會發展過程重要的要素，誠品畫廊趙琍從其實際市場運作中，即對中產階級的角色指出：

> 　　從 1995 年到現在，原來那群律師、會計師、醫師、建築師收藏群不見了，可是市場很需要中產階級來支撐藝術產業，因為他們是一股很穩定的力量，但在九二一震災後貧富差距更為懸殊，在我們畫廊營業中發現，最容易成交的金額是兩極化，也就是十萬元以下跟一百萬元以上的，介於二十～八十萬元的非常難賣，這顯示出臺灣藝術消費的族群有了斷裂。⑥

④ Victoria D.Alexander 著，張正霖、陳巨擘譯：《藝術社會學──精緻與通俗形式之探索》（臺北：巨流圖書公司，2008 年），頁 61。（Grisword 的文化菱形無經銷商一環）
⑤ 阿諾德‧豪澤爾（Arnold Hauser）著，居延安編譯：《藝術社會學》（臺北：雅典出版社，1991 年），頁 182。
⑥ 〈臺灣當代藝術的處境座談會〉，臺北：《典藏今藝術》2002 年 10 月，頁153。

由此實際的運作中，明顯看出人口結構對美術社會發展的重要角色，如果沒有中產階級的參與，則藝術缺乏資助，創作人口、中介角色等等美術社會成員，將無以為繼，如此環環相扣，美術社會也就無法健全發展。

三　政治與社會

　　另一方面，政治和社會的穩定性，與藝術社會的發展也是緊密關聯的，蓋政治與社會的自由穩定發展，常常是經濟成長與確保創作自由的關鍵。一般而言，在社會、政治氛圍不佳的情況下，人們通常是不會也無法，甚至不敢將心思置於精神生活上，如臺灣早期戒嚴時期，在各種有形、無形的箝制下，其結果使得臺灣的藝術社會發展緩慢。政治、社會變項對藝術社會的重要性，在臺灣可獲得具體之印證。

　　此外，政體的型態亦影響藝術社會之發展，大體而言，民主政體下的藝術社會發展，較威權體制下的社會更能有自由多元的常態發展。簡言之，怎樣的時代社會，將會產生怎樣風格面貌的藝術社會，這是為何有人說藝術史常常最能忠實地反映歷史，因為，藝術家所描繪的往往正是他們所處時代的最佳寫照。

　　總之，藝術社會的健全發展須建立在經濟、政治、社會等各方面都持續穩定的狀態下，才可能獲得正面的發展，畢竟在物質文明無法滿足人們的需求，且社會動盪不安的社會中，要求精神文明的發展無疑是一種不可預知的奢求。

　　整體而言，臺灣的社經結構雖因若干因素，如教育、法令、個人觀念之故，使得臺灣的美術社會發展未臻理想，但這些都是可以改善的問題。故臺灣的社經結構是有其條件可以樂

觀發展出健全的美術社會生態。

第二節　藝術家與收藏家

　　藝術家與收藏家是美術社會中，物件的傳遞者與接收者，藝術家創作藝術品，經過中介者傳遞給接收者，亦即收藏家，而此關係發生的前提是在藝術市場交易中。因此，本節即以藝術經濟之角度，探討藝術家與收藏家各自之角色及特性。

一　藝術家

　　藝術家是指以藝術創作為職業的一群人，而既然以創作為職業，自然與市場有緊密的關係，此處即在討論藝術家與藝術產業相關之議題。

> 　　市場是一把雙刃劍，它可以成就一個畫家，也可以毀了一個畫家。有些冷靜的藝術家藉著市場的機遇，不斷調整自己、完善自己，便會成為一個更好的藝術家。而有些人卻被市場沖昏了，就會逐漸消失在人們的視線中。當代的藝術家更要珍惜自己的藝術前程，不應急功近利，粗製濫造，更不應見風使舵改變自己的藝術追求，從而自毀名譽，自毀市場。[7]

　　在臺灣藝術經濟發展的過程中，不乏諸如此類的例子，而之所以發生這樣的狀況，其實與藝術家自身的認知有相當之關係。羅青即提供美國的一套標準，供藝術欣賞者及收藏家參考，此標準對藝術家言亦十分重要，而可供其參考：

[7] 孫曉蕊：〈書畫市場其實是把雙刃劍——當代畫家如何適應新環境〉，中國北京：《藝術市場》2005 年 8 月，頁 25。

1. 畫家必須先建立自己獨特的風格,而且要能夠在一定的一段時間內,有新的發展。

2. 畫家必須找到一個能全力支持他的畫廊;或者畫廊主持人能慧眼獨具,發掘有潛力的新進畫家。

3. 畫家的作品,必須要獲得特定藝評家的全力贊揚及深入的評論,而其評論文章,又要紮實而充滿了說服力。

4. 作品必須有大收藏家全力支持,不斷收藏。

5. 作品必須得到美術館的支持,在美術館中舉辦展覽或回顧展。同時,美術館中的負責人及研究人員,對作品亦當詳細研究、討論,並出版專書,能通過這五項考驗的畫家,大多在生前都能使自己的畫價,維持在一個穩定成長的狀況下。[8]

　　檢視這套標準的內容,可以說放諸四海皆準,所以,它其實適用於世界各地的藝術經濟發展,我們觀察臺灣之藝術市場,亦在這樣的軌跡中發展。

(一)畫家與產業的共生關係

　　健全的藝術市場結構裡,畫家是一個商品生產者,而畫廊則是販賣者,亦即畫廊需要有藝術家提供作品,作為買賣交易的物件,而藝術家則需要畫廊提供作品展示出售的平臺,在藝術市場中兩者缺一不可,所以,畫廊與藝術家兩者有著共生的關係。然而,在實際藝術市場運作中,有部分藝術創作者,會私下利用其人脈販售作品,但這畢竟不是市場機制之正常模式,最後當為正常運作機制所淘汰。

[8] 羅青:〈美國當代藝術市場的體系——畫軸外的沈思之十〉,臺北:《藝術家雜誌》1981年9月,頁89。

不少人，甚至於一些藝術家均抱持著「藝術無價」的觀念，因此，對市場是抱持著敬而遠之的態度，甚至有些畫家自視甚高，認為進入市場即是媚俗，是向藝術妥協。持此論點者，若是單純從事創作而非靠創作維生，則另當別論，但如果他是以創作維生的專業藝術工作者，除了作品的內容外，他勢必會注意到市場的需要，而作出不同程度之回饋與反應。所以，有人形容市場對於藝術家既是一個天仙，又是一個惡魔，它可以成就一個藝術家，也可以毀滅一個藝術家。

然而，藝術家基於與產業的共生關係，其與市場的連結關係應透過畫廊等中介媒體，從中了解藝術消費的內涵，以助其作品在市場上的流通。這並不代表畫家需媚俗地迎合市場，而是做為一個專業的藝術創作者，他應當對他據以生存的環境有所認識，才能創造自己的利基，有業者即表示：

> 一個專業的、成功的藝術家除了作品好之外，對於畫廊、市場的部分，他也要很聰明，看法要很成熟。懂得市場，也懂得自己在市場的位置和條件，一點都不會折損他在創作上的專業。臺灣總是覺得藝術家要不食人間煙火，否則作品就壞了，認為藝術家最好不要談那些數字，這是一個迷思。⑨

（二）畫家對市場的態度

臺灣的藝術市場，在早期因經濟普遍不佳，從事藝術創作者很少認為繪畫是可以賺錢的，所以，專業畫家不多，畫家郭振昌回憶其創作之路：

⑨ 趙琍：〈流線形世代，不要太《一厶》〉，臺北：《藝術家雜誌》2005年5月，頁322。

在七○年代我就曾經當過兩次職業畫家但都失敗，那時候臺灣沒有所謂的職業畫家，好像只有一個職業畫家叫張杰，連席德進都要去教書，所有當畫家的朋友幾乎都要靠第二個工作來養活他第一個工作，假設他的第一個工作是想當畫家的話。在八○年代我整整五年內一直想要辭職當畫家，在這種衝突下，拖拖拉拉過了五年，在八○年代末期終於辭職成功，這也反映了當時代的職業畫家的背景真的不是那麼容易。⑩

所以，臺灣早期的畫家大都是美術教師居多，謝里法即指出臺灣八○年代的專職畫家不多，當時的畫家多數有兼職，尤其是教師最多，謝里法稱之為「教師畫家」，⑪其實，這樣的情形至今亦然，謝佩霓即認為：

一個人假使想要繼續藝術創作，基於最穩定、最高尚、最整體的評估，勢必選擇進入學術體系擔任教職。這不只是生物鏈的循環使然，而是得以進入鞏固安全保障的機制。成為美術科系教師確實無異於取得游刃於各界的護身符與通行證，既可以收入固定，保持與學生的頻繁互動，更因為學術地位而能贏得官方、社會公信，擴大參與及影響力的層級。⑫

無怪乎有人說學校是藝術家最好的歸宿，但臺灣在藝術市場興盛的八○、九○年代，卻出現了不少專職畫家，這些畫家

⑩ 陳淑鈴：〈開新——八○年代臺灣美術發展座談會紀錄〉，臺北：《現代美術》2004年12月，頁27。

⑪ 謝里法：〈2000年臺灣美術的展望〉，臺北：《藝術家雜誌》1992年2月，頁155。

⑫ 〈臺灣當代藝術的處境座談會〉，臺北：《典藏今藝術》2002年10月，頁154。

的創作題材多以市場取向為主，市場上喜歡什麼題材的畫，他們就迎合市場需要而作畫。當時，甚至有些作品到買家手上時，油彩還沒乾，因此，有人戲稱這些畫家是「工廠」，這些市場取向的畫家，主要的合作對象是經營泛印象派的畫廊。相對於這些市場型的畫家，另有一些畫家，他們的創作則大都本著自己的藝術理念，不為迎合市場的品味而創作，這些畫家合作的對象，以經營現代藝術的畫廊為主。這類的畫家多數都在學校任教，可能因為他們有固定的工作，沒有經濟壓力，所以較不會在意市場的取向，而能堅持自己喜歡的創作。

面對八〇、九〇年代藝術產業的飆揚，臺灣的藝術創作者，尤其是部分較年輕一輩者，往往沒能自我沉澱，使得在面對市場時急功近利。藝術家黃步青即認為：「現在臺灣社會有錢了，許多年輕畫家也變得追求錢而沒有理想，畫些和老畫家一樣的作品比較好賣。」[13]而倪再沁則講得更露骨：「九〇年代，許多中青輩畫家回頭畫『泛印象派』作品，想必是利之所趨使然。畫市裡盡屬這一類作品，難怪有人說，臺灣真正的『國畫』就是『泛印象派』，它不必求變卻能永續經營。保證增值的誘惑，使投機客紛紛進入畫市，而異化又物化的藝術成為最堅強的主流，迅速膨脹的繪畫市場遲早會像股市一樣——崩盤。」[14]

的確，臺灣藝術市場在最蓬勃之際，不少創作者在追逐名利中，迷失了自己對藝術本質的追求，一味地迎合市場，及至市場衰敗時，一時不知所措，甚至有些創作者便在藝壇消失無

[13] 陳麗秋整理：〈展望臺灣新美術六區座談會（臺灣南區）〉，臺北：《雄獅美術》，1992年3月第241期，頁155。

[14] 倪再沁：《臺灣當代美術通鑑》藝術家雜誌30年版（臺北：藝術家出版社，2005年），頁226。

踪，王嘉驥觀察指出：

> 藝術家過分市場化與投機化的結果，終究難免有被市場掏空的危機。過去十年來，許多原本創作潛力雄厚的青壯輩藝術家，卻因為過度市場化，過度迎合市場，蓄意媚俗，以及創作過量等等因素，在很短的時間之內，就耗盡自己多年以來所累積的創作能量。[15]

　　此外，臺灣藝術經濟發展的過程中，畫家在面對市場時，畫價問題是一需要嚴肅探討的議題。臺灣畫家的畫價偏高一直為人所詬病，這種現象肇因於八〇、九〇年代藝術市場狂飆之際，臺灣社會充斥功利色彩，幾乎任何標的均可拿來當作投資之用。在此前提下，再經業者的鼓動，許多人乃將畫作當為投資物，於是許多只看名氣不看作品、買賣尚未完成的半成品等等光怪陸離的情況層出不窮，繪畫儼然成了金錢遊戲下的流行物。筆者即曾看過收藏家住處擺滿未曾開封的藝術品。如此的氛圍助長了畫家標高自己作品之行為，許多畫家在訂定畫價時非常主觀，且先不看作品，就與前輩、同儕相比較，而定出超乎自己行情的價格，大未來畫廊負責人林天民即表示：

> 當代年輕藝術家對自己的作品價格普遍沒有概念，在藝術產業裡，創造有品味、有知識的需求，是經紀人、畫廊的工作，但是價格不是由生產者決定的，市場講的是供需問題，供需之間要能平衡。對藝術家而言，理解市場機制不是世俗，而是一種通透、智慧。[16]

⑮ 王嘉驥：〈臺灣的位置——1990 年代臺灣當愛藝術的狀態-1-〉，臺北：《典藏今藝術》1998 年 11 月，頁 125-127。

⑯ 林天民：〈你還很年輕，對自己的文化夠了解嗎？〉，臺北：《藝術家雜誌》2005 年 5 月，頁 310-311。

一般而言，文化產品的價格訂定應考慮：1.定價目標。2.文化產品成本。3.文化市場需求。4.市場競爭結構。5.行業管理政策。[17]但觀察國內畫作之訂定，雖然畫廊會提供相關資訊意見，但似乎仍以畫家個人主觀意見為考量者較多。阿諾德・豪澤爾即認為藝術作品價格的確定，更多地取決於各種市場因素，而不是藝術家所能左右的。[18]總之，藝術家若仍堅持己見及自尊，而不願隨市場機制調整價格，則市場與畫家都受其害，而畫家將會受害更深。在此要強調的是，畫家應該認清藝術品進入市場即是商品，既是商品就讓它隨市場的供需去調節其價格，而不要去堅持所謂的身價問題。臺灣畫家對畫價的在意程度，使得在美術館的典藏作業上曾發生這樣的例子：

　　　　畫家為了維持畫價行情，與其畫作優惠售予美術館，寧可以贈畫作為折扣，也不願降價而影響畫價行情，以免收藏投資者以為價值下跌而不願再買其作品。所以藝壇這種重視畫價行情記錄指標的情況，限制了藝術品交易及判斷的客觀性，一味著重於畫價上作比對，而不在藝術內涵上爭高下，對藝術的成長而言也是一種錯誤的導向。[19]

　　藝術家基於種種因素，無一定的價格訂定標準，但藝術品進入市場即為商品，既是商品即可評估其直接成本與間接成本，於是專業的中介媒體如畫廊或經紀人，因其在實際運作中，可以歸納出各種訂價的參考依據，這些專業的意見應該予

⑰ 李康化：《文化市場營銷學》（中國上海：上海文藝出版社，2005年），頁223-227。

⑱ 阿諾德・豪澤爾（Arnold Hauser）著，居延安編譯：《藝術社會學》（臺北：雅典出版社，1991年），頁162。

⑲ 崔詠雪：〈美術館與藝術家的互動及其倫理議題〉，臺中：《博物館學季刊》1998年4月，頁69。

以尊重。畫家若不能調整心態會讓自己作繭自縛,因為在市場飆揚之時,總有人會出手,但市場低迷時則另當別論,偏偏不少藝術家因曾售出如此之價格,便以為自己有如此之行情,或因藝術無價、或因降價即降格等理由,而不願降價以售,久了就自斷生路,更甚者就退出市場了。繪畫創作的有形成本可以估算,而無形成本雖難以計算,但總可以在比較中取得平衡點,與國外藝術市場相比,國內畫價,尤其是年輕一輩的藝術家,其畫價偏高是不爭的事實,藝術產業在商業機制中要能夠永續經營,則經濟學的供需理論是不得不依循的必要條件。

(三)畫家與畫廊的互動

如前所言,畫家與產業界有著共生的關係,兩者之間的互動至為重要,該互動關係攸關美術社會生態發展健全與否。臺灣的畫廊與畫家的互動,不少以利為基礎,於是,發展過程中會出現畫家在某一畫廊成名之後,由於其他畫廊提供更優渥的條件,因此轉換合作對象,也有畫家則跳過畫廊,自己直接處理買賣事務;畫廊間也會因爭取畫家而不擇手段,這些都喪失了產業應有的市場倫理秩序,使得畫廊與畫家雙方應有的藝術專業都不見了,這對健全美術社會發展影響至鉅。在健全的市場機制下,產業及畫家應各有本分,業者提供營運行銷專業,而畫家則專心於創作,實無庸費心於市場事務才是。

事實上,畫家和畫廊互動的癥結應在於互信,唯有在互信的基礎上,雙方才可能發展出可長可久的合作關係,而這樣的互信關係除建立於自由心證外,應透過經紀制度的規範而更加落實,否則不滿、抱怨將層出不窮。臺灣藝術市場之業者,不少人認為整個市場中,畫廊除需投資金錢外,尚須負擔風險,但藝術家卻常自產自銷,對畫廊而言是十分不平的。因此,如果雙方有經紀合約,權利義務彼此明白規範,這種情況將會大

幅減少。當然，經紀制度並不是萬靈丹，尚需雙方的互信與自制配合，否則，由於兩者互信不夠，藝術家認為畫廊坐享其成，卻不夠積極為其行銷；畫廊則因不少藝術創作者，在家（畫室）私下賣畫，形成畫室即畫廊的情形而迭有怨言。因此，藝術家應於尋妥合作畫廊後，即將自己完全交由畫廊打理，自己之心思放在創作上即可。另一方面，經紀的畫廊也要負責地為其旗下的藝術家全盤規劃，讓其無後顧之憂。

　　事實上，經紀制度的維持，在實際運作上，即如上述，存在不少問題，所以，雖有部分畫廊如誠品畫廊、臻品藝術中心、、、等畫廊有經紀制度，即或因互信不足、資金不足等原因而效果不彰，在藝術經濟衰退的九〇年代後期，維持經紀關係者只剩下少數畫廊與藝術家而已，[20]現在不少畫廊與藝術家乃以默契方式合作。當然經紀關係的解除，還有別的原因，除畫廊本身的經濟壓力，再者，畫廊或藝術家如果作品賣得不好，雙方都會覺得對不起對方，因此而解約，在此情況下雙方多能以默契的方式合作，亦即沒了合約限制及壓力，但仍能繼續合作。

　　臺灣的畫廊由於成立歷史較短，缺乏像歐洲畫廊有經營二、三代的歷史者，他們對自己的走向、定位十分明確，如此，較容易吸納志同道合的藝術家合作，而易形成較好的關係。如法國知名畫廊丹尼絲賀內的負責人丹尼絲賀內（Denise

[20] 臺灣畫廊的經紀制度於九〇年代時難以維繫，但 2007 年因全球性藝術市場對當代藝術的高潮，畫廊的經紀制度又風行起來，如亞洲藝術中心－廖堉安；大未來畫廊－陸先銘、涂維政；索卡藝術中心－陳擎耀、何孟娟；印象畫廊－楊人明；朝代畫廊－鄭農軒、王佳琪、邱鈺韋；新苑藝術－陳永賢、黃心健、陶亞倫……等等。（李維菁：〈代理藝術家——畫廊經紀又成風〉，《中國時報》2007 年 8 月 24 日 A18 版）雖說由於環境的改變，兩者又結合在一起，但經紀制度最重要的互信互利，是否在無利可圖時，彼此的猜忌又作祟，屆時又起變化，恐難以預料。

Rone'）經營畫廊五十餘年，她一直強調畫廊的經營一定要選定自己的經營方向，並且對於所選定的藝術家的藝術形式堅持到底。換言之，一個畫廊的經營者，必須要對藝術抱持著堅定的信仰，她將這種對藝術堅定的信仰稱之為「一種意識型態的奮戰。」[21]臺灣多數的畫廊與畫家之間即缺乏這種堅持，因此，才會產生畫家周遊在不同畫廊的情況。其實，這個問題的背後有值得探討的地方，如這是否意味著臺灣的畫廊和畫家太多，讓彼此的選擇較多，因而不易形成較固定的合作模式。而這問題的核心，似乎又回到上述的重點，即雙方缺乏對藝術的堅持。

　　臺灣的藝術產業在經過九〇年代興衰的過程中，畫廊和畫家雙方應該能冷靜下來思索未來的方向。以往畫價狂飆之際，畫家應畫廊的要求，不斷地畫小品畫以供收藏家的需要，合作對象轉換頻繁的情形不應該再有了。否則，收藏者要的是畫家的知名度，畫廊和畫家要的則是利，彼此假藝術之名，而行圖利之實，其結果是，藝術這東西三者都沒有得到。這些都關乎臺灣藝術產業的生存問題，如果相關人士要維繫這個產業，讓它朝較健全的路向發展，則回歸藝術將是彼此要有所堅持的。

　　此外，前述臺灣畫家畫價偏高問題，亦是影響市場運作的重要因素，由於股市狂飆時帶來的金錢遊戲，導致畫價高漲，但市場低迷時，畫家卻因面子問題或藝術無價的觀念作祟，畫價仍居高不下，而形成「有行無市」的情形。畫家若不能體認藝術品進入市場即是商品，而需隨供需原則調節，則藝術市場將不易活絡，則整個生態鏈自然不易形成。

　　另在臺灣美術社會發展中，畫家與畫廊的互動，還有一現

[21] 王玉齡：〈經營畫廊五十年見證歐洲當代藝術演變〉，臺北：《藝術家雜誌》1996 年 1 月，頁 269。

象頗值得注意，那就是由於觀念藝術的影響，愈來愈多的年輕人喜歡以裝置手法呈現他們的藝術理念，而這些作品通常較不重視繪畫技巧。因此，除了題材外，他們的繪畫技巧並不純熟，然而美術是視覺藝術，這在講究視覺美感的行銷上，自然不為畫廊所歡迎，但他們也不以為意，因為，不在畫廊展出，他們反而活躍於替代空間，如此之發展吾人尚不驟下定論，但短期而言，對市場上創作者的延續是堪慮的，這樣的結果不僅對畫廊發展不利，對整個美術環境而言也恐失之偏頗。

二　收藏家

　　收藏家是藝術市場中的買家，穩定的收藏群是藝術產業所不可或缺的，他們是藝術市場發展的重要關鍵，攸關市場之正常運作與否。所以，一群具規模與實力的收藏家是藝術市場所需要的，也是美術社會不可或缺的。

　　藝術收藏是人類心靈活動中十分令人玩味的心理，收藏的功能大抵有助於怡情養性、投資增值、促進公關、教育作用、提昇品味、身分地位、建立形象、傳承歷史、鼓勵創作、啟迪靈感、節稅免稅、提供抵押、變現救急等許多不同需求的功能。[22]這種兼具經濟及怡情養性的行為，自古以來，即吸引眾多富商巨賈的熱衷。

　　但不幸的是，藝術這個產業是興於百業之後，衰於百業之先，收藏者往往基於經濟考量作為收藏分配的依據，如此自然對藝術經濟之發展有所影響。所幸臺灣的美術社會，收藏群經過經濟的成長、教育的普及與啟蒙等等，已經發展出日益成熟的族群。

[22] 林伯賢：《收藏學【上】》（個人發行 2003 年）。

（一）收藏人口崛起及其結構

藝術的收藏與經濟環境有絕對的關係，臺灣的藝術市場在
1980年代之前，由於經濟因素，尚未產生較大的收藏家。謝里
法研究臺灣美術的發展演進指出，臺灣的美術發展是由沙龍時
期→畫會時期→畫廊時期→美術館時期，日據時代由於日治之
故，臺灣美術移植東京沙龍模式，美術社會的主要角色，是以
展覽為主的各畫會及展覽會；及至光復後，因處交替階段，仍
延續前述沙龍形式，只是數目增多且多元的畫會扮演更吃重的
角色，此階段仍以展覽為主；及至七〇年代後期，因經濟成
長，收藏者隨之日益增多，因此，形成了所謂畫廊時代；之後
再隨著社會的發展，因應社會之需要，各藝文中心、美術館相
繼成立，乃進入美術館時代。[23]這樣的衍變與臺灣的經濟發展
相對照，大致上是相符合的。另外，他在〈從美術比賽到美術
收藏與拍賣〉的演說中也指出，臺灣在二十世紀前半是畫家唱
獨角戲的年代，只有贊助者，沒有收藏家。所以，畫家的唯一
發展就是比賽，而後隨著經濟起飛，市場機制取而代之，畫
廊、美術館、拍賣會逐漸進入，才結束畫家唱獨角戲的年代。[24]
畫廊時期之前，由於臺灣經濟落後，美術的發展多數屬純展覽
型態，當時少數商業畫廊的客戶，多以駐臺美軍等外僑為主，
及至經濟起飛，部分喜愛文藝的人有了經濟能力，進入畫廊購
藏藝術品。而在股市狂飆之際，有不少人以投資心態進入藝術
市場，此外，「有時收藏家為了快速地獲得象徵性的社會與文

[23] 謝里法：〈從沙龍、畫會、畫廊、美術館——試評五十年來臺灣西洋繪畫發展的四個過程〉，臺北：《雄獅美術》1982年10月第140期，頁36-49。
[24] 李玉玲：〈收藏家也是另種藝術家〉，臺北：《聯合報》1999年7月12日第14版。

化地位，會去收藏那些能夠代表文化水準的作品。」[25]更有部分人以畫廊有利可圖而經營畫廊，因此，臺灣的畫廊一度如雨後春筍般，成立了數量前所未有的商業畫廊，於是就出現了一群收藏家。

基本上，一般的收藏者大都不願身分曝光，因此，對於收藏者的結構分析資料不易獲得。本文研究資料的蒐集中，只有《藝術家雜誌》1991年2月號的繪畫收藏實況問卷報導——藝術市場的展望與檢討、黃光男於1992年的國內畫廊及收藏家現況調查及中華民國畫廊協會在1994年的畫廊博覽會中的問卷調查較有系統。

根據中華民國畫廊協會的調查，臺灣的收藏人口其基本結構如下：

表17：臺灣收藏人口基本結構調查表
(A)

性別	f	%
男	235	78.3
女	65	21.7

(B)

年齡	f	%
30歲以下	8	2.7
30-40歲	88	29.3
41-50歲	113	37.7
51-60歲	54	18.0
60歲以上	37	12.3

[25] 郭繼生：〈收藏家與藝術——從藝術史的觀點談起〉，臺北：《藝術家雜誌》，1994年9月，頁258。

(C)

每月逛畫廊次數	f	%
每個月都會去	191	63.7
2、3 個月去一次	71	23.7
4、5 個月去一次	11	3.7
約半年去一次	23	7.7
一年去一次	2	0.7
不一定	2	0.7

(D)

職業	f	%
機構負責人，董事，股東	100	33.3
中階管理層（副理，主任…）	28	9.3
老師，教授	20	6.7
一般職員	17	5.7
家管	17	5.7
已退休	15	5.0
高階管理層（副總，廠長…）	11	3.7
設計師	6	2.0
建築師	5	1.7
醫生	5	1.7
工程師	4	1.3
作家，編劇，編輯，音樂創作	4	1.3
藍領階級	3	1.5
傳播業	2	0.7
社會服務	1	0.3

資料來源：〈畫廊導覽〉，《中華民國畫廊協會》1994 年 10 月號。（f ＝ frequency ＝人次）

前述問卷距今已有十餘年的時間，當時畫廊產業尚未低迷，而現今收藏者逛畫廊的次數明顯減少，位於臺北市忠孝東路四段的畫廊集中地阿波羅大廈，其畫廊數從鼎盛期的五十餘

家，至今的二十餘家，經常門可羅雀，購買次數、金額也都下降，這是正常的經濟市場反映。然而，收藏的人口仍是男性為主，並且多數在四十歲以上的高收入之人士，收藏人口的基本結構沒太大的變化，現在的情形是市場萎縮之反應。

（二）收藏動機

臺灣早期的收藏家，多是政府官員或是經濟狀況較佳的醫師、建築師，由於他們的教育程度高，對藝文也較有接觸而愛好藝術，但當初絕大多數並沒有所謂藝術投資的觀念，因此，對收藏的態度除了個人的喜好外，也有贊助的性質。及至 1980 年代末 1990 年代初，藝術市場隨著股市狂飆後，原來不受青睞的藝術品，其價值竟也可以像股票般投資快速增值，因此，這時期進入藝術市場的收藏者裡，有不少人的收藏動機，是將藝術品視同投機性物品。然因收藏觀念不正確，迷信創作者的知名度，導致購買時只挑作者不重視作品品質；另一方面，也有部分畫廊業者未能本著專業道德，以協助顧客建立正確的收藏觀念，將所謂的名牌畫家之藝術品當作投資物推銷，而傷害了藝術產業應有的文化性格。

依據中華民國畫廊協會及黃光男對收藏家問卷有如下各種收藏動機：

表 18：收藏家收藏藝術品的動機

購買動機	第一次購買平均百分比	目前購買平均百分比
人情關係介紹	2.77%	1.37%
為了投資	6.63%	13.39%
純粹喜歡，想收藏	74.75%	69.99%
為了佈置，室內設計	15.38%	13.61%

資料來源：〈畫廊導覽〉，《中華民國畫廊協會》1994 年 10 月號。

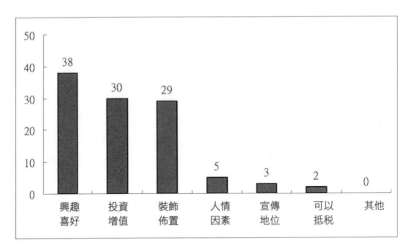

圖 11：收藏家收藏藝術品的動機收藏動機

資料來源：黃光男：〈博物（美術）館與畫廊的互動〉，臺北：《視覺藝術》
1998 年 5 月，頁 57。調查時間：1992 年 6 月

　　從收藏的動機中，我們可以發現純粹喜歡佔最高比例，但
值得注意的是，在中華民國畫廊協會的問卷中，人情關係介
紹、純粹喜歡、為了佈置，第一次購買與目前購買的比例都下
降，但為了投資這項，卻激增了一倍之多，可見，有愈來愈多
的人將藝術品視為投資標的。

　　另有業者在長期觀察收藏族群的經驗下，指出：「收藏家
基本上分為兩大族群，一是專門收高價之名作品，以投資為導
向的收藏；另外一群則是分配收藏方向，通常因為年輕人創意
性高比較有趣，價錢也不貴，所以他們除了高價作品之外，也
會投入一部分在年輕藝術家上，算是做為一種鼓勵。」[26]雖說
是鼓勵，但其實不少收藏家多少仍有押寶的心理。

[26] 李亞琪：〈以畫廊的公信力做保證〉，臺北：《藝術家雜誌》2005 年 5 月，
　　頁 314。

臺灣九〇年代中期之後，由於市場低迷，藝術品的流通不似以往熱絡，而且價值不升反降，於是市場的買氣明顯滑落，雖大環境景氣低迷是一因素，但收藏者因沒有利基而暫緩收藏的腳步，應該也是一重要因素。藝術的原始作用是在滿足人的性靈需要，其商品價值是後來的附加價值，如果收藏者本末倒置，那與金錢遊戲有何不同，如此就失去藝術收藏怡情養性的功能，這是藝術收藏者應有的態度，也唯有如此藝術市場才能健康的發展，畢竟健康的收藏態度是以藝術審美的精神性為其前提，其後的升值則是依附而來的。

（三）收藏者與畫廊的互動

　　收藏者的管道以往都是直接購自畫家本身，當時贊助的成分居多，但現在藝術經濟興起，美術社會分工都已專業化、職業化，因此各司其職，收藏家也有更專業的仲介管道獲得更多元的藝術品，其中畫廊是最主要的管道。以下試從前述三項問卷統計中的相關題目，探討收藏者與畫廊的互動關係：

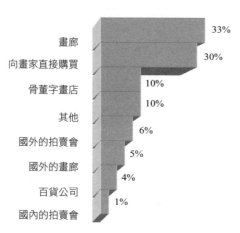

圖 12：國內收藏家購畫管道

資料來源：張瓊慧：〈繪畫收藏實況問卷報導——藝術市場的展望與檢討〉，臺北：《藝術家雜誌》1991 年 2 月，頁 148。

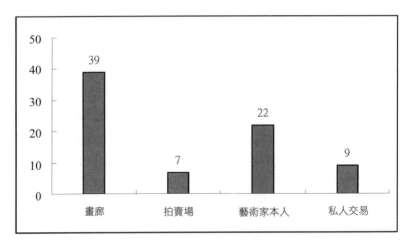

圖 13：國內收藏家購畫管道

資料來源：黃光男：〈博物（美術）館與畫廊的互動〉，臺北：《視覺藝術》
1998 年 5 月，頁 59。調查時間：1992 年 6 月

表 19：國內收藏家購畫管道

	f	%
畫廊	243	81.0
專人介紹	88	29.3
博覽會上	34	11.3
拍賣會上	39	13.0
直接向畫家購買	13	4.3
個人畫展	6	2.0
出國收購	5	1.7
藝品店，古董店	3	1.0
與朋友交換	1	0.3
義賣會上	1	0.3

資料來源：〈畫廊導覽〉，《中華民國畫廊協會》1994 年 10 月號。（f = frequency
= 人次）

從上列三表中可以發現畫廊是收藏家收藏的最主要來源，其中最大的變化是以畫廊為主要來源管道逐年上升，而直接從畫家收購則逐年下降，但中華民國畫廊協會的統計中向畫家購買驟降至4.3%則有疑異，依筆者曾實際從事畫廊業之經驗，仍有不少收藏家直接購自畫家，故質疑其中專人介紹應與畫家有關。另一值得注意的現象是，收藏家購自拍賣會的比例也上升了，這雖然是因為拍賣會在臺灣市場發展的結果，但觀察思索藝術市場之運作，這也是畫廊業者需要反省的。通常收藏者最在意的應該是作品的真偽、來源與價格。臺灣的藝術品價格偏高，這是一直為人所詬病的，而畫廊的買賣價格，常常標價與實際售價不同，因為較不公開，所以有些收藏家不願到畫廊買畫，而喜歡到拍賣會場買，因為，他們希望透過拍賣市場，能讓藝術品的價值公開化、合理化，而不願任人宰割。且在現今市場低迷之際，他們到拍賣市場常常能買到物超所值的作品。但不管如何，向畫廊購買藝術品的比例逐年上升，且比例相當高是值得肯定的，這才是美術社會發展的正軌。

　　臺灣早期的畫廊會主動為收藏家舉辦各項藝術講座，以提供相關藝術知識，但1987年解嚴後，國外各種資訊容易獲得，包括藝術方面；另一方面，收藏家的素質也日見提昇，他們本身十分用功，依筆者於畫廊工作之經驗，發現臺灣的收藏家有不少人對市場的了解，以及美術專業知識的豐富，都不亞於畫廊工作人員及畫家。我們從中華民國畫廊協會的問卷調查中，收藏家對國內畫廊經理或藝術顧問的加強專業能力上的建議及評價結果，可以發現臺灣的收藏家對自己的藝術素養算是滿有自信的。

表 20：收藏家對畫廊經理或藝術顧問專業能力之建議

	f	%
提供藝壇相關的資訊與國際資訊	53	17.7
不要太商業化	47	15.7
增加對藝術史與畫家背景的瞭解	40	13.3
對藝術品要有鑑賞力與分辨真偽的能力	35	11.7
對藝術品創作意念的瞭解	36	12.0
對顧客態度積極與親切	15	5.0
瞭解市場投資行情	11	3.7
應負責教育顧客對藝術品的鑑賞力	9	3.0
應保持誠信的態度	5	1.7
多瞭解大眾對藝術品的需求	3	1.0
對所有作品應該一視同仁	3	1.0
避免使用過於專業的語言（太深奧）	2	0.7
其他	3	1.0

表 21：收藏家對國內畫廊經理或藝術顧問的評價

(A)

對藝術品瞭解程度	f	%
瞭解	76	25.3
還算瞭解	152	50.7
不太瞭解	58	19.3
不知道	14	4.7

(B)

對國際資訊的瞭解程度	f	%
瞭解	40	13.3
還算瞭解	97	32.3
不太瞭解	126	42.0
不知道	37	12.3

(C)

對顧客需求的瞭解程度	f	%
瞭解	81	27.0
還算瞭解	112	37.3
不太瞭解	86	28.7
不知道	21	7.0

(D)

提升顧客鑑賞力之幫助	f	%
有幫助	151	50.3
普通	91	30.3
沒有幫助	40	13.3
不知道	18	6.0

(E)

提供藝術品投資行情	f	%
可以提供	110	36.7
普通	83	27.7
不能提供	66	22.0
不知道	40	11.3

資料來源：〈畫廊導覽〉，《中華民國畫廊協會》1994 年 10 月號。（f＝frequency ＝人次）

其實，不少收藏家最終的目標在提昇自我的層次，希望在收藏上有舉足輕重的地位，如果有美術館為某畫家舉辦紀念展或回顧展時，而向某收藏家借展，他會因為自己的好眼光覺得十分光榮，所以，他們就必須要在收藏品上有自我的風格。而畫廊與拍賣公司相較之下，因與畫家較直接的關係，在收藏上比較容易提供畫家有系統的作品，因此，收藏家與畫廊的互動上應是互惠而密切的，畫廊該針對收藏者的喜好、品味，為其規劃收藏方向，使其收藏最後能成為美術史定位者，才算是頂尖的收藏家。當然，收藏家本身要具有良好的藝術欣賞基礎和

美術史修養，也是一必要之前提。

第三節　政策法規制度

　　文化政策是一個爭議性的問題，在英、美體系國家，認為政府不應干預文化藝術的發展而採放任政策，歐陸體系則由國家主導，我國由於歷史上向來都是威權體制，因此，政府在各項政策上總是扮演著主導的地位。其實，對文化事務政府要完全置身事外是不可能的，所以英、美後來都有類似文化藝術基金會的組織，辦理藝文的補助等等相關事宜。臺灣自第二次世界大戰後國民政府遷臺以來，藝文生態的發展一直都是政府主動的政策規劃導引，至今亦然。因此，政府的政策法規制度在臺灣的美術社會生態，扮演著關鍵角色，前文建會主委陳其南即表示：

　　　　早期的文化政策較為單純，主要工作即運用公共資源贊助與推廣各種藝術活動，然而，現階段的文化政策……逐步由原本狹義的「文化」領域，逐漸擴延至社會政策、經濟政策，乃至政治層面等相關議題與範疇。就是希望把文化藝術也納入政府對於人民應保障之相關權利範疇，包括提供更為完善之活動資訊，更為普遍之藝文參與機會，更為完善之創作體系與支持環境等。[27]

　　這是政府一直所抱持的觀點，事實上也是一個理想，因為文化在臺灣向來有花瓶之譏，相關部門在有限的預算資源上，進行著分配者的角色，較少通盤性的具體政策，現任高雄市立

[27] 陳其南、劉正輝：〈文化公民權之理念與實踐〉，臺北：《國家政策季刊》2005 年 9 月第 4 卷第 3 期，頁 79。

美館館長謝佩霓早先即指出：

> 　　長久以來，臺灣一直處於官辦文化的狀態，呈現著由政
> 策主導藝術生態發展的局面。官方介入屬於上行下效縱向參
> 與，擔任著資源的提供者及分配者，但卻未能成為橫向的整
> 合者。
>
> 　　單從臺灣當代藝術國際曝光不斷的近二十年來看，藝術工
> 作者彷彿只能自求多福，仰賴自己單打獨鬥；整體作戰似乎屬
> 於難以實現的侈談，而期待政府部門積極主催組織，更是遙不
> 可及的奢望。[28]

　　關於政府是否應對藝術市場加以扶持或補助，這是經濟學
者一直爭論的問題，但誠如前述，從我國傳統歷史視野言，政
府向來是文化政策的主導者。筆者亦認為政府應採介入的立
場，即使藝術帶給社會的整體效益很難釐清，但對藝術進行研
究的經濟學者，卻也無法否認藝術可以帶來如下的效益：1.留
給後代的遺產。2.民族認同與威望。3.有利於地方經濟的發展。
4.有利於文科教育。5.藝術參與者的社會進步。6.鼓勵藝術創
新。[29]所以，政府應有更積極的文化政策，以促進文化藝術之
發展。

一　政府之藝術產業政策

　　嚴格而言，我國政府在 2002 年推動文化創意產業前，並

[28] 〈臺灣當代藝術的處境座談會〉，臺北：《典藏今藝術》2002 年 10 月，頁
151。

[29] 詹姆斯・海爾布倫（James Heilbrun）、查爾斯・M・格雷（Charles M・Gray）
著，詹正茂等譯：《藝術文化經濟學 第二版》（北京：中國人民大學出版
社，2007 年 10 月），頁 226-231。

沒有積極的藝術產業政策，而檢視該文化產業政策，內容較偏重於表演藝術，而比重較輕的視覺藝術上，則又偏於工藝技術及數位藝術，對畫廊產業言，實不成比例。

由於政府對文化政策相對漠視，所以，直到 1998 年才有文化白皮書的公佈，其中對改善視覺藝術工作環境提出以下願景：[30]

1. 從法律層面，提供優惠稅率，強化對視覺藝術創作者之生活保障，提高企業或私人對文化投資及捐助的誘因。
2. 輔導各美術館及文化中心健全人事制度，提振行政效率。
3. 協助民間藝術市場走向國際，增進國際市場對臺灣的認識與興趣，並以政策性方式輔助民間向國際推介或引進重要展覽及視覺藝術活動。
4. 一般民眾面對逐漸多樣的視覺設計商（產）品，尚未深切察覺與欣賞「設計」所體現的美感，將加強辦理相關展示活動，引導全民參與，創造有利視覺設計創作發展的合宜環境。
5. 積極獎掖優秀設計人才，檢討相關法令、制度，保障從業人員的基本收益，使創作者充分發揮所長。

該白皮書公布至今多年（文建會於 2004 年再次公佈文化政策白皮書），許多政策仍如海市蜃樓，而令產業界失望，如對藝術產業有直接影響的 1、3、5 項至今仍亟待努力。如前所言，政府當局對藝文之發展向來居於主導地位，但由於文化藝

[30] 文建會網站：www.cca.gov.tw/images/policy/1998YellowBook/index.htm

術的成效，不如其他的物質發展般可以立竿見影，所以往往就為施政者所忽視。以經濟發展而言，政府對一般工商企業的獎勵優惠辦法甚多，但對藝術經濟則輕忽許多，政府對藝術產業的消極作為，前中華民國畫廊協會秘書長石隆盛即表示：

> 現階段，臺灣對藝術品的買賣完全是採取放任的態度，幾乎沒有任何法律上的設限或規範，這自然是臺灣藝術市場發展的絕佳條件。但是，相對的也就無法獲得相關的優惠或行政協助，甚至「藝術品」往往和一般「商品」混為一談，造成如「稅務」、「進出口」、「偽畫」方面困擾的情形，也就難以避免。[31]

石隆盛點出藝術產業的問題核心，是由於政府對藝術市場的放任，導致相關的法令不夠健全，自然產業的運作就無法步入正軌。所以，政府對藝術產業的扶植，在 1980～2000 年代是極少的，以最具指標性的畫廊博覽會為例，一直都是中華民國畫廊協會唱獨角戲。文建會直到 2005 年才開始每年與中華民國畫廊協會合作辦理「臺北國際藝術博覽會」，根據統計 2005 年開始四年的博覽會交易額累計約十六億新臺幣。[32]此時，政府對藝術市場補助的態度才有轉變，因同年誠品畫廊、亞洲藝術中心申請參展「2005 中國國際畫廊博覽會」獲國家文化藝術基金會補助（誠品畫廊因其負責人吳清文為當時之國藝會董事，為避嫌事後撤銷該申請案），這是政府首次對產業參加類似活動的補助。[33]反觀鄰近的新加坡政府，該國六家畫廊

[31] 石隆盛：〈臺灣藝術市場發展的下一波——畫廊產業總體檢〉，臺北：《典藏今藝術》2003 年 5 月，頁 53。

[32] 文建會網站 http://www.cca.gov.tw/business.do? method=list&id=20

[33] 黃寶萍：〈文建會 國藝會態度轉變 不排斥補助藝術市場活動〉，臺北：《民生報》2005 年 5 月 11 日第 10 版。

業者參加了「1996年臺北國際藝術博覽會」，其政府補助40%的參展經費，並贊助該國媒體來臺採訪該活動。[34]

　　多年來政府對藝術文化真可謂「口惠而實不至」，每次選舉時各黨候選人對文化政策無不著墨甚深，但過後似乎總是「船過水無痕」，與藝文貼近的藝文媒體人士即直言：

　　對藝術行業至今仍無清楚權責單位負責，文物資產保存法仍是卅年陳年舊法，不合時宜（筆者註：該法已於 2005 年 2 月修正）。雖然經由民間藝術從業人員的自立更生，造就已受國際重視的臺灣文物市場規模，但往往卻在重要時刻，不但常缺政府臨門一腳，猶且遭致掣肘。如蘇富比、佳士得今年春季香港拍賣來臺預展，即因權責單位不清，官僚行事拉扯而險些無法在臺順利預展，兩大國際拍賣公司負責人皆不解的表示：「走遍國際，從未遇到像臺灣這麼難辦事的地方。」9 月上旬，大陸嘉德來臺辦秋拍預展，前後手續也延宕三、四個月之久，據代辦手續者表示，大陸方面已立拍賣法及相關法規，極快通過來臺手續，反而是較為「自由」的臺灣官事難辦，如上述之例，在臺經常發生，顯見政府的藝術文化政策不但沒跟上民間腳步，甚且已落後國際現狀愈來愈遠。[35]

　　反觀中國大陸的藝術產業發展起步遠較臺灣為晚，但配合其經濟成長所帶來的蓬勃藝術市場，該政府單位制定頒布了有關藝術市場的相關法令如「拍賣法」、「文物拍賣管理暫行規

[34] 熊宜敬：〈市府支援免費入場全民共享藝術盛宴〉，臺北：《經濟日報》1996年 11 月 17 日第 14 版。其實，該屆博覽會臺北市政府提供文宣經費支援，是政府單位之創舉。

[35] 武昌：〈計畫性支持藝術行業，新加坡政府值得借鏡〉，臺北：《經濟日報》1996 年 9 月 22 日第 14 版。

定」、「美術品經營管理辦法」等，目前尚在研議如「藝術市場法」或「藝術商法」，包括「藝術產權法」、「藝術買賣法」、「藝術合同法」、「藝術代理法」、「藝術商業組織法」、「藝術投資法」、「藝術贊助法」、「藝術收藏法」等等。[36]兩相比較下，我國相關部門應就此加緊腳步，以因應藝術經濟發展之需要。研議多時，攸關我國文化產業發展的「文化創意產業發展法」也遲至 2010 年 1 月才三讀通過，而該法因財政部反對藝文消費抵稅，文建會乃改以發放藝文體驗券及鼓勵文化創意事業以優惠之價格，並由政府補價差等方式替代。對於補助對象，文建會主委卻表示「表演藝術最核心，相對爭議也最小」而將其列為補助之第一優先，視覺藝術則認為因牽涉商業機制較深，很難預估時間表。[37]此說法仍囿於傳統觀念，就如曾任中華民國畫廊協會理事長的張金星於其任內尋求文建會資助時所說：「他們雖有心協助，但無法克服對『官商勾結』嫌疑的懼怕。事實上預算是沒有問題的。」[38]其實，只要立意正確，相關法令配套措施周全，政府應不需顧慮太多。

二　相關文化獎助法規稅制

　　我國現行稅法對文化藝術機構或團體之相關規範大抵為獎勵、補助、租稅優惠。然而政府的政策制度對藝術產業而言，影響最大者當屬相關的稅則、租稅優惠政策及相關產業管理辦

[36] 曾陸紅：2006 年 11 月 18 日，www.ccmedu.com/bbs26_32367.html
[37] 凌美雪：〈文創法過關 臺灣表演拼出頭〉，《自由時報電子報》，2010 年 1 月 8 日 http://tw.news.yahoo.com/article/url/d/a/100108/78/1yeox.html
[38] 王祥芸：〈香港亞洲藝術博覽會的省思——從參展經驗看臺灣畫廊經營與市場國際化問題〉，臺北：《雄獅美術》1994 年 1 月，頁 13。

法。為了解政府對文化產業政策，以下蒐集我國關於文化獎助之法令，林林總總約三十種之多，但檢視其內容，實際上多數對藝術經濟直接效益不大。

表22：我國關於文化獎助之法令

1. 文化資產保存法	12. 興辦教育文化事業社會人士遴薦受動實施要點	23. 文化建設基金管理委員會補助藝術專業人士出國講學研究處理要點
2. 文化資產保存法細則	13. 文化建設基金收支保管及運用辦法	24. 文化建設基金管理委員會延聘國外藝術專業人士處理要點
3. 出版法	14. 國家文藝基金設置保管運用辦法	25. 臺灣省獎勵興辦公共措施辦法
4. 出版獎助條例	15. 社會教育法	26. 所得稅法
5. 電影法	16. 臺灣省加強文化建設重要措施	27. 關稅法
6. 廣播電視法	17. 臺灣省政府補助教育文化團體辦法	28. 文化建設基金管理委員會藝術工作者創業及創作表演貸款辦法處理要點
7. 行政院文化講設置辦法	18. 全國美術展覽會舉行辦法	29. 娛樂稅法
8. 教育部文化獎章頒給辦法	19. 加強推行藝術教育與活動實施要點	30. 文化藝術獎助條例
9. 教育部文藝獎設置辦法	20. 教育文化公益慈善機關或團體免納所得稅適用標準	31. 文化藝術事業減免營業稅及娛樂稅辦法
10. 行政院新聞局專業獎章頒給辦法	21. 藝文專業人才及團體獎助辦法	
11. 觀光文學藝術作品獎勵辦法	22. 工商企業界贊助藝文專業團體獎勵要點	

資料來源：作者整理

另根據王萱雅《文化藝術與稅法之初探》一文，其所收集我國現行稅法對於文化藝術相關之規定者有：

表 23：現行稅法對於文化藝術相關規定之立法方式分析簡表

稅目	減免稅目	對象	法律效果	依據
國稅	所得稅	文化機構或團體及其附屬作業組織	免納所得稅	所得稅法第 4 條
國稅	所得稅	捐贈者	捐贈得作為「列舉扣除額」或「列為當年度費用或損失」	所得稅法第 17 條與第 36 條文化藝術獎助條列第 28 條
國稅	贈與稅法	捐贈者	新臺幣 111 萬元以下完全免稅	遺產及贈與稅法第 19 條
國稅	贈與稅法	捐贈者	捐贈的對象是政府單位或符合行政院規定的財團法人免稅	遺產稅及贈與稅法第 20 條第 1 款至第 3 款
國稅	營業稅	學校、幼稚園與其他教育文化機構及政府委託代辦者	免徵營業稅	加值型及非加值型營業稅法第 8 條第 1 項第 5 款
國稅	營業稅	經認可之文化藝術事業	減免營業稅	文化藝術獎助條例第 30 條 文化藝術事業減免營業稅及娛樂稅辦法第 2 條
地方稅	娛樂稅	經認可之文化藝術事業	減免娛樂稅	文化藝術獎助條例第 30 條 文化藝術事業減免營業稅及娛樂稅辦法第 2 條
地方稅	娛樂稅	教育、文化、公益、慈善機關、團體	免徵娛樂稅	娛樂稅法第 4 條

地方稅	土地稅	經文教主管機關核准設立之私立圖書館、博物館、藝術館、美術館、民俗文物館、實驗劇場等場所	免徵土地稅	文化藝術獎助條例第 26 條
地方稅	地價稅	經該主管機關指定之古蹟,屬於私人或團體所有者	免徵地價稅	文化藝術獎助條例第 29 條
地方稅	房屋稅	經文教主管機關核准設立之私立圖書館、博物館、藝術館、美術館、民俗文物館、實驗劇場等場所	免徵房屋稅	文化藝術獎助條例第 26 條
地方稅	房屋稅	經該主管機關指定之古蹟,屬於私人或團體所有者	免徵房屋稅	文化藝術獎助條例第 29 條
地方稅	印花稅	財團或社團法人組織之文化團體	免納印花稅	印花稅法第 6 條第 14 款
地方稅	使用牌照	專供文化之宣傳巡迴使用之交通工具	免徵使用牌照稅	使用牌照稅第 7 條第 1 項第 7 款

資料來源:王萱雅:〈文化藝術與稅法之初探〉,臺北:《財稅研究》2007 年第 39 卷第 4 期,頁 206。

作者註:除上述之法規外,貨物稅條例第 3 條規定:參加展覽且不出售,免徵貨物稅。

上述的這些法令分屬各個部會之中,面對這麼多附屬於不同部會的法令,實在令人有無所適從之感,黃才郎即表示:

　　這些現行法規因運作的詮釋複雜,預期之開花結果也大打折扣。因而「文化贊助」自有其單獨立法的空間與迫切之必要。立法可為稅制調節、補助與獎勵辦法奠定法理依據。以往條文過度瑣碎分列各類法規中,執行起來反而拘泥於本位事權,存在著機關協調與文化主觀認知的障礙。基於事實需要與

持平的考慮，需要超然而盱衡大局的獨立立法。行政單位運作時從寬解釋或從嚴評訂，甚或了無章法、自由心證，對藝術環境之發展不無困擾。[39]

而且，上述法規辦法，絕大多數是針對藝術贊助者及創作者，其中與藝術產業有直接關係者，僅「文化藝術獎助條例」及其所衍生的「文化藝術事業減免營業稅及娛樂稅辦法」，並非其他的法規不重要，畢竟它們對藝術人口及消費可起間接效果。但對藝術產業迫切需要的管理辦法，如藝術經營管理辦法、市場管理辦法、藝術品鑑定辦法、藝術家認證制度等等都付諸闕如，這是政府應加緊立法者，俾便藝術產業能有遵循之辦法，方便其經營運作。前中華民國畫廊協會理事長劉煥獻即一再呼籲「希望政府幫助我們在立法院協助擬定『藝術品管理辦法』的立法與施行，協助建立畫廊協會『藝術品鑑定鑑價』機制。還有藝術家的認證制度的建立。」[40]

目前國內稅制規定，一般民眾或企業團體，如果捐贈對象是國家文化藝術基金會，則視同捐贈給政府，而得以享受100%的抵稅優惠，但捐贈對象若為民間的基金會或團體，則個人方面只能享有20%的抵稅優惠，企業更是僅有10%的抵稅優惠。但臺灣的藝文團體因法人團體設立條件的限制，如必須有一定的基金等，故多數不具有法人身分，而不能適用減稅優惠。由此可以看出，政府對藝術文化的獎助是，重公部門而輕民間，而對民間的獎助則是，重贊助藝術者及從事藝術工作者，相較之下，對於從事藝術產業者，則明顯不足，這是政府有關單位

[39] 黃才郎：《文化藝術的實質比形式更重要》（臺北：雄獅圖書公司，1992臺灣美術年鑑），頁36-37。
[40] 〈畫廊產業與藝術發展座談會〉，臺北：《藝術家雜誌》，2003年6月，頁183。

應檢討重視的問題。

　　另外，從國家文化藝術基金會委託政治大學研究的「促進臺灣藝文發展相關稅制研究——以藝文工作者、贊助者及經營投資者為面向分析」專案報告，其所羅列國外政府對此三者之相關稅法中，亦可明顯看出國外對贊助者及創作者之獎助遠比經營者為多，這是傳統的經濟學理論，亦即認為藝術產業是經濟行為之一，本於公平正義原則是不予特別之優惠，其表列如下：[41]

表24：國外獎助藝文相關規定

	藝文團體		
	工作者	贊助者	投資者
美國	1. 藝文團體若屬非營利組織，本身免納所得稅，但經營與公益目的無關的商業活動不在此限。 2. 非營利組織持有免稅證明者，可於購買貨物或勞務時享受免營業稅優惠。	1. 捐贈者對公益機構的捐贈，企業可列為當年度支出項目扣抵；個人則採列舉扣除額方式扣除。 2. 個人之公益捐贈亦可作為聯邦贈與稅之扣除額；死亡時之公益善捐贈亦可作為遺產稅扣除額。	
英國	1. 作家、作曲家與創作家等的創作者如果可以證明其收入具高波動性且係經數年累積，可依平	1. 企業對公益機構的支出可從其課稅所得中減除。 2. 個人以薪資扣除金額定期捐贈給藝文	投資影藝與遊戲事業所得稅與資本利得稅至少一千元英鎊的減稅優惠。

[41] 吳漢期、彭俊亨、周筱姿、許崇源：《促進臺灣藝文發展相關稅制研究——以藝文工作者、贊助者及經營投資者為面向分析》（臺北：國家文化藝術基金會研究報告，2004 年 7 月），頁 65-66。

英國	均所得適用合宜之稅率。 2. 藝文機構適用較低之加值營業稅率。	機構,其捐贈金額可以從稅前薪水中扣除,每一個人捐贈的上限是一千二百英鎊。 3. 遺產捐贈給公益信託或基金會,可降低遺產稅額。移轉財產給非營利機構亦可免稅。	
法國	1. 對藝術工作者可以前兩年或前四年的平均所得進行申報。 2. 專門職業所得免稅。 3. 諾貝爾減免所得稅條款。 4. 藝文機構適用較低之加值營業稅稅率。	1. 企業在營業額0.225%的限額內,對慈善文化組織的捐贈可從課稅所得中減除。 2. 購買藝術品之成本可作為費用攤提。 3. 公共部門使用之科學、文化與藝術作品,以無償方式移轉時無須課徵移轉稅。	1. 投資從事電影與視聽之傳播與製作,得自其應課徵所得結算中,扣除全額之海外部門投資額。 2. 電影製片、發行或視聽設備及相關供作唱片製作之模版得加速折舊。
加拿大	1. 視覺藝術工作者、表演藝術工作者與作家,其執行業務所得將可減除合理的必要費用。 2. 藝文工作者如將作品捐贈或出售給經文化古物進出口法案認證的加拿大公家機關,可以獲得以市價計算的所得稅投資抵減。	個人捐助非營利慈善或文化組織可當費用扣除。	

澳洲			電影投資人可就投資金額申請所得扣抵，或先行全額認列為費用，以後回收時再列收入。
荷蘭	藝文機構適用較低之加值營業稅稅率。		

資料來源：吳漢期、彭俊亨、周筱姿、許崇源：〈促進臺灣藝文發展相關稅制研究——以藝文工作者、贊助者及經營投資者為面向分析〉，《國家文化藝術基金會研究報告》2004 年 7 月，頁 65-66。

　　若從培養國人整體美育而言，這些可以培養日後的潛在消費者，如此亦等於間接促進藝術經濟的發展，吾人當樂觀其成。然而，在此要強調者，文化一直以來都處於弱勢，相關單位如能以宏觀的視野對待，是否能考量如獎助一般工商業般，讓業者有更大之優惠，以更活絡藝術經濟，則文化所隱含的產值及國人的質素之提昇，將更能具體而微的展現出來。

三　與藝術產業切身之稅制

　　在府政相關法令中「文化藝術獎助條例」應是最重要的法律，該條例特於第五章制定租稅優惠，即是希望透過租稅優惠條款措施，以達到該條例第一條揭櫫的「扶植文化藝術事業，輔導藝文活動，保障文化藝術工作者，促進國家文化建設，提昇國民文化水準。」「文化藝術獎助條例」於 1992 年 7 月 1 日制定，而於 2002 年 5 月 21 日修正，其中以專章方式對於文化藝術工作者，予以租稅上之優惠，值得肯定，但僅有五條文作為規範，實為簡略。而依該條例可減免之稅目有所得稅、土地稅、地價稅、房屋稅、營業稅及娛樂稅，而其中與藝術產業有直接關係者，僅減免營業稅及娛樂稅，相關條文規定，經認

可之文化藝術事業,得減免營業稅及娛樂稅,而其認可及減免稅捐辦法及標準,則由文建會會同財政部定之。

其實,除了實際的營業稅優惠外,藝術產業更迫切需要的是藝術品市場的運作規範,如藝術品管理辦法、拍賣法、藝術品鑑定鑑價辦法等等,這些市場賴以正常運作的規範如果沒有制訂,則業者在市場上有如打混戰,如藝術工作者供應作品給畫廊時,無法開立進貨收據,使得畫廊業者帳務上無法沖銷支出,此外,還有偽畫買賣糾紛的處理等等,都需要有明確的規範,市場才能在常軌中運作。

如前所述,從相關的法規中顯示,政府的藝文獎助多以獎勵企業、贊助與補助藝術家為主,但對實際從事藝術產業的業者之獎助則甚少,其直接有關的包括「關稅法」、「文化獎助條例」、「文化藝術事業減免營業稅及娛樂稅辦法」。根據「關稅法」的規定,民間私人機構進口展覽文物,必須依文物核保金額,繳交展覽品進口保證金,以及萬分之四點二的貿易推廣費,但如果是公立的機構如美術館、博物館等則免;另外,「文化藝術事業減免營業稅及娛樂稅辦法」第2條規定,符合一定要件之文化藝術事業從事文化藝術專業獎助條例第2條有關之展覽、表演、映演、拍賣等文化活動者,得向文建會申請免徵營業稅及減徵娛樂稅。但事實上,有部分業者表示根本不知道有這項規定,也有部分業者認為申請程序繁瑣,並且只有減半之減免誘因不大,因此,申請的畫廊並不多,自1993年政府實施「文化藝術事業減免營業稅及娛樂稅辦法」開始,從行政院文建會出版的文化統計中的申請件數可以看出,業者對此獎助辦法興趣缺缺。

表 25：1996～2000 年視覺類申請文化藝術事業減免營業稅及娛樂稅
件數

	1993	1994	1995	1996	1997	1998	1999	2000
展覽類	缺	缺	缺	19	27	17	17	17
	缺	缺	缺	3.0%	4.6%	3.1%	3.0%	2.70%
拍賣類	缺	缺	缺	16	19	20	31	23
	缺	缺	缺	2.5%	3.2%	3.6%	5.5%	3.6%

資料來源：行政院文建會 2000 年文化統計，百分比為申請類別所佔之比例，計
有表演類、展覽類、拍賣類、電影類及其他類。

　　從上表中可以發現，業者的申請案件實在不夠踴躍，誠如
業者所言，減免額度不高無法吸引高價位的藝術品，若能提高
免稅額，藉此提高申請案件，鼓勵業者舉辦更好的藝術展覽，
更能落實政府的美意。其實，造成減免營業稅申請的不踴躍，
也有其它的原因，此與畫廊的發票開立有關，因其中涉及逃漏
稅問題。另外，畫廊因有些畫家的藝術品無法提供進貨證明
（此亦有畫家不願繳稅者），作為畫廊沖銷帳目之用，造成稅
務上的困擾，政府如能修改相關稅法，解決藝術家和買家關於
藝術品移轉的稅務問題，對藝術產業將有極大之助益。
　　藝術文化向來在政府施政上都是最受忽視的一環，但它卻
攸關一個國家人民整體的氣質表現。因此，政府應有扶持的責
任，有關部門應修改相關稅法，以扶持藝術產業的茁壯。

四　產業的需要與期望

　　我國相關的文化獎助法規，大都是針對從事創作者以及贊
助藝文的個人或企業，相形之下對產業的獎助就少了許多，政
府以往對工商企業的獎勵辦法甚少惠及畫廊產業，臺灣的畫廊
產業一直都是單打獨鬥習慣了。因此，面對蕭條，多數業者仍
不企望政府給予協助，他們多數認為文化總是被漠視，產業只

有靠自己才是切合實際的作法。雖說如此，但仍有業者希望政府在提振藝術產業上能有一些作為，以活絡產業，進而提昇國內的文化素質，畢竟，畫廊產業有其不同於一般產業的文化特性。較之法國金融機構接受藝術品當抵押物提供融資，政府在提供藝術產業獎助方面，應還有許多可著力之處。如業者即希望政府能：

　　協助畫廊產業訂定各項優惠稅率及融資專案，獎勵私人收藏家或企業展示收藏品，帶動收藏風氣。強力贊助民間舉辦之大型國際藝術博覽會並落實公共藝術及都市更新美化推行方案，使藝術漸次融入生活，生活充滿藝術的願景，早日實現。[42]

　　另，王萱雅對企業贊助藝術也提出以下建議：

　　除了租稅優惠外，尚建議之具體作法：（一）企業購買藝術品，符合一定要件者，可比照一般固定資產分年提列折舊，自所得扣除。（二）企業對影響專業之投資，可全數作為「當年度費用」，待有收入時，再全數作為收入處理，如此有延遲繳稅之效果，亦可促進民間企業對於文化藝術活動之獎勵，尚可活絡臺灣經濟。[43]

　　除此之外，為刺激國人的文化消費，讓「藝術生活化，生活藝術化」不致淪為文化施政的口號，政府或可修法，使民眾從事藝文消費時，得以有抵稅優惠。關於此，立法院審查「文

㊷ 劉煥獻：〈生活充滿藝術的願景〉，臺北：《藝術家雜誌》2001 年 2 月第 309 期，頁 107。
㊸ 王萱雅：〈文化藝術與稅法之初探〉，臺北：《財稅研究》2007 年第 39 卷第 4 期，頁 206。

化創意產業發展法草案」擬定每人每年有一萬二千元的藝文消費抵稅優惠，雖得到朝野立委支持，但財政部以該措施每年將減少六十五億新臺幣的稅收，且該優惠為列舉扣除額，全臺採列舉扣除的民眾只有 32%，此舉將成為嘉惠都會區的富人條款，而堅決反對。[44]而「文化創意產業發展法」於 2010 年 1 月通過，每人每年有一萬二千元的藝文消費抵稅優惠，確定未能過關。其實，任何政策總有正反意見，但相信如果規範周延的話，整體而言，應是利大於弊，藉此刺激而產生的文化消費，對藝術產業甚至整個國家的整體文化應是有正面助益的。

此外，藝術工作者的保障，亦是一個重要議題，藝術工作者是產業的生產者，是藝術產業重要的一環，但他們的保障卻是較其他產業工作者少，我國的藝文工作者在這方面面臨普遍的危機感，這已經嚴重影響藝術社會的均衡發展，根據陳正良的研究統計：

> 受測藝文工作者中有 34.4%沒有勞保；只有 9.1%的受測藝文工作者「預期可領得適當額度的退休金」；只有 35.7%的受測藝文工作者「每月都有穩定的收入」；有 36.2%的受測者表示其必須依靠配偶或家長的資助，而另有 9.6%須靠「其他？」方式取得生活所需；有 30.9%表示，其藝文工作生涯的所得型態為「收入一直不穩定、且微薄」；有 20.0%表示其「負債大於資產」。由上述發現可知，藝文工作者在經濟與社會安全保障面向上，存在有「貧窮」及「所得不穩定」兩大問題。[45]

[44] 〈藝文消費抵稅 財政部不讓步〉，《中時電子報》2009 年 12 月 11 日。http://tw.new.yahoo.com/article/url/d/091211/4/1wp2m.html

[45] 陳正良：〈臺北市文化藝術工作者工作權益調查研究〉，《臺北文化產業人力資源半年刊》2004 年 12 月，頁 21。

根據「文化藝術獎助條例」第五條：「中央主管機關對文化藝術工作者之工作權、智慧財產權及福利，應訂定具體辦法予以保障。」其中智慧財產權之保障，已有「著作權法」落實。但工作權及福利之保障至今仍付闕如，其中的癥結在於藝文界反覆提出的藝術家身分認證問題，文建會雖曾委託「中華民國視覺藝術協會」作專案之研究，但一直沒有定論，然而畫家認證的問題是當務之急，它攸關藝術工作者的生存權，並且，「認證的問題和稅有關係，像歐洲有證照的藝術家買畫材就可以減少 25%的材料費，所以藝術家不用擔心認證是要抽稅，其實是要給你優惠。」[46]所以，此問題若無解決，後續許多細節部分如相關的退休、養老、健康保險、意外保險等社會安全制度與法令將很難落實。文建會官員王壽來即表示「就實務上而論，此項認證很難比照『技能檢定』或『職業證照』的方式辦理，而應是參照先進國家的做法，研擬出一套符合我國文化藝術環境的做法，對於藝術家的生活及社會福利，給於更多、更完善的保障。」[47]但至今仍僅止於紙上作業，尚無定案。

　　前述國家文化藝術基金會委託國立政治大學會計學系研究的「促進臺灣藝文發展相關稅制研究——以藝文工作者、贊助者及經營投資者為面向分析」案，針對臺灣藝文租稅作以下建議：[48]

　　該研究建議確實有助於現今藝術產業的發展，但這些都是

[46] 〈畫廊產業與藝術發展座談會〉，臺北：《藝術家雜誌》2003 年 6 月，頁 183。
[47] 王壽來：〈對於「文化藝術獎助條例」實施成效之醒思〉，臺北：《藝術論壇期刊》2006 年 5 月第 4 期，頁 313。
[48] 吳漢期、彭俊亨、周筱姿、許崇源：《促進臺灣藝文發展相關稅制研究——以藝文工作者、贊助者及經營投資者為面向分析》（臺北：國家文化藝術基金會研究報告，2004 年 7 月），頁 65-66。

表 26：臺灣藝文租稅建議表

稅目		藝文團體		
		工作者	贊助者	投資者
所得稅	綜合所得稅	在個人綜所稅執行業務所得的藝術家身分認定上，應設置一套「藝術家身分認定辦法」或藝文分類標準，相關費率的訂定才能分類得更細、更合理，更能符合實際的情況。		
	營利事業所得稅	對於國際拍賣品或國內創作藝術品，可考慮訂定合理費用率，及採取分離課稅方式，以利藝文產業之發展。	建議將所得稅法第三十六條關於營利事業對於公益團體之捐贈，不得超過所得額百分之十之限制，另加營業額的某百分比作選擇（例如營業額的百分之一）。	1. 建議對於文化創意產業之投資（或一定百分比），於投資時作為企業的費用，將來若有所得再作收入；投資者可享遞延納稅的租稅優惠。 2. 建議將文化創意產業納入促進產業升級條例中的新興重要策略性產業，使文化創意產業也能享有產業本身五年免稅或投資者享有投資抵減之優惠。
	娛樂稅	對於藝文事業，給予完全免娛樂稅之優惠。		

房屋稅	藝文工作者住家兼工作室（作為表演團體團址）者仍適用「住家用」房屋稅稅率。		
改善整體藝文稅制環境之建議	1. 由主管機關或國藝會提供藝文團體會計及稅務的免費諮詢服務，並加強稅制優惠法規的宣導。 2. 加強宣導成立以贊助藝文為主之公益信託。 3. 享有免稅優惠的非營利性質組織，財務要公開透明。		

資料來源：吳漢期、彭俊亨、周筱姿、許崇源：〈促進臺灣藝文發展相關稅制研究——以藝文工作者、贊助者及經營投資者為面向分析〉，《國家文化藝術基金會研究報告》2004 年 7 月，頁 65-66。

各界呼籲已久的議題，這又回到政府文化政策態度的原點，政府若不積極的回應而仍採放任態度，如此將使臺灣在世界文化經濟新興之中望之興嘆，影響所及，國人仍將陷於物質與精神失衡的狀態中，失去人的品味。

綜觀 1980～2000 年代臺灣的文化產業政策，可以發現政府對文化經濟是採消極的作為，直到 2002 年為因應全球文化產業的大趨勢，政府將文化創意產業作為施政重點，才有具體的作為，但審視其內容如前述表演藝術、工藝技術、數位藝術是其重點，視覺（美術）藝術產業受到的關注明顯較少，當然，此或與視覺藝術與商業結合度較密切，政府為免圖利他人之困擾有關。因此，多數業者乃抱著自求多福的態度。為因應藝術經濟的發展趨勢，政府應積極的回應藝術產業界，協助活絡產業的需要，蓋要健全藝術社會生態，成熟的藝術產業是重要的環節之一。而此，以臺灣的社會環境言，政府力量仍是最大的支柱，政府有義務為藝術產業創造更具利基的環境，而最重要的就是要有良好的文化政策。此外，如軟硬體設施、相關

第五章　美術社會之生態結構

法令的制訂、落實人文美育等等，這些在在都需要政府力量的介入才能獲得良好之成效。

第四節　藝術產業及美術館

民間的藝術產業和官方的美術館，其實在美術社會中有著相互依存，互相提昇的關係，曾長期擔任美術（博物）館長的黃光男曾表示：「博物（美術）館館長、畫商、收藏家、藝術家之間的關係，往往是畫商著力於藝術品的促銷，力捧畫廊藝術家，經過精心策劃的銷售方式，包括結合藝評家的予以肯定，吸引重要收藏家的購藏。於此同時，並配合傳播媒體的文宣，使得博物（美術）館館長亦不得不接受這位藝術家和他的作品，承認其重要性，而被迫考慮加以購藏，以免有漏失當代美術史完整性之虞。」[49]所以，藝術產業與美術館應非傳統的各行其事，尤其美術館長期以來為避免圖利他人之嫌，對藝術產業更是謹慎以對。其實，兩者性質不同，正因如此，雙方可以互補長短，形成良好的互動，藝術產業因得到美術館的支持而得以更加茁壯，美術館亦可從藝術產業的支援而更加周延。總之，其兩者若配合得宜，將更有助於美術社會生態的健全。

一　藝術產業（畫廊／拍賣公司）

藝術產業是美術社會中重要的一環，而藝術產業中最主要者為畫廊和拍賣公司，但綜觀臺灣藝術產業的發展，不難發現產業的成敗，產業本身實居關鍵地位。蓋在臺灣的藝術市場中不乏炒作、價格離譜、紀錄不實、拍賣護航、迷信著錄、迎合

49 黃光男：〈博物（美術）館與畫廊的互動〉，臺北：《視覺藝術》1998 年 5 月，頁 51。

市場、盲目投資、偽作充斥等等現象，尤其有些拍賣公司和部分畫廊共同炒作某些畫家的畫價，造成畫家、畫廊進入拍賣市場，為自己作品護盤之事時有所聞。再者，有些畫廊合組或和收藏家聯手組成拍賣公司，可能將自己庫存的作品，利用拍賣的形式行銷，也造成藝術市場的混亂情況。這些在在戕害產業的發展，所以，專業、信實的產業經營者是藝術產業成功的要素。

（一）角色與功能

畫廊／拍賣會是藝術產業的前哨站，少了它美術社會是無法運作的，因為創作者、收藏者、欣賞者，最終還是要透過畫廊／拍賣會這個場域來傳達作品、收藏作品，並且透過它獲得欣賞者的反應與回饋。

日本知名的畫廊業者佐古和彥提出現代畫廊經營的幾個條件：「一是畫廊特性及風格的建立；二、經營畫廊的三個要素──主顧、作品以及錢，穩健靈活的運用；三、對現代美術的價值定位努力；四、時時注意及保持對現代美術頻密的國際性交流。」要使畫廊的經營符合這些條件，需仰賴畫廊經理人，也就是所謂的畫商其個人的質素能力和遠見。[50]另一個例子是美國著名藝術經紀人利奧‧卡斯特利，由於他的專業及前瞻的個性，美國當代藝術大師如勞申伯、約翰斯、安迪‧沃荷、李奇登斯坦等均出自他的畫廊，卡斯特利在這些藝術家剛剛嶄露頭角之時，即成為他們的主要贊助與收藏者，並且彼此也都成為終身的朋友。由此可見，理念與專業是藝術產業經理人不可或缺的條件，這些例子顯示專業性的畫廊除必須具備基本特質

[50] 黃光男：〈博物（美術）館與畫廊的互動〉，臺北：《視覺藝術》1998 年 5 月，頁 49。

外，並須全力地發掘藝術家，當然對收藏家提供完善的服務也是必須的。

　　稱職的畫廊除了要能慧眼識英雄地發掘、推出藝術家，並需要引導收藏家進入市場，創造出三方互贏的局勢。當然這在個人方面，需要經營者豐富的學識和慧眼，以及雄厚的資金和膽略；而在大環境上，則更需要政府提供一個良好的市場競爭規則的環境。熟悉美術社會者，當能理解其中角色都是環環相扣的，所以，畫廊在美術社會中肩負連結藝術家、收藏者、藝評家及媒體的責任，居中扮演著橋樑的角色功能。

（二）問題

　　觀察臺灣藝術產業於 1980～2000 年間之興衰過程，發現其似有如下之問題：

1. **業者本身定位不清**：部分業者投入藝術產業，是將其視為投資商品般對待，因此對自己的角色定位不清，以利益為目的，而沒有認清自己經營的產業具有文化特性。

2. **在商業導向下對藝術人口傳遞錯誤的觀念**：由於業者的素質參差不齊，有不少業者以投資的態度，引導一般人民進入藝術市場，結果造成以藝術品追逐金錢遊戲，破壞了藝術的文化形象，也造成一些人對藝術文化觀念的誤解。

3. **業者專業知能的不足**：因為多數業者並非科班出身，其經營態度是以一般商業行為模式經營，賣畫方式仍是典型的銷售員型的做法，他們不自覺地將藝術品，當作一般商品，以致無法提昇產業之形象。

4. **產業倫理有待加強**：由於產業倫理的欠缺，所以在利字當頭下，出現挖角、偽畫和假拍等等情事，而自毀「錢」途。

5. **專業制度有待建立**：臺灣藝術經紀制度的建立，業者最終主要都因現實的資金問題而中斷，其實，資金問題是經濟的基本前提，這是業者進入產業前即要有的認知，如何在此前提下和藝術家建立制度化的關係創造雙贏，是業者需要思索的。

6. **資源整合的必要**：不少業者都是以傳統小型企業理念經營，一般國外的文化產業大都集結群體力量出擊，國內的業者亦應效法，結合彼此的資源以發揮更大之效益。

總之，一個產業的成功，其前提是自身體質的成熟度，臺灣藝術產業因歷程不久，部分尚在摸索中，所以，提昇本身專業能力，盡速改善產業的體質是刻不容緩的事。目前在各方的呼籲及業界的轉型努力下，藝術產業本身的專業度已經較以往進步許多，相信，只要大環境好轉，藝術產業將能更健全地發展。

二　美術館

臺灣的公、私立美術館數量眾多，但除公立美術館外，其他的私人美術館多數是個人的紀念美術館，其功能無法如公立美術館般全面而多元，且對藝術經濟之影響亦不若美術館牽涉之大，故本文之美術館係指公立美術館而言。

（一）角色與功能

現今的美術館已成為城市文明的指標，它具有開放性、非營利性、學術教育性等特質，其所舉辦的各類藝術展覽、講座，形成社會大眾的另類課堂，在現代文明的社會，擔負著重要的角色功能。大體而言，美術館有如下之功能：「1.研究功能：該研究範圍包括美術史、美學以及美術館學之研究。2.展

覽功能：美術館作為藝術文化的記錄者，展覽自然是主要之功能之一。3.典藏功能：文物之典藏乃是作品流傳後世所必須者，美術館擔負人類遺產之傳承，必然要有作品之典藏。4.教育推廣功能：美術館對社會大眾負有美育教化之功能。5.休閒功能：藝術是人類精神性靈之所寄，美術館提供藝術品之展示與推廣，為大眾提供了一絕佳的服務場所。6.溝通功能：美術館的存在與運作，無形中扮演著人與人、藝術、時空的溝通橋樑。」[51]

　　臺灣目前有三個公立美術館，分別為位於北、中、南的臺北市立美術館、國立臺灣美術館及高雄市立美術館。另臺北的國立歷史博物館因經常辦理美術展覽，故亦相當程度地扮演美術館的角色。而在美術館的功能中，與本文主題藝術經濟較有直接密切關係者，以展覽與典藏為主。以往，官方機構為免招圖利他人之嫌，與業者較少往來，其實，雙方各有所長，應該可以在這些方面密切配合，例如展覽方面，因畫家的發掘多數從畫廊開始，因此，畫廊能提供美術館畫家個人相關資料；而在研究上，美術館擁有較多的專業人員，可以讓觀眾了解更多展覽相關內容的資訊；此外，由於業者靈活的經營模式，較能獲得質量均佳的藝術品，此可成為美術館典藏的重要來源。故兩者實可以密切配合，以期在展覽或典藏方面，能夠結合雙方之力，達到最好的效果。

（二）打破僵化思維

　　由於高等教育的普及、全球化帶來旅遊業的發展，使得大型美術館在城市中，越來越有著舉足輕重的地位及作用，其所

[51] 黃光男：〈現代美術的發展與美術館的角色〉，載臺北市立美術館編：《1945～1995臺灣現代美術生態》（臺北：臺北市立美術館，1995年），頁169-176。

舉辦的大型展覽不但是重要的文化現象，也對該城市的地位和經濟收益有重大之影響。因此，美術館企業化經營乃成大勢所趨，故美術館之經營思維，勢必要改變以往官僚體系的思維模式，才能靈活運作。在臺灣，美術館與藝術產業有密切關係，而被批評思維僵化者，主要是指典藏過程而言。

國立臺中美術館館員崔詠雪於其實際經驗中即指出：

> 以公立美術館而言，有時巧遇好作品卻過了年度購藏時段或未有經費、經費用罄，有時經費充裕但並不一定正好都有諸多好作品等著買，並且受制於一定的作業程序與時間，提供出讓作品的收藏者並不一定有耐心等待，收購好作品也是需要機緣巧合，天時地利人和；行政部門、業務部門、經費預算、藝術家、典藏委員會等各方面的配合順利，甚至牽涉館與館的狀況了解，如果其中任何一個因素不順就無法收藏到，其情況較私人收藏複雜多了。有時為了搶購好作品需奮力作行政上瓶頸的突破、經費籌募、典藏委員會研議、藝術家溝通等努力，甚至冒公務員易被誤解的危險為了保藏具藝術史價值作品，付出美術館員的熱誠、正義感。[52]

由於官方美術館在行事上或許因法規的限制，以致在一些作為上顯得保守、靈活度不夠，尤其缺乏與外界的聯盟更是為人所批評，雖然有與若干企業合作國際展覽，吸引眾多觀眾的成功案例，但就整體而言，仍算是少的。南方朔即批評國內之博物館：

[52] 崔詠雪：〈美術館與藝術家的互動及其倫理議題〉，臺中：《博物館學季刊》1998年4月，頁69。

博物館與商業結盟，在美國已有百年左右的歷史，但在我們的社會裡，或許由於博物館界的自命清高，也或許由於將藝術過度的神聖化，也可能是公營博物館擔憂與商業結盟會引來麻煩，因而長期以來，我們的博物館界遂缺少這方面的嘗試與開創，並將博物館的功能限定在蒐藏、展覽、教育、研究等方面。這固然沒有什麼不對，但藝術的專業由於這樣的自我設限，卻少掉了一個或許更有發展潛力的空間，這應當是一種遺憾。[53]

　　的確，國內美術館的功能主要仍限定在蒐藏、展覽、教育、研究等方面，且多數在自己館內，鮮少與外界合作。如果美術館能夠多與外界合作舉辦活動，將會帶來活潑的氣象，而不會讓人對美術館有肅然的感覺。而在畫廊方面，有業者希望美術館的活動能結合畫廊一起辦理，如國際素描暨版畫雙年展，臺北市立美術館曾結合部分業者，到畫廊或工作室舉辦參觀展覽活動，如此，打破彼此的隔閡，讓雙方感受到同一生命體的感覺，將有助於相互間之合作。其實，美術館以其豐沛的資源，在利益整體美術環境的前提下，應該可以策劃一些結合產業的活動，讓藝術產業活絡起來，畢竟畫廊產業的熱絡，連帶地會與美術館連成一氣，使美術環境更加蓬勃發展。不可否認，美術館由於其公部門的身分，而有不少不得不然的限制，但以目前較以往更具彈性的公務體系，只要加強溝通協調，其實雙方應有許多的合作空間，共同創造更好的美術環境。

[53] 南方朔：〈何不強化與產業之結盟？〉，臺北：《現代美術》2000 年 12 月第 93 期，頁 16。

（三）與畫廊的互動

黃光男任職臺北市立美術館長時，曾於 1992 年 6 月間，針對當時全國的主要畫廊做一項簡要的問卷調查，探討的問題以有關畫廊的一般性業務為主，包括對收藏者及畫廊藝術家等相關問題之調查。其中，問卷的最後二個問題是：

1. 官方美術館的蒐藏方向是否影響畫廊的經營取向？
2. 您認為美術館、畫廊、收藏家的關係是否相輔相成？

在四十一份問卷中，對於問題一答肯定者佔 65%，問題二答肯定者佔 90%。[54]從此問卷之結果，可以明顯發現：

> 博物（美術）館已無法置身於藝術市場及藝術經濟的運作之外；尤其，博物（美術）館的典藏方向與流程，以及舉辦的展覽活動，皆直接或間接的影響藝術市場或創作生態。博物（美術）館亦無可避免地與畫廊產業關聯的互動關係。在實際運作上，博物（美術）館典藏的藝術品，往往成為畫家在市場上行情的指標，也是重要的保值紀錄；另一方面，博物（美術）館安排展覽時，選的畫家及作品在展出的同時，也給予畫廊一次良好的造勢機會，藉由公信力足、設備完善的博物（美術）館展覽，而促成畫廊同步展出時的買氣。[55]

事實上，不少業者即標榜其經營之畫家作品為美術館所典藏，在美術史上有一定之位置，以吸引藏家的青睞。從正面角度而言，美術館正可以運用其官方的、學術性的地位為產業及藏家釐清方向，提供一個較為可靠的指標，而不致讓不肖業者

[54] 黃光男：〈博物（美術）館與畫廊的互動〉，臺北：《視覺藝術》1998 年 5 月，頁 41。

[55] 同前書，頁 47。

信口開河，而使美術之發展產生偏頗，如此，在畫廊、收藏家及美術館三方相輔相成，互蒙其利的狀況下，使得美術社會朝正面發展運行。

　　前述美術館功能中與畫廊較有直接互動關係者，為展覽與典藏。但從實際運作可以發現，兩者在展覽部分，彼此的互動極少，從歷年來展覽檔期中，可以發現畫廊與美術館的展覽幾乎沒有重疊。前任的國立歷史博物館館長陳康順即曾指出，在國家畫廊展覽時，不能同時在私人畫廊展覽（筆著註：現在已可見藝術家同時在美術館及畫廊同時展出的現象，可見觀念日益進步。）⑤⑥由此可見一斑。該兩者在展覽中若有互動，通常也是在不得不的狀況，因為美術館的有些展覽中，該畫家與畫廊有密切的關係。例如要辦廖德政的展覽，而廖德政與南畫廊關係密切，因此勢必要與南畫廊有互動；另外，有些畫家的作品在畫廊手上，為了展覽的完整性而需向畫廊借展，也勢必要與畫廊接觸。其實，有些展覽不妨可以結合兩者之力量一起辦理，因為有些民間畫廊對前輩畫家的了解、研究並不亞於美術館，如東之畫廊、阿波羅畫廊，它們對前輩藝術家的作品都有相當程度的研究，兩者如能合作，相信可以創造雙贏的局面，對整個美術社會自然是有益的。

　　而在典藏方面，也許是因為典藏經費有限，或是館方想照顧藝術家，所以館方多直接與藝術家接觸；但站在業者的立場，他們認為藝術家要在創作上持續創作，就必須進到畫廊產業之中，由產業來支持他們，他們才能無後顧之憂地從事創作，因此，美術館的典藏品應透過藝術仲介者，納入商業機制中才符合美術社會的生態。

⑤⑥ 參閱附錄：1962～2000 年藝術產業大事記，1990 年 6 月 13 日記事。

關於典藏過程中美術館與畫廊的角色扮演，在臺灣美術社會發展史上，1999 年 1 月間當時的省立臺中美術館（現在之國立臺灣美術館）館長倪再沁發表的「典藏政策白皮書」震撼了當時的美術社會，倪再沁表示，省美館日後的藝術品典藏將不直接向藝術家購買，而儘可能透過畫廊徵求適合的作品。此舉引發正、反兩方的爭論，畫廊業者當然樂見其成，畫家則意見分歧。倪再沁表示，美術館八成以上的典藏品都直接向藝術家收購，過程耗時費力，事倍功半，反之，由於畫廊對於藝術品的價格較為敏感，在多方評估下，價格較為合理。�57持平而論，如站在整個美術社會的發展而言，倪再沁的作法是值得肯定的，其考量是站在宏觀的視野衡量，同時，這對畫廊經紀制度的建立是有很大的助益，只要相關配套作法設想周到的話，如此之發展方為正道。

其實，美術館與畫廊雙方各有立場，美術館因是官方單位，必須受各方的監督，除了館外的政府、議會，美術館內聘有專家、學者組成有諮詢委員會、審議委員會，館方在年度的諮詢會議中，即要將年度的展覽、典藏等等相關內容方向在會議中提出，並在此範圍運作，典藏也要經過審議委員會的審議，因行政上的節制，館方的作為就會顯得較謹慎保守。而畫廊的角色也有必要自我反省，雖然美術館有其先天的限制，但畫廊業者自己是否夠專業地去經營畫廊，使得自身的專業讓美術館願意往來，而不至於會讓人質疑，此即是重點之一。又如畫廊的專業口碑讓美術館不會擔心品質、真偽等問題，甚至畫廊專業經紀制度的建立，這些都是畫廊該努力的。

�57 陳于嬀：〈為省美館典藏管道轉向畫廊〉，臺北：《聯合報》1999 年 1 月 24 日第 14 版。

關於畫廊與美術館的互動關係，前中華民國畫廊協會理事長洪平濤曾提出藝術博覽會可與美術館合辦的建議，他認為如此一來政府可盡輔助藝術產業發展之責；再者，透過美術館專業人員的篩選，展覽內容將更具可看性；更重要者，洪平濤認為有政府單位作後盾，更能吸引國際上的同業來共襄盛舉，以提昇其效益。[58]這個建議未曾付諸實施，但其重點應是希望以政府的力量支持藝術產業的發展，如果能予任何形式之協助，對臺灣整體美術社會將是有益的。

畫廊與美術館的互動，除了美術行政人員的經營觀念，應該與畫廊的專業素質有相當程度的關係，如果畫廊在藝術專業夠水準，再加上具有文化性格而無市儈氣，相信美術館對與畫廊的往來會少許多的疑慮，而兩者的互動也會頻繁些。黃光男即認為：

> 博物（美術）與畫廊同時扮演著文化藝術「進入」到「產出」的仲介者角色。其中，畫廊做為博物館／美術館的偵查者、仲介者、推動者，以及「前置空間」等，如何發揮其應有的專業角色，與博物館／美術館合作，達到所謂「官商結盟而非勾結」的理想典型。使博物館／美術館與畫廊在維持一個良性健全的藝術生態努力之下，共同引介國際藝術、推動本土藝術發展、提昇大眾藝術素質。在互惠互利、以及雙贏的機制下，走向博物館／美術館與畫廊並重的時代。[59]

[58] 楚國仁：〈畫廊協會改裝再出發〉，臺北：《經濟日報》1998 年 7 月 26 日第 20 版。
[59] 黃光男：《博物館新視覺》（臺北：正中書局，1999 年），頁 121。

第五節　美術教育

　　民初蔡元培倡導以「美育代替宗教」，近來則有漢寶德提出「藝術教育救國論」，凡此都是體認到藝術文化的重要性，蓋人民普遍具有優良的文化美學質素，生活自然優雅，社會自然和諧，並且，美術教育與藝術產業亦有極密切之關係。

　　藝術產業發展健全與否，固然與畫廊本身的素質、態度有關，但大眾藝術素養如何更與之息息相關，因為如果大眾有良好的藝術涵養，就不會造成將畫作當成股票炒作、迷信明星畫家，及重名氣輕品質等等的情況。凡此歸究其根源，則是由於長期以來美術教育的偏頗，多年來由於升學主義掛帥，美育始終在臺灣的教育裡扮演一個花瓶的角色，在只重視智育的情況下，美育課程常被借用，而致形同虛設。近來，即使有人文藝術教育改革之議，但各方意見分歧仍無定論。倪再沁即道出美術教育在現今教育體制下的弱勢：

　　　長久以來，臺灣的美術教育是以立即經濟效益的角度來考量的，在經濟建設的目標及「學以致用」的前提下，發展具有經濟效益的科技才是國家社會所需，所以電機、電腦、企管等學科備受重視，人文社會學科逐漸被視為浪費人力資源的「副科」，而美術則是副科中的副料。在短視且窄化的教育政策下，美術教育始終上不了正路。[60]

　　臺灣的美術教育就是在如此的輕忽下，形成徒有華麗的外表，而少了些許文化的社會現象，難怪許多人一餐費用動輒數

[60] 倪再沁：〈「經濟的」美術教育——臺灣美術教育的批判〉，臺北：《雄獅美術》1991 年 5 月第 243 期，頁 178。

萬元而無動於衷，但要其購買畫作卻嗤之以鼻，甚且譏言藝術品又不能當飯吃，這率因沒有受過美育的薰陶所致。美術教育的成敗，決定人民藝術素質的高低，進而影響日後的藝術市場發展。根據研究，童年時所接受的課程教育，以及參觀博物館或是美術館的經驗，這與其日後較高的藝術參與率有關。[61]此藝術參與當然包括藝術經濟活動。一般而言，中小學時期是系統地進行藝術教育的最佳時期，因為這個時期是人的審美知覺、審美意識、審美習慣形成的關鍵階段，然而臺灣的美術教育在這關鍵時期，卻因升學壓力而未予應有之重視。

另臺灣美術教育普遍有重「技巧」輕「理念」的現象，美術課程大多成了技巧性的練習課，重要的審美意識、觀念等反而被忽視了，以致無法培養提升學生的審美能力，如此之結果，自然難以培養日後的收藏族群。此處即在探討臺灣美術教育之現象，此外，在美術生態中具舉足輕重地位的藝術評論者、策展人，因與美術教育也有某種程度的關係，故亦於其中兼論之。

一　美術教育的問題

現今文化經濟發達，藝術品的產值十分驚人，而此產值端賴藝術消費人口致之，如此，更加突顯美術教育的重要。美術教育大體可分為專業與通識的美術教育兩種，此處所言之美術教育乃指整體美育，因為就藝術經濟而言，美術教育可以培養日後的藝術消費人口。而創作人才雖亦是藝術經濟之一環，但我國的美術教育如前所述，重技藝而輕理念，且兩者的比例是

[61] 詹姆斯‧海爾布倫（James Heilbrun）、查爾斯‧M‧格雷（Charles M‧Gray）著，詹正茂等譯：《藝術文化經濟學 第二版》（北京：中國人民大學出版社，2007 年 10 月），頁 405。

極為懸殊的。前國立臺南藝術大學校長漢寶德對我國美育問題即表示：

> 我國美育的失敗出在國民教育的課堂上以教學生畫畫、唱歌為手段。這樣的教法在觀念上是認定了，通過藝術的實踐，就可以完成美育的目標。這個觀念的誤差在於把普通的國民美育與專業的藝術教育方法混為一談了。[62]

由於長久以來，臺灣美術教育的偏頗，導致一般人視藝術為畏途，而減少與其親近的機會，所幸近年來在部分教育改革人士及各社會教育機構的努力下，情況已較前有所改善。綜觀臺灣美術教育現狀，大致有如下問題：

（一）重創作人才之培育，忽視美術通識教育

臺灣的美術教育，在大學之前的人文藝術教育時數太少，大學亦然，尤其大學的美術科系，以培養專業創作者為主，使得非科班出身的學生即使獲得高學歷，仍對美術欣賞不甚理解，如此，怎能期待這些未來的潛在消費群進入藝術市場，支撐美術社會的發展。所以，陳朝平即指出：

> 要發展藝術產業，消費者的藝術教育比藝術家的培養重要。有廣大的消費者自然有繁榮的藝術市場。經濟能力固然是市場繁榮的最大因素，消費者的興趣與愛好也很重要的。培養鑑賞能力是養成興趣與愛好的最有效途徑。目前學校普遍藝術教育課程時數縮減，中小學宜加強藝術品的鑑賞與藝術文化的教學；大專階段則宜著重藝術史與藝術批評的知能。[63]

[62] 漢寶德：〈美育出了甚麼問題？〉，臺中：《明道文藝》2004年10月，頁55。
[63] 陳朝平：〈當前歐美藝術思潮趨向對臺灣藝術暨藝術教育的啟示〉，臺北：《藝術研究期刊》2005年12月第1期，頁79。

此外有另一現象亦值得探討，即各美術系科的課程，為因應社會多元發展，常美其名是為符合學生需求，而致使所開的課程有如大雜燴般，謝東山即指出：「整個學院教育到了九〇年代中期，為了呼應『多元化』社會的來臨，幾乎把美術相關系所當成美術教育大賣場，其中是『什麼都有』，但唯獨最基本的東西，往往成了只是聊備一格的課程。」[64]這對於創作人才的培育而言，也是可以商對之處。

（二）「重技輕理」下的「有術無美」

國內專業創作人才的美術教育，創作技巧的課程比例高出藝術理論甚多，根據統計師範學院美勞教育的課程內容，美術創作佔 64.9%，美學 21.1%，美術教育理論 5.3%，美術鑑賞 4.6%，美術史 1.5%。[65]擔負基層美術教育的師範體系是如此，一般大學的視覺藝術科系更有過之而無不及，以致有人批評如此已造成「有術無美」的結果，因為一位成功的藝術家，需要有全方位的藝術素養，徒然擁有好的技藝而缺美學內涵，往往將淪為「匠」而無法成為「家」。關於這個問題，黃光男認為：

> 近二十年來，由於藝術資訊的快速，國際化的繪畫風潮也風起雲湧，使一些在外國亦頗亮麗的活動，也引進到臺灣，包括博物館的展覽，或雙年展之類，使一些自認是青年畫家群起效法，而且也能以當代思潮作為創作的主題。問題是語焉不詳，或未能建立個人風格，常受習慣與流行的影響，使這項活動仍然停留在小眾範圍，或是不定性的立論上。究其原因，學

[64] 謝東山：〈藝術全球化與臺灣當前大學美術教育課程規劃之探討〉，臺北：《藝術論壇》2006 年 5 月第 4 期，頁 404-405。

[65] 吳國淳：〈臺灣地區現階段（1993～1997 年）藝術教育政策評析〉，臺北：《國立歷史博物館學報》1998 年 9 月，頁 72。

臺灣當代美術社會發展1980～2000

224

生入學考術科，大學修技法，而沒有繪畫技巧外的哲思美學，甚至對自己文化陌生，這種狀況又如何能有偉大的作品呈現呢？[66]

臺灣美術教育「重術輕理」的現象太過嚴重，提出檢討者非常之多，藝術教育學者林曼麗也指出：

> 長久以來，藝術科的教學……又侷限於技藝與媒材的練習與應用上。從結論上來說，媒材與技法幾乎成為藝術教學的全部，甚至成為藝術教育的最終目標……過份的膨脹「技術」面的功能，將會矮化藝術教育的意義。如何正確掌握「藝術」與「技術」之間互為媒介的發展關係，避免技術自我目的化的傾向，是藝術教學上必須克服的沈痾。[67]

「重術輕理」的現象，也造成國內藝術理論人才的缺乏，其結果使得藝術評論及策展人才不足，也因為如此，常發生前述球員兼裁判的情形，即藝術評論者常是藝術創作者／策展人，然藝術創作者當評論家／策展人有其優點，因為他可以對該作品、議題有更專業深入的理解與探索，所以他也可以是優秀的評論家／策展人。但在美術社會中最好還是各職所司。因此，應多開設關於美學、哲學、美術理論及美術史的課程，甚至可以視需要增設美術理論或美術史之系所，以培育藝術評論／策展人才，而策展人與藝術行政亦關係密切，同理，我們的美術行政人才亦不足，這些都是美術教育的連鎖反應。

[66] 黃光男：〈環境與藝術教育〉，臺北：《臺灣教育》2005 年 6 月，頁 5。
[67] 林曼麗：〈藝術教育於二十一世紀教育中應有的角色〉，臺北：《國家政策季刊》2003 年 9 月，頁 99-100。

（三）藝術行政人才不足

　　相較於藝術創作人才的培育，國內藝術行政人才的栽培顯得不足，以國內目前各公、私藝文機關的需求言，藝術行政人才其實是十分欠缺的。目前國內校院設有藝術行政系所者有：元智大學藝術管理研究所（該所於 2010 年與藝術創意與發展學系併為藝術與設計學系）、南華大學美學與藝術管理研究所（2008 年更名為美學與視覺藝術學系研究所）、國立臺北藝術大學藝術行政與管理研究所（2000 年）、國立中山大學藝術管理研究所（2001 年成立，2007 年改為劇場藝術學系藝術管理碩士班，2008 年改為劇場藝術學系碩士班）、國立臺灣藝術大學藝術與文化政策管理研究所（2006 年）。而檢視其課程大都與藝文環境及藝術科目相關，但現今世界藝術發展彼此之間聯繫綿密，各種展覽的策劃亦常跨領域及國界，再者，文化經濟日漸蓬勃，這些都需要專業藝術行政人才統籌規劃並且實際執行。因此，藝術行政教育須跨界兼及其他領域學科，諸如人力資源管理、財務管理、經濟學、市場學、統計、行銷學、社會心理學、非營利組織、博物館學等等不同領域之學能，如此才能對藝術品的維護和研究、展示、教育等作更佳的處理。

　　而關於藝術行政教育，我們發現僅有的幾所藝術行政研究所，卻有元智、南華、中山更名，其中最大因素應是招生緣故所造成，而招生不易又應與日後之就業有關，但事實上國內藝術行政人才是不足的，這又與政府政策有關。遠在陳癸淼當立法委員時所推動的「文化人員任用條例草案」（1995 年），即希望透過該法使政府文化機關人員之進用，可以跳脫國家考試之窠臼，而使專業人員能學以致用進入文化機構任職，以使人盡其才，但該案至今仍延宕著，政府部門實應正視之。

（四）系所供過於求

　　教育普及是國力的指標之一，但臺灣近幾年來的教育發展產生一種現象，就是教育資源的浪費，當然其背後原因錯綜複雜，如少子化，開放學校之設立等等。而就美術教育而言，相關的系所似已達飽和狀態，以下即整理出臺灣各大專院校所成立有關視覺藝術之系所：

表 27：各大專院校視覺藝術相關之系所

成立年度	學校系所名稱
1947	國立臺灣師範大學圖畫勞作專修科（1949 年更改系名為藝術系，1967 年更名為美術系）
1955	國立臺灣藝術專科學校美術印刷科（1994 年升格為國立臺灣藝術學院印刷藝術學系，2001 年升格為國立臺灣藝術大學圖文傳播藝術學系）
1957	國立臺灣藝術專科學校美術工藝科（1994 年升格為國立臺灣藝術學院工藝學系，2001 年升格為國立臺灣藝術大學工藝設計學系）
1962	國立臺灣藝術專科學校美術科（1994 年升格為國立臺灣藝術學院美術系，2001 年升格為國立臺灣藝術大學）、中國文化大學藝術研究所
1963	中國文化大學美術系
1965	臺南家政專科學校美工科美術組（1999 年升格為臺南技術學院，由美工科美術組改名為美術系）、省立臺北工業專科學校工業設計科（1994 年升格為國立臺北技術學院，1997 年升格為國立臺北科技大學）
1967	國立臺灣藝術專科學校雕塑科（1994 年升格為國立臺灣藝術學院雕塑系，2001 年升格為國立臺灣藝術大學）
1970	國立新竹師範專科學校美術師資科（1978 年改為美勞科，1987 年升格為新竹師範學院，改為美勞教育系，2005 年升格為國立新竹教育大學，更改系名為藝術與設計學系，2006 年分為「創作組」和「設計組」）

1973	國立成功大學工業設計學系
1981	國立臺灣師範大學美術研究所（分美術教育與美術行政組、中國美術史組、西洋美術史組、水墨畫組、繪畫組、藝術指導組）
1982	國立藝術學院美術學系（2001年升格為國立臺北藝術大學）
1983	東海大學美術系
1984	輔仁大學應用美術系
1988	嶺東商業專科學校商業設計科，2001年更名為視覺傳達設計系 1999年升格改制為嶺東技術學院，2005年改名嶺東科技大學
1989	臺北市立師範學院視覺藝術學系（2005年升格為臺北市立教育大學）
1990	大葉工學院工業設計系（1997年升格為大葉大學）
1991	國立成功大學工業設計研究所、國立臺北藝術大學美術研究所、國立雲林技術學院工業設計系（1997年升格為國立雲林科技大學）
1992	國立交通大學應用藝術研究所、國立屏東師範學院視覺藝術教育學系分造型藝術、數位藝術組（2005年改制為國立屏東教育大學）、國立臺北教育大學藝術學系
1993	國立臺北藝術大學傳統藝術研究所、國立高雄師範大學美術學系、國立彰化師範大學美術學系（分藝術學組、藝術創作組、藝術教育組）
1994	國立臺北藝術大學劇場藝術研究所、國立雲林科技大學工業設計研究所、國立成功大學藝術研究所、大葉大學視覺傳大設計學系（1997年升格為大葉大學）、朝陽技術學院商業設計系（1995年改名為視覺傳達設計系，1996年升格為朝陽科技大學）、朝陽技術學院工業設計系
1995	東海大學美術研究所、國立雲林科技大學商業設計技術系更名為視覺傳達設計系、國立雲林科技大學視覺傳達設計研究所、崑山工商專科學校視覺傳達設計系、工業設計研究所（1996年升格為崑山技術學院，2000年升格為崑山科技大學）
1996	國立臺南藝術學院造形藝術研究所（2004年升格為國立臺南藝術大學）、國立臺南藝術大學藝術史與藝術評論研究所、大葉大學造形藝術學系、大葉大學空間設計學系（分環境組、建築組、室內組）、華梵人文科技學院美術學系（1997年升格為華梵大學）、國立臺東師範學院美勞教育學系（2003年升格為國立臺東大學，2007年改為美術產業學系）

1997	臺北市立教育大學視覺藝術研究所、國立高雄師範大學美術學研究所分創作與理論組、國立臺南藝術大學應用藝術研究所（分陶瓷、纖維、金工與首飾創作和金屬產品創作組）、國立臺南藝術大學建築藝術研究所（分創意創作組、構造美學與場域組、理論型創作組、社區營造組）、實踐大學視覺傳達學系（1999 年更名為媒體傳達設計學系，2004 年分數位 3D 動畫設計組、數位遊戲創意設計組）、臺北市立教育大學視覺藝術研究所（分創作組、理論組）、國立臺灣科技大學工商業設計系（分工業設計組、商業設計組）
1998	崑山科技大學視訊傳播設計系、樹德技術學院視覺傳達設計系（2000年升格為樹德科技大學）、南華管理學院美學與藝術管理研究所（於2008 年更名為「美學與視覺藝術學系」研究所）、國立臺南師範學院美勞教育學系（2004 年升格為國立臺南大學，2004 年美勞教育系改名為美術學系）、國立彰化師範大學藝術教育研究所、國立臺灣師範大學設計研究所
1999	國立臺北藝術大學美術創作研究所、國立屏東教育大學視覺藝術研究所分為創作組、理論組兩組、元智大學藝術管理研究所、國立臺南藝術大學音像藝術管理研究所、南華大學環境與藝術研究所
2000	國立臺灣藝術大學造形藝術研究所、國立臺灣藝術大學視覺傳達設計學系、國立臺灣藝術大學多媒體動畫藝術學研究所、國立臺灣藝術大學應用媒體藝術研究所、國立臺北藝術大學藝術行政與管理研究所、國立臺北藝術大學美術史研究所、佛光大學藝術研究所、崑山科技大學工業設計研究所更名為設計研究所（內含工業設計組與空間設計組）、國立嘉義大學美術學系、國立嘉義大學視覺藝術研究所、國立新竹教育大學美勞教育研究所，2009 年改名為藝術教育與創作碩士班）、國立臺北教育大學藝術與造形設計研究所（分藝術教育組、藝術組，2004 年分藝術教育組、藝術理論組、藝術創作組、工業創作組）、國立臺灣科技大學設計研究所
2001	國立臺北藝術大學科技藝術研究所、輔仁大學應用美術研究所、國立臺北大學民俗藝術研究所、國立中山大學藝術管理研究所
2002	國立臺灣藝術大學書畫藝術學系、國立高雄師範大學應用設計學系、國立高雄師範大學視覺傳達設計研究所、崑山科技大學視覺傳達設計研究所、大葉大學造形藝術學研究所、朝陽科技大學視覺傳達設計研究所（含視覺傳達設計組與工業設計組）、朝陽科技大學設計研究所

2003	南臺科技大學視覺傳達設計系、國立中山大學劇場藝術系分為表導演組、設計組及理論組、國立臺南藝術大學藝術創作理論研究所博士班、國立臺南藝術大學藝術史學系、南華大學美學與視覺藝術系
2004	國立臺灣藝術大學視覺傳達設計學系研究所、嶺東科技大學視覺傳達研究所、實踐大學時尚與媒體設計研究所、國立臺北教育大學造形設計學系
2005	國立臺灣藝術大學圖文傳播藝術學研究所、國立臺灣藝術大學工藝設計學研究所、國立臺南藝術大學音樂表演與創作研究所、南華大學環境與藝術研究所、國立臺灣師範大學表演藝術研究所
2006	國立臺灣藝術大學版畫藝術研究所、國立臺灣藝術大學藝術與文化政策管理研究所、臺南科技大學美術研究所、國立臺北藝術大學藝術與人文教育研究所、國立高雄師範大學視覺設計學系、國立高雄師範大學跨領域藝術研究所、國立高雄師範大學應用設計學系更名為工業設計學系、國立成功大學創意產業設計研究所、國立臺南藝術大學材質創作與設計系、華梵大學美術研究所（分藝術行政組、繪畫研究組、書法研究組）、樹德科技大學表演藝術系、南華大學應用藝術與設計學系暨研究所、國立臺南大學美術學研究所、國立嘉義大學音樂與表演藝術研究所、國立彰化師範大學美術學研究所（分藝術學組與創作組兩組）
2007	國立臺灣藝術大學藝術與人文教學研究所、元智大學藝術創意與發展學系、國立高雄師範大學工業設計學研究所、高雄師範大學視覺設計學系與視覺傳達設計研究所系所合一、崑山科技大學媒體藝術研究所、崑山科技大學設計暨藝術學院碩士班（整併設計研究所與造形藝術系研究所）內含工業設計組、空間設計組、造形藝術組、文化產業組、國立臺南大學動畫媒體設計研究所、元智大學藝術創意與發展學系（自99學年度起，藝術創意與發展學系、藝術管理研究所整併更名為「藝術與設計學系」，含學士班、藝術管理碩士班）

資料來源：作者整理

　　從上表中的科系可以發現，其設置大都為因應社會潮流之需要而設，其中八〇、九〇年代所設立者，應與當時藝術產業的蓬勃發展有所關聯，然而此處要檢討的是，這些畢業生日後是否能學以致用，或市場是否需要這麼多的創作人口，是值得

商榷之處，而這其中似乎嗅出些許一窩蜂的功利味道，這也是值得省思的。根據行政院文建會文化統計，九〇年代大專院校藝術科系的學生及畢業人數如下：

表 28：九〇年代大專院校藝術科系學生及畢業人數

年代	1990	1991	1992	1993	1994	1995	1996	1997	1998	1999
學生人數	10849	10815	10820	12009	12001	12650	13784	15822	17035	19002
畢業人數	2763	2755	2977	3203	3192	3128	2863	4035	3997	4232

資料來源：文建會 2000 年文化統計

這項統計顯示藝術科系學生年年增加，但是這樣的成長值得讓人思考的是：每年如此多創作人才的培育，在臺灣這麼小的地方會不會太多？而每年畢業的人數也在三、四千人左右，這些美術科系畢業者，走上專業的創作之路，畢竟還是少數，政府是否應將更多的資源，花在如何培養多數人美學素養方面。因為唯有多數人具有美學素養，社會才會在文化藝術上有健全的發展，而藝術產業才有可能穩定發展。

二　兩種美術教育管道

在我們日常生活中，如果有人談論起藝術，常常會有人表示說「藝術太抽象，我不懂」，其實在此所說的藝術，多數是指審美的觀念，但大部分的人卻聽到藝術兩字就覺得是遙不可及，這顯示我們的美育出現了一些問題，黃光男即指出：

　臺灣四十多年來對於社會藝術教育並不如對學校藝術教育的重視，甚至一個人在離開學校後便與藝術斷絕接觸關係。這

主要是社會藝術教育制度、機構在量與質上的不及所導致。幸而近年來政府逐漸重視文化建設，大力興建美術館、文化中心、音樂廳、表演廳……等文化藝術機構，但其發展速度仍不及經濟等方面建設，令人有「富裕中的貧窮」的感覺。[68]

臺灣目前的美術教育，主要透過學校教育與社會教育，學校的美術教育有一般的通識教育及專業教育，分別針對一般學生與專業創作學生；社會美術教育則透過各種社會教育機構，如美術館、社教館（目前已經改稱生活美學館）、文化中心、社區大學、各種營利及非營利機構等等。

如前所述，臺灣的美術教育對多數學生在獲得整體美育觀念上是較欠缺的，要彌補這個不足，以及因應社會上對藝術愛好者的需要，社會美術教育就此起彼落一直在各個角落進行著，如早期的中華民國繪畫欣賞協會、帝門藝術教育基金會、誠品藝文空間，以及若干畫廊如敦煌藝術中心、漢雅軒、木石緣、勝大莊、積禪藝術中心、阿普畫廊、串門藝術空間等等，都經常舉辦專題講座或教學活動（這些機構有些因不敵經濟的低迷而結束營業）。另外，各公私立美術館、社會教育機構以及社會大學也經常辦理美術講座及教學活動，以提昇人民的藝術知識。面對臺灣大眾美育的不足，雖然還有許多公、私立藝文機構不遺餘力的舉辦各項美術教育課程，為提昇與普及國人的藝文素養而努力，但其效果似乎不如從各級學校的美學教育著手，較能有立竿見影的成效。

[68] 黃光男：〈藝術教育與社會發展〉，臺北：《臺灣教育》1993 年 2 月，頁42。

三　兩種美術教育體系對藝術產業之效果

　　學校的正規美術教育系統和社會美術教育管道，在不同程度上分別對藝術產業具有不同的效果，其效果可從藝術創作者與藝術品收藏者（欣賞者）二者來看。從產業的角度言，由於體制內的美術通識教育並沒有落實，所以，對藝術欣賞人口的培育有待加強，但從美術創作者的角度看，由於大專院校的美術科系教育，是以創作人才的養成為主，因此多數的藝術創作者，都是學院出身的，故學院的美術教育是藝術產業生產者的主要管道。

　　前曾提及，藝術審美的培養，青少年時期是黃金期，但由於制度使然，使得體制內美術教育對欣賞人口的培育成效有限，對藝術經濟的發展沒有發揮太多的效果，因此收藏者的美術教育，大多從自修或社會的美術教育中得到。在本研究過程中發現，不少收藏者的養成，都是產業刻意的安排相關課程所致，由於這些人的興趣、經濟各方面都有相當能力，因此，在刻意的接觸後，都有可能成為藝術產業中的消費者。而他們獲得美術教育的管道，就是如前述的各個藝文機構，早期的藝術產業如畫廊常對客戶舉辦藝術講座，以吸引並培植客戶群，但慢慢地，由於資訊的發達、社會藝術教育的增長，以及收藏家本身的用功，自修獲得豐富的藝術知識，畫廊這類的講座就減少了，取而代之的是，邀集收藏家到國外各大美術館舉行藝術之旅，一來增廣見聞，再者相互交流可互通有無，並可收紓壓之效。

　　因此，上述兩種教育管道各有其功能性，只是其中的偏頗如前述，希望相關單位能針對問題予以改善，否則每次看到專

家學者提出的意見，總是大同小異，讓人懷疑相關單位是否敷衍了事，或是真的將文化當成枝微末節之事，否則何以讓這許多意見一再重複不見改進。

四　人文的美術教育理念

　　歐美先進國家藝術產業發達的原因，主要在於人文素養普遍較高，在高的人文素質下，人民更能享受精神生活，也較易有文化消費，因此，我們的美術教育，應該歸結到人文教育上，唯有整體人文教育的改善，才可能提昇社會文化人口的質量品質，進而促進藝術經濟的發展，並健全美術社會之發展。

　　對藝術產業而言，生產者（畫家）和消費者（收藏家）是相互依存的，但在臺灣的美術教育下，顯然創作者應是供過於求，反而是消費者的美術教育因遭忽視而愈形需要，而為培養具深度的文化人口，目前的藝術教育應在人文的部分特別注重。林谷芳對臺灣藝術教育內容理念，提出四組相對的座標：「1.國際／民族：國際與民族不是對立，而應是一體的，亦即將自己的角色納到世界的體系中，才是所謂的國際化。因此，藝術教育中，必須加重自身民族的比重，也就是要有『民族的就是國際的』之觀念。2.本土／中原：臺灣社會中原與本土的概念，因政治意識而對立，形成一不健康的現象，臺灣文化的根源來自中原是不可否認的，中原文化是本土文化的基底，抽離了它，本土文化將失去根基。3.現代／傳統：臺灣社會的發展，在追求現代化的過程犧牲了傳統，殊不知，現代須是根基於傳統才不會形成無根，而迷失自我的荒謬社會。4.通俗／古典：古典是經過時間積累出來的，是人類心靈深邃的所由表

現，通俗則代表著生活化的一面，比較貼近當下生命的本質，兩者是要並融的。」[69]對照臺灣九〇年代的美術社會現象，這四組座標剛好是相互牽扯抗衡的，因此，這樣深具人文理念的藝術教育對專業藝術教育及通識藝術教育都是必要的，如果能相互調和，則臺灣具人文色彩的普羅文化之形成是可以期待的，而這樣的大眾，才可能對藝術經濟的生態產生健康正面的影響。

小結

經濟是藝術社會發展的前提，所以，在美術社會整個體系下，政治、經濟、社會結構的健全是十分重要的，此結構紮實後，則需要構成這個社會的生態鏈——政府、產業、藝術家、收藏家、媒體、藝文機構等等每個環節的進一步配合與支持。

臺灣美術社會在 1980～2000 年代之發展，呈現前所未有的景況，此期間經濟的成長帶動藝術經濟的景氣，進而讓週遭的各美術社會成員得到發展的空間，使臺灣原本貧乏的美術社會於焉發展開來，一度在亞洲地區熠熠發光。然而，藝術文化的發展是需經長時間的沉澱積累，才能達到成熟穩定的藝術社會，否則，誠如有識之士所觀察擔憂的，臺灣的美學文化有 M型化的走向。[70]這是因為臺灣的美術社會發展歷程不久，而尚未形成成熟穩定的文化思維模型所致，但臺灣的美術社會發展時程尚短，而能有如此之成果已屬不易。總之，臺灣的美術社

[69] 林谷芳：〈未來臺灣藝術教育設計上幾組座標的有機對應〉，臺北：《美育月刊》1999 年 4 月，頁 17-24。

[70] 陳英偉：〈臺灣的美學文化也 M 型？〉，臺北：《美育月刊》2008 年 7 月，頁 26。

會基礎結構雖不完善但尚稱健全，如果這個生態鏈中的成員都能各司其職，在其環環相扣循環運作下，臺灣的美術社會發展將會更璀璨美好。

結　語

　　綜觀臺灣美術社會發展，經濟面向扮演著極為重要的角色，如果沒有藝術市場的蓬勃發展，不可能在八〇年代末、九〇年代初帶動如此眾多的創作人口，創作出臺灣如此豐富多元的藝術面貌，但也因為太過於強調經濟面，而忽視了藝術經濟的文化性質。蕭瓊瑞即指出臺灣的藝術產業發展過程就出現了：

　　　第一，太過於「經濟性」。所謂的經濟性，就是投資的手段，而不是做為文化的認同，這是臺灣今天藝術產業的第一個特色。當臺灣的藝術作品正在形成所謂的藝術市場時，首先就脫離生活，這種投資性的藝術，自然缺少文化的認同。第二，臺灣的藝術產業是「外塑性」的。所謂外塑性就是不是自發性的，除了受到社會經濟的影響，最重要是受到西方的模式影響。受西方模式影響不是壞事，可以促成反省，但這反省需自己去發展。第三，整個臺灣當代的藝術產業過度走向「菁英型」，缺少一個普遍化、大眾的特質。第四，整個的藝術產業過程裡，太過於以作品為中心，可謂之為「作品中心論」……整個藝術產業，絕不是在買畫、賣畫而已。[①]

　　所以，經濟面的衰退，就影響了臺灣美術社會的發展，如許多創作者因此銷聲匿跡，甚至有創作者因此改變創作方向。

① 蕭瓊瑞：〈臺灣藝術產業的歷史論述〉，載《1997 藝術產業及藝術品經營系列演講活動演講專輯》（臺北：行政院化建設委員會，1997 年），頁 38。

此外，由於藝術經濟的衰退，影響藝術產業的展覽活動，因此，公部門在此時扮演更重要的角色，提供其他創作者展示的場域，諸如此類，在在顯示藝術經濟對臺灣美術社會發展的影響。

雖然說藝術家是社會最忠實的觀察者，其創作多是貼近社會演化的，但試想，如果臺灣當代美術社會沒有藝術經濟的推波助瀾，則臺灣美術社會發展能否如此璀璨花開，抑或仍是由一小群默默執著的藝術創作者無聲的耕耘著，靜待伯樂的發掘，而顯得沉靜消極？如此之疑問，在經過上述章節研析後，吾人可以發現，臺灣的美術社會發展與藝術經濟緊密關連，由於經濟與藝術相互間的影響，使得美術環境、傳播媒體及美術生態等等，都因此衍生出許多的對應方式。於是，不管是創作者或是公、私部門單位，都因此而或多或少調整步調，來適應其間之變化，而這些林林總總的各種變化，就形成了一部臺灣美術社會發展史。

社會生活是藝術的泉源，藝術作品是社會生活之反應，因此，藝術品與社會及生活有著密切的關係。藝術品的題材體現時代的精神，並且滿足大眾不斷的創新要求，給大眾帶來精神和文化上的享受，這些都相當程度地展現了它對社會的影響。

然而如此之影響，必須要靠傳播才得以擴散而產生實際效益，而此處所謂的傳播即須藉由市場的流通（或透過展覽）才能使美術品達到其影響力。所以，藝術市場是一必要的條件，觀察臺灣美術社會之發展，其間的種種變化確實因市場經濟而產生了重要的作用。因此，我們可以說，臺灣的美術社會發展，乃由於藝術市場的蓬勃，而激起相關之漣漪所帶動起來的結果。

綜合全文，吾人試圖歸結出臺灣美術社會發展中，所呈現出來的現象及未來具體可行之作為。

一　美術社會發展之現象

（一）藝術經濟帶動美術社會發展

臺灣美術社會之發展，藝術市場扮演了重要的角色，甚至可以說，如果沒有經濟作為後盾，臺灣美術社會之發展，將無由前進。從前文之敘述，臺灣的藝術市場先後歷經了萌芽期、蓬勃期與衰退期三個階段，而這三期的經濟起伏，可說是臺灣經濟發展的重要時期，而臺灣的美術社會，於此時亦由過去沈悶、緩慢的發展，跟隨著經濟的起飛，開始了更多元豐富的美術發展。故吾人可以得知，現今臺灣美術社會的演化是跟隨經濟亦步亦趨地前進，所以，藝術創作人口、藝術教育、創作內容形式的變化、各種營利與非營利機構的消長等等，大都隨著經濟的迭變而產生變化，由此可見，藝術經濟攸關臺灣美術社會發展甚鉅。

（二）政府政策影響美術社會發展

綜觀臺灣的文化生態，可以發現我國藝術產業的政策有如下現象，而這些現象對臺灣美術社會發展都有重大之影響：

1. **政治掛帥下文化的邊緣化**：文化事務在政府部門中，因政治掛帥而被邊緣化，在組織及經費上都顯得不足。文化事權分散各部門而無統一機構，文化部的設立，各界呼籲許久仍未見成立，文化經費更在政府預算中敬陪末座，[2]因此，對藝術產業也就無法投以必要之關注。

[2] 依統計資料 1983～2000 年文化經費佔中央預算之百分比分別為 1983 年 0.0742%，1984 年 0.1221%，1985 年 0.1028%，1986 年 0.0561%，1987 年 0.0602%，1988 年 0.0550%，1989 年 0.0563%，1990 年 0.1025%，1991 年 0.1028%，1992 年 0.1364%，1993 年 0.2406%，1994 年 0.3360%，1995 年 0.2149%，1996 年 0.3156%，1997 年 0.2992%，1998 年 0.2716%，1999 年 0.3109%，2000 年 0.2569%。資料來源：張宏維，《由文建會預算結構文化看臺灣文化政策演變》（高雄：中山大學藝術管理研究所碩士論文，2008 年 1 月）。

2. **獎勵文化產業相關法令的不足**：政府重視工商產業，提
 供工商企業投資優惠辦法，但對文化產業卻沒有予以相
 當之重視，任由業者單打獨鬥。韓國近來在文化產業的
 優異表現，正是其政府大力扶持的結果，相關單位實應
 該引以為鑑。

3. **藝術教育的偏頗**：在重專業輕通識的情況下，國人普遍
 欠缺美學素養，影響所及，藝術欣賞人口顯得不足，進
 而影響產業及藝術社會的發展。根據統計，政府藝術教
 育經費分配中，專業藝術教育及中小學特殊藝術才能班
 佔 38.5%，而普通教育只佔 1.4%，[3]此似乎本末倒置，
 須知整體文化素質之提升，不是菁英式的藝術教育思
 維，端賴全民美育之普及方得致之，決策當局應予深
 思。

4. **軟硬體環境的不足**：藝術設施在南北、城鄉區域差距很
 大，藝文設施是展演之前提，所謂工欲善其事，必先利
 其器，政府應加強藝術軟硬體的設施，使人們有更多的
 機會接觸藝術環境。

5. **專業藝術行政人才培育的欠缺**：在專業化的時代，講求
 專業分工，藝術行政人員需要有專業的藝術理論、藝術
 史及藝術行銷管理等知識，但國內教育缺乏這方面的課
 程訓練，政府應該負起培育藝術行政人才的責任。除於
 正規學制中的教育，亦應多規劃類似之研討交流活動，
 培植專業人才，以利藝文之推動。

 歸結上述諸點，重點在於政府對文化未給予應有之重視地

③ 吳國淳：〈臺灣地區現階段（1993～1997 年）藝術教育政策評析〉，臺北：
《國立歷史博物館學報》1998 年 9 月，頁 79。

位所致，一般文化行政之學者咸認為，文化專責機構應統一，且層級應屬中央，而且，為使政策能有延續性，文化行政主管任期應較長。④觀之我國文建會從 1981 年成立至今，由於是大委員會形式，成員來自各部會，業務亦分散各機構，於是成立統一事權的文化部之議甚久，但至今仍無定案。此外，文建會主委任期隨政黨輪替更迭，長者數年，短者數月，如此如何要求政策的一貫性，由此可見政府對文化發展之態度。且從文化部的整併案中，可見政府文化政策不夠周延之一斑，如整併名稱從文化部、文化體育部、文化觀光部又回到原本的文化部，此皆為未能深思文化之屬性及國情，或東施效顰擷取他國樣本，或隨個人主觀意見為之，如此舉棋不定而且延宕時日之結果，將造成日後行政業務上之分歧。如苗栗縣政府文化局改名為國際文化觀光局、臺東縣政府文化局更名為文化暨觀光處、臺南市政府文化局更名為文化觀光處等，此應與上述中央之整併政策過程有關，如此，俟日後定案後，勢必形成中央及地方文化機構對口單位不一的情況，此僅其一也，若不儘早定案，後續的文化發展將衍生更多之問題。總之，文化自來就不是政府施政的重心，此可從政府的文化預算及員額中看出，故文化成效可想而知。

（三）待強化的藝術產業

藝術產業固然是商業機制，可是多數人忽視了這個產業的特殊性，也就是說，雖然它是商業化的經濟活動，但卻含有藝文的特質，在某種程度上扮演著文化發展的重要角色。所以，藝術產業的經營者，應該具備一定的文化素養和文化理想性

④ 夏學理、凌公山、陳媛編著：《文化行政》（臺北：國立空中大學，2000年），頁 163-164。

格。但臺灣的藝術產業普遍有追求流行，在意價格的勢利心態，而忽略了藝術品本身的美學特質與文化價值。

　　整體而言，臺灣八〇～九〇年代藝術產業生態，「利」字仍高於一切，在追求利潤的情況下，業者面對社會大眾，強調的是藝術投資增值的觀念，於是，藝術品在文化消費過程中被「異化」、「物化」，而失去了藝術應有的文化價值，即使是現今亦是如此，這是令人十分憂心的。

　　探究 1980～2000 年的臺灣美術社會，由於整個藝術環境各個環節的互動並不暢通、健全，因此，導致藝術產業發展不夠健全，大體而言，有如下之問題：

1. 美術館為避免與商業往來密切，招來圖利他人之不必要爭議（此為世界各美術館都遭遇到的問題），加上藝術產業者本身專業性的欠缺，導致兩者缺乏良好的互動。

2. 傳播媒體雖對藝術活動的活絡有所助益，但在商業考量下，傳播媒體不得不遷就商業利益，因此，屬於小眾市場的藝文人口往往被漠視，令人感到遺憾。

3. 藝評的人情請託或藝評文字過於學術化，使之流於形式或淪為過度艱澀，以致無法在藝術市場發揮引導功能殊為可惜。

4. 基礎藝術教育因升學主義而遭到忽視，高等藝術教育又重創作而輕鑑賞，使得整個藝術教育無法培養人民豐富的美學素養，致使其藝術欣賞能力普遍不足。

5. 身為藝術產業核心分子的藝術創作者、藝術收藏者與畫廊，也因過於短視近利，而致使創作者過度迎合市場，重量不重質，且常受利誘而轉換合作對象，無法建立一制度化的市場機制。

6. 業者與收藏者亦有將藝術品視為哄抬炒作之對象，凡

此，均造成藝術市場喪失倫理觀念，而危及藝術產業的正常發展。

7. 政府因文化藝術政策相關工作成果，無立竿見影之績效，而輕忽其重要性，此短視結果將戕害國家的整體國力，為長遠計，政府應積極提供更完善的文化環境，以增進藝術產業之發展。

　　其實，這些都是藝術產業中老生常談的問題，但卻遲遲未獲改善，筆者認為政府於此可著力之處甚鉅，如從政策面、藝術教育等都是政府可大作為之方向。總之，以上之問題，若包括政府在內的美術社會中，各相關成員能摒除己見，著眼遠處，彼此相互配合，則臺灣之藝術產業發展將會更趨健全、茁壯。

（四）美術社會發展關係

　　整個美術社會，至少包括政府、藝術創作者、畫廊、收藏者、藝術評論者、藝術理論研究者、美術館、媒體以及觀眾等等。觀察臺灣的美術社會發展，深感美術社會中各個角色的重要性與獨特性，每個成員雖是一獨立的個體，但卻彼此相互影響著。

　　臺灣的美術社會發展過程，由於各種因素，呈現出紊亂的現象，如果美術社會中的成員，能在各自的崗位上盡自己的本分，並降低其本位主義，宏觀的以發展整體社會健全的藝文生態為考量，則便能早日健全臺灣的美術社會。因此，在文末試就美術社會中的各角色關係，勾勒出美術社會發展關係之網絡圖如下：

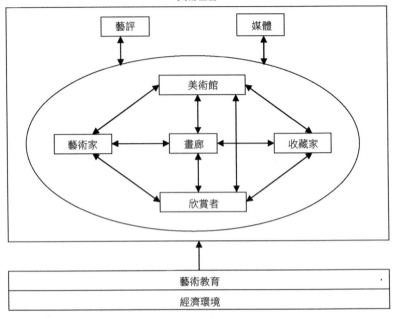

美術社會

藝評　　　　　　　媒體

美術館

藝術家　　　畫廊　　　收藏家

欣賞者

藝術教育

經濟環境

圖 14：美術社會發展關係圖（作者繪製）

　　從整個臺灣美術社會之發展中，可以發現美術社會發展除需經濟之扶持外，藝術教育亦居重要角色，蓋吾人發現，臺灣物質與精神生活之不對等協調，最主要原因即在於文化美學之素養不足所致。故筆者於研繪此關係網絡圖時，將藝術教育與經濟環境置於底層，因藝術教育若未落實，則往後之發展將事倍功半矣，因上部各環節之角色，均需有良好的文化素養，才能成熟運作。

　　臺灣八〇年代末至九〇年代初之藝術產業狂飆的假象，曾讓人誤以為是「文藝復興」的來臨，但事實證明，這不過是「暴發戶」式的浮誇現象，沒有深厚文化基底的藝術產業是經

不起考驗的。藝術文化需要時間的沉澱、積累，藝術產業當然亦是如此，臺灣的藝術產業現象，讓人認知在各式行銷包裝的背後，最重要的仍是要還原到藝術的本質。學者李明明即指出：

　　藝術市場的熱絡並沒有為臺灣提供任何藝術新境。原因是主導今天藝術市場的動力，不是足以影響作品的內在因素，而是人情、金錢、社會、甚至政治的關係，這些外在於藝術的關係足以造成藝術活力的假象，卻不足以塑造一個風格，而風格的形成才是藝術真正的活力所在。⑤

　　這是十分值得藝術產業業者與創作者及政府當局深思警惕的。文化是國力的展現之一，尤其臺灣是個島國，向外發展是一條必然之路，在世界各國高喊地球村的今日，自身獨特的文化風格才是讓人注視的焦點，如何型塑臺灣文化的風格，則是身在美術社會中的每一分子的責任。

　　臺灣的藝術產業發展不過五十年左右，而在經過九〇年代的激情衝盪之後，產業的相關成員們均有所省思，大家莫不思索著往後的方向。雖然，談產業不能免俗地必須涉及商業利益，但畢竟藝術產業有其精神文化的獨特性，因此，若能少些功利思想，多些對藝術的尊重；並且，如果民間與政府都能痛定思痛，確實找出癥結所在而對症下藥，則相信假以時日，臺灣的藝術產業將會朝更健全的方式運作，連帶的臺灣美術社會發展亦會有更美好的前景。

　　本文雖從藝術經濟面向出發，但在前述的各現象中，吾人可以明顯的發現，藝術產業儘管最終目的在追求利潤，但因該

⑤ 《臺灣美術年鑑》（臺北：雄獅圖書公司，1992 年），頁 56。

產業有其文化特性，故各式各樣的美術樣態，都會在這產業中呈現。因此，藝術經濟的發展，能呈現出該時期美術發展的梗概，是以美術社會中的每一分子能不慎乎？

二　美術社會發展之作為

　　藝術產業的發展，可以相當程度地反映一個地方的文明進化，而從臺灣的社會、經濟發展結果來看，藝術經濟的產生自有其必然性。但綜觀這五十年來的發展，結果並不盡如人意，而從前述的各種現象中，吾人可以得知整個藝術產業的健全，需要官方與民間的相互配合，此處試就其中相關角色提出若干意見：

（一）藝術產業方面

1. **經營風格之確立**：藝術經濟在經過一番繁華之後，於九〇年代中期以後冷卻下來，有不少人認為危機就是轉機。產業正好可以利用這個時機，思索往後的路向，清楚自己的定位，要明確自己的經營風格，才不會一味追求流行而泡沫化。

2. **專業能力之培養**：藝術行政專業化的問題是產業界所必須正視的，由於臺灣藝術產業普遍專業不足，造成與美術館之互動不良、誤導正確收藏觀念等等，因此，產業人士應加強專業知能。

3. **經紀制度之建立**：產業的許多問題，諸如與美術館的典藏問題、偽畫問題等等的根由，乃在於與畫家的合作關係不明確所致。此外，如經紀制度問題，則由於雙方的私心作祟，以及互信不足等因素而無法落實，但為健全藝術產業，雙方勢必要找出一可行的合作方式，則許多的問題將可迎刃而解。

4. **組織功能之強化**：組織功能的強化亦是刻不容緩的事，目前臺灣關於藝術產業的組織與實際藝術經濟運作較密切者為中華民國畫廊協會，而中華民國畫廊協會成立以來，多數業者認為其功能主要為年度的畫廊博覽會。其實，協會應加強藝術產業各項資訊之收集，以提供產業界參考，並有效整合同業資源，以集體之力量才能為藝術產業爭取更多的資源。中華民國畫廊協會於 2010 年 6 月間成立「臺北藝術產經研究室」，針對產業環境、趨勢及數據等進行調查研究，我們期待它能確實發揮功能，俾能提供政府、業界及研究者有效的資訊。

（二）藝術工作者方面

1. **合理的訂價**：藝術品的價位應是隨著市場機制而起伏，臺灣藝術品的高價位，繁榮的經濟當然是主因，但經濟低迷之際，畫價卻未能適時反應市場。本文前有探討其原因，如藝術無價、無法對收藏者交代等等，然該理由實無法於經濟市場中成立。畫價之訂定主要關鍵在於創作者，因此，如何訂定合理的畫價，藝術創作者應慎思。若普遍抱著價格只升不降的觀念，常讓收藏者望之卻步，將使市場更為低迷，進而影響美術社會之發展。

2. **創作本質的堅持**：在藝術市場蓬勃之時，有人擔心「蓬勃的藝術環境中，真正的藝術品可否產生？」[6]藝術創作者應該在利誘的激情之後，將自己沉澱下來，體認藝術最終還是要回歸藝術本身，而追求原創不再媚俗。雖然藝術市場低迷，但相信品質好的藝術品，在藝術市場

[6] 白雪蘭：〈畫會・畫廊・美術館在臺灣〉，載李既鳴總編輯：《臺灣地區現代美術的發展》（臺北：臺北市立美術館，1990 年），頁 265。

上是不至於受到景氣的重大影響。

3. **融入美術社會運作**：多數藝術創作者予人不食人間煙火之感，的確有不少創作者自樂於其創作天地而較少與外界接觸。當然作品的本質是藝術創作者最重要的工作，但從社會發展角度而言，藝術工作者既是美術社會重要的成員，則應對美術社會予以相當之關注，若無經紀人打理，則自己應對切身環境之各種問題多予了解。藝術品既進入市場即為商品，應依循市場機制而行，使各司其職，才能有健全之生態發展。

（三）政府方面

身為最大的資源擁有與分配者，政府應該要提供一個適合藝文發展的環境：

1. **制定完善的法規制度**：制定、修改獎助文化產業的相關法令內容，如產業的稅賦優惠、民間個人與企業贊助減免稅則、遺產稅、所得稅等等，雖然「文化藝術在補助政策中的分寸難以拿捏，動輒得咎，因此許多人根本呼籲放棄國家與文藝擁抱的企圖。但是，我們必須承認，從現實觀之，從來國家都不可能與文藝完全劃清界線。」[7]

2. **落實藝術教育**：觀察我國美術社會發展之一大困境，在於人文素養普遍之不足，故政府教育單位應落實藝術教育，以提昇全民藝文素質，進而培養藝術市場人口，俾能讓整個美術社會生態鏈中每一角色各得其所，使有良性之發展。

3. **藝文檔案之建制**：本文研究過程深感不易者，即相關產

[7] 洪淳琦：《從多元文化觀點論文化藝術之補助——以臺北市文化局之組織檢證為例》（臺北：臺灣大學法律研究所碩士論文，2005 年），頁 174。

業數據之不易取得，政府似可對藝術產業作整體性的檔案建立工作，如藝術相關產業機構、藝術創作者、藝術收藏人口等資料進行普查工作，以作為藝術產業活動及相關研究之參考依據。

4. **建立藝文證照制度**：培育專業的藝術行政人才，比照律師、藥師等，建立藝術工作者專業經理人證照制度，俾便於輔導與管理機制，以健全美術社會之發展。

5. **普及藝文設施**：縮短城鄉差距，更普及地建設各項藝文相關之軟硬體設施，均等國人接觸藝文之機會。

此處要強調者為政府文化政策的重要性，漢斯·艾賓（Hans Abbing）即認為：「身為藝術家，我認為政府和捐贈者有義務透過津貼補助和捐贈，或藉由社會福利和能負擔的藝術訓練，來提高藝術界的收入水準……身為經濟學家，我認為更多的津貼補助，還有更多的捐贈、社會福利和補助教育的效果，是讓更多人成為藝術家，還有更多人落得低收入的下場。」[8]因此，重點不在津貼補助，而是提供適合藝文發展環境的文化政策，唯有良善的文化政策，才可發展出可長可久的美術社會。

（四）藝術教育方面

藝術教育是美術社會發展的基礎，教育體系應規劃出一套完善的美育系統，使之不失偏頗，其重點有：

1. **落實人文美育課程**：在升學主義掛帥下，仍有不少基礎人文美育課程遭挪用，此對國家文化力的提昇傷害甚鉅，相關單位應確實地落實人文課程教育。

[8] 漢斯·艾賓（Hans Abbing）著，嚴玲娟譯：《為什麼藝術家那麼窮——打破經濟規則的藝術產業》（臺北：典藏藝術家庭出版公司，2008年），頁137。

2. 活化多元面向藝術教育課程：藝術發展隨著時代的演化，各種藝術媒體推陳出新，藝術教育應與時並進，及時規劃相關課程，以符時代需求，但應避免大雜燴般的教育課程。

3. 改變重技術輕理論的藝術教育：現今的藝術科系，多以訓練技術層面課程居多，理論課程明顯缺乏，兩者應相輔相成，蓋藝術教育所要培養的創作者，不僅止於匠師而已，而是在培育更具人文素養的藝術工作者。

4. 避免市場導向教育：大專院校相關系科之成立，雖是就社會發展方向而設，但相關單位之審查應周延而審慎，避免因短視而造成教育資源與社會需求供需失調的情況，淪為以市場導向的教育現象。

總之，藝術經濟對臺灣美術社會之發展，扮演著推波助瀾的角色，經濟是藝術發展的基石，以臺灣現今之經濟基礎，其實可以發展出更理想之美術社會，可惜如前述，由於政府政策及相關法令措施、教育及藝術產業本身的種種問題，導致藝術產業的發展未臻成熟，而影響了臺灣美術社會之發展，所幸這些問題都是可以解決的，故吾人對未來臺灣美術社會之發展仍樂觀以待。

參考文獻

一、著作
（一）中文著作

太乃：《華人藝術市場》（臺北：皇冠文學出版社，1996 年），頁 114-115。

尤傳莉：《臺灣當代美術大系：政治‧權力》（臺北：文建會，2003 年）。

王嘉驥：（以裝置藝術之名）書寫臺灣，《臺灣裝置藝術 since 1991-2001》（臺北：木馬文化公司，2004 年），頁 8。

李康化：《文化市場營銷學》（中國上海：上海文藝出版社，2005 年），頁 223-227。

李維菁著：《臺灣當代美術大系：商品‧消費》（臺北：行政院文化建設委員會，2003 年），頁 117。

邢煦寰：《藝術掌握論》（中國北京：中國青年出版社，1997 年），頁 129-130。

林珮淳主編：《女藝論──臺灣女性藝術文化現象》（臺北：女書文化公司出版，1996 年。）

林惺嶽：《渡越驚濤駭浪的臺灣美術》（臺北：藝術家出版社，1997 年）。

林伯賢：《收藏學-【上】》（個人發行 2003 年）。

吳漢期、彭俊亨、周筱姿、許崇源：《促進臺灣藝文發展相關稅制研究──以藝文工作者、贊助者及經營投資者為面向分析》（臺北：國家文化藝術基金會研究報告，2004 年 7 月），頁 6566。

南方朔：《權力‧前衛‧諷刺‧鄉愁──臺灣美術文化的四個陷

阱》（皇冠藝文中心主辦，北美館協辦 1994 年 8 月 5 日「戰後臺灣美術與環境的互動」學術研討會）演講稿。

姚瑞中：《臺灣裝置藝術 since1991-2001》（臺北：木馬文化公司，2004 年），頁 15。

倪再沁：《臺灣美術的人文觀察》（臺北：雄獅圖書公司，1995 年），頁 76、221。

倪再沁：《藝術家←→臺灣美術──細說從頭二十年》（臺北：藝術家出版社，1995 年）。

倪再沁：《臺灣當代美術通鑑 30 年版》（臺北：藝術家出版社，藝術家雜誌，2005 年），頁 72-73、226、236、256、355- 356。

郭繼生：《臺灣視覺文化──藝術家二十年文集》（臺北：藝術家出版社，1995 年）。

章利國：《藝術市場學》（中國杭州：中國美術學院，2005 年），頁 145-146、152。

陸蓉之：《後現代的藝術現象》（臺北：藝術家出版社，1990 年）。

夏學理、凌公山、陳媛編著：《文化行政》（臺北：國立空中大學，2000 年），頁 163-164。

曾肅良：《透視藝術市場》（臺北：三友圖書公司，1993 年）。

黃光男：《博物館新視覺》（臺北：正中書局，1999 年），頁 121。

黃河：《藝術市場探索》（臺北：淑馨出版社，1996 年），頁 22-23。

黃文叡：《藝術市場與投資解碼》（臺北：藝術家出版社，2008 年 7 月），頁 88-89。

黃才郎：《文化藝術的實質比形式更重要》（臺北：雄獅圖書公司，1992 臺灣美術年鑑），頁 36-37。

楊照：《為誰而畫？為何而畫？》（皇冠藝文中心主辦，北美館協辦，1994 年 8 月 5 日「戰後臺灣美術與環境的互動」學術研討會）演講稿。

葉玉靜：《臺灣美術中的臺灣意識──前九〇年代「臺灣美術」論戰選集》（臺北：雄獅圖書公司，1994 年）。

劉剛、劉曉瓊：《藝術市場》（南昌：江西美術出版社，1998年），頁132。

顏娟英、黃琪惠、廖新田：《臺灣的美術》（臺北：群策會李登輝學校，2006年），頁110。

謝東山：《殖民與獨立之間：世紀末的臺灣美術》（臺北：北市美術館，1996年），頁7。

謝里法：《臺灣美術運動史》（臺北：藝術家出版社，1988年）。

謝里法：《探索臺灣美術的歷史視野》（臺北：臺北市立美術館，1997年），頁191。

謝里法策畫總召集：《臺灣美術地方發展史全集》（臺北：文化建設委員會，2003-2005年）。

羅秀芝：《臺灣當代美術大系：文化‧殖民》（臺北：行政院文化建設委員會，2003年），頁8。

《1990～2000文化統計 民國八十一至八十九年》（臺北：文化建設委員會文建會）。

《2005年視覺藝術市場現況調查》（臺北：中華民國畫廊協會出版，2006年），頁37。

《2006年臺灣視覺藝術年鑑》（臺北：行政院文化建設委員會策劃，藝術家雜誌執行主編，2007年），頁182-193。

《文化白皮書》（臺北：文化建設委員會文建會，1998年）。

《民國89年文化統計》（臺北：行政院文建會，2002年），頁149、278-280。

《臺灣美術年鑑》（臺北：雄獅圖書出版，1992年），頁41-42、56、102。

《藝術教育政策白皮書》（臺北：教育部，2005年）。

《藝術百科全書》（中國北京：中國大百科全書出版社），頁175。

（二）外文譯著

漢斯・艾賓（Hans Abbing）著，嚴玲娟譯：《為什麼藝術家那麼窮——打破經濟規則的藝術產業》（臺北：典藏藝術家庭出版公司，2008年），頁137、349。

維克多利亞D・亞歷山大（Victoria D. Alexander）著，張正霖、陳巨擘譯：《藝術社會學——精緻與通俗形式之探索》（臺北：巨流圖書公司，2008年），頁61。

吉利歐・卡羅・阿岡（Giulio Carlo Argan）・馬利其歐・法喬樂（Maurizio Fagiolo）著，曾堉、葉劉天增譯：《藝術史學的基礎》（臺北：東大圖書公司，1992年）。

羅伯特・艾得金（Robert Atkins）著，黃麗絹譯：《藝術開講》（臺北：藝術家出版社，1996年9月），頁41-42、90-91。

托比・克拉克（Toby Clark）著，吳霈恩譯：《藝術與宣傳》（臺北：遠流出版公司，2003年），頁7。

辛西亞・弗瑞蘭（Cynthia Freeland）著，劉依綺譯：《別鬧了，這是藝術嗎？》（臺北：左岸文化出版，2002年）。

布魯諾・費萊（Bruno S. Frey）著，蔡宜真、林秀玲譯：《當藝術遇上經濟》（臺北：典藏藝術家庭出版社，2003年），頁99。

阿諾德・豪澤爾（Arnold Hauser）著，居延安編譯：《藝術社會學》（臺北：雅典出版社，1991年），頁57、162、182。

詹姆斯・海爾布倫（James Heilbrun）、查爾斯・M・格雷（Charles M・Gray）著，詹正茂等譯：《藝術文化經濟學 第二版》（北京：中國人民大學出版社，2007年10月），頁226-231、405。

蘿蕾丹娜・帕米莎妮（Loredana Parmesani）等著，黃麗絹譯：《商業藝術・藝術商業》（臺北：遠流出版公司，1996年），頁5-6。

大衛・索羅斯比（David Throsby）著，張維倫等譯：《文化經濟學》（臺灣：典藏藝術家庭公司，2003年），頁vii-viii、77。

二、文集論文

朱利安・湯普遜（Julian Thompson）：〈拍賣會系統的介紹〉，載《1997 藝術產業及藝術品經營系列演講活動演講專輯》（臺北：行政院文化建設委員會，1997 年），頁 14-15。

白雪蘭：〈畫會・畫廊・美術館在臺灣〉，載李既鳴總編輯：《臺灣地區現代美術的發展》（臺北：臺北市立美術館，1990 年），頁 265。

陸蓉之：〈藝術產業的「地方性」與「國際化」〉，載《1997 藝術產業及藝術品經營系列演講活動演講專輯》（臺北：行政院文化建設委員會，1997 年），頁 72-73。

郭繼生：〈藝術批評的基本原則〉，載《挫萬物於筆端——藝術史與藝術批評文集》（臺北：東大圖書公司，1994 年 3 月），頁 81。

郭繼生：〈藝術史與藝術批評——談大學的人文教育〉，載《挫萬物於筆端——藝術史與藝術批評文集》（臺北：東大圖書公司，1994 年 3 月），頁 3。

黃光男：〈臺灣現代美術的過去・現在與未來〉，載李既鳴總編輯：《臺灣地區現代美術的發展》（臺北：臺北市立美術館，1990 年），頁 277。

黃光男：〈博物館與仲介者，從展覽籌劃出發〉，載國立歷史博物館編：《博物館實務研討會論文集》（臺北：國立歷史博物館，1998 年），頁 106-107。

黃光男：〈現代美術的發展與美術館的角色〉，載臺北市立美術館編：《1945～1995 臺灣現代美術生態》（臺北：臺北市立美術館，1995 年），頁 169-176。

賴新龍：〈公共藝術在臺灣〉，載高雄市立美術館編：《公共藝術國際學術研討會論文集》（高雄：高雄市立美術館，1996 年），頁 285。

謝東山：〈藝術批評、藝術價值、市場價值〉，載《1997 藝術產業及藝術品經營系列演講活動演講專輯》（臺北：行政院文化建設委員會，1997 年），頁 17。

蕭瓊瑞：〈臺灣藝術產業的歷史論述〉，載《1997 藝術產業及藝術品經營系列演講活動演講專輯》（臺北：行政院化建設委員會，1997 年），頁 37-38。

三、期刊

王祥芸：〈香港亞洲藝術博覽會的省思——從參展經驗看臺灣畫廊經營與市場國際化問題〉，臺北：《雄獅美術》1994 年 1，頁 13。

王嘉驥：〈臺灣的位置——1990 年代臺灣當代藝術的狀態-1-〉，臺北：《典藏今藝術》1998 年 11 月，頁 125-127。

王嘉驥：〈臺灣的位置——政治困境下的臺灣當代藝術〉，臺北：《典藏今藝術》，2000 年 9 月，頁 124-125。

王嘉驥：〈網際網路與臺灣藝術產業〉，臺北：《典藏今藝術》，2000 年 4 月，頁 56。

王嘉驥：〈臺灣的位置——奇觀、傳媒與當代藝術〉，臺北：《典藏今藝術》2001 年 3 月，頁 91。

王嘉驥：〈臺灣當代藝術奇觀化的審思——從「粉樂町」、「好地方」「高雄國際貨櫃藝術節」三展談起〉，臺北：《典藏今藝術》2002 年 3 月，頁 57。

王嘉驥：〈獨立策展路迢迢！〉，臺北：《藝術家雜誌》2004 年 9 月，頁 240。

王嘉驥：〈臺灣的位置——從產業基礎結構看臺灣當代藝術的展望〉，臺北：《典藏今藝術》，2000 年 10 月，頁 76-81。

王嘉驥：〈臺灣的位置——從策展現象的興起看臺灣當代藝術〉，臺北：《典藏今藝術》2001 年 2 月，頁 126-129。

王嘉驥：〈臺灣的位置——1990 年代臺灣當代藝術的狀態

-2-〉,臺北:《典藏今藝術》,2001 年 1 月,頁 160-163。

王靜靈:〈媒體藝術教育臺灣普查〉,臺北:《藝術家雜誌》
2004 年 2 月,頁 289。

王玉齡:〈經營畫廊五十年見證歐洲當代藝術演變〉,臺北:
《藝術家雜誌》1996 年 1 月,頁 269。

王福東:〈理性向前看「展望臺灣新美術」座談會系列——
序〉,臺北:《雄獅美術》1992 年 3 月第 241 期,頁
137-138。

王萱雅:〈文化藝術與稅法之初探〉,臺北:《財稅研究》2007
年第 39 卷第 4 期,頁 205-206。

王壽來:〈對於「文化藝術獎助條例」實施成效之醒思,臺北:
《藝術論壇期刊》2006 年 5 月第 4 期,頁 313。

石隆盛:〈臺灣藝術市場發展的下一波——畫廊產業總體檢〉,
臺北:《典藏今藝術》2003 年 5 月,頁 51、53。

石隆盛:〈為什麼是韓國?——側看臺灣藝術市場國際化的契機與
策略〉,臺北:《典藏今藝術》2003 年 6 月,頁 134- 135。

石隆盛:〈「金箍咒」與「仙女棒」——淺談藝術市場的立法問
題〉,臺北:《典藏今藝術》2003 年 9 月,頁 131-132。

石瑞仁:〈當代藝術展覽的觀念與策略〉,臺中:《臺灣美術》
1998 年 10 月,頁 16。

何懷碩:〈憂思與期望——兩岸三地華人當代藝術發展現況觀
察〉,臺北:《藝術家雜誌》,2005 年 11 月,頁 439-440。

李俊賢:〈藏富於民與官商勾結　淺談臺灣美術館與民間畫廊之
關係〉,高雄:《南方藝術雜誌》
1995 年 2 月號,頁 26。

李俊賢:〈綠色高高屏文化向前走〉,臺北:《典藏今藝術》
2003 年 7 月,頁 121。

李俊賢:〈社會進步藝術節發展蓬勃——當代臺灣藝術節形成原因
初探〉,臺北:《典藏今藝術》2003 年 7 月,頁 125、127。

李亞琪:〈以畫廊的公信力做保證〉,臺北:《藝術家雜誌》

2005 年 5 月，頁 314。

林保堯：〈七〇年代——臺灣美術發展的關鍵時刻〉，臺北：
《藝術家雜誌》2003 年 3 月，頁 186。

林惺嶽：〈第二次世界大戰對臺灣美術發展的影響〉，臺北：
《藝術家雜誌》1990 年 6 月，頁 191。

林惺嶽：〈從「藝術家」雜誌看三十年臺灣美術座談會〉，臺
北：《藝術家雜誌》2005 年 6 月，頁 259。

林天民：〈你還很年輕，對自己的文化夠了解嗎？〉，臺北：
《藝術家雜誌》2005 年 5 月，頁 310-311。

林曼麗：〈公共藝術在臺灣面面觀座談會（行政院文化建設委員
會、藝術家雜誌合辦）〉，臺北：《藝術家雜誌》，2003 年
7 月，頁 147。

林曼麗：〈藝術教育於二十一世紀教育中應有的角色〉，臺北：
《國家政策季刊》2003 年 9 月，頁 99-100。

林曼麗：〈初探二十一世紀臺灣視覺藝術教育新趨勢〉，臺中：
《國民教育》1995 年 2 月第 35 卷第 5、6 期，頁 36-41。

林正儀：〈當前臺灣公共藝術政策推動面臨的課題〉，臺北：
《新朝藝術雜誌》1999 年 8 月，頁 54。

林谷芳：〈未來臺灣藝術教育設計上幾組座標的有機對應〉，臺
北：《美育月刊》1999 年 4 月，頁 17-24。

吳冰妮：〈如何為藝術品制定市場價格〉，中國鄭州：《東方藝
術‧財經》2007 年第 1 期，頁 88。

吳國淳：〈臺灣地區現階段（1993-1997 年）藝術教育政策評析〉，
臺北：《國立歷史博物館學報》1998 年 9 月，頁 72、79。

南方朔：〈何不強化與產業之結盟？〉，臺北：《現代美術》
2000 年 12 月第 93 期，頁 16。

孫立銓：〈藝術產業能否跨過濁水溪——畫廊業者對南移的觀
點〉，高雄：《炎黃藝術》1996 年 7、8 月第 79 期，頁 51。

孫曉蕊：〈書畫市場其實是把雙刃劍——當代畫家如何適應新環
境〉，中國北京：《藝術市場》2005 年 8 月，頁 25。

倪再沁：〈「經濟的」美術教育——臺灣美術教育的批判〉，臺北：《雄獅美術》1991 年 5 月第 243 期，頁 178、185。

倪再沁：〈藝評難為〉，臺北：《雄獅美術》1991 年 7 月第 244 期，頁 107-108。

倪再沁：〈戰後臺灣美術斷代之初探〉，臺北：《現代美術》1993 年 8 月，頁 8。

陳淑鈴整理：〈開新——八〇年代臺灣美術發展座談會紀錄〉，臺北：《現代美術》2004 年 12 月，頁 24、27、30、33。

陳淑鈴整理：〈立異——九〇年代臺灣美術發展座談會紀錄〉，臺北：《現代美術》2005 年 2 月，頁 61、66。

陳英偉：〈槍手與活靶——藝評家評「藝術」與藝術家評「藝評」〉，臺北：《藝術家雜誌》1997 年 4 月，頁 299。

陳英偉：〈臺灣的美學文化也 M 型？〉，臺北：《美育月刊》2008 年 7 月，頁 26。

陳建北：〈如何辦好藝術博覽會〉，臺北：《藝術家雜誌》1992 年 11 月，頁 266。

陳建北：〈臺灣的畫廊轉型試探〉，臺北：《藝術家雜誌》1992 年 10 月，頁 254-259。

陳宜君：〈看得見的未來——畫廊、古董業、拍賣公司對網路商機的期待〉，臺北：《典藏藝術雜誌》1999 年 4 月，頁 196。

陳其南：〈立法理想與執法現實的拉鋸戰——談「公共藝術在臺灣」系列演講及座談會——社區總體營造與建築空間規劃〉，臺北：《雄獅美術》第 300 期，頁 64-65。

陳其南、劉正輝：〈文化公民權之理念與實踐〉，臺北：《國家政策季刊》2005 年 9 月第 4 卷第 3 期，頁 79。

陳麗秋整理：〈展望臺灣新美術六區座談會（臺灣南區）〉，臺北：《雄獅美術》，1992 年 3 月第 241 期，頁 155。

陳正良：〈臺北市文化藝術工作者工作權益調查研究〉，臺北：《文化——臺北文化產業人力資源半年刊》2004 年 12 月，頁 21。

陳朝平：〈當前歐美藝術思潮趨向對臺灣藝術暨藝術教育的啟
　　示〉，臺北：《藝術研究期刊》2005年12月第1期，頁79。

陳朝平：〈從九年一貫課程「藝術與人文」領域暫行鋼要看藝術
　　教育的趨向〉，屏東：《國教天地》2001年1月第143期，
　　頁24-31。

梅丁衍：〈制定「對話有物」的遊戲新規章〉，臺北：《雄獅美
　　術雜誌》1993年1月第263期，頁54。

崔詠雪：〈美術館與藝術家的互動及其倫理議題〉，臺中：《博
　　物館學季刊》1998年4月，頁69。

郭繼生：〈收藏家與藝術──從藝術史的觀點談起〉，臺北：
　　《藝術家雜誌》，1994年9月，頁258。

《畫廊導覽》，1994年10月號（臺北：中華民國畫廊協會，
　　1994年）。

郭倩如：〈尋找最佳賣點 分析決定藝術品的市場因素〉，臺北：
　　《典藏藝術雜誌》，1996年8月，頁158-161。

郭少宗：〈八○年代臺灣美術現象的橫剖與縱切〉，臺北：《現
　　代美術》，1990年2月，頁45-49。

郭禎祥：〈當代藝術教育的省思──創造力、視覺文化與當代藝
　　術〉，臺北：《教師天地》第153期2008年4月，頁
　　36-41。

莊美玲：〈美術學苑、音樂學苑──德國正規學校教育之外的藝
　　術教育模式〉，臺北：《美育月刊》1999年9月，頁91-95。

程君顒：〈淺析國府遷臺後的藝術類雜誌〉，臺北：《美育月
　　刊》1998年10月，頁41-50。

黃河：〈建立臺灣畫廊的世界新形象──第一屆中華民國畫廊博
　　覽會的運作構成與展望〉，臺北：《雄獅美術》1993年1月
　　第263期，頁39-41。

黃才郎：〈臺灣珍藏──社會力與藝術願景的結合〉，臺北：
　　《現代美術》2001年6月，頁9-10。

黃海鳴：〈九○年代的臺灣新潮美術（1990-1996），傾向〉，

臺北：《文學文人季刊》1999年，頁123-124。

黃茜芳：〈做中學錯中改——1%公共藝術法案問題重重〉，臺
北：《典藏藝術雜誌》1997年9月，頁227。

黃巧慧：〈奏出學院藩籬共築社區文化——大學藝文中心的整合
與發展〉，臺北：《國家文化藝術基金會會訊》1999年7
月，頁2。

黃光男：〈藝術教育與社會發展〉，臺北：《臺灣教育》1993年
2月，頁42。

黃光男：〈博物（美術）館與畫廊的互動〉，臺北：《視覺藝
術》1998年5月，頁41、47、49、51、57、59。

黃光男：〈環境與藝術教育〉，臺北：《臺灣教育》2005年6
月，頁5。

張瓊慧：〈繪畫收藏實況問卷報導——藝術市場的展望與檢
討〉，臺北：《藝術家雜誌》1991年2月，頁148。

趙琍：〈香港亞洲藝術博覽會的省思——從參展經驗看臺灣畫廊
經營與市場國際化問題〉，臺北：《雄獅美術》1994年1月
第275期，頁14。

趙琍：〈流線形世代，不要太《一ㄥ》〉，臺北：《藝術家雜誌》
2005年5月，頁322。

趙軍朋、董靜：〈經濟發展與藝術市場〉，中國北京：《商場現
代化》2006年5月（下旬刊）總第468期，頁413。

楊雅琳：〈繪畫市場跌停板了嗎？畫廊經營為何困難重重〉，臺
北：《自由青年》1985年3月，頁50-57。

楊通軒：〈藝文工作者之身分及其法律上保障之研究〉，桃園：
《中原財經法學》2003年11月第11期，頁151-193。

葉銘勳：〈藝術家要建立創作的主軸〉，臺北：《藝術家雜誌》
2005年5月，頁313。

董振平：〈公共藝術不是工程的創作觀〉，臺北：《美育月刊》
2004年1月，頁14-16。

劉煥獻：〈生活充滿藝術的願景〉，臺北：《藝術家雜誌》2001

年 2 月第 309 期，頁 107。

熊宜敬：〈大破大立・整裝破繭——臺灣藝術市場・過去現在未
　　來〉，臺北：《典藏今藝術》2002 年 1 月，頁 147-148。

漢寶德：〈美育出了甚麼問題？〉，臺中：《明道文藝》2004 年
　　10 月，頁 55。

廖敦如：〈打造無牆美術館：校園公共藝術趴趴走兼論大學藝文
　　中心的角色與功能〉，臺北：《美育月刊》2008 年 7 月，
　　頁 80。

鄭慧華：〈藝術上網，重新對焦！——網路藝術市場的問題與契
　　機〉，臺北：《典藏今藝術》2001 年 4 月，頁 152-153。

鄭功賢：〈臺灣畫廊產業能脫胎換骨？從洪平濤接畫廊協會理事
　　長談起〉，臺北：《典藏雜誌》1998 年 8 月，頁 24-30。

鄧淑玲：〈美術館與藝術拍賣公司的互動關係〉，臺北：《歷史
　　文物》2003 年 5 月，頁 90-91。

謝東山：〈我們這個時代的藝評〉，臺北：《藝術家雜誌》2002
　　年 4 月第 323 期，頁 32。

謝東山：〈國際化倫理與臺灣前衛藝術〉，臺南：《藝術觀點》
　　2001 年秋季號，頁 4-5。

謝東山：〈藝術全球化與臺灣當前大學美術教育課程規劃之探
　　討〉，臺北：《藝術論壇》2006 年 5 月第 4 期，頁 404-405。

謝東山：〈九〇年代裝置藝術對臺灣藝術體制的影響〉，臺南：
　　《史評集刊》2002 年 12 月創刊號，頁 93。

謝里法：〈從沙龍、畫會、畫廊、美術館——試評五十年來臺灣
　　西洋繪畫發展的四個過程〉，臺北：《雄獅美術》1982 年
　　10 月第 140 期，頁 36-49。

謝里法：〈2000 年臺灣美術的展望〉，臺北：《藝術家雜誌》
　　1992 年 2 月，頁 155。

謝里法：〈構製鐵道族美術的新生態——臺灣鐵道藝術網路的設
　　置〉，臺北：《藝術家雜誌》2003 年 1 月，頁 511。

蕭瓊瑞：〈撞擊與生發——戰後臺灣現代藝術的發展（1945-

1987)〉，臺中：《臺灣美術雜誌》2005 年第 56 期，頁
31-33。

蕭瓊瑞：〈百年美術‧世紀風華 重看臺灣美術的百年歷程〉，
臺北：《歷史月刊》2001 年 3 月，頁 25-27。

羅青：〈美國當代藝術市場的體系──畫軸外的沈思之十〉，臺
北：《藝術家雜誌》1981 年 9 月，頁 89。

〈大學藝文中心定位與展望〉座談會，臺北：《典藏藝術雜誌》
2000 年 4 月，頁 120-126。

〈不只是一道數學習題──專訪畫廊經營者臺青年藝術市場〉，
臺北：《藝術家雜誌》2005 年 5 月，頁 310-325。

〈公共藝術在臺灣面面觀座談會（行政院文化建設委員會、藝術
家雜誌合辦）〉，臺北：《藝術家雜誌》，2003 年 7 月，
頁 146、147、148。

〈臺灣裝置藝術作品的市場在哪裡？座談會〉，臺北：《藝術家
雜誌》，1998 年 11 月，頁 292、295。

〈臺灣當代藝術的處境座談會〉，臺北：《典藏今藝術》2002 年
10 月，頁 151-154。

〈公共藝術在臺灣的發展〉座談，臺北：《藝術家雜誌》，1998
年 12 月，頁 158-167。

〈臺灣繪畫市場千禧總體檢〉座談會，臺北：《藝術家雜誌》
1999 年 1 月，頁 276-282。

〈臺北國際藝術博覽會何去何從？〉座談會，臺北：《藝術家雜
誌》2000 年 2 月，頁 194-200。

〈臺灣美術教育專輯〉，臺北：《大趨勢雜誌》2002 年 7 月，
頁 6-32。

〈臺灣當代藝術的國際空間座談會〉，臺北：《藝術家雜誌》
1998 年 8 月，頁 350-357。

〈回顧與展望──裝置藝術在臺灣座談〉，臺北：《藝術家雜
誌》2002 年 4 月，頁 510。

〈從當代藝術替代空間展望臺灣現代藝術的發展座談會〉，臺

北：《藝術家雜誌》1991 年 12 月，頁 300-309。

〈策展人專輯〉，臺北：《藝術家雜誌》2004 年 9 月，頁 261。

〈畫廊產業與藝術發展座談會〉，臺北：《藝術家雜誌》，2003
　　年 6 月，頁 183。

〈畫廊專輯〉，臺北：《藝術家雜誌》1979 年 6 月，頁 25-63。

〈畫價，誰來決定？——畫家、畫廊業、收藏家三方對談〉，高
　　雄：《炎黃藝術》1995 年 10 月，頁 74-88。

〈藝術產業 vs.網路時代〉專輯，臺北：《典藏藝術雜誌》2000
　　年 3 月，頁 52-75。

四、論文

何佳真：《國際藝術博覽會趨勢初探——以臺北國際藝術博覽會為
　　例》（桃園：元智大學藝術管理研究所碩士論文，2009 年）。

李宜修：《90's 年代臺灣畫廊文化生態之研究》（嘉義：南華大
　　學美學與藝術管理研究所碩士論文，2002 年）。

吳慧芳：《九○年代高雄市畫廊的變遷及影響》（高雄：中山大
　　學藝術管理研究所碩士論文，2006 年）。

洪淳琦：《從多元文化觀點論文化藝術之補助——以臺北市文化
　　局之組織檢證為例》（臺北：臺灣
大學法律研究所碩士論文，2005 年）。

洪菁珮：《喧嘩之外的凝視——臺灣地方文化藝術節現象與政策
　　研究》（臺北：臺北藝術大學藝術行政與管理研究所碩士論
　　文，2009 年）。

涂榮華：《臺灣商業畫廊經紀方式之研究》（嘉義：南華大學美
　　學與藝術管理研究所碩士論文，2004 年）。

陳如瑩：《從 eBay 看線上藝術拍賣市場》（桃園：元智大學藝
　　術管理研究所碩士論文，2005 年）。

陳長華：《畫家‧創作‧市場：以八○年代臺灣畫廊為中心》（臺
　　北：臺北藝術大學藝術行政管理研究所碩士論文，2002 年）。

陳筱君：《臺灣藝術品市場的發展與實務——以義之堂營運為例》（臺北：臺灣師範大學美術研究所碩士論文，2008 年）。

張宏維：《由文建會預算結構文化看臺灣文化政策演變》（高雄：中山大學藝術管理研究所碩士論文，2008 年）。

彭佳慧：《從藝術雜誌觀察臺灣藝術生態的互動關係——以「雄獅美術」雜誌為例（1971-1996）》（臺中：東海大學美術研究所碩士論文，2000 年）。

曾士全：《臺灣藝術拍賣市場經營之研究》（嘉義：南華大學美學與藝術管理研究所碩士論文，2002 年）。

蔡宜芸：《商業？藝術？臺北畫廊活動的探索》（臺北：臺灣大學社會學研究所碩士論文，1991 年）。

賴惠玲：《臺灣地區藝術產業發展之研究》（臺北：銘傳大學經濟學系碩士論文，2005 年）。

謝淑敏：《臺灣的私人畫廊產業：歷史回顧與現況分析》（臺南：臺南藝術大學博物館學研究所碩士論文，2007 年）。

五、其他

中華民國統計資訊網：
http://61.60.106.82/pxweb/igraph/MakeGraph.asp？onpx=y&pxfile=FF0007A1A2009122915493.px&PLanguage=9&menu=y&gr_type=0

中華民國博物館協會網址：http://www.cam.org.tw/big5/museum01.asp

文建會網站 http://www.cca.gov.tw/images/policy/1998YellowBook/index.htm

文建會網站 http://www.cca.gov.tw/business.do？method=list&id=20

臺灣證券交易所：http://www.twse.com.tw/ch/statistics/statistics_list.php？tm=07&stm=001

行政院文化建設委員會「全國藝文活動資訊系統」http://event.cca.gov.tw/artsquery/xls

李維菁：〈代理藝術家——畫廊經紀又成風〉，臺北：《中國時報》2007 年 8 月 24 日 A18 版。

李玉玲：〈收藏家也是另種藝術家〉，臺北：《聯合報》1999 年 7 月 12 日第 14 版。

武昌：〈計畫性支持藝術行業，新加坡政府值得借鏡〉，臺北：《經濟日報》1996 年 9 月 22 日第 14 版。

陳信榮：〈開拓藝術化人生藝騰網〉，臺北：《經濟日報》2000 年 01 月 02 日 19 版。

陳于媯：〈為省美館典藏管道轉向畫廊〉，臺北：《聯合報》1999 年 1 月 24 日第 14 版。

陸蓉之：〈誰的公共藝術？為誰？〉，臺北：《聯合報》1999 年 11 月 3 日第 14 版。

國家圖書館期刊文獻資訊網：http://readopac1.ncl.edu.tw/nclseri-alFront/search/guide/search_result

黃河於藝術收藏講座未出版之講義。

黃寶萍：〈展覽畫冊光碟化新媒體大受歡迎〉，臺北：《民生報》2000 年 7 月 5 日 A5 版。

黃寶萍：〈文建會 國藝會態度轉變 不排斥補助藝術市場活動〉，臺北：《民生報》2005 年 5 月 11 日第 10 版。

凌美雪：〈文創法過關 臺灣表演拼出頭〉，《自由時報電子報》，2010 年 1 月 8 日 http://tw.news.yahoo.com/article/url/d/a/100108/78/1yeox.html

曾陸紅：2006 年 11 月 18 日，http://www.ccmedu.com/bbs26_3 2367.html

楚國仁：〈畫廊協會改裝再出發〉，臺北：《經濟日報》1998 年 7 月 26 日第 20 版。

熊宜敬：〈市府支援免費入場全民共享藝術盛宴〉，臺北：《經濟日報》1996 年 11 月 17 日第 14 版。

〈藝文消費抵稅財政部不讓步〉，《中時電子報》2009 年 12 月 11 日。http://tw.new.yahoo.com/article/url/d/091211/4/1wp2m.html

附錄：
1962～2000 年藝術產業大事記

1962.02
* 聚寶盆畫廊開幕。

1963
* 海雲閣畫廊開幕。

1964
* 國際畫廊開幕。

1967
* 文星藝廊開幕。
* 海天畫廊開幕。
* 凌雲畫廊開幕。
* 藝術家畫廊開幕。
* 春秋畫廊開幕。

1971
* 鴻霖畫廊開幕。

1972
* 西北畫廊開幕。

1973
* 長流畫廊開幕。
* 春之畫廊開幕。
* 純粹畫廊開幕。

* 羅福畫廊開幕。

* 前鋒畫廊開幕。

* 明生畫廊開幕。

1973.04

9 英文中國郵報設立之英文中國郵報畫廊開幕。

1974

* 臺北從雲軒畫廊開幕。

1975.06

1 《藝術家》雜誌創刊，由何政廣創辦。

* 楊興生創辦龍門畫廊。

1977

* 阿波羅畫廊開幕。

1977.03

6 求美畫廊揭幕（邱永漢投資）。

1977.04

2 太極藝廊開幕。

1977.09

9 國內第一座私人美術館國泰美術館開幕。

1977.12

3 中部第一家私人畫廊中外畫廊開幕。

1978.07

4 臺北祝福畫廊舉辦「藝術無價聯展」，展出作品由顧客出
價。

1978.11

* 版畫家畫廊開幕。

1979.02

6 「加強文化及育樂活動方案」中，提出設立國立藝術學院，
及在大學各院系開設文藝鑑賞或中國文化史課程。

1979.11

25 臺南新象畫會成立。

1980

* 收藏家收藏品展今年頗多，計有蔣必薇、楊德輝、呂雲麟、
葉條輝、詹聰義及養和堂等。

* 臺中第一畫廊開幕。

* 臺北南畫廊開幕。

* 臺北新屋藝術開幕。

1980.06

* 南部藝術家聯盟成立。

1980.07

1 高雄八大畫廊開幕。

1980.10

22 「文化資產保存法」、「古物古蹟保存法」專案經修定後擴
大範圍，除古物、古蹟外，包括民族藝術及民族資料。

1981

* 臺北悠閒藝術中心開幕。

1981.03

24 太極畫廊舉辦國內第一次美術品拍賣展。

1981.05

16　太極畫廊舉辦國內第二次美術品拍賣展。

1982

＊　臺北亞洲藝術中心開幕。

＊　臺中現代畫廊開幕。

＊　臺中新美畫廊開幕。

1982.09

＊　楊興生於臺北設大陸畫廊。

1983

＊　臺北敦煌畫廊開幕。

1983.07

25　太極藝廊休業，與六位畫家的經紀合約亦解除。

1983.12

24　臺北市立美術館開幕。

1984

＊　國賓飯店〈夜宴圖〉發生作者屬誰事件。

＊　國際藝術家聯誼會成立。

＊　臺北首都藝術中心開幕。

＊　臺北朝代藝術開幕。

＊　臺北福華沙龍開幕。

＊　高雄韓湘子畫廊開幕。

1984.12

＊　雄獅畫廊開幕。

1985

＊　天母畫廊開幕。

* 北風畫廊開幕。

1985.07

* 金融風暴下，由於臺北第十信用合作社發生違規冒貸風暴國泰美術館結束營業。

28 企業家支持的「國產藝展中心」開幕。

1985.08

30 環亞藝術中心開幕。

1986

* 畫廊大陸熱，本地畫廊紛紛推出大陸畫家作品展（全年度）。

* 大家畫廊開幕。

* 愛力根畫廊開幕。

* 永漢文化會場開幕。

* 秋臣畫廊開幕。

* 安禾畫廊開幕。

* 抱石畫廊開幕。

* 寒舍畫廊開幕。

* 從雲軒畫廊開幕。

* 明欣等畫廊開幕。

* 千巨畫廊結束營業。

* 蘇河畫廊結束營業。

1986.03

28 第一屆畫廊博覽會在福華沙龍舉行，由十五家畫廊和雜誌社合辦。

1986.07

16 文建會成立文建藝廊。

1987

* 因開放探親，國內畫廊紛紛推出大陸畫家作品，市場掀起大陸美術熱。
* 臺北印象畫廊開幕。
* 臺北東之畫廊開幕。
* 高雄景陶坊陶瓷專業藝廊開幕。

1987.06

* 環亞藝術中心、新象藝廊結束營業、春之藝廊結束營業。
* 省立美術館收購民國元年以來畫作，金額高達一千萬元。
* 收藏家張添根宣布籌建私人美術館。

1987.09

* 藝術界人士籌組聯誼會，目標在要求主管單位給予創作更多的自由，更少的干預。

1987.10

* 國賓飯店「夜宴圖」，經法院判定為曾后希所作，承辦推事因先後要求藝術界協助鑑定被拒，指責藝術界沒有擔當。

1988

* 八大畫廊開幕。
* 卡門藝術中心開幕。
* 臺北孟焦畫坊開幕。

1988.6

26 臺灣省立美術館開館。

1988.11

2 大陸知名畫家范曾在北京召開記者會，指出高雄名人畫廊即將舉辦之「范曾畫展」中的展品係贗品，引發兩岸間真假畫之爭。

1988.12

10　由港人投資，以經營水墨畫為特色的漢雅軒臺北畫廊成立。

1989

*　臺北形而上畫廊開幕。

*　臺北飛皇藝術中心開幕。

*　臺中新時代畫廊開幕。

1989.01

4　臺北中華藝苑開幕。

6　旅法畫家張義雄表示，阿波羅畫廊所屬的一幅署名李梅樹的作品「藍布上的吉他」係他參加省展的得獎作品且由省府購藏之「合歡花」。與李梅樹同為日本東京美術學校前後期學友及畫友之資深前輩畫家認為此作乃李梅樹在東京美術學校時的早期畫作，李梅樹家屬則表示從作品上的簽名及畫作本身無法斷定該作是否為李梅樹所作。

10　阿波羅畫廊舉行公開說明會表示，因「藍布上的吉他」的材質因素，紅外線無法透視作品上的簽名是否曾遭塗改，因而無法進一步鑑定究屬孰作。

17　法務部邀集各單位討論並研擬「臺灣地區與大陸地區人民關係暫行草案」，通過大陸地區之中華古物，經主管機關許可者，得在臺灣地區公開陳列、展覽，並准予運出。草案並將送請有關單位及立法院審議通過後方能實施。

1989.02

18　臺中市當代藝術公司開幕。

1989.03

1　高格畫廊發行《高格美術》月刊創刊號。

29　桃園石門山林美術館開幕。

1989.04

8　臺中高格畫廊在臺北設立分公司。

1989.05

8　高雄市名人畫廊遭竊,正在展出之「范曾畫展」作品二十七幅全部失竊。

20　由企業投資之誠品畫廊於臺北開幕。

1989.06

10　由臺鳳企業投資以國外美術品為經營重點之帝門藝術中心在臺北開幕。

12　以經營大陸楊柳青版畫為主的楊柳青藝術中心在臺北開幕。

1989.07

1　臺北南畫廊成立收藏家中心。

10　高雄名人畫廊失竊大陸畫家的范曾畫作一案偵破。

1989.08

1　亞洲藝術中心創辦以生活化與大眾化為取向的《藝術貴族》月刊。

5　由東帝士企業投資興建的麗晶飯店委託亞洲藝術中心為該飯店企劃並尋求藝術品,以佈置內部空間,購藏經費近達新臺幣二千萬。

5　由一群藝術創作者,以自給自足方式共同經營之非營利性展示空間「2 號公寓」開幕。

1989.09

1　《炎黃藝術》雜誌在高雄創刊。

8　大陸名畫家范曾在高雄名人畫廊展品的兩岸間之真假畫之爭已進入司法程序,刑事局透過管道自大陸取回范曾的存證錄音帶,范曾在錄音帶中指出二十餘幅畫係出自他的親筆。

12　由高雄地區三十九家建築業者集資興建的「炎黃美術館」開

幕。

17 由錦繡文化企業贊助之大地藝術中心因租期因素，宣布暫時結束營業。

28 龍門畫廊和敦煌藝術中心邀集畫廊業及藝文界人士舉行「發展畫廊文化」座談會。

1989.10

＊ 中國信託公司以六百六十萬美金在紐約蘇富比拍賣會上購得莫內畫作「翠提春曉」。

5 臺北鴻展藝術中心開幕。

7 臺中雅特藝術中心開幕。

10 臺北長巷藝術空間開幕。

15 臺北米開畫廊開幕。

15 臺中肯尼藝術中心開幕。

15 臺北吸引力畫廊開幕。

18 臺灣隔山畫館取得大陸「美術」雜誌臺灣地區的代理權。

1989.11

＊ 《藝術貴族》雜誌宣布暫時停刊。

＊ 臺北龍之藝廊開幕。

＊ 臺中肯尼藝術中心開幕。

＊ 臺北伯大尼藝術中心開幕。

＊ 高雄三石齋開幕。

＊ 股市大戶榮安邱買下第七畫廊的經營權，並將遷至新址，預訂明年初開幕。

18 臺北官林藝術中心開幕。

1989.12

＊ 臺南東帝士畫廊開幕。

＊ 南投藝哲林藝術中心開幕。

＊ 臺北吉證畫廊開幕。

* 臺南收藏家藝術有限公司開幕。
* 臺北八大畫廊開幕。

1990

* 今年上半年「藝術投資」成為熱門話題，各類針對如何鑑賞、投資藝術品的講座、課程應運而生。
* 蘇富比拍賣公司宣布來臺灣舉行拍賣。
* 臺北三語齋藝術中心開幕。
* 臺北玫秀收藏室開幕。
* 國立藝術學院通過教育部核准成立美術研究所。
* 臺北奕源莊畫廊開幕。
* 臺北家畫廊開幕。
* 臺北真善美畫廊開幕。
* 臺南梵藝術中心開幕。
* 臺南新心藝術館開幕。
* 臺北霍克國際藝術珍藏公司開幕。

1990.01

10 臺北璞莊藝術中心開幕。
18 港臺合資設立，以介紹大陸畫作為主的臺北翰墨軒畫廊開幕。

1990.02

* 臺北市立美術館陸續為臺灣本土前輩畫家舉辦個展，此為首度系統呈現日本佔據臺灣五十年期間臺灣美術梗概的展覽。
8 文建會召開藝術品稅法修正會議。會中提出建議包括：藝術創作年收入十八萬以內者免稅、訂定公共建築費保留適當比例作為藝術品購置費用法令、私人或團體捐贈藝術文物得獲減免稅賦優惠等；後經與財政部公文往返，各項建議均未能付諸實現。

1990.03

* 高雄串門藝術空間開幕。
* 新竹紫陽藝術中心開幕。
* 臺北京華藝術股份有限公司開幕。
17 由股市大戶「榮安邱」邱明宏與日人合資經營的臺北時代畫廊開幕。

1990.04

* 臺北木石緣藝廊開幕。
* 臺北江南春藝舍開幕。
* 臺北傳承藝術中心開幕。
* 臺北根生藝廊開幕。
* 臺北拔萃畫廊開幕。
6 立法委員陳癸淼及藝術界人士許博允、王秀雄、楚戈發起「文化環保」座談。其中美術類座談,藝術界提出有關藝術品抵稅、藝術贊助獎金等議題。
11 臺北有熊氏藝術中心開幕。
19 臺北鼎典藝術中心開幕。
28 財訊雜誌投資經營之臺北「永漢國際藝術中心」開幕。
30 文建會為研擬「文化事業獎助條例」立法原則,加速文化建設的發展與推廣,召開座談會。

1990.05

* 臺中唐門藝廊有限公司開幕。
* 臺北逸清藝術中心開幕。
* 臺北引寶坊藝術中心開幕。
3 蘇富比公司總裁麥可‧安士里(M.L.Ainslie)來華,與財政部有關官員磋商,研擬蘇富比來臺設置拍賣場的可能性。
4 臺北現代陶藝廊開幕。
5 停刊數月的《藝術貴族》雜誌復刊。

5 　臺北德門畫廊開幕。

5 　臺北詮釋藝廊開幕。

5 　高雄阿普畫廊開幕。

12 臺北傳家藝術中心開幕,並預訂於年底前舉行「臺灣美術精品拍賣會」。

1990.06

＊ 臺北三原色藝術中心結束營業。

＊ 臺北琉璃工房開幕。

＊ 中國信託公司以美金 407,231 萬,在紐約佳士得拍賣會購得亨利・摩爾雕刻「臥女像」及夏卡爾油畫「花」。

2 　臺北上造藝術中心開幕。

　　歷史博物館館長陳康順表示,凡在國家畫廊展出,不可同時在私人畫廊展出,並將付諸實行。

1990.07

4 　臺北清韵藝術中心開幕。

7 　臺北塞尚畫廊開幕。

18 北京高格畫廊開幕。

21 臺北雲石軒藝術中心開幕。

1990.08

＊ 臺北彩虹藝廊開幕。

＊ 臺中臻品畫廊開幕。

1990.09

5 　太古佳士得公司於香港宣布將於 1990 年 12 月在臺灣成立辦事處。

1990.10

＊ 臺北東展藝廊開幕。

＊ 臺北隱士畫廊開幕。

3 臺北圓通藝術中心開幕。

20 原維茵畫廊將由日本藝術經紀商投資並更名為「蔚茵藝術中心」，經營方針亦將改以介紹西洋名家畫作為主。

21 鼎典藝術中心舉辦海峽兩岸藝術交流座談會「臺灣篇」。此座談會先後於北京、臺北兩地進行，兩岸藝術界人士針對交流活動而衍生的諸多問題，透過「錄影對話」的形式交換意見。

25 為配合高雄 90 年度臺灣區區運，一系列「臺灣區藝文博覽會」活動在高雄舉行，高雄市立美術館籌備處舉辦「藝文博覽會——畫廊大觀」，自 25 日至 11 月 1 日止由南北十七家畫廊聯合展出，高美館並決定自展出作品選購，做為美術館日後的第一批典藏品。

1990.11

＊ 支持「一○一現代藝術群」的「玟秀收藏室」主人葉忠訓，已決定年底在杭州南路開一家以現代藝術為重的畫廊。

＊ 《藝術家雜誌》舉辦「繪畫收藏問卷普查」。

30 傳家藝術中心舉行臺灣美術品拍賣會，創下本土西畫作品拍賣之首例。此次原擬拍賣的一幅廖繼春的「湖光山色」油畫，因有修補和塗改之爭及真偽之辯，引起藝壇的討論。畫家吳炫三表示，該作確實為真，但稍有破損，乃基於師生之誼而受託修補。

1990.12

＊ 臺北蔚茵畫廊開幕。

1 傳家藝術公司在本地展開藝術品展示及常態交換服務（5 月 12 日），並舉辦臺灣第一次以本土美術家西畫作品為對象的拍賣會。二十六幅拍賣的作品有十二件流標，落槌總價為五百四十七萬五千元。洪瑞麟的油畫「礦工」因競價激烈而以一百九十萬成交，為全場掀起高潮。前輩畫家楊三郎、張萬

傳作品，在會中流標。整體而言，拍賣結果差強人意，競標者冷靜可喜。

4 　隔山畫廊與廣州嶺南美術出版社畫廊雜誌合辦美術作品徵選活動，獲獎作品在臺北隔山畫廊展出。

14 　敦煌藝術中心與臺灣兄弟拼圖公司簽定合作計劃，將以臺灣當代畫家作品來製作拼圖，首先推出蕭進興的水墨畫拼圖「九份西北雨」一系列，開創藝術推廣的多元性。

16 　臺北京華藝術中心阿波羅分公司成立。

16 　由帝門藝術中心與法國 Vision Nouvelle 版畫公司簽約成立的新視覺版畫藝術，全省十二家加盟畫廊開幕，不僅為版畫市場注入企業化經營的觀念，也推廣版畫知識予大眾。

1991

＊ 臺北北莊藝術中心開幕。

＊ 桃園郁芳畫廊開幕。

1991.01

1 　美國藝術新聞雜誌 1991 年元月號，選列出全世界排名前兩百名的藝術收藏家，唯一入榜的臺灣人士為鴻禧美術館的創辦者張添根。

8 　璞莊藝術中心遷址至士林故宮博物院附近。
　　敦煌藝術中心嘗試推出第二市場初探——收藏家交流展，提供收藏者轉換作品的機會。

16 　藝術家雜誌社邀國內畫廊十餘家，就其方統計出來的「繪畫收藏實況」問卷結果，交換意見。問卷結果顯示，畫廊在第一及第二市場中，都未佔絕對重要地位，功能不彰，於是有組「畫廊協會」之議。

17 　企業家張添根私人美術館「鴻禧美術館」開幕。

19 　太古佳士得公司在臺北成立辦事處，正式展開對臺灣愛藝人士的服務，包括提供有關的資訊、鑑定、估價等。

22　國內二十六家畫廊負責人齊聚於福華，為「中華民國畫廊協會」催生。在籌備會議中決議，成立後，將逐步發行刊物，策劃畫廊博覽會，並參與社會公益活動。

25　旅法大陸畫家范曾應民生報之邀，以大陸專業人士身分來臺訪問並主持 31 日在臺北新光美術館舉行的巴黎新作展。范曾甫出中正機場即遭高雄名人畫廊負責人胡雲鵬拳腳之襲，隨後范曾於記者會中表示對胡雲鵬突來之舉不予追究；並公開表示此批來臺展出畫作不涉及商業行為，范曾亦允諾訪臺期間如時間許可，願親鑑臺灣范曾畫作的真偽。范曾曾因 1988 年隔海指控高雄名人畫廊「范曾畫展」係假畫的一連串風波和 1990 年偕女友楠莉離開大陸客居巴黎的政治事件而聞名臺灣。

28　十四家臺灣畫廊負責人共邀全省畫廊及藝文界人士，參加在福華沙龍召開的「維護臺灣畫廊形象及藝術市場秩序會」，此座談會題綱有（一）畫廊界應如何加強自身專業素養及鑑別藝術品優劣程度的能力（二）畫廊界應如何因應海外流入臺灣市場的藝術贗品（三）畫廊應如何建立溝通協調的管道。此次座談會係由旅法大陸畫家范曾來臺引發，會中並聲援高雄名人畫廊負責人胡雲鵬與大陸畫家范曾二年前發生的「假畫風波」，並籲請故宮博物院院長秦孝儀不要為范曾畫展剪綵。

1991.02

2　標榜「中華民國首次前衛藝術拍賣會」在摩耶藝術中心舉行，參加競標的作品即方展過的「怪力亂神」。在現場嬉笑熱鬧聲中，透露出「競價者」的認真思索，並傳遞其前衛式的俗世關懷。

2　臺北石灣舍藝廊成立。

2　臺北珍傳畫廊成立。

1991.03

3　甄雅堂畫廊開幕，將以流通活躍於國際拍賣市場名家作品為展示主力。

9　臺北愛力根畫廊遷址。

9　二號公寓遷址，重新開幕。

1991.04

6　臺北閑雅齋開幕。

10　中華民國畫廊協會籌備會假福華沙龍舉行發起人會議，全省近廿位畫廊相關人員出席。會中並選出帝門藝術中心總經理林天民為籌備主任及臺北帝門、阿波羅、龍門、東之、雄獅、愛力根、鴻展、南、敦煌和臺中現代、高雄炎黃等共十一位負責人為籌備委員。

12　臺北飛皇藝術中心成立。

12　擁有臺北蔚茵畫廊股權的日本URBAN畫廊宣告負債破產。蔚茵畫廊表示仍將經營十九世紀歐洲藝術品，但可能另闢日本以外畫源。

12　海峽基金會邀請藝術界專家學者及畫廊界代表多人，召開「兩岸視覺藝術交流座談會」。

1991.05

＊　高雄石濤畫廊以假日畫廊型態再出發。

4　臺北板橋堂畫廊成立。

5　現代畫廊所藏洪瑞麟作品「17歲自畫像」（1928年作，油畫）遭竊。

9　開元畫廊開幕。

19　臺北雅德畫廊遷址。

21　中華民國畫廊協會籌備會表示，已向全省六十餘家畫廊業發函，邀請畫廊加入發起行列，為畫廊協會催生。籌備會同時提出八項工作方針：爭取公共區域設置海報看板、發行畫廊

刊物、舉辦畫廊博覽會且選拔藝術新人獎、春秋兩季同時推
出開幕酒會、不定期舉行業者拍賣會、設計畫廊協會標幟、
成立各種特殊專案委員小組、不定期舉辦學術座談。

1991.06

* 《藝術貴族雜誌》首創紙上投標拍賣會,每月將各收藏家及
畫廊提供的作品刊登於該雜誌,並附出讓者底價及作品基本
資料,採通信投標或現場寫標單方式投票。

28 中華民國畫廊協會籌備會,召集委員討論如何選出各區域代
表,已達到向內政部申請協會之標準。

1991.07

1 臺北官林藝術中心遷址。

7 臺北富祥藝林開幕。

25 楊三郎美術館開幕。

1991.08

1 臺北蟠龍藝術文化公司開幕。

3 臺北飛元藝術中心遷址。

3 臺北右寶藝術中心開幕。

10 臺北長江藝術中心遷址。

30 相對於文建會所擬行政院通過的「文化藝術獎助條例」,立
委陳癸淼另行提出「文化藝術發展條例草案」,並舉行首次
公聽會。

1991.09

* 臺南石八畫廊遷址。

1 臺北泰德畫廊開幕。

8 臺北好來藝術中心開幕。

14 臺北日升月鴻藝術經紀公司成立。

1991.10

1　臺北彩墨藝廊開幕。

15　臺北玄門藝術中心開幕。

19　蘇富比國際拍賣公司副總裁朱湯生來臺與蘇富比臺灣公司負責人衣凡淑再度研商評估在臺設立拍賣場的可行性，終於決定將以臺灣地區藝術家的油畫、雕塑、水墨作品為在臺拍賣內容，拍賣會預定於明年 4 月舉行。蘇富比此一決定，使醞釀已久的來臺拍賣計劃終得確定，同時也解開困擾已久的稅負難題。

25　臺南高高畫廊開幕。

29　臺北新光三越畫廊開幕，提供具有潛力的年輕藝術家另一發表創作的空間。開幕首展推出朱銘雕塑展。三越並設文化會館以推廣藝文活動。

1991.11

16　國內首家外資介入的畫廊——蔚茵畫廊，由於日方 URBAN 企業發生財務危機，使得畫源斷缺。該畫廊負責人陳恩賜已買下畫廊現址，並從歐洲另覓藝術品來源。

1991.12

＊　立法院修正通過「海關進口稅則」，對部分藝術品之進口，今後將免稅。

1992

＊　臺北大未來畫廊開幕。

＊　高雄名門藝術中心開幕。

＊　臺中金磚藝廊開幕。

＊　臺北索卡藝術中心開幕。

＊　臺北國葵藝術中心開幕。

＊　臺南德鴻畫廊開幕。

1992.01

4 　臺北「東展藝廊」更名為「皇品畫廊」，重新開幕。

11 　「玫秀收藏室」主人葉忠訓、陳玫秀夫婦籌畫的「臺灣泥雅
　　（Taiwania）畫廊」於臺北開幕，以經營現代藝術為主。

15 　蘇富比國際拍賣公司在臺分公司明確表示，蘇富比定於3月
　　23日在臺北舉行首次拍賣會，拍賣內容以廿世紀前後臺灣的
　　前輩畫家作品為主，素材主要是油畫及部分水墨畫，數量約
　　計九十餘幅。

18 　內政部正式發函「中華民國畫廊協會」籌備委員會召集人
　　「帝門藝術中心」林天民，同意辦理申請案。

1992.03

＊ 　臺北市立美術館舉行朱沅芷作品展。

＊ 　「徐悲鴻傳奇的一生」展覽於臺北新光三越百貨舉行，由帝
　　門藝術文教基金會策畫，展出徐悲鴻及其相關人物：友人、
　　學生等的作品和資料。

3 　畫家李石樵出面指出，刊登於國際蘇富比公司3月22日在
　　臺首次中國現代美術品拍賣目錄上的「紅衣少女像」，為冒
　　其名的贗品。該公司在得知此消息後已向李石樵道歉，並宣
　　佈撤回此畫拍賣。畫家並希望能追查贗品來源，但蘇富比以
　　職業原則為由表示無法透露。

5 　列於蘇富比在臺首次拍賣目錄上，編號24號的廖繼春作品
　　「風景」被指為偽作。該公司表示，在未取得有力證據前暫
　　不採取任何行動。

6 　畫家郭柏川之女郭為美及李梅樹之子李景暘分別對其父列入
　　蘇富比3月22日拍賣目錄之畫作提出質疑。郭柏川的作品
　　為「橫臥裸女」，李梅樹之作為「三峽風景」。另有電話指
　　稱，陳德旺之作「花卉靜物」亦為偽作。蘇富比公司暫時未
　　做任何決定。

7 　畫家廖德政、蒐藏家呂雲麟、官林藝術中心主持人林正豐及

蔚茵畫廊，出面舉證說明李梅樹「三峽風景」、郭柏川「橫臥裸女」，陳德旺「花卉靜物」畫作之來歷，澄清偽畫流言。

9　　國際拍賣公司佳士得，繼蘇富比後也計劃於今年或明年來臺舉辦美術品拍賣會。（見報）

12　佳士得拍賣公司中國書畫及油畫部分負責人黃君寔指出，臺灣現存稅法問題獲解決之前，短期內佳士得不考慮來臺舉行拍賣會。

13　蘇富比預備在臺舉行的拍賣作品之一——廖繼春油畫作品「藍色靜物」，因收藏者以畫易畫，引起一場雙胞主人風波。蘇富比在臺分公司以收藏者持有合法購買收據為據，表示畫的主權並無問題。

14　蘇富比拍賣作品發生的一連串真假畫風波，在臺灣繪畫市場掀起鑑定熱潮。畫廊業者表示，近日收藏家購畫時必向畫廊要求開具保證書，已購者紛紛向原畫廊要求補開亦有之，甚或透過多方管道試著取得保證。

16　蘇富比臺灣分公司負責人衣淑凡表示，蘇富比將誠實繳稅，但賣者繳稅為個人私事，蘇富比基於職業原則，將不提供賣者名單。

19　由阿波羅畫廊策劃，文建會撥款補助的江漢東畫展，於奧地利人文博物館七揭幕。這是臺灣本土畫家首度登上奧地利藝壇舉行畫展。

19　蘇富比在臺首次拍賣會預展，在臺北新光美術館舉行。會場展出此次拍賣競標的八十四件作品，蘇富比同時舉行記者會，說明相關事宜：蘇富比表示在拍賣會後將報繳營業稅，並依法代扣畫作原創者的一成所得稅、買方付 5% 營業加值所得稅；為維護競標者權益，20 及 21 日預展現場派有專人負責解說拍賣稅則。但拍賣目錄公開後，假畫風波不斷，包括李石樵指證「紅衣少女」為冒名贗品。

20　已逝畫家龐薰琹之子龐均於參觀蘇富比在臺拍賣預展後質

疑、編號一號的龐薰琹油畫「花卉」可能是他人臨摹之作，為拍賣會偽畫又添一波。蘇富比表示目前暫不採取任何處置。

22 蘇富比國際拍賣公司，傍晚假臺北新光美術館舉行在臺第一次國際拍賣會。八十二幅作品只有五幅未成交，成交率達93.5%，創下達八千六百餘萬元的銷售額。拍賣會場競價熱絡，絕大多數作品以高於預估底價的金額成交。廖繼春、余承堯的作品在各方事先即已看好的情況下高價落槌易主，分別拔得油畫和水墨頭籌。

23 文建會將於公共環境內設置「文化藝廊」，於各縣市設立「田園藝廊」。

25 臺中省立美術館舉行的「海峽兩岸當代水墨畫展」，因部分畫家入境問題，致使原先有意來臺的展出畫家無法成行。此項展覽結束在臺展覽後，所有作品將赴大陸展出。

25 國稅局發函蘇富比公司催繳稅款，指稱若蘇富比公司在拍賣已一個月後仍不提供買者名單，或代賣主繳稅，國稅局將聲請法院凍結蘇富比公司在世華銀行的帳戶，並將依稅捐稽徵法「幫助他人逃稅」辦理。

30 隔山畫館與大陸中國少年兒童文化美術季聯合主辦之「第二屆中國兒童水墨大展」揭幕。

30 大規模在佳士得國際拍賣會中競標的臺灣油畫作品，在香港舉行，包括十五件臺灣畫家的作品。臺灣油畫家，包括楊三郎等十六位，其中洪瑞麟「礦工」作品，以三十七萬四千元港元成交，為臺灣部分第一高價。大陸旅美畫家陳逸飛的作品「夜宴」，則以一百九十八萬港元拔得頭籌。

1992.04

1 中華民國畫廊協會籌備會，發佈第一次公告，公佈凡每年舉辦三次以上之具體展覽活動之機構或團體可申請加入會員。

1 日本《日經藝術》雜誌四月號，推出亞洲四小龍的藝術市場

報導。在藝術收藏方面：《日經藝術》分別訪問臺灣的鴻禧美術館董事長張添根和豐禾集團負責人張建安。藝術市場部分：《日經藝術》分析，臺灣藝術市場在解嚴後急速成長。

2　七位年輕藝術工作者，合力在臺南開闢名為「邊陲文化」的展示空間，以實驗藝術為發展點。

7　臺北市立美術館開始發出接受捐畫證明，捐贈者可依此抵繳綜合所得稅額。

11　臺中「雅特畫廊」更名為「新展望畫廊」並設一書店。

16　原已結束的「鼎典藝術中心」，再度以「鼎典藝術收藏室」成立。

29　敦煌藝術中心臺中分部開幕。

1992.05

4　蘇富比臺灣分公司負責人衣淑凡首度證實，若與國稅局的糾紛未能妥善解決，10 月的拍賣將可能移師香港。（見報）

10　歌德藝術中心臺北分店開幕。

1992.06

＊　國際蘇富比拍賣公司有意再來臺舉行拍賣會，日前特別拜會臺北市國稅局，洽談有關課稅問題，並向國稅局表明願意配合有關的課稅事宜。

1　紐約蘇富比公司舉行中國書畫拍賣會，其中一幅石濤畫作，以五十六萬一千美元成交，創下石濤作品的最高交易記錄。

3　臺灣帝門基金會和法國瑪摩丹美術館 3 日簽約，確定瑪摩丹館藏莫內及印象派畫作六十六幅將於 1992 年 2 月來臺展覽，故宮博物院於 13 日同意於故宮展出這批畫作。雙方於 7 月24 日正式簽約，故宮並將以「十九世紀末期中西藝術的感通」為題，於展出莫內畫作同時，陳列同時期中國繪畫。

5　畫家陳景容發現九件偽作，這幾件偽作皆為臨摹習作，並簽有畫家名字。

6　豐原名家藝術中心開幕。

6　帝門藝術中心臺中分公司開幕。

6　臺北大丹畫廊開幕。

6　金寶山企業投資的專業雕塑畫廊借山堂開幕，除展出業務外，並設雕塑史料研究小組，收集整理日據時代以來的臺灣雕塑史料。

6　臺南「新生態藝術環境」開幕，佔地四百坪，規劃有二個展覽空間及劇場和講座場地，為一多元、綜合化經營方向。

8　中華民國畫廊協會正式成立，選舉阿波羅畫廊負責人張金星為首任理事長。畫廊協會由六十二家畫廊會員組成。約佔全臺畫廊三分之一，會中並通過出刊藝訊，會員作品交流展，設立美術品真跡鑑定委員小組、、、等多項年度計劃，成立後首件工作是籌備畫廊博覽會。

13　臺中「世代藝術中心」開幕。

13　愛力根畫廊增闢以經營第二市場業務為主的「愛力根畫廊PART II」第二空間，並規劃供藝術專業人士及愛藝者交誼的視聽室。

16　立法院 16 日三讀通過「文化藝術獎助條例」，重點包括政府應保障傑出文化藝術人士生活、設置國家文化藝術基金會贊助藝文事業、私人捐助文化事業享有租稅優惠、公有建築應以 1%建築經費購置藝術品等。

27　誠品書店世貿店開幕。世貿店除了書店外，還闢有畫廊及藝文等空間。

28　亞帝藝術中心開幕。

30　蘇富比公司計劃於 10 月 18 日再次在臺舉行拍賣。

1992.07

2　中華民國畫廊協會理事長張金星表示，11 月下旬，畫廊博覽會將在臺北世貿中心推出省屆會員博覽會，初步估計將有四十家畫廊參加。

8　傳家藝術中心確定第二次拍賣會將在 9 月 26 日於臺北新光美術館舉行，初步估計將拍賣八十餘幅作品。此次拍賣會的特色是：增加水墨作品，以中堅及中青輩畫家為主。

1992.08

8　由香港中國油畫廊與北京中國油畫年展組織委員會主辦的「首屆中國油畫年展」，分別在北京、香港展出後，於臺北漢雅軒畫廊展出四十餘件代表性作品。

10　中華民國畫廊協會正式宣佈將設立美術品真跡鑑定委員小組，負責執行處理有關美術品鑑定業務服務。並預定於 11 月 25 至 29 日舉行「中華民國畫廊博覽會」。

26　臺北市立美術館進行一項「臺灣美術與畫廊發展」問卷調查，主要針對畫廊收藏者的狀況進行瞭解。這項調查計劃訪問五十家畫廊。市美館希望問卷完成後，對美術館、畫廊、收藏家三者間的走向有所助益。

29　臺中黃河藝術中心開幕。

30　高雄迦南藝術中心開幕。

1992.09

5　臺北欣賞家藝術中心開幕。

5　臺中百鴻藝術中心開幕。

23　南畫廊出版《臺灣畫》刊物。

26　傳家臺灣美術拍賣會於新光美術館登場。原定八十九幅拍賣畫作中，共七十六幅完成拍賣交易，成交總額六千一百二十四萬三千元。李石樵的作品「浴」以一千二百萬元成為落槌最高價，居次高價作品分別有：藍蔭鼎「淡水」、李梅樹「薔薇」、陳景容「抽煙的老婦人」。

26　楊英風美術館開幕。

1992.10

1　《典藏藝術》創刊號發行。

2　國際蘇富比公司臺灣負責人衣淑凡向媒體公開 10 月 18 日舉行的一百多件拍賣品目錄，本次拍賣以「現代中國油畫、水墨、素描、雕塑」為主題，強調以全球中國人藝術表現為重點，與第一次拍賣所標榜「臺灣資深畫家」之經營方向相區隔，內容涵括海峽海岸、歐美及東南亞地區的華人畫家筆蹟。

8　傳家拍賣傳出贋品，買家委請律師發函，指稱藍陰鼎的「淡水」偽畫，傳家表示願開具畫作證明，以示傳家對此畫來源與可確度的負責。

14　亞洲首度舉辦的國際藝術博覽會，將於下月 18 日在香港正式展開，負責籌劃這項博覽會美國國際美術展覽公司（IFAE）在臺北召開記者會，說明共有來自歐、美、亞洲七十五家畫廊、畫商參展，臺灣則有龍門、蟠龍、新世界三畫廊參與。

18　蘇富比在臺灣第二次拍賣會共賣出一百四十二件，二十七件流標，成交率 75.02%。成交金額七千九百餘萬元，較 3 月首次拍賣會短少約千萬元。陳澄波「嘉義公園」以八百八十萬流標出人意外，徐悲鴻「捕魚奇蹟」拍出三百七十四萬，為拍賣會最高價。

19　蔚茵畫廊負責人陳恩賜夫婦赴巴黎洽談卡蜜兒雕塑展，展覽已敲定，但指出時間是否與是美館明年 6 月舉行的羅丹雕塑展同步，須進一步洽談。

26　由畫廊協會主辦的臺北畫廊博覽會將設一百三十個攤位，五十六家畫廊，四家雜誌社參展，參展的情況超出原先的預估。

30　畫廊協會為保障收藏家權益，杜絕哄抬、偽作的情況，在監理事會決議中，發表三項決議：決議成立「藝術品鑑價委員會」，以供正常及客觀的藝品行情資訊。呈具公文予文建會，同意畫廊協會擔任公有建築藝術品之推薦及初步審核的公益仲裁單位。協會決議一致通過支持曾盡力文化藝術獎助

條例催生的立法委員，並發動各界藝術愛好者全力支持，以期加強推動文化藝術政策。

1992.11

5　工商時報、中時晚報主辦「1992 藝術博覽會」於臺北松山外貿展覽館開幕，以「謬思辦桌──臺灣審美的新貌」為主題，分別設有「前衛藝術展覽區」、「藝術資訊區」、「美感生活」及名為「審美走廊」的臺灣畫廊專業展示區。

6　經營現代藝術品的臺灣泥雅畫廊決定暫停營業，負責人葉忠訓表示，將重新檢討未來的走向或是否要繼續經營。

14　藝術家畫廊舉行小型拍賣會，落槌總價為兩百餘萬，成績雖未臻理想，但負責人林顯達表示，仍將持續每月舉行一次。

18　「亞洲國際藝術博覽會」於香港舉行，臺灣龍門、蟠龍、新世界三家畫廊參加。

19　「亞洲藝術博覽會」19 日起於香港舉行四天，共有七十五家畫廊參加，主要是來自歐美的畫商，臺灣部分有龍門、蟠龍、卡門三家畫廊前往參展，主辦單位並安排臺灣的藝術工作者陸蓉之演講，介紹臺灣現代藝術的狀況，我國雕塑家朱銘並提供二件作品，作為慈善晚宴拍賣。

19　原臺中現代畫廊擴大經營為臺中「現代藝術空間」開幕，以臺灣老一輩畫家及新生代畫家為展覽方向。

25　畫廊協會舉辦「中華民國畫廊博覽會」於臺北世貿開幕，共有五十六家畫廊、七家藝術雜誌參展，展期五天。

25　中華民國畫廊博覽會在松山外貿揭幕，共有五十六家畫廊及七家藝術雜誌參展，參展總件數共一千五百件，總金額五億臺幣。除了畫廊靜態展外，藝術講座則邀請陸蓉之、李濤、蔣勳、黃才郎做專題演講。

25　根據《藝術家》雜誌針對國內現行畫廊營運發出兩百餘份問卷，回收一百一十九份有效問卷的最新調查顯示：從 1990 年至今的三年間，臺灣畫廊的成長數量，遠超過了過去的三

十年，70%的畫廊在這期間成立，經營路線以綜合的型態為主，但臺灣畫廊經營仍未達企業化層面，工作人員以五至六人居多。

1992.12

* 以經營現代藝術品為主要路線的畫廊，今年成立多家，包括臺北好來前衛藝術空間、臺灣泥雅、臺灣畫廊、臺北阿普畫廊、臺中黃河藝術中心、臺南新生態藝術空間等，同時年輕一代藝術家也開始成為畫廊爭取的對象。

13 羅大廈永亨藝術中心、翡冷翠、臺灣畫廊三家畫廊遭竊，高雄前鎮分局在阿波羅大廈發出通緝告示，通緝對象是一名專門行竊古文物、藝術品的集團之首，受害對象有數十家。

22 經營已有六年歷史的寒舍，因周轉不易、經營轉型等因素決定明日結束營運，12 月 22 日起並舉辦清倉特賣。

26 臺中文達藝術中心於臺中全國大飯店舉行拍賣會，這次拍賣作品共有七十二件，其中有六件雕塑作品及四件版畫作品。

1993

* 高雄名展藝術空間開幕。
* 臺北晴山藝術中心開幕。
* 臺北富貴陶園開幕（富貴陶園老街二館）。
* 臺北尊彩藝術中心開幕。
* 臺北雅逸藝術中心開幕。
* 臺中錦江堂藝術中心開幕。

1993.01

6 原定今年舉辦藝術拍賣會的高格畫廊，在經理許附運證實之下：確定已經取消原訂計劃，原因是目前環境評估作業結果並不適合推出拍賣會，並且考慮由畫廊來舉辦拍賣會，恐有失立場上之公平性，使得原計劃不得不重新考量。

7 原定今年舉辦藝術拍賣會的高格畫廊，在經理許附運證實之

下，確定已經取消原定計劃，原因是目前環境評估作業結果並不適合推出拍賣會，並且考慮到由畫廊來舉辦拍賣會，恐有失立場上之公平性，使得原計劃不得不重新考量。

12　去年 11 月翡冷翠藝術中心失竊的四幅韓舞麟早期作品已尋獲，雅賊係因畫作脫手不易，將作品寄回畫廊。

13　朱銘的五件銅鑄作品「單鞭下勢」、「推手」、「飛撲」、「雲手」、「銅太極」，於臺北漢雅軒畫廊例行休假日遭竊，這些作品為朱銘1988年以前的大型雕塑，陳列於庭院，以鋼索固定，警方研判這些竊案有充分預謀。

15　畫廊業者透過畫廊協會，企圖發揮守望相助的功能，儘可能遏阻竊賊銷贓管道。第一個案例便是全面對所有會員發出一份官林藝術中心最近失竊的一件張萬傳水彩作品「魚」的完整資料，使同業勿誤收藏品，並共同緝賊。

16　臺北市立美術館今日起舉行「李梅樹逝世十週年紀念展」。展出主題為「婦女之美」，共有油畫三十七件、粉彩四件、素描三十件，全部由李梅樹紀念館預備館提供，李梅樹當年所畫過的十一位模特兒也都到了現場。

22　臺中臻品畫廊旗下所屬的八位畫家：黃銘哲、曲德義、周邦玲、梅丁衍、宮重文、王福東、鄭君殿、楊茂林，參加日本東京晴海國際見本市所舉辦的第三屆 TIAS 畫廊博覽會，此為臻品第二次參加，另外也計劃參加 1994 年法國 FIAC 藝術博覽會。

1993.02

27　趙無極應北市美及民生報之邀，27 日起在臺北市立美館舉行回顧展。

27　二二八紀念美展 27 日至 3 月 14 日在南畫廊舉行。

1993.03

＊　東之畫廊劉煥獻擬將收藏的黃土水雕刻「犢」捐給高雄市立

美術館。高市美館準備翻製六件給他作回饋，結果引起複製不夠尊重作者的爭議。

3　高格畫廊財務危機，暫停營業。

14　畫家黃銘哲將位於和平東路的「臺北尊嚴」闢為藝術轉換空間，提供藝術家聚會，辦畫展。

18　日本橫濱藝術博覽會開幕，龍門畫廊與楊英風美術館被列為特別介紹對象，龍門畫廊將再推出吳昊、郭振昌、黃榮禧作品赴展，楊英風美術館因不是畫廊，無參加資格，但主辦單位接受以五月畫廊名稱出現會場。

22　佳士得春季拍賣會在香港舉行，以陳逸飛的作品「黃金歲月」為最高價拍出。

1993.04

8　中華民國畫廊協會召開理監事會議，執行長李亞俐表示，今年的畫廊博覽會移師臺中舉行，舉行日期是 10 月 7 日至 11 日。畫廊協會也對於美國紐約藝術博覽會主辦公司將在今年 11 月來臺舉辦博覽會，並一再爭取畫廊協會成為他們協辦單位和顧問一事，在會中決議不與該公司合作，原因是該博覽會的方向、型態和訴求目的，和本地畫廊有差距，但對於協會成員參加與否，不做硬性規定。

17　蘇富比在臺北第三次拍賣今日於新光美術館舉行；九十一件拍賣品，成交六十四件，成交率為 70.3%，成交總額四千三百一十八萬一千餘萬元臺幣。陳澄波的「淡水」為落槌最高價，由收藏家葉榮嘉以八百二十萬標得。因此次拍賣水墨成交比例不高，蘇富比將對此再做評估。

1993.05

8　宏德文化在寒舍原址開幕，仍以經營古董業為主，宏德文化是哥德藝術中心的關係企業，企業主為采芝齋董事長郭宏。

8　高雄長谷集團關係企業於該企業新完成的五十層高樓內，以

三層的空間設立畫廊「積禪藝術空間」，並推出首檔展覽「邁向顛峰」大展，該展由林惺嶽策劃，有五十五位藝術家參展，經理張立民表示，他們將再度開闢新的空間，而另一處即將完成的新建築，現也已規劃了新的展覽空間。

9　由於水墨作品市場低迷，蘇富比公司在臺北三次拍賣後，決定取消水墨項目拍賣，秋季在臺北的拍賣內容將以臺灣前輩油畫作品為重，水墨部分則移師以水墨為主要市場的香港。

10　中華民國畫廊協會成立以來，開出第一張保證書，鑑定廖繼春一幅 1926 年的裸女畫作為廖繼春真跡。鑑定小組成員有五位，包括張金星、劉煥獻、林復南、李松峰、蔡智瀛。這張畫作將出現於 16 日的傳家拍賣會，預估價是九十五至一百一十五萬，畫廊協會開出的保證書是否受到收藏者的肯定，也將面臨立即的考驗。劉煥獻表示，畫廊協會接受委託以來共承接七件案例，其中以廖繼春的畫最多，其次為張義雄和洪瑞麟，但這些畫作都被小組否定了。

16　傳家春季藝術拍賣會在新光美術館舉行。拍賣時雖將水墨、油畫分開，期藉著市場區隔提昇水墨畫作的買氣，但仍出現水墨成交率41%，油畫成交率85%的懸殊比例。兩場拍賣會的氣氛都不熱絡。

20　儘管本月的傳家春季藝術拍賣中，水墨僅成交三十六幅，負責人白省三仍決定 9 月的秋季藝術拍賣仍繼續以水墨、油畫二項目拍賣。

1993.06

2　《藝術潮流》雜誌在臺發行，為兩岸三地串聯合作之刊物。

23　陽光法案通過後，部分立委與行政人員陸續公開財產，中華民國畫廊協會成員發現：所有公開的項目中，沒有一人將藝術品列入目錄中。畫廊協會決定於 25 日會商提出建議，做為法務部日後執行的注意要點。

25　中華民國畫廊協會宣佈「中華民國畫廊博覽會——1993 臺

中」將於 10 月在臺中世貿中心舉行。為確保活動水準，主辦單位已要求所有參展畫廊簽署參展約定同意書，在大展中購得畫作者，將得以減免百分之五的加值稅。畫廊博覽會籌備委員執行長李亞俐表示，本次博覽會共有四十七家畫廊展出，現場有一百零三個攤位，參展畫廊三分之二來自臺北，四分之一是臺中本地畫廊。

26 中華民國畫廊協會國際事務組召集北、中、南七家畫廊，組團參加 11 月在香港舉行的亞洲藝術博覽會，共同成立「臺灣主題館」，展現臺灣美術發展的成績，促使整體畫廊形象升級。今年有家畫廊以及愛力根、印象、龍門、臻品、新生態、敦煌等畫廊參加。此次博覽會設有三個主題館，有「十九世紀古典大師展館」、「澳洲當代藝術館」、「臺灣館」，主題是「藝術——一股新興的浪潮」，佔地約一百餘坪。

1993.07

1 有助於文化藝術活動推展的「文化藝術事業減免營業稅及娛樂稅辦法」開始實施，根據這項辦法，凡是展覽、表演、電影映演及拍賣等活動，都可向主管機關申請減免。

2 教育部公布「大陸藝品運入臺灣地區展覽作業要點」，即日起大陸藝品在臺展覽，每次以不超過二個月為原則，每年總展時間不得超過六個月。此外，展覽期間不得利用藝術品從事商業行為，違反者禁止再度申請來臺。

2 隨著陽光法案通過，規定十萬元以上的藝術品需登錄，但目前要認值證價不易，因此藝術品將成為官員們理財投資的最佳避稅工具。

7 中華民國畫廊博覽會 10 月 7 日移師臺中世貿中心舉行，全省各地四十七家參展畫廊陸續提交參展作品資料，正式進入緊鑼密鼓的紙上作業。

7 由臺暘公司主辦的「1993 臺北國際投資展」於臺北世貿舉行

四天，計有九家畫廊參展。

7　「1993臺北國際投資展」於臺北世貿中心舉辦，計有九家畫廊參與。

8　「美在臺北」藝術饗宴迄今無臺北畫廊參加，美商主辦艾斯塔仍未放棄向本地畫廊遊說。

10　極具風格的藝術家聚場——臺北尊嚴，在管區警局以該房屋無營業執照之由，勒令停業，臺北尊嚴負責人黃銘哲宣佈正式結束營業。

16　中華民國畫廊協會秘書長蕭國棟表示，目前已正式決定1994年畫廊博覽會將回到臺北世貿中心舉行，時間是明年8月24日至28日。

31　「文化藝術事業減免營業稅娛樂稅」第一波審查結果出爐，首批通過十三件：太古佳士得臺灣分公司舉辦的珠寶、油畫拍賣會全遭否決，王家畫廊和敦煌藝術公司申請在臺中世貿舉行的中華民國畫廊博覽會，則保留到下次審查。

1993.08

22　臺陽畫廊被竊千萬名畫，歹徒偷走李鴻章手跡及張大千、溥心畬、藍蔭鼎等名家作品共一百四十幅。

25　太古佳士得公司將於10月10日在臺北新光美術館舉辦拍賣會，此為佳士得邁出臺灣的第一步，內容鎖定以西方古典及當代油畫為主，以與目前在臺拍賣會以臺灣油畫為主的路線做市場區隔。這次拍賣的油畫件數多達二百四十六幅，約是一般在臺舉辦拍賣會畫作件數的二、三倍。

1993.09

＊　中華民國畫廊協會發行《畫廊導覽手冊雙月刊》。

9　因為沒有畫廊報名參加，原定11月舉辦的「美在臺北——第一屆國際藝術饗宴展」宣佈取消。

1993.10

7　1993 中華民國畫廊博覽會今日至 10 月 11 日在臺中世貿中心舉行，共有來自全省四十七家畫廊和八家藝術雜誌社參與。

10　太古佳士得在臺首次拍賣西洋油畫追價無力，落槌聲稀，總成交率只有 22.4%，總成交額共三千三百萬元，整個拍賣會最高價格是亨利・馬丁的「馬圭爾花園」，該畫以四百八十萬元落槌，趙無極的「瓶瓶罐罐和水果」，以九十五萬元賣出。

11　1993 畫廊博覽會 7 至 11 日在臺中世貿中心舉行，共有四十七家畫廊，八家雜誌社參展。五天來估計人潮近五萬，門票收入約五十萬，比去年少一半。明年畫廊博覽會預訂 8 月 24 日到 28 日在臺北世貿舉行。

17　蘇富比第四次中國現代油畫拍賣會在新光美術館落幕。總成交值共五千五百二十餘萬元，七十四件油畫僅流標十四幅，成交率 91.9%。陳澄波「淡水黃昏」以第一高價一千零一十七萬元成交，是蘇富比公司在拍賣中國油畫上所創下的最高價。

17　「傳家藝術」今年秋季 11 月 6 日的臺灣美術精品拍賣會目錄已正式出爐，在這本拍賣會目錄中，預計將拍賣八十六件作品，其中預估價達百萬的作品只有七件，而最高價是封面上李梅樹的「妙義山下之櫻」，作品估值在一百六十萬至二百四十萬間。

23　「1993 臺灣藝術博覽會」今起在臺中世貿舉行，分為主題館和展售介紹本土藝術，其中多項上千萬元的藝術品，多為立體藝術，對中部藝術市場有再提昇作用。

27　甫以新臺幣一千零一十七萬成交，並創下蘇富比拍賣中國油畫最高紀錄的陳澄波畫作「黃昏淡水」，其售出畫作的持有人龔姓家族，要求將畫款平分五份，蘇富比表示此類案例世界各地皆有，拍賣公司無法涉入追究畫作持有權利，只能認

定契約簽約人，除非有真正法律立場，否則很難有任何改變。

1993.11

3　「夏卡爾畫展」在國父紀念館揭幕，此展由民生報主辦，清韵藝術中心協辦，展出夏卡爾油畫、水彩、版畫、雕刻和綴錦畫等作品。

6　傳家在新光美術館舉行拍賣會，逾六成低於底價，低價落槌。

18　「香港 1993 亞洲藝術博覽會」18 日至 22 日在香港會議及展覽中心舉行，臺灣七家畫廊參加，合力呈現「臺灣館」。畫家吳昊、連建興、范姜明道、曲德義、盧明德等也參加這場盛會。博覽會的文化研討項目一連舉行三天，首先揭幕的是「臺灣文化日」，除酒會外，並有兩場演講及一場座談會。

18　「1993 亞洲藝術博國會」設臺灣館，臺灣七家畫廊參展。

1993.12

＊　《藝術貴族》雜誌宣佈停刊。

6　「第二屆中華民國畫廊博覽會」於臺中世貿舉行。

1994

＊　新竹名冠藝術館開幕。

＊　臺北羲之堂開幕。

＊　臺中鶴軒藝術開幕。

1994.01

2　國際性展覽公司來臺舉辦「美在臺北」博覽會。

17　高雄串門學苑在負責人鄭德慶病倒及學苑不堪連年虧損的情況下，決定結束營業。

22　基隆市「一方天地」藝文中心開幕，開幕展集結基隆市地緣關係的藝文人士舉行聯展。

1994.02

18 位於臺北市忠孝東路四段阿波羅大廈的二十六家畫廊，今日在中庭廣場舉行迎春聯合酒會。

1994.03

30 繼玟秀收藏室之後，另一個私人企業提供的非營利展覽空間——「哥德堡私人展覽館」正式開幕。

1994.04

* 傳家藝術公司舉行水墨及油畫兩場春季拍賣，由於是今年本地拍賣公司拍賣第一砲，因此成績頗具參考作用，拍賣結果差強人意，廖繼春「花園」以一千四百萬落槌，為最高值畫作，水墨成交率 88%、油畫成交率 85%。

1 第一次由國際展覽公司來臺舉辦的藝術博覽會「美在臺北第一屆國際藝術饗宴」今晚舉行預展，行政院長夫人連方瑀、文建會主任委員申學庸和臺北市長黃大洲應邀剪綵；主辦單位美國艾文斯達公司並和贊助單位中華賓士汽車共同捐贈新臺幣一百五十萬元給高美館，作為開館基金。

2 美商艾文斯達公司主辦「美在台北——第一屆國際藝術饗宴」在臺北世貿中心展覽館舉行。參展畫廊僅有來自歐美、香港和臺灣的十餘家，共展出一百二十七幅畢卡索的畫作，其中一幅「母愛」，價值美金一千二百萬元，是展出作品中最昂貴的；在臺灣部分，長江藝術中心以現代創新水墨畫為主，新世界畫廊則以陳錦芳作品為主。這次展出作品的總值超過二億美元，堪稱是臺灣今年開春來最受矚目的藝術博覽會。由於參展單位僅十餘家畫廊，先前盛傳參展的一些國際知名畫廊並未出席，顯示這家公司以臺北做為亞洲的國際美術活動新中心的企圖推展並不順利，主辦單位艾文斯達公司推出畢卡索和安迪‧沃荷作品展等二項專題展，以臺北畫廊身分參展的僅有長江藝術中心。

8　霧峰林家的林振廷夫婦，結合古道藝術中心柯佐融、現代藝術空間施力仁，共同籌組「景薰樓」拍賣公司，預定 11 月在臺北新光美術館推出首次拍賣，以油畫、珠寶為主。

16　蘇富比春季拍賣在遠東國際飯店舉行，氣氛不如往常熱絡，七十二件拍賣作品成交四十三件，成交率 65.9%，成交價總值為三千四百零五萬餘元，成交價最高者廖繼春的「抽象風景」五百五十五萬元，其次為潘玉良作品「群馬」，以四百六十七萬元成交，成交價第三高者是常玉的「一帆風順」兩百八十萬元。

19　中華民國畫廊協會舉行理監事會議，理事長張金星提出畫價合理化的呼籲，希望由畫廊與畫家、收藏家取得協調，打破過去以號計價的不合理行情；他的建議獲得畫廊業者的共識，如果能夠有效進行，對臺灣今後的藝術市場將有很大影響。除此之外，明年的畫廊博覽會也將開放國外畫廊參展，執行細節則留待下一屆理監事會決議。

24　傳家藝術拍賣公司一連兩天的拍賣結果分別是，宗教藝術品供一百二十件，成交八十二件，成交率 67%，總成交價六百五十九萬一千元；中國美術品共一百二十八件，成交五十二件，成交率 45%，總成交價兩千五百八十九萬六千元，最高價是洪瑞麟「觀音山」，以六百萬元成交，次為藍蔭鼎「臺灣高山族風俗圖」兩百八十萬元。

1994.05

＊　「標竿」首度拍賣二百二十八件畫作、文物，拍得近四千萬，成交率為 60%。

＊　成立五年餘的臺灣現代藝術替代空間「二號公寓」，在日前內部成員舉行會議後決定停止「寓務」，為這個在臺灣現代藝術界最富活動力的團體畫上休止符。「二號公寓」成員決定在 8 月北市美館的聯展結束後，暫停這個近五年歷史的運作。

27 訂於 8 月 24 日舉行的第三屆「畫廊博覽會」，今年打出「臺北人‧愛漂亮」的口號，參展的五十四家畫廊也企圖以這六個字突顯今年活動活潑、平易近人的風貌，共同為博覽會造勢。原擬定「海外畫家主題館」，因各畫廊的需求不一，難以統合，因此決定改為「海外畫家愛臺北」主題展的方式來呈現。

1994.06

9 中華民國畫廊協會改選理監事，在激烈票選下，新任理事長由龍門畫廊李亞俐出任。

12 高雄市立美術館開幕。

17 位於天母的「天母國際琉璃藝廊」正式開幕。

1994.07

＊ 遊移美術館「裝置阿波羅」展，進駐阿波羅大廈，由吳瑪俐、顧世勇、梅丁衍、朱嘉樺、黃麗娟和盧明德展出，「遊移美術館」是范姜明道策畫的一項展覽機制，「裝置阿波羅」則委請石瑞仁策畫，由阿波羅的六家畫廊免費提供給七位藝術家進行裝置。

1 陶藝家宮重章開設的「岡山陶房」開幕。

由春拍轉移為夏拍的本土拍賣公司「標竿」，今天舉辦首次夏季拍賣會，結果成績未盡理想，平均成交率 38%。

20 義大利《FLASH ART》雜誌發行中文版，《藝術家》代理臺、港發行。

1994.08

＊ 由清韻藝術中心主辦，日本雕刻之森美術館提供展品的「畢卡索的藝術世界」，展出一百一十四件畢卡索作品，在臺北展出一個月後再巡迴高雄、臺中。

5 由皇冠藝文中心主辦、臺北市立美術館協辦的「戰後臺灣美術與環境的互動」學術研討會在臺北市立美術館舉行。這是

國內首次由民間畫廊籌辦的學術研討會，而且是首度嘗試藉由文化、社會、經濟、政治角度來詮釋與美術對位關係的一次討論。

5　李澤藩紀念館於新竹開幕。

14　著名收藏家呂雲麟病逝，享年七十三歲。

20　「畫廊博覽會」於臺北世貿中心展開。

24　「第三屆畫廊博覽會」在臺北世貿中心展開，以「臺北人‧愛漂亮」為口號，「海外華人畫家」為主題展，共有五十四家畫廊參展。共有五十四家畫廊展出一千一百件作品，主題為「海外華人畫家」，畫作總值臺幣一億元，五天展期的參觀人數超過十萬人，理事長李亞俐表示，臺灣有條件舉辦國際性的藝術博覽會。對於整體展出效果，協會理事長李亞俐認為跟以往兩次相較，已有明顯提升。但她同時也表示，因為明年世貿中心場地沒有空檔，畫廊協會正面臨尋找替代場地的困難。

1994.09

9　訂於 11 月 17 日至 21 日在香港舉行的「亞洲藝術博覽會」，國內已有臺中臻品藝術中心和老爺畫坊參加。

10　景薰樓舉行秋拍，在繪畫方面，五十九件油畫、水墨作品拍出三十五件，成交額八百二十五萬元，最高價為金潤作的「男與女」，以兩百二十二萬八千元落槌。

17　佳士得國際拍賣公司在新光美術館舉行現代中國油畫水墨及水彩畫拍賣，九十九件作品成交五十九件總成交額近三千萬元。最高價為潘玉良的「窗邊裸女」以四百六十七萬元落槌。

18　標竿拍賣公司的拍賣品遭取締。

24　慶宜拍賣公司舉行拍賣會，西畫、雕塑部分成交率 70%，水墨部分成交率 58%。西畫以洪瑞麟的「開拓者」六百一十六萬元最高價落槌。

1994.10

1 香港太古佳士得首度在臺拍賣中國繪畫，成績差強人意，成交率為 74.3%，超過百萬的成交畫作共有九件，交易總值為臺幣三千七百五十二萬零二百五十元。

11 一項名為「臺灣畫經紀人聯盟」的團體，由發起的南畫廊召開首次會議，參加的畫廊包括阿波羅、日升月鴻、飛元等，預計日後會有近十多家畫廊一齊籌組。目前聯盟訂定的宗旨有四項，一是鑑於國家文化基金以發展本土藝術為重點，故擬集合經紀臺灣本土作品之各畫廊，強化本土藝術之群聚力量，鞏固臺灣繪畫市場 70% 的占有率。二是要建立畫市新秩序。三是要鼓吹臺灣畫特有風格，團結開發新市場。四是創造劃時代的文化貢獻。聯盟目前的工作已定有每一年至少舉辦兩次的主題展，同時各畫廊一起作美術百年的相關研究展。

12 根據畫廊協會委託奧美廣告公司在「第三屆畫廊博覽會」調查結果顯示，購藏藝術品的男性顯然多於女性，購藏者的職業以股東、機構負責人、董事最多，占受訪者的三分之一。三百位受訪者中有近七成認為臺灣的藝術品具增值潛力，但認為行情合理與不合理者各占 44% 和 36%。

14 「畫廊協會導覽」邀請拍賣公司代表、收藏家及畫廊業者，就拍賣會是否可能影響藝術市場層面的各式問題進行座談會。

16 蘇富比 16 日在臺秋拍，成交率 89%，共有八十九件作品，二十四件流標，成交值逾百萬的有十九件，總額為五千九百六十一萬餘元，郭柏川「北京故宮」以九百二十萬落槌，和去年蘇富比秋拍陳澄波「黃昏淡水」並列蘇富比拍賣中國油畫最高紀錄。

1994.11

＊ 「二號公寓」已宣告結束，但若干成員再組的新替代空間組

織將於明年元月正式宣告成立,仍將設於龍江路舊址,組織名稱定為新樂園,包括連德誠、黃位政、簡福鉾、陳建北等,維持較純粹性藝術表現。

4　傳家秋季拍賣五日進行的當代美術精品拍賣會中,兩件畢卡索蠟筆速寫皆以四百二十萬元落槌,成為這次傳家拍賣會的最高價作品,次高價則是本土前輩畫家李梅樹的作品「三峽後街Ⅰ」及「三峽後街Ⅱ」兩幅畫,都以三百萬元落槌。一百五十九件作品中,撤出一件傳出真偽風波的李仲生抽象油畫作品「旋」,成交一百零八件,落槌價總值為四千四百七十八萬八千元,成交率近 68%。而傳家第二場的美術精品拍賣會成交率則達八成,一百六十七件作品僅流標二十七件,但因多屬小品,落槌價總值只達二千四百八十六萬餘元,黃君璧的「財源滾滾來」,以一百八十萬元落槌,成為該場拍賣會的最高價。

5-6　傳家秋季拍賣5日進行的當代美術精品拍賣會成交率近68%,第二場美術精品拍賣會成交率達 80%。

10　繼去年以優先購藏本土藝術家油畫作品的理由而被臺北市議會限制不可購藏水墨畫後,今年北美館再度受市議會限制,84 會計年度不得購買外國人作品,而所謂的「外國人」是指沒有中華民國身分的人。

12　陳啟斌、葉啟忠合作的畫廊「倦勤齋」開幕,首展推出「南張北溥」展。

1995

＊　大都會畫廊開幕。

1995.01

6　二號公寓龍江路舊址的「新樂園」藝術空間開幕,首展由二十位成員各以一幅照片及複合媒材創作自畫像,解剖展出者的腦袋,也顯透一貫風格。發言人杜偉表示,成員對這空間

的期待不同，步伐方向將逐步調整，主要是延續一股現代藝術工作者為所處環境注入活力的精神，而原本「二號公寓」獲得不錯評價的出版刊物，舉辦座談等作法，「新樂園」也將延續。

9　彩田藝術空間發起「版畫同好會」，涵蓋木版畫、石版畫、銅版畫、水彩版畫、科羅版畫等，加強版畫介紹推廣，主要由創作者和收藏家組成，以介紹版畫新知、技術、收藏資訊為主。希望能促成版畫刊物、版畫工作室及版畫創作基金會的成立。

15　由甄雅堂、敦煌、清韵藝術中心提供畫作的「1995迎春溫馨拍賣會」在新光美術館舉行，此次拍賣的主張，標榜買方不需支付內佣金、以市場行情價四、五折起的，無底價規定。拍賣結果：成交件數共一百三十八件，流標十二件，成交率為 91.5%，最高價為張大千的「蝶戀花」，以五十萬元成交。

19　臺灣收藏界名收藏家張添根病逝，享年八十二歲。美國「藝術新聞」月刊曾在 1991 年 1 月，選出張添根、蔡辰男二位臺灣收藏家，同列為世界二百位頂尖收藏家。

20　臺南、高雄兩市的十多家畫廊業者日前成立「南臺灣畫廊聯誼會」，並將近期的工作目標放在偏向非商業性地加強畫廊與南臺灣民眾的互動及推廣上。參加的畫廊有臺南的新生態藝術環境、新心生活藝術館，高雄的王家美術館、積禪五十藝術空間、、、等十四家。會長為阿普畫廊的許自貴，副會長為帝門藝術中心的張金玉。

21　虹湖藝術中心已正式通知畫廊協會同業將結束營業，德翰畫廊也將在春節後結束營業。

1995.03

*　北美館展出赫胥宏美術館雕塑展，展出特嘉、馬諦斯、亨利・摩爾、傑克梅第、馬里尼及阿奇彭克的人體雕塑。

17 以知名收藏家陳秀從為首組織的「亞太國際藝術公司」，在加拿大溫哥華舉辦一場「亞太95春季藝術精品拍賣會」，這是一場近代及當代華人各類藝術品集成的拍賣會，也是首度在加拿大舉辦的華人藝術拍賣。

19 慶宜藝術公司舉行拍賣，總成交價為三千六百二十二萬餘元，拍賣會的最高價作品為林玉山的「寶島春光」，以新臺幣四百一十萬元落槌成交，次為廖繼春作品「裸女」，以新臺幣三百九十萬元成交。

19 由臺中霧峰林家後代開設的「景薰樓」國際拍賣公司，在臺北遠東飯店舉行首次拍賣，特邀請法國知名的拍賣官菲利普盧門（Philippe Loudmer）來臺執槌，創下本土拍賣公司的首例。在當代華人油畫拍賣中，五十二件作品成交五十件，成交率約96%，拍賣總額為一千九百九十三萬元，落槌價最高的是李石樵作品「校園」，以二百九十萬元成交。在油畫、珠寶、玉雕等藝術品方面，總成交價高達六千餘萬元。

26 標竿春季拍賣會在新光美術館舉行，除延續標竿一貫「由臺灣出發，看全球華人市場」理念外，並新增版畫、陶瓷兩個拍賣品項。這次拍賣總成交額達新臺幣二千五百九十四萬餘元，成交件數一百一十二件，成交率76%；在油畫部分，最高價為蕭如松作品「少女」，以一百三十五萬元落槌；水墨畫是張大千作品「夏日尋幽」，落槌價三百五十萬元；陶瓷以林葆家的作品六十萬元為最高價落槌。

1995.04

1 十五家畫廊共同舉辦「奇妙的抽象藝術」聯合展，此展由中華民國畫廊協會籌劃。

6 李石樵美術館發布消息指出，有關偽造李石樵油畫案，5日深夜偵破。涉嫌偽造者為師大退休教授何財明，警方在何財明家中查獲偽造李石樵畫作九件，連同他之前賣給葉倫炎的二幅共十一幅，市面行情約值六千餘萬元。

15　蘇富比春季拍賣在遠東國際飯店舉行，氣氛不如以往熱絡，
　　七十二件拍賣作品成交四十三件，成交率 65.9%，成交價總
　　值為三千四百零五萬餘元，成交價最高者是廖繼春的「抽象
　　風景」五百五十五萬元，其次為潘玉良的「群馬」四百六十
　　七萬元成交，成交價第三高者是常玉的「一帆風順」二百八
　　十萬元。

24　傳家藝術拍賣公司一連兩天的拍賣結果分別是，宗教藝術品
　　共一百二十件，成交八十二件，成交率 67%，總成交價六百
　　五十九萬一千元；中國美術品共一百二十八件，成交五十二
　　件，成交率 45%，總成交價二千五百八十九萬六千元，最高
　　價是洪瑞麟「觀音山」，以六百萬元成交，次為藍蔭鼎「臺
　　灣高山族風俗圖」二百八十萬元。

26　以玄門藝術中心為核心，包括新墨色、快雪堂、畢索卡藝術
　　中心、長江藝術中心共五家畫廊，將在其中場地最大的玄門
　　藝術中心，排檔期推出他們經營的大陸畫家作品。此外，臺
　　中的首都藝術中心和高雄的琢璞藝術中心也在洽談中，頗有
　　可能加入這一波「大陸畫聯營陣線」。

1995.05

＊　《炎黃藝術》復刊。

7　臺北阿普畫廊將在今年 10 月結束目前畫廊型態的展示空間，
　　另尋一地點以工作室型態出現，減低其展示功能，轉以承接
　　或製作展出企劃案為主打業務。

29　為突破畫廊的經營制度，敦煌藝術中心目前推出「藝術品回
　　換制度」，玄門藝術中心也將推出藝術品更換措施，這是將
　　一般商品強化售後服務的理念用在畫作等藝術品的經營，以
　　進一步開拓新的藝術人口。

1995.06

7　由亞洲、印象、愛力根、雍雅堂四家畫廊組成，傳家合股的

附錄：1962～2000年藝術產業大事記

309

新拍賣公司已成立，預計本月 17 日推出「傳家之寶」展覽，10 月 22 日開始。洗牌後的新公司延續「傳家」之名，但實際負責人分別是亞洲的李敦朗、印象的歐賢政、發言人為愛力根的李松峰，而傳家董事長白省三則退居幕後，純當收藏家。

7 以臺南為據點，成立三年的「邊陲文化」在 6 月中旬結束運作。

12 在臺北愛力根畫廊展出的畢費作品「女人頭像」遭竊。

16 位於天母的「天母國際琉璃藝廊」正式開幕，首展將推出美國知名玻璃藝術家胡屈利個展。

17 改組後的「傳家藝術國際股份有限公司」，以「傳家之寶」展正式開幕，展出八十餘件畫作，作品總值約一億六千萬元。

18 水墨畫廊業者在新光美術館舉行拍賣會，參與的業者包括甄雅堂、長流、敦煌、臺陽、清韵、雍雅堂、德門及鑑古齋等八家畫廊。

22 包括嘉義、臺南、高雄三地的十五家畫廊，合力舉辦一場「南臺灣藝術節」的展覽活動。南臺灣十六家畫廊業者首度結合百貨公司，舉辦「南臺灣藝術節」，分具象、抽象、書畫、陶瓷藝術品展出。

1995.07

1 陶藝家宮重章開設的「岡山陶房」開幕，首展推出范姜明道個展及「壺聯展」。

2 由春拍轉移為夏拍的本土拍賣公司「標竿」，今天舉辦首次夏季拍賣會，結果成績未盡理想，華人水墨、書畫及古美術，兩個拍賣項目的成交率平均為三成八，總成交金額為四百七十一萬餘元。

7 傳承藝術中心負責人張逸群日前表示，在經過半年時間觀察和前往新加坡舉辦過二次展覽後，初步已決定在新加坡設立

一個據點，準備長期在該地推展業務。

13 經營大陸水墨畫已有七年歷史的臺灣隔山畫廊，為了突破臺
 灣藝術市場不景氣的困境，最近聯合同業快雪堂及星馬的藝
 術經紀商，耗資五千萬元在北京籌設結合美術館及畫廊經營
 形態的「北京現代美術館」，將目標鎖定在大陸及亞洲華人
 收藏市場，美術館預計今年 10 月揭幕，首檔推出「中國雕
 塑家邀請展」。

1995.08

* 以經營現代藝術而在中部頗具知名度的臺中「當代藝術」，
 因財務危機無法繼續經營。

* 基隆市立文化中心展出「倪蔣懷畫展」，為倪蔣懷首次完整
 作品展出。

* 「陳植棋作品展」於臺北市立美術館展出，由於家屬全力配
 合協助，完整呈現其藝術風貌。

3 原由南畫廊出版的「臺灣畫」雙月刊，為了擴大發行業務，
 另行登記設立臺灣畫雜誌社。負責人黃于玲指出，除編纂發
 行「臺灣畫」之外，還包括出版臺灣畫家故事系列叢書，這
 些出版品都將走大眾化路線，達到藝術通俗化的目標。

8 高雄杜象藝術中心日前出版「杜象藝事錄」，以文字、圖片
 介紹正在或即將展覽的藝術家及作品。

14 由中華民國畫廊協會主辦的「中華民國畫廊博覽會」，將於
 11 月 18 日起在臺北世貿中心舉行，並首度擴大為國際性展
 覽，更名為「臺北國際藝術博覽會」，包括英、法、美、
 日、瑞士等國的畫廊業者，都將來臺擺設攤位，開拓市場。

18 南畫廊與臺灣畫雜誌合作推出畫作郵購業務。

1995.09

10 景薰樓舉行秋拍，在繪畫方面，五十九件油畫、水墨作品拍
 出三十五件，成交額八百二十五萬元，最高價為金潤作的

「男與女」，以二百二十萬八千元落槌。

17　佳士得國際拍賣公司在新光美術館舉行現代中國油畫、水墨及水彩畫拍賣，九十九件作品成交五十九件，總成交額近三千萬臺幣。最高價為潘玉良的「窗邊裸女」，以四百六十七萬元臺幣落槌，潘玉良的另外兩件畫作「鬱金香」及「側坐的裸女」，亦分別以一百七十萬及二百零三萬臺幣成交。次高價為洪瑞麟的「陽光、雲和海」二百九十一萬臺幣，及石虎的油畫「賽馬圖」二百一十四萬臺幣成交。

23　由繪畫欣賞交流協會首次舉辦的「1995年秋季臺灣年輕藝術家推薦拍賣會」，今天在世貿國際會議中心舉行，鎖定「典藏新人類」為對象，由畫家楚戈、蔣勳等八位邀約委員，推介八十八位四十五歲以下年輕藝術家的百餘件作品，拍賣結果一百三十七件作品成交六十五幅，成交率47%，總成交金額一百二十三萬餘元。

24　慶宜拍賣公司舉行拍賣會，六十件西畫、雕塑作品成交額達三千餘萬元，成交率70%；水墨部分四百三十餘萬，成交率58%；古玩部分成交四百四十餘萬，成交率48%。西畫部分成交值最高為洪瑞麟的礦工油畫系列「開拓者」，成交價六百一十六萬臺幣；次為廖繼春作品「裸女」，成交價二百四十二萬臺幣；楊三郎的「玫瑰花」，則以一百四十三萬臺幣落槌。

1995.10

8　標竿舉行拍賣會，一百一十八件作品拍出四十五件，成交額一百三十餘萬元，成交率38%。

15　蘇富比舉行拍賣，第一場法蘭寇收藏常玉作品三十二組專拍，以一千零五十七萬元成交；第二場油畫拍賣部分，六十二件華人作品成交件數比率約70%，常玉的大幅畫作「白蓮」以一千二百萬元高價落槌。

17　刑警局等單位組成的專案小組，偵破一個國內最大的字畫名

作竊盜集團。共起出李超哉、陳典、溫靜淑、陳惠夫等名家畫作九十五幅，竊嫌供稱已作案七年，偷來的畫以市價十分之一出售給贓物犯，再向收藏家兜售，若干張大千、于右任、黃君璧的精品甚至已流向海外。

22　沈春池文教基金會與大陸中華文物交流協會舉行「兩岸文物交流座談會」，針對兩岸故宮文物交流的問題進行討論。會中又以我方故宮文物到大陸展出，是否會被中共以「國家」文物為由扣押不能回臺灣的問題最受關切。

29　臺北市立美術館召開首度的「典藏制度公聽會」，邀集藝術家、市議員和畫廊業者提供意見。

30　高雄與臺北阿普畫廊，結束營業。

1995.11

＊　「米羅——東方精神特展」亞洲巡迴展臺灣站，於臺灣藝術教育館中正畫廊舉行，共展出一百五十件展品，為西班牙馬約卡的米羅基金會所藏，臺北為相繼於北京、上海、香港展出，之後轉往泰國曼谷。

18　由畫廊協會主辦，首次加入十七家國外業者參與的「臺北國際藝術博覽會」，今起在臺北國際世貿中心展覽館登場。共有國內外六十餘個藝廊業者、二千件藝術品參展，提供總值約十五億二千餘萬元的展品，現場成交總值大約一億一千萬元。

1995.12

18　重新改組後的「傳家」藝術公司舉行秋季拍賣會。在一百二十件標售的繪畫、雕刻等藝術品中，成交八十六件，成交率近79%，最高價為廖繼春油畫作品「花園」，以八百萬元落槌。

20　臺中 TCC 東亞畫廊揭幕。

1996

＊　臺北藏新畫廊開幕。

1996.01

8　羅浮宮的畫作，結束長達四個月的在臺展覽，參觀人次為七十三萬人，為臺首創紀錄。

13　悠閒藝術中心正積極籌備「臺灣當代美術資料館籌備委員會」，朝現代藝術、展覽交流、公共藝術、社區性藝術、代理國外畫家著作及公益性活動發展。

28　甄藏首次拍賣會在臺北新光美術館舉行，三百六十八件中國古代、近代與當代書畫作品，流標四十六件，成交率為87.5%，總成交值高達一億一千六百五十萬餘元。元代褚宗道「脩然塵表山水圖卷」，以六百五十萬元落槌，為全場最高價。

1996.02

＊　高雄杜象藝術空間停止營業。

1996.03

＊　華藝文化公司發行《1996 華人藝術拍賣年鑑》。

1996.04

14　蘇富比於臺北遠東飯店舉行春拍，這次拍賣總成交總額為四千三百七十四萬餘元。最受矚目的李仲生抽象油畫，以四百二十三萬元成交；常玉的「白色裸女」、潘玉良「浴後」則分別以成交價三百七十九萬及三百五十七萬元居第二、第三高價。

1996.05

＊　慶宜拍賣公司人事改組，日升月鴻畫廊負責人游浩承為慶宜新任總經理。游浩承表示，雖然接掌慶宜拍賣公司，日升月鴻畫廊還是會繼續運作，他認為拍賣公司和畫廊扮演不同的

角色，只要釐清屬性，並不相違悖；至於慶宜日後方向，除
了臺灣本土油畫之外，也將涵蓋骨董文物、錢幣、郵票等。

22　山美術館開幕。

1996.06

＊　臺北時代畫廊結束營業。

1　國立歷史博物館首次與大陸接洽舉辦的「齊白石畫展」，今
　　起在史博館正式展出。北京故宮、北京畫院和湖南博物館各
　　提供館藏齊白石畫作約四十餘幅，史博館則另行蒐集了部分
　　書法、畫作和圖片資料，以完整呈現齊白石的繪畫生平。

5　畫廊協會第三屆理事長，由東之畫廊負責人劉煥獻當選。劉
　　煥獻表示，畫廊協會將採「南向政策」，加強對中、南部會
　　員的聯繫與服務。

9　慶宜舉行拍賣會，共拍出七十九件畫作、石雕與瓷瓶，總成
　　交值為二千九百七十七萬元，成交率達 81%，最高價為廖繼
　　春作品「野柳競秀」，以三百八十萬元成交。

16　傳家藝術公司舉行西洋美術及中國書畫兩場拍賣會。西畫部
　　分，廖繼春的「東港」以九百六十八萬元成交，創下廖繼春
　　作品歷年拍賣最高價：水墨方面，甫去世的江兆申作品「溪
　　山無盡」，也以一百九十八萬元高價拍出。

1996.07

＊　以經營現代繪畫為主要路線的臺灣畫廊，決定於 8 月中結束
　　營業。

2　繼玉山銀行在銀行公共空間展出畫作，帝門藝術中心也和花
　　旗銀行合作，自今起在花旗銀行臺北、臺中的四家分行分別
　　推出蕭勤、鄭建昌、潘朝森及黃志超個展。

6　附屬於藝術欣賞交流圖書館的「後院畫廊」正式啟用，開幕
　　首展為蔣勳個展「島嶼・夏日」。

6　《雄獅美術》發行人李賢文宣布，《雄獅美術》將於九月號

後停刊。

1996.08

* 成立五年，以經營現代繪畫為主要路線的臺灣畫廊結束營業，原畫廊場地由印象畫廊承接。

* 甄藏拍賣公司秋拍傳出真偽風波，楊三郎遺孀楊許玉燕指出四幅楊三郎畫作疑為偽作，李石樵美術館館長黃明政指出三幅李石樵畫作有疑，陳德旺學生王偉光等人也指出，陳德旺畫作有疑，甄藏皆以撤除。由於畫作真偽爭議效應影響導致，拍賣流標率偏高，但仍出現個別佳績。

11 甄藏拍賣會受到畫作真偽事件影響，首先登場的中國書畫部分，除了買氣不旺，眾所矚目的張大千「靈巖山色」也流標；西畫部分，九十一件拍賣品僅成交五十二件；不過，在低迷中也拍出了幾件高價作品，如作為目錄封面的廖繼春「運河」落槌價達八百五十萬元，徐悲鴻的「喜馬拉雅山」以四百六十萬元落槌，吳冠中的「紫竹院早春圖」以四百二十萬元落槌等，總成交金額為四千五百五十四萬元。

16 大陸上海美術館舉行「臺北現代畫展」，共計有朱為白、李錫奇、李祖原、林文強、夏陽、楚戈、郭振昌、盧明德、顧重光、莊普、洛貞、姚慶章、劉國松、楊茂林、黃楫等二十六位畫家參展。

25 中華民國畫廊協會主辦的年度活動「臺北國際藝術博覽會」，訂於11月20日至24日在臺北世貿中心展覽館舉行，博覽會籌備小組特別提出「藝術四方」作為展覽的精神訴求主題，朝開拓臺灣本土、國際共容的藝術市場機能方向努力。

1996.09

8 臺北漢雅軒畫廊遷居東區，首展推出「臺灣的傳承與展望」，展出33位藝術家的繪畫及立體作品。負責人張頌仁

表示，除了繼續介紹臺灣當代美術作品，今後也將以歐洲古典繪畫做為另一嘗試經營的層面。

12　在甄藏拍賣會上被疑為偽作的楊三郎、李石樵六件作品，經中華民國畫廊協會鑑定為真跡。這六件被證明為真跡的畫作，包括楊三郎的「船泊」、「街景」、「靜物」，李石樵的「山」、「桌上瓶花」、「鄉間」等。

1996.11

20　11月20日至24日舉行的臺北國際藝術博覽會，包含十六家國外畫廊，最受矚目的是三家歷史悠久的西方畫廊：美國的佩斯畫廊，英國的瑪勃洛畫廊及瑞士的薩加拉（Saqurah）畫廊，後二者為首次參展。由於臺北市政府參與協辦，觀眾可免費入場參觀，造成超過九萬人次的入場參觀人次，畫廊交易狀況熱絡，參展的國內外畫廊幾乎都有成交紀錄。成交總值約臺幣一億二千萬元。

1997

＊　臺北博大畫廊開幕。

＊　臺北雋永雕塑畫廊開幕。

1997.01

＊　逸清陶藝藝術中心轉手，由臺北岡山陶房接續經營。

1997.04

13　臺灣蘇富比春拍舉行，成交額為六千七百餘萬元，共拍賣八十七件作品，成交七十七件，成交率為88.5%，最高價為常玉「紅粉雙豔」，以六百四十三萬成交。

20　佳士得4月20日臺灣春拍推出六件西洋名家油畫，拍賣結果成交五件，其中馬諦斯「畫室」以二千一百萬臺幣成交，創下西洋繪畫在臺灣成交價最高的紀錄。

1997.05

10 七十八歲的吳冠中，應國立歷史博物館、山藝術教育基金會邀請來臺，於 5 月 10 日至 7 月 6 日在史博館舉行個展，展出油畫三十三件、彩墨二十九件。7 月 19 日至 9 月 14 日移至高雄山美術館展出。

11 高雄市立美術館於 5 月 11 日至 86 年 8 月 3 日，舉辦「西潮東風——印象派在臺灣」展。為高美館為石奧塞美術館作品一併展出的特別企畫。展出內容以臺灣第一代學習西洋繪畫的藝術家，在最初接觸印象派後所呈現的作品。

1997.06

12 首次在臺南舉行的「97 畫廊典藏展」，於 6 月 12 日至 17 日在臺南新光三越百貨文化會館舉行，展出一百零一件中外名家作品，共有十五家畫廊參展。

14 傳家藝術公司舉行拍賣，張大千的「幽澗閒釣」以三百八十七萬元成交，為最高成交價。油畫、水彩、雕塑、現代陶推出一百二十五件作品，成交八十九件，成交金額七千一百二十萬元，成交率 91.1%。水墨部分有一百一十二件，成交八十六件，金額為一千二百五十六萬元，成交率 76.79%。

1997.07

1 《藝術新聞》雜誌創刊，劉太乃任總編輯。

10 第三屆洛杉磯國際藝術雙年展自 10 日舉行，有來自全球六十家畫廊、一百五十位藝術家的作品受邀展出，臺北大未來畫廊與藝術家范姜明道為臺灣首度獲邀參展的對象。

1997.10

19 蘇富比「常玉專拍」，百分百拍出。

1997.11

12 高美館 11 月 12 日至 87 年 1 月 4 日舉辦「朱德群作品展」，

朱德群並親自返國參加開幕典禮。

1998

* 臺北比劃比畫畫廊開幕。
* 臺北風野藝術中心開幕。
* 臺南第雅藝術開幕。
* 臺北雲河藝術中心開幕。
* 花蓮璞石藝文空間開幕。

1998.04

* 臺北佳士得舉行「廿世紀中國藝術」專拍，九十二件畫作，
 成交總值一億一千九百餘萬元。
* 臺北蘇富比春拍，一百零四件拍品成交率逾八成，成交總值
 為五千七百九十四萬元。

1998.08

* 中華民國畫廊協會改選。改由洪平濤任新任理事長，陸潔民
 出任秘書長。

1998.09

* 甄藏98秋季拍賣會於月底舉行，拍賣內容包括西畫、珠寶、
 中國書畫等，總成交額約新臺幣四千七百萬元。
* 景薰樓秋拍舉行，以日據時代到臺灣前輩畫家、中堅畫家作
 品為主。

1998.10

* 臺北佳士得舉行秋拍，成交總金額為五千四百三十三萬餘
 元。
1 《新潮藝術》創刊。

1998.11

19 臺北國際畫廊博覽會自 11 月 19 日至 23 日，在臺北世貿中

心舉行，此次博覽會除邀請國際級藝術家馬塔及草間彌生來臺展出作品，並籌畫了五大主題館，豐富博覽會的內涵。總計有國內畫廊三十九家及九家國外畫廊參加，主辦單位並安排了系列文化講座。

1999
* 臺中凡亞藝術空間開幕。
* 臺南永都藝術館開幕。
* 臺中金禧美術開幕。
* 臺中科元藝術中心開幕。
* 臺北新苑藝術中心開幕。

1999.01
* 由國家文藝基金會主辦之「藝術的推手——展覽行政與實務研討會」於臺北市立圖書館舉行。

1999.03
* 臺北攝影藝廊結束營業，改名為「臺北國際視覺藝術中心」，未來經營方向改為影像資訊的交流站。
* 傳家總經理郭倩如去職，之後傳家宣佈停拍。

1999.04
* 「藝術欣賞交流協會」因財務狀況週轉不靈停業，受害會員成立自救會展開債權保全措施。

1999.06
* 郭倩如成立羅芙奧拍賣公司。

1999.07
* 國家文藝基金會推出「培育藝文人才專案」計畫，遴選國內藝文人才出國短期進修，第一階段補助對象為文化藝術行政人才。

1999.08

* 由敦煌藝術中心設立、臺灣第一家網路畫廊將 10 月 1 日正式開始。

1999.09

* 臺灣包括首都藝術中心，朝代等畫廊及畫廊協會參加於北京中國國際展覽中心舉辦的 99 中國藝術博覽會。

* 時報藝術中心於內湖時報廣場成立，同時發起賑災藝術品義賣。

1999.10

* 由畫廊協會發起的「希望再建工程 921 關懷總動員」，以藝術品募集的方式，將在 12 月的畫廊博覽會上義賣，以協助社區做災後重整的援助。

* 蘇富比秋拍舉行「朱海倫的沅芷世界」及「華人藝術拍賣」，總成交值分別為四千零七十九萬元及三千九百九十五萬元，朱沅芷「吹笛人」以一千四百三十萬元創下畫家作品成交紀錄。

25　鳳甲美術館開幕。

1999.11

* 佳士得臺北秋拍總成交金額一億八百七十三萬餘元，成交率達 82.5%，莫內油畫「原野樂園」以新臺幣二千二百零五萬元成交。

1999.12

* 收藏家許作立創設的「年喜文教基金會」提供四十五件傅抱石畫作於上海博物館展出。

* 1999 臺北國際藝術博覽會於臺北世貿中心展覽館舉行，有四十多家國內外畫廊參展。以「跨世紀‧新印象」為主題，呈現多元化與數位時代的藝術現象。

16 藝騰網上線。

2000

* 臺北大趨勢畫廊開幕。

2000.01

* 文建會大委會討論通過「公共藝術設置裁罰」，重點為公共
 藝術設置完成後，其價值少於該建物造價百分之一者，罰十
 萬罰鍰；建物啟用尚未設置者，處三十萬；啟用一年仍未設
 置者，處五十萬；再一年仍未設置者，其負責人將報請行政
 院處置。
* 臺中得旺公所成立，做為當代前衛藝術發表的藝文替代空
 間，由陳靜紅提供經濟支持，藝術家彭賢祥、黃圻文進行空
 間規畫。
* 蘇富比宣佈撤出臺灣拍賣市場。

2000.02

* 國內收藏家許作立醞釀以近代水墨大師傅抱石為主題的大型
 學術研討會，將展出許作立近八十件傅抱石金剛坡時期畫
 作。這一批畫作會在 1999 年 12 月至 2000 年 1 月在上海博
 物館舉行特展，是上海博物館首次展出私人收藏家作品。
* 鐵道藝術網路臺中站二十號倉庫，整修完成，藝術家三月進
 駐。
* 敦煌畫廊轉換經營形態，公司結構改組，成為「敦煌藝術商
 務網路有限公司」。
* 佳士得四月春拍納入臺灣攝影家鄧南光、郎靜山、柯錫杰等
 人作品，是攝影作品在臺灣首度進入拍賣場。

2000.03

* 爭取二年多的威尼斯國際建築雙年展正式獲得大會邀請以國
 家館名義參加，臺灣由國美館主導，參展者包括建築師李祖

原、王重平及畫家蕭勤。

* 寒舍遭人槍擊驚魂，原因不明，玻璃櫥窗留下十個彈痕。
* 《政府文化藝術採購作業手冊》由行政院公共工程委員會發行，期望藝文活動、公共藝術採購作業溝通更臻成熟。

2000.04

* 臺北愛力根畫廊失竊的畢費作品「女人」失而復得。
23 蘇富比退出臺灣市場後，佳士得表現備受矚目，今年春拍主題為二十世紀中國藝術大師，加入了攝影和水墨部分包括傅抱石、齊白石、吳昌碩「三石」及張大千、傅心畬、黃君璧「渡海三家」。成交率高達89%，成交總額一億五百八十一萬餘元。其中朱沅芷作品「誘惑」以一千二百八十三萬元成交；趙無極作品「神龍活現」以八百九十八萬元成交。

2000.05

* 由跨黨派立委組成的文化立法聯盟成立一週年，第二任召集人由陳景峻出任，研究文化事權統一及文化部組織法為立法重點。
* 因政治干預無法以「臺灣館」名義參加威尼斯國際建築雙年展，由國美館策劃，包括建築師李祖原、藝術家蕭勤、建築師王重平，以及交大虛擬設計團隊的臺灣參展團隊，決定退出。
* 傳言臺鳳集團總裁黃宗宏名下帝門藝術教育基金會及帝門藝術中心，因受到中興銀行超貸臺鳳案的影響，面臨運作上的難關。

2000.06

* 臺中鐵道藝術網路「二十號倉庫」舉辦「絕地逢生」開幕首展，邀請二十號倉庫的全體駐站藝術家共同參展。
* 敦煌藝術中心架設的敦煌藝術網，再獲資金挹注，正式登記為網路商務中心。

* 九九峰藝術村，因十年定位不明、經營形式不定，及「閒置空間再利用」做為藝術家創作空間觀念興起，一直引起藝術界及立委質疑，九二一強震又對興建造成阻礙，文建會決議終止興建。

* 西班牙「拱之大展」當代藝術博覽會負責人羅西娜・葛玫茲──巴艾札，致函大未來畫廊邀請洪東祿參加第二十屆拱之大展，這是臺灣藝術家和畫廊首度應邀參展。

18 本屆威尼斯國際建築雙年展，臺灣最後決定以「國立臺灣美術館」（Taiwan Museum of Art）名義參展，由建築師李祖原、王重平、藝術家蕭勤提出「生命程式」，另季鐵男並參加邀請展。

2000.07

* 由文建會委託文化大學法律系所擬藝術家法、藝術團體法、藝術空間法，在徵詢文化界人士意見座談中引起相當大的批評和反彈，尤以藝術家認定及賦稅減免問題最受爭議。

* 文建會主委陳郁秀提出政府對於扶助藝文團隊的辦法，將要以期程約束、層次區隔，文建會、文化建設基金會及國家文藝基金會等三大補助體系共構形式，使補助藝文制度建立更嚴謹。

* 由龍門畫廊擴張經營的「藝騰網」，成立半年後，投資者宣告撤資。

2000.10

* 本屆臺北國際藝術博覽會受經濟不景氣衝擊，國外畫廊均未參加，國內老字號畫廊如東之、阿波羅、龍門亦決定不參加。

* 上海博覽會、上海雙年展 11 月陸續開幕，臺灣畫廊業者積極規畫搶灘上海，除早年臺灣隔山畫廊負責人關蘭成立的海上山畫廊外，帝門藝術中心、索卡、大未來畫廊也都計畫在

上海設點，藝術工作者則有鄭在東、于彭在上海設立工作室。

2000.11

＊　臺北南畫廊近十年致力推廣「臺灣畫派」，更架設網站「臺灣畫派」（www.taiwanschool.org），主要內容包括新聞、二百五十餘位藝術家的「個人美術館」、臺灣畫百選、線上畫展等。

＊　帝門藝術中心董事會改組，年代網際事業股份有限公司張水江任董事長。

26　臺北縣鶯歌陶瓷博物館開幕。

2000.12

14　臺北國際藝術博覽會揭幕。

註：「1962～2000 年藝術產業大事記」資料引用自雄獅圖書公司 1990～1997 年美術年鑑、藝術家月刊 1990～2000 年度大事記、國立新竹教育大學數位藝術教育學習網（http：//www.aerc.nhcue.edu.tw/8-0/twart-jp/html/ah-fl1993.htm）、涂榮華：《臺灣商業畫廊經紀方式之研究》（嘉義：南華大學美學與藝術管理研究所碩士論文，2004 年）、倪再沁：《臺灣當代美術通鑑》（臺北：藝術家出版社，藝術家雜誌 30 年版，2005 年），內容為與臺灣畫廊產業相關之資訊。

＊記號為日期不確定者。

資料整理：李宜修。

通識叢書

臺灣當代美術社會發展1980～2000

作者◆李宜修

發行人◆施嘉明

總編輯◆方鵬程

主編◆葉幗英

責任編輯◆徐平

校對◆吳素慧

美術設計◆吳郁婷

出版發行：臺灣商務印書館股份有限公司

臺北市重慶南路一段三十七號

電話：(02)2371-3712

讀者服務專線：0800056196

郵撥：0000165-1

網路書店：www.cptw.com.tw

E-mail：ecptw@cptw.com.tw

網址：www.cptw.com.tw

局版北市業字第 993 號

初版一刷：2011 年 8 月

定價：新台幣 400 元

 ISBN 978-957-05-2630-1

版權所有　翻印必究

臺灣當代美術社會發展1980～2000 ／ 李宜修著. --
初版. -- 臺北市：臺灣商務，2011. 08
　　面　；　公分. --（通識叢書）

ISBN 978-957-05-2630-1(平裝)

1. 現代藝術　2. 美術史　3. 臺灣

909.33　　　　　　　　　　　100010877

廣 告 回 信

臺灣北區郵政管理局登記證

台北廣字第6450號

免 貼 郵 票

100台北市重慶南路一段37號

臺灣商務印書館 收

對摺寄回，謝謝！

傳統現代 　並翼而翔

Flying with the wings of tradtion and modernity.

讀者回函卡

感謝您對本館的支持，為加強對您的服務，請填妥此卡，免付郵資寄回，可隨時收到本館最新出版訊息，及享受各種優惠。

■ 姓名：_____ 性別：□ 男 □ 女
■ 出生日期：_____年_____月_____日
■ 職業：□學生 □公務(含軍警) □家管 □服務 □金融 □製造
　　　　□資訊 □大眾傳播 □自由業 □農漁牧 □退休 □其他
■ 學歷：□高中以下（含高中）□大專 □研究所（含以上）
■ 地址：_____

■ 電話：(H) _____ (O) _____
■ E-mail：_____
■ 購買書名：_____
■ 您從何處得知本書？
　　□網路　□DM廣告　□報紙廣告　□報紙專欄　□傳單
　　□書店　□親友介紹　□電視廣播　□雜誌廣告　□其他
■ 您喜歡閱讀哪一類別的書籍？
　　□哲學‧宗教　□藝術‧心靈　□人文‧科普　□商業‧投資
　　□社會‧文化　□親子‧學習　□生活‧休閒　□醫學‧養生
　　□文學‧小說　□歷史‧傳記
■ 您對本書的意見？（A/滿意　B/尚可　C/須改進）
　　內容_____編輯_____校對_____翻譯_____
　　封面設計_____價格_____其他_____
■ 您的建議：_____

※ 歡迎您隨時至本館網路書店發表書評及留下任何意見

臺灣商務印書館　The Commercial Press, Ltd.

台北市100重慶南路一段三十七號　電話：(02)23115538
讀者服務專線：0800056196　傳真：(02)23710274
郵撥：0000165-1號　E-mail：ecptw@cptw.com.tw
網路書店網址：www.cptw.com.tw　部落格：http://blog.yam.com/ecptw